國立歷史博物館 65 週年館慶

承先啟後四十年
——黃永川與國立歷史博物館（1970-2010）

A Forty Year Legacy:
Huang Yung-Chuan and the National Museum of History (1970-2010)

U0136360

國立歷史博物館
National Museum of History

館長序

　　本館第十任館長黃永川（1944-2015）先生，自 1970 年進入國立歷史博物館服務長達四十年，期間曾任研究組編輯（1970.08-1989.10）、副研究員兼典藏組及研究組主任（1989.10-1996.09）、研究員兼副館長（1996.09-2004.07）、研究員兼副館長代理館長（2004.08-2005.07）、研究員兼副館長（2005.08-2006.02）等職，2006 年 3 月更晉任本館館長至 2010 年 1 月退休。黃永川館長堪稱臺灣博物館界中，首位以博物館完整資歷並由基層出身，日後擔任館長的最佳典範。故黃前館長於本館歷經王宇清、何浩天、李鼎元、陳癸淼、陳康順、黃光男、曾德錦等數任館長後，復承任領導職位，真正見證了本館四十載的遞嬗與發展。

　　故黃前館長在不同階段的任職期間，始終秉持與時俱進的精神，對於館務的推動與執行都透徹了解，在館藏文物上更有精闢的研究成果；加上他身兼書畫家、研究人員及行政管理的多重身分，在接任館長職務後更站在前人的基礎上，承先啟後，致力建立本館的定位，創造出新的人文價值。其重要政績包括：一、活化本土文化、強化臺灣史觀，如推動本土系列主題特展、藝術家展覽、臺灣文史研究；二、推廣華夏文物、擴大文化產出，如辦理華夏文物特展、機場文化藝廊、宣揚海外本國優秀藝術；三、辦理國外展覽、加強國際接軌，如與中美洲貝里斯博物館、中國遼寧省博物館等簽訂姊妹館以實質互惠；四、深耕社會教育、前進偏遠地區，如行動博物館專車前進各鄉鎮、開設非正規教育學分課程。本館在故黃前館長的帶領下，發展多元精緻文化，結合異業與社會資源，各種館藏在展覽、典藏及研究中達到平衡。同時，故黃前館長個人亦勤於學術研究且著作等身，類別包括華夏與臺灣文物、中華花藝、博物館行政、書畫理論等等，對於本館的營運實務與館藏文物價值饒有影響，這些成果將留給後人一份珍貴的文化與藝術資產。

今年時值故黃前館長逝世五週年，本館特別以其著作文獻進行整理，選錄其撰寫有關博物館治理與藏品研究之重要論文，兼錄同仁對他的懷念文章，出版《承先啟後四十年 ── 黃永川與國立歷史博物館》紀念文集，內容包括四大部分：一、文選－館務運作（11篇）、館藏研究（12篇），二、事略（5篇），三、附錄（黃永川先生著述目錄、大事年表），藉以緬懷故黃前館長對本館之貢獻及充實館史內涵，並冀為我國博物館行政與藝術發展研究之重要參考，及後輩效法之對象。

最後，謹以此書表達吾人對故黃前館長永恆的感念，並感謝其夫人林紀和女士、大公子黃世穎先生及二公子黃世承先生對本館的持續支持。我們也將謹記故黃前館長退休前給予全館同仁的勉勵：「惟有『駕輕車，就熟路』、『勝人者有力，自勝者強』，秉持理念，努力不懈，再創新局」，作為本館從業人員工作理念，讓本館邁向下一個嶄新的時代。

國立歷史博物館館長

廖新田

2020 年 11 月

目　次

國立歷史博物館二樓忘言軒　劉瑩珠攝　2018 年

歴史翦影

編輯部

圖　次

二、副研究員兼主任時期（1989.10-1996.09）

三、研究員兼副館長（含代理館長）時期（1996.09-2004.07）

四、接任館長（2006.03-2010.01）

圖 19　2006 年（民國 95 年），第九任代理館長曾德錦榮退，第十任館長黃永川履新交接典禮，教育部社會教育司司長周燦德（中）監交

圖 20　2006 年（民國 95 年），黃永川接待北京故宮博物院李文儒副院長來館訪問

圖 21　2006 年（民國 95 年），黃永川（右二）與貝里斯國家文化與歷史學會會長進行締結姊妹館簽約儀式

圖 22　2006 年（民國 95 年），黃永川（右二）主持「博物館與青少年：2006 年博物館館長論壇」

圖 23　2007 年（民國 96 年），黃永川赴中國西安洽談兵馬俑特展至史博館展出事宜

圖 24　2007 年（民國 96 年），黃永川主持史博館五十二週年館慶活動，與貴賓共同慶生（左起：國立故宮博物院前副院長林柏亭、本館副館長高玉珍、黃永川、畫家陳進之公子蕭成家、藝術家井松嶺、畫家劉延濤之女公子劉彬彬）

圖 25　2008 年（民國 97 年），黃永川主持「臺灣媽祖文化展」開幕剪綵典禮

圖 26　2008 年（民國 97 年），黃永川（右二）主持「絲路傳奇：新疆文物大展」記者會與開箱儀式

圖 27　2008 年（民國 97 年），黃永川主持史博館「南海讀書會」，提高館員專業能力與素養

圖 28　2009 年（民國 98 年），黃永川主持史博館新年「新春團拜」活動

圖 29　2009 年（民國 98 年），黃永川主持史博館五十四週年館慶活動，並頒發「年度績優志工獎」

圖 30　2009 年（民國 98 年），黃永川（右）獲總統府國策顧問林清江頒贈「教育部所屬機關學校九十八年度優秀教育人員」殊榮，褒揚其對博物館經營暨相關制度之發展，貢獻卓著

一、研究組編輯時期（1970.08-1989.10）

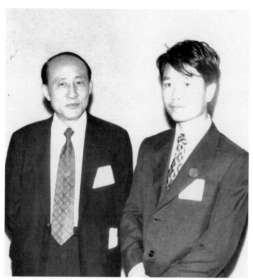

圖1 1971年（民國60年），第二任館長王宇清（左）與黃永川（右）合影於史博館

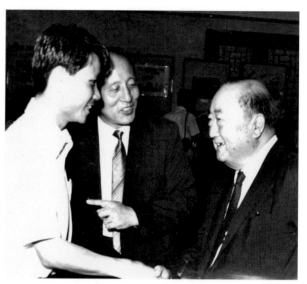

圖2 1972年（民國61年），第二任館長王宇清（中）與黃永川（左一）於史博館一樓國家畫廊接待前教育部部長黃季陸

圖3 1972年（民國61年），黃永川（右二）向參觀民眾介紹史博館館藏情景

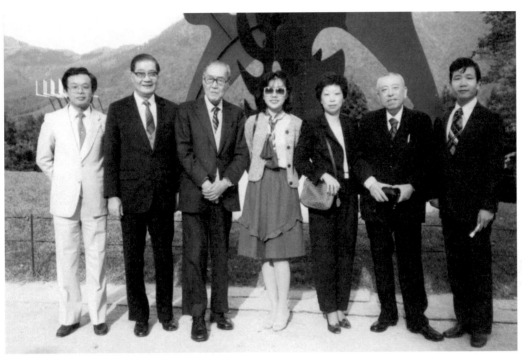

圖 4 1973 年（民國 62 年），史博館第三任館長何浩天（左二）與黃永川（右一）赴日本箱根參加館藏書法作品交流活動

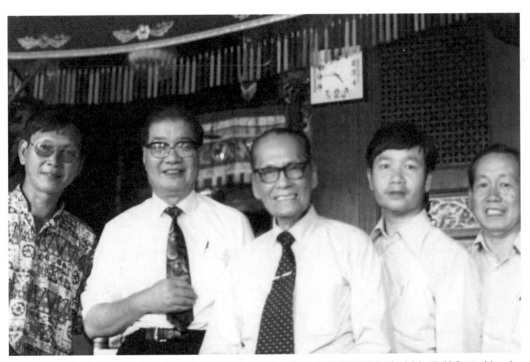

圖 5 1982 年（民國 71 年），第三任館長何浩天（左二）、水墨畫家黃君璧（中）及黃永川（右二）訪馬來西亞於檳榔嶼合影

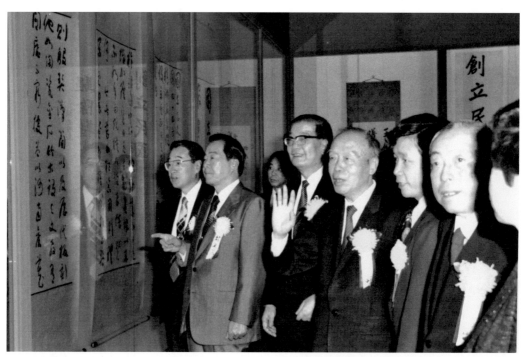

圖 6　1983 年（民國 72 年），第三任館長何浩天（左三）帶領史博館代表團赴日本出席史博館館藏書
法展。藝術顧問姚夢谷（右四）及黃永川（右三）隨行並於展覽會場留影

圖 7　1986 年（民國 75 年），黃永川於史博館遵彭廳主持中華花藝文教基金會成立大會，並擔任創會
董事長

二、副研究員兼主任時期（1989.10-1996.09）

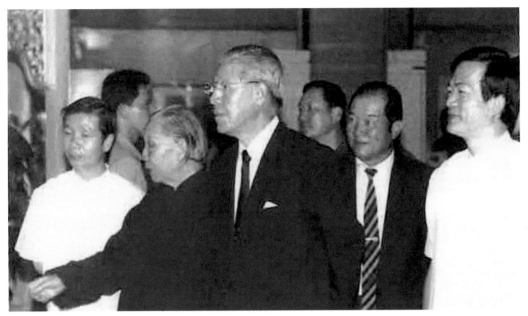

圖8　1991年（民國80年），前總統李登輝至史博館參觀「顏水龍九十回顧展」，畫家顏水龍（左二）與黃永川（左一）陪同並導覽

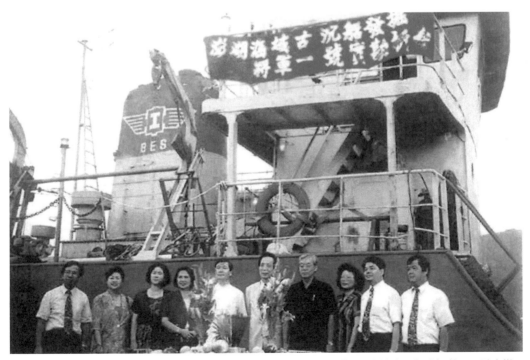

圖9　1996年（民國85年），黃永川（左五）擔任副召集人，參與「澎湖海域古沉船發掘將軍一號實勘」啟航活動

三、研究員兼副館長（含代理館長）時期（1996.09-2004.07）

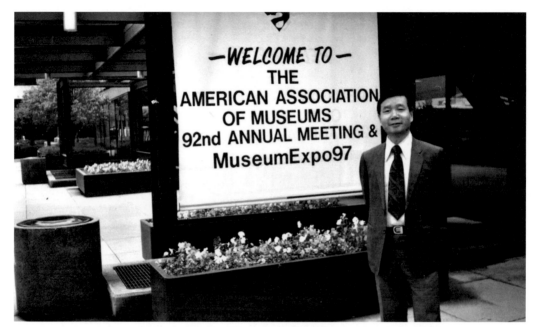

圖 10　1997 年（民國 86 年），黃永川赴美參加美國博物館協會 1997 年年會活動時留影

圖 11　2000 年（民國 89 年），黃永川代表出席史博館館藏水墨作品赴瓜地馬拉展覽

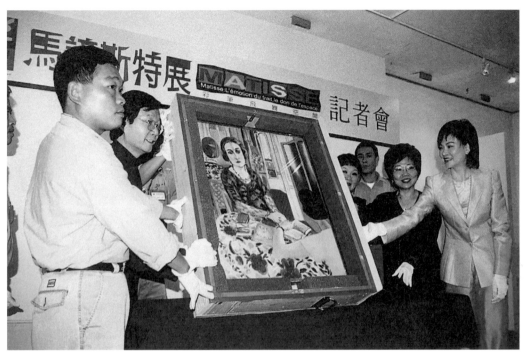

圖 12　2002 年（民國 91 年），史博館舉辦法國「馬諦斯特展」，黃永川（左二）主持開箱記者會

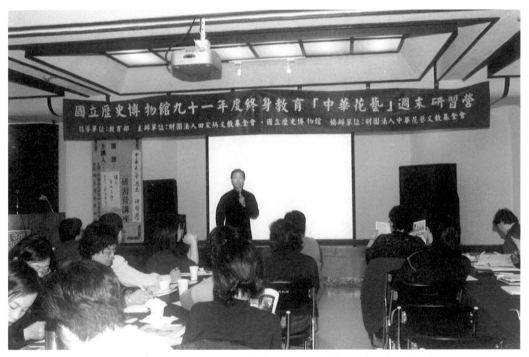

圖 13　2002 年（民國 91 年），史博館舉辦「中華花藝週末研習營」，由黃永川擔任講師

圖 14　2002 年（民國 91 年），黃永川於副館長室辦公留影

圖 15　2004 年（民國 93 年），黃永川（左二）及展覽組副研究員巴東（右一）共同接待國立臺南藝術大學藝術交流中心主任張譽騰（左一）及藝術史與藝術評論研究所助理教授廖新田（右二），洽談合作辦理「絲路上的寶藏—敦煌石窟藝術」特展後合影

圖 16　2004 年（民國 93 年），黃永川（左四）接待日本琉球來訪貴賓，並於史博館庭園合影

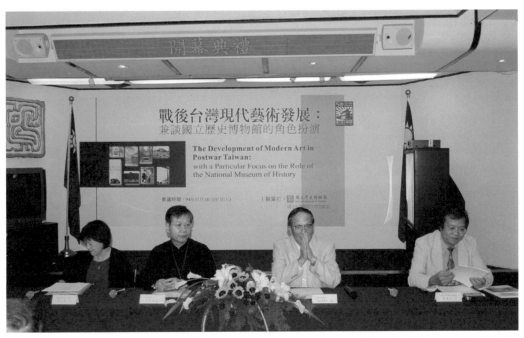

圖 17　2005 年（民國 94 年），「戰後臺灣現代藝術發展研討會」於史博館遵彭廳舉行，由代理館長曾
德錦（右二）主持，當代藝術文化評論家高千惠（左一）、黃永川（左二）及國立成功大學歷史系教授
蕭瓊瑞（右一）分別發表論文

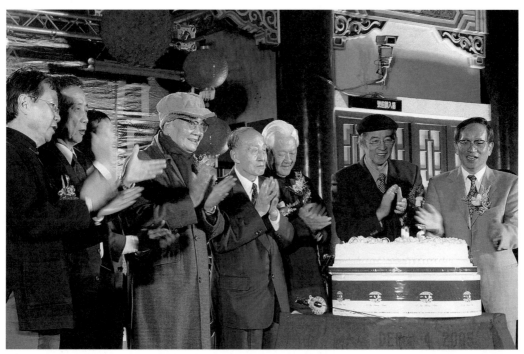

圖 18　2005 年（民國 94 年），史博館五十週年館慶，歷任館長合影（左起：黃永川、第七任館長黃光男、第三任館長何浩天、第二任館長王宇清、第五任館長陳癸淼、第六任館長陳康順、第九任代理館長曾德錦）

四、接任館長（2006.03-2010.01）

圖 19　2006 年（民國 95 年），第九任代理館長曾德錦榮退，第十任館長黃永川履新交接典禮，教育部社會教育司司長周燦德（中）監交

圖 20　2006 年（民國 95 年），黃永川接待北京故宮博物院李文儒副院長來館訪問

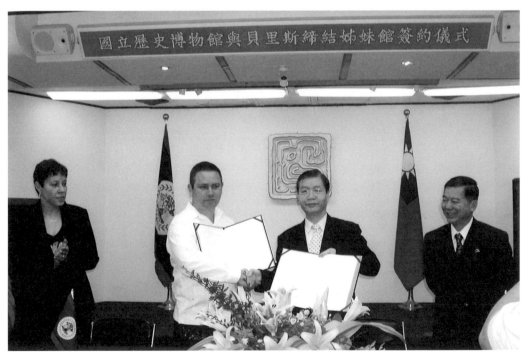

圖 21　2006 年（民國 95 年），黃永川（右二）與貝里斯國家文化與歷史學會會長進行締結姊妹館簽約儀式

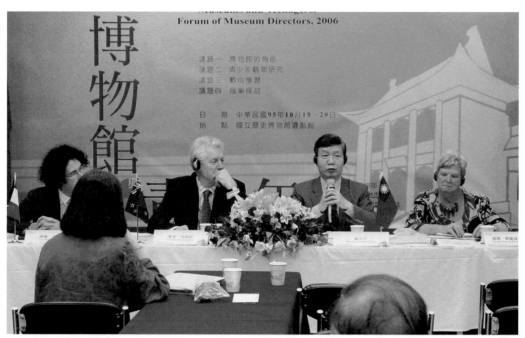

圖 22　2006 年（民國 95 年），黃永川（右二）主持「博物館與青少年：2006 年博物館館長論壇」

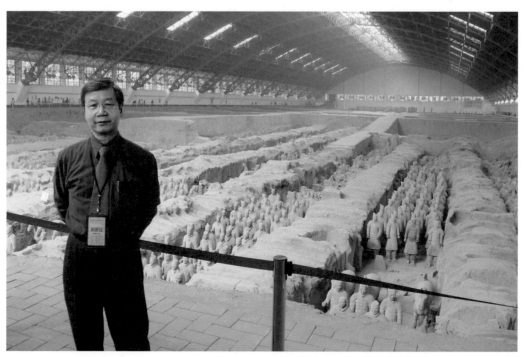

圖 23　2007 年（民國 96 年），黃永川赴中國西安洽談兵馬俑特展至史博館展出事宜

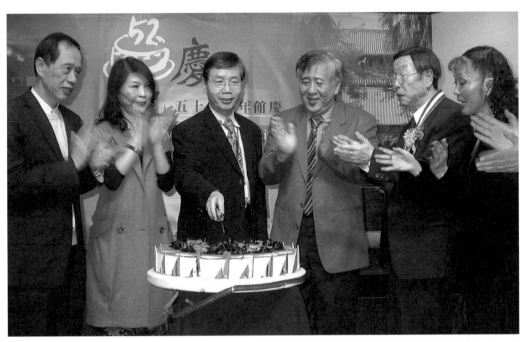

圖 24　2007 年（民國 96 年），黃永川主持史博館五十二週年館慶活動，與貴賓共同慶生（左起：國立故宮博物院前副院長林柏亭、本館副館長高玉珍、黃永川、畫家陳進之公子蕭成家、藝術家井松嶺、畫家劉延濤之女公子劉彬彬）

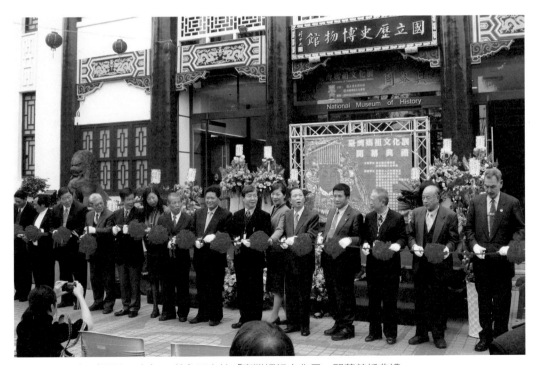

圖 25　2008 年（民國 97 年），黃永川主持「臺灣媽祖文化展」開幕剪綵典禮

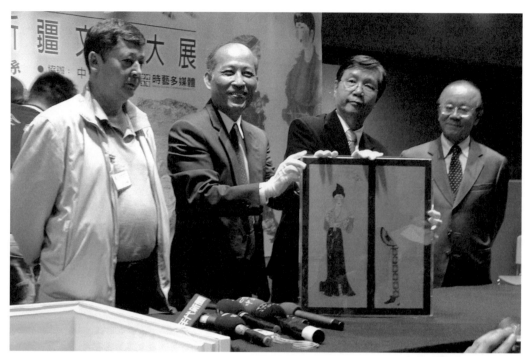

圖 26　2008 年（民國 97 年），黃永川（右二）主持「絲路傳奇：新疆文物大展」記者會與開箱儀式

圖 27　2008 年（民國 97 年），黃永川主持史博館「南海讀書會」，提高館員專業能力與素養

圖 28　2009 年（民國 98 年），黃永川主持史博館新年「新春團拜」活動

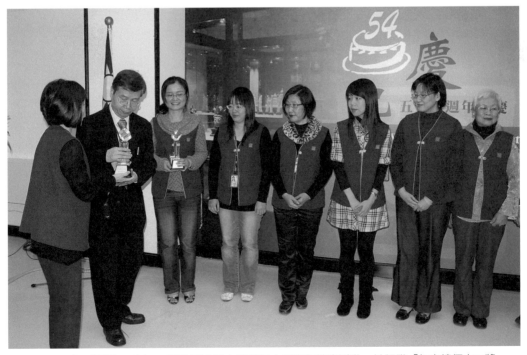

圖 29　2009 年（民國 98 年），黃永川主持史博館五十四週年館慶活動，並頒發「年度績優志工獎」

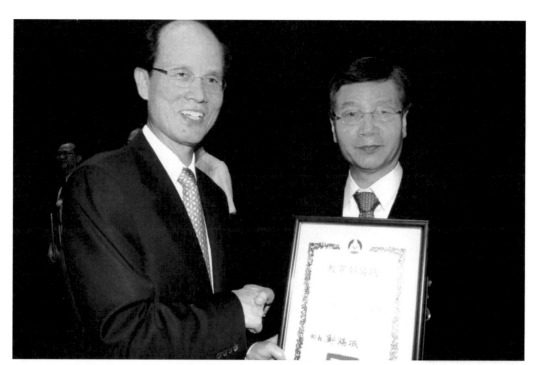

圖 30　2009 年（民國 98 年），黃永川（右）獲總統府國策顧問林清江頒贈「教育部所屬機關學校九十八年度優秀教育人員」殊榮，褒揚其對博物館經營暨相關制度之發展，貢獻卓著

圖 31　2009 年（民國 98 年），黃永川主持史博館「加值應用・文創新機：2009 博物館文化創意與數位加值國際研討會」於臺北花園大酒店

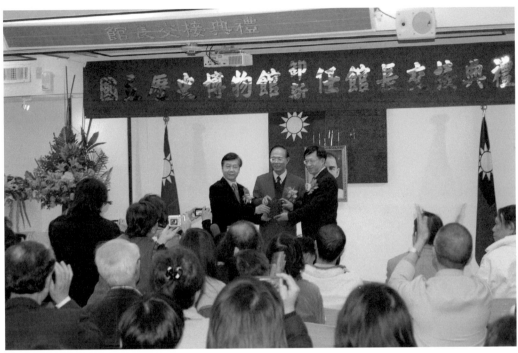

圖 32　2010 年（民國 99 年），第十任館長黃永川館長（左）榮退，原文建會副主委張譽騰履新接任第十一任館長，由教育部次長林聰明（中）監交

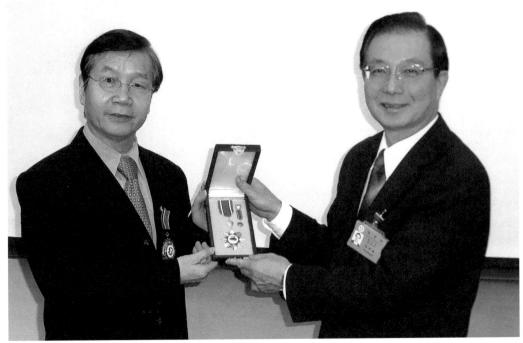

圖 33　2010 年（民國 99 年），黃永川（左）榮退後獲教育部部長吳清基頒贈「教育部教育文化專業獎章」，褒揚其對博物館經營及中華花藝之弘揚，貢獻卓著

國立歷史博物館的回眸　劉營珠攝　2018 年

文選

編輯說明

　　本書以原文照刊方式出版，力求還原作者當時所處之環境；編輯體例符合論文格式，並由原文直排轉為橫排以方便讀者閱讀；不同用語或重要事件、事物或人名則加案語，並以楷體顯示以識區別。此外，原文使用圖版，因考量授權因素，乃以本館館藏文物相關者為主，故有所刪減或增補；收錄文稿均註明出處。

第一部

館

務運作

國立歷史博物館

前言

　　國立歷史博物館位於臺北市中心的南海學園內。南海學園與新公園（編案：今二二八和平紀念公園）同是臺北市內有名的公園，園內花木扶疏，古典建築隱約其間，有「碧栱朱甍面面開，翠雲稠疊鎖崔嵬」之魅力，朝朝夕夕吸引了不少海內外慕名而來的遊客；不同的是南海學園更富於學術與文教氣息；園內除原有的植物園之外，有國立中央圖書館（編案：1986 年遷出，1996 年更名為國家圖書館）、國立歷史博物館、國立臺灣科學教育館（編案：2003 年遷出）、國立教育資料館、國立臺灣藝術館（編案：1985 年更名為國立臺灣藝術教育館）等大型中國式古典建築。園內遊客、學生、學者來往如織，徜徉其間，別有一番情調。

　　國立歷史博物館毗連藝術館，為一幢仿清代宮殿式的六層樓建築，與科學教育館遙遙相望，建築本身紅牆綠瓦，飛簷斗栱、雕樑畫棟，壯麗而堂皇。其館面南，前門作仿漢石闕式，銅門外棕櫚拔地，烏欄圍繞；庭院深深，煞多美趣。庭園左右，楊柳迎風，草木成蔭，亭臺石凳，流水淙淙；遊客坐息其間，悠閒自在，尤其星期假日，孩童嬉戲花叢間，與莊嚴的雙踞石獅及高聳建築形成有趣的對比。館舍背面傍水，緊鄰 15 英畝寬的荷花池，登臨樓上迴廊，園景在望。廊座茗茶，一杯在手，俯瞰曲水荷香，令人神往，或以為登臨史博館迴廊飽嘗春夏秋日婀娜荷姿，是人生一樂，春季杜鵑怒放，殘荷點點，目睹池間瓊樓倒影，池堤伴侶雙雙，更有無限畫景情趣。

壹、開創艱辛篳路藍縷

　　國立歷史博物館創建於民國四十四年（1955 年）12 月 4 日，初名「歷史文物美術館」，後改今名（編案：《行政院檔案》（1958 年 1 月 17 日）。〈行政院會議議事錄臺第一二六冊五四六至五四八〉。行政院第五四八次會議秘密報告事項：（二）教育部呈為國立歷史文物美術館奉准更名為國立歷史博物館擬具修正該館組織規程草案請由部公布施行一案擬由院酌加修正令准照辦報請鑒察案。國史館藏，數位典藏號：014-000205-00153-003）；民國五十年（1961 年）增置「國家畫廊」，行政體系隸屬教育部，其創建以「加強民族精神教育，促進國民心理建設」為宗旨，主在「掌理歷史文物及美術品之採集、保管、考訂、展覽，及其有關業務之研究發展事宜」（組織條例第一條）；首由前教育部部長張曉峰先生（編案：張其昀）擘劃，第一任館長包遵彭爵士苦心經營，制訂宏規，二任館長王宇清教授及現任（編案：第三任）館長何浩天先生，本創館之宏旨，相繼擴充，再接再厲，經近 30 年之努力，至今擁有藏品 5 萬件，多屬國家重器，歷史瑰寶，展覽空間 2,267 坪，有最完善的高度安全設備，館內專業人才日益增加，進行研究發展工作，日新月異，進步極大，儼然成為一座國際重視的現代化博物館。史博館在建館之初，館舍僅一日式破舊木樓，其他一無所有，開館之日，以標本、模型、圖片，配合小部分實物、中華民族在歷史上的帝王聖賢史蹟資料，與若干學術發明圖文為主題，作教育性之介紹展覽，繼以各項文物模型代替，有禮器、樂器、歌劇、交通、用具、文房、工具、建築、宗教文物、敦煌壁畫、人像、印刷術、書畫等 20 個陳列室，且由各部門專家學者設計製作，漸具規模，終因缺乏實物，一度被譏為「模型博物館」或「精神博物館」。

　　民國四十五年（1956 年）7 月至四十六年（1957 年）春，史博館在藏品上得到首度的充實。首先接收前河南省博物館（編案：今河南博物院）珍貴的中原文物，復接受了戰後日本歸還的近百箱古物。前者大部分是民初至民國

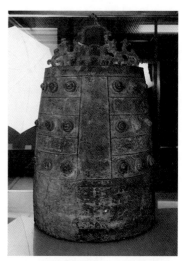

圖 1　《螭紐特鐘》　史博館 1956 年入藏　館藏登錄號 h0000273 高 95 公分 × 口徑 52 公分 × 底徑 158.2 公分 × 紐高 25 公分

二十五年（1936年）間河南鄭縣、輝縣及安陽殷墟的出土物，其中包括有禮器中的牢鼎、蟠虺紋鼎、圓壺，樂器中的編鐘、特鐘（圖1）等，都是周代王室所有的傳世國寶，連同殷商甲骨等計約4千件；日本歸還古物中也不乏精品，有《北魏九層石塔》、《北宋遼陽石槨》等是，而奠定了史博館的收藏基礎。

貳、展品日豐館舍擴大

　　民國四十八年（1959年）後，史博館在藏品方面再接受政府機關撥管，各界捐贈暨民間發掘之出土文物甚多。如總統府撥交之海外祝壽古物三批，「沒收物資財產委員會」沒收之文物兩批，金門出土之《明監國魯王壙誌》、方磚、瓷器、澎湖出土之唐宋各代錢幣，法美等國政府及民間捐贈清代旗幟及歷代錢幣、名畫，國內收藏家考試委員張默君女士捐贈之三代古玉，錢公來捐贈之唐代佛像，許丙捐贈之南越王趙佗墓出土秦代陶奩等3千餘作，另有程民楷捐贈古硯、印譜及歷代碑帖名拓等538件，張岳公捐贈漢畫磚拓本20件，國立臺灣大學撥贈臺灣史前陶器32件，國內外捐贈錢幣，乃至近十年來王化民捐贈清金石玉璽，外交部借館之唐三彩、石刻，美術界捐獻古今書畫，王洸教授捐贈之明清瓷玉及家具，楊達志捐1,100件歷代玉器、160件唐代鼻煙壺，霍宗傑捐51件明清石灣陶器等等，多不勝數，展品日益充實，至今已逾五萬件以上。

　　在館舍之擴充與改建方面也隨日月增進，如民國五十一年（1962年）之增建展覽大樓正廳，五十三年（1964年）改建三樓，五十九年（1970年）奉准拆除改建七層（含地下一層）大樓，歷時五載而竟全功，展覽空間計有2,260坪，內部採光，及中央系統冷氣、電梯等設備均合乎國際水準。自創館迄館舍完成恰歷二十寒暑，自此羽翼已成，其後更陸續增添全自動防火防盜系統，儼然是座現代化設施的博物館。尤其最近正籌建「國家文物安全倉庫」，從設計到完成，均將參研國際最著稱的博物館之作業方式與經驗，由此種種的努力，史博館更將邁入一個新紀元！

參、特性顯著活動頻仍

　　史博館在行政系統上有完善的組織，設有研究組、展覽組、典藏組、總務組等分掌有關業務，館內又置「國家畫廊」，除一般博物館具有之行政機能外，不斷舉辦中外古今美術品（含現代書法、國畫、西畫、雕塑、工藝品等）特別展覽，復以國際間對中國文化藝術之仰慕，時以館藏現代美術品及歷史文物，舉辦或參加各項海外展覽。近 30 年來，活動頻仍，而業務擴展日鉅，現有員工 130 餘人，為原編制的七倍，個個兢兢業業，顯得活潑而富朝氣，實為此博物館之一大特色。倘以業務性質分，則其特性約有下列數端：

　　一、其藏展及研考發展工作，非局限於往古，並包括現代。凡屬人文科學範疇之展
　　　　覽活動皆在考慮範圍。
　　二、非僅致力本國歷史文化之弘揚，同時積極引介外國文化與藝術。
　　三、除藏展文物美術品外，復注重開國建國史蹟史料之採集與展覽，並配合國家政
　　　　經文教建設及文化復興運動，舉行各項特展。
　　四、不僅招徠觀眾到館參觀，復且致力於國內外巡迴展覽之舉辦。
　　五、展覽方式配合時代潮流，因時因地因物而制宜，日日求新。
茲就展覽室內及館藏品中，最值介紹者分述如下。

肆、「北京人」展突破創新

　　提起史博館，觀眾對「北京人生態展」（1976 年 -1990 年）（圖 2）無不津津樂道，視為我國展覽上的最大特色。

　　北京人發現於北平附近的周口店，是距今 50 萬年前人類的原祖，由於出土資料豐富且甚珍貴，引起國際間考古界的重視，復因出土時原人頭骨、遺骨的發現，以及不久此一人類之寶的「遺失」，均為世人所關切，成為舉世所矚目的焦點。史博館以生態方式陳列，自十年前開放以來，不時吸引了成千上萬的觀眾。

　　考古學家從出土的北京人骨骼推斷，男性北京人的平均高度約 156 公分，女性約

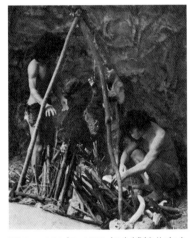

圖2　1976年-1990年史博館北京人生態展

144公分，他們居住在天然洞窟內，以捕獵為生，能製造石器骨器，並能取火製火以為熟食，有宗族組織，其文化程度已甚可觀，史博館仿照盛行於歐美的生態展覽方式，集合繪畫、雕塑、歷史、考古、地質、生物等各部門專家意見，根據發掘的資料，將其時的生活景象加以復原，內容包含採食、烤肉、飲水、獵罷歸來、打製石器、生火、取暖、哺乳、圍捕猛獸、群居、逃雨、鬥魚等各景，陳列之人物、鳥獸、岩洞、樹木、火焰、行雲、泉水、風聲、雨聲等，均力求真切，觀眾可從展覽的北京人生態展的洞窟中走過，作親身之體驗，比之一般生態展更為真實而動人，為當代展覽方式開一新里程。生態展部分外，另闢資料陳列室一間，陳展各有關北京人及與北京人有關之史前人類資料與出土實況照片。圖文並茂，深入淺出，使觀賞者於生態展遊興未艾之前予以機會教育，收到深入而適當的展覽效果。

圖3　《虎匜（虎形尊）》　史博館1956年入藏　館藏登錄號 h0000282　高22公分×長27公分

伍、新鄭出土殷周銅器

館內的收藏，以商周青銅器與漢唐陶器的份量最重。

史博館收藏的青銅器以原為河南博物館藏品的周代遺物為主，其中包括新鄭、輝縣、殷墟等地出土物，而以新鄭出土的為大宗，乃青銅器考古絕對重要的一套資料。

新鄭古墓發掘於民國十二年（1923年），其地原為李銳居所，因鑿井偶得，乃由北京大學馬叔平規劃作有計畫發掘，發掘面積東西長4丈餘，穴深3丈，掘出大批青銅器，有特鐘、編鐘、牢鼎、魤鼎、蟠虺鼎、甗、敦、鬲、舟、罍、匜、盤、洗、豆、簠、簋、方壺、圓壺、虎匜（圖3）、兕觥、燎鑪等百餘件，其種類繁多，數品可觀。尤其形制、紋飾、

鏽色都很華麗，約西元前 700 年左右物。其中特鐘通高 3 尺 6 寸，重 3,826 兩，曾於民國五十三年（1964 年）運往紐約參加世界博覽會，為存世最大的古鐘之一。其他牢鼎、方壺、雲龍罍均為難得一見的重器，現在陳列在進門大廳，其鏽色保持原樣，俗稱「生坑」，與一般去鏽打蠟者相異其趣，此外附展者有歷代各式銅鏡及銅鼓 3 件，均甚精美，鼓大者徑達 119 公分，高 62.2 公分，擊之震耳欲聾，音色音量俱佳，是存世最大的古代銅鼓。陳列室中配以大小圖文，作中英文對照，益生不少光彩。

陸、漢唐古陶價值連城

　　與青銅器同為史博館「雙璧」的是陳展在一樓東側的漢唐古陶。——觀眾進入古陶專室便可見到排列有序高及 4 尺左右的各式唐三彩，包括文人、武人、神王、魁頭、馬、駝（圖 4）等，造型多采多姿，釉色淋漓豔麗，一派大唐氣勢，動人心弦。

　　漢唐陶器是中國陶瓷史上具關鍵性的產物，上接史前及商周各式古陶，下啟宋元明清精美瓷器，成就至高。尤其造型方面，因作明器之用，取材廣泛多樣，且多手工立體塑造物，千奇百態，各異其趣，除一般素陶之外，館藏漢陶以綠釉為主，唐陶則以三彩為主。漢陶中當以陳列在另一陳列室的漢

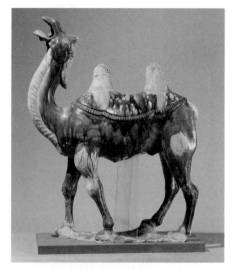

圖 4　《三彩駝》　史博館 1956 年入藏館藏登錄號 h0000107　高 82.8 公分 × 長 61.7 公分 × 寬 31.8 公分　含座高 86.3 公分

空心壙磚及霸陵瓴、瓦當等最重要，質堅紋細，稀有珍貴；其次是十二生肖、陶奩、四魚紋大盤等。十二生肖各件頭部以簡潔之寫實手法出之，特徵深刻，故能盡肖，尤其身著長衫，內著�褶，兩手齊胸作叉手跪揖狀，令人有誠敬端莊之感，在展配合當代名家繪十二生肖圖，前後對照，頗為出色。綠釉陶中陶樓作坊、黍倉、灶、羊圈等為漢代生活必備物，塑造均能把握主題特徵，栩栩如生；鼎壺、博山爐、燭臺、燈等個件器物亦有獨特造型，均為不可多得之物。至於唐陶近百件藏品中除器物類嫌少外，其他常見之三彩明器均在羅列之中，無論在品類、造型、釉色、大小、藝術價值等均堪稱唐三彩中

絕妙珍品。其陳展各類，均有高至4尺者，塑技簡練，堂皇豐碩，釉色紅、黃、綠釉之外，不乏鈷藍者，藝術品質堪稱世上罕品。其他單色釉或繪彩舞女、樂伎、僕人俑等均屬至珍名品。

漢唐陶器之外，館藏先秦古陶不在少數，如民國十七年（1928）廣武、洛陽等地出土的仰韶期陶缶、繩紋罐等皆屬陶器稀世之寶。另有臺北大岔坑及高雄鳳鼻頭出土的史前繩紋陶、彩陶、黑陶及石器、骨器等數十件，為研究臺灣先史時代最珍貴史料。因展場空間不夠，未能悉數展出。

柒、舊玉新玉交相輝映

中國人熱愛自然，對自然神奇之物甚為珍惜，玉為自然礦物之尤，原指石之美者，其後因其純度各有名稱，次精者曰玟、曰玞、曰瑀等等，以其質地剛堅，溫潤晶瑩，紋澤美好，擊聲清揚，素傳有君子之德，先秦以前，琢以為器，廣泛應用於祭祀、禮聘、結好、權力、服飾等信物之中，乃鎮撫社稷之瑰寶，淑人君子之象徵。唐宋以後，方漸發展成為裝飾性之玩賞物，質地、色澤、硬度等益發考究；宋時設玉院，造型或多仿古青銅器，或作巧色雕，文玩小件，玲瓏剔透，別多雅趣，是為玉藝發展的又一境界。清代緬甸硬玉輸入，技藝翻新，尤其近十年來，國內雕玉風氣漸盛，從國外進口玉材眾多，加上花蓮亦大量產玉，玉之製作普遍受到重視。現代玉礦開採科學方法，玉塊增大，玉雕物大小相對提高，刻工為求經濟效益，頗多就簡，與古玉成了明顯的對比，在史博館玉器室內可以清楚地感受到。

在玉器室內古玉與新玉分別陳列，古玉有河南輝縣及新鄭出土的圭、瓏（圖5）、玦、璜、韘等，張默君捐贈之商周兩漢古璧等50件，邵英多贈秋葵底錳浸璧及玉尺等，文采燦爛，古趣盎然均甚珍貴。近代的如清乾隆時越南進

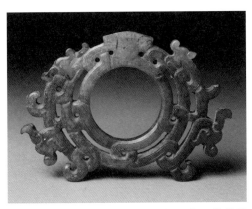

圖5 《玉瓏》 史博館1956年入藏 館藏登錄號 h0000222 高5.3公分×寬7.5公分×厚0.3公分

貢的白玉如意一對，首端微翠，紋飾雕花，巧奪天工；其他的黃瑪瑙如意、水晶如意，乃至水晶朝珠，均為玉類中之上品。另長期借展於鳳園之藏玉，配以楊達志捐贈大小玉器 2,000 餘件，為玉器室增加不少寶藏。

捌、宗教文物多采多姿

宗教是民族文化的主流，宗教文物更是歷史文物中不可忽視的一環。史博館的宗教文物收藏，就比例言，以佛教為多，這跟我國國民信仰有關。

就佛教藝術之分類而言，約可別為建築、雕塑、繪畫、書法、印刷、法器、供具、服飾等，史博館佛教文物除建築以外，各類均有收藏，多寡不一，其中不乏重器，如雕刻中北魏九層石塔、北齊送子觀音雕像、唐大勢至及觀音菩薩雕像、唐阿彌陀佛像、唐石雕觀音頭像、北魏王莫造釋迦泥像、明觀音木刻像等，都是傑作；繪畫中如宋代天王像、明代無量像藏畫；書法中如唐人法華寫經、五代人寫經等也都十分珍貴。而北魏九層石塔，作於北魏天安元年（466 年）是存世最早的個體大型雕刻之一，周身刻有 1,332 座小佛像，法相莊嚴，妙趣天成，原為山西朔縣崇福寺的鎮寺之寶，一度為日人掠奪藏於東京帝室博物館，抗戰勝利後，重歸祖國。其頂舍利塔部分現仍陷大陸，但其雄渾絢麗之勢，儼然有史載東方最高建築——永寧寺九層木塔那「鏗鏘之聲可傳數十里」的氣勢。宋代天王像高丈餘（顧祝同將軍捐贈），明代長壽無量壽佛藏畫高 8 尺餘，氣勢雄偉，法相堂皇，線條不苟，賦色明豔，誠為不可多得之力作。

玖、名瓷砂器各具特色

我國陶瓷藝術品自唐宋以後，不斷進步，發展一日千里，唐代越窯的青瓷與邢窯的白瓷已有傑出的成就；宋代的五大名窯造型雅致，胎釉精純，與玉爭工；明清品色多端，絢麗燦爛，復開瓷器新境界。史博館瓷器收藏較弱，但上述各關鍵時代的代表性作品仍不乏重器，如唐邢窯器二件分別為高 58 及 57 公分的雙龍耳瓶，係河南博物館舊藏，其中一件貼六片葉狀紋飾，造型均甚端莊，胎釉純重，同型物世存極少，堪為唐代白瓷之代表（圖 6）。宋土定雙魚劃花盌、吉州窯劃花棒槌瓶、元葱青釉三足牡丹拱花爐、明

圖 6　《犧耳六葉瓶》　史博館
1956 年入藏　館藏登錄號 06998
口徑 7 公分 × 高 20 公分

宜德青花一束蓮大盤、清粉彩人物大花瓶、康熙五彩金剛像乃至明清各式青花瓷及琺瑯彩均瓷中之選。

在瓷器發展過程中，有砂器以黑馬姿態出現，由若干高人雅士興致所至，自選砂泥塑作文玩，自立小窯，從事燒造，風格不同凡響。砂器之製作因泥土所限而僅江蘇、廣東、山東數省有之，其中江蘇宜興為箇中翹楚。

宜興砂泥總分五色，計有婗黃泥、石黃泥、天青泥、老泥、白泥等，燒後呈色以朱紫為多，然朱有濃淡、紫有深淺，其他褐黃諸色不一而足。其呈色實因泥中所含礦砂成分之不同而定，鑒賞家乃另名之曰「砂器」，以別於一般陶器。明代以後砂器名家輩出，如龔春、時大彬、李仲芳、陳鳴遠、陳子畦等，館藏砂器有柳盤八果、砂泥栗子，仿古天雞尊等均為陳鳴遠的傑作，另有陳覲侯蓮花盤、陳子畦紫砂茶壺等皆甚精。其中柳盤八果一件，盤作柳條編製式，內盛瓜子、落花生、菱角、胡挑、蓮子、荔枝、龍眼和紅棗等八種果品，每件色泥不同，形色畢肖，可謂塑中神品，胡桃上有「鳴遠」明細小印，足證是明代末期砂器大家陳鳴遠的作品。

圖 7　史博館藏《熹平石經》之拓本

拾、熹平石經碑拓齊全

對書法稍有研究的觀眾，一到史博館最急於一見的當推《熹平石經》春秋殘石。（圖 7）《熹平石經》刻於（東）漢靈帝熹平四年，乃我國經籍之首次刻本，董其事者為蔡邕，石成後立於洛陽開陽門外，稱得上是我國第一本國定教科書。其後八年，董卓倡亂，石經波及，往後兵災連連，損毀幾盡。歷來石經殘石或有出土，惜均殘小，獨史博館此石為巨擘。此殘石於民國二十三年於洛陽朱疙瘩村出土，後為李杏村購得攜臺避亂，民國五十三年（1964 年）歸藏史博館。

此石為石灰岩，刻為陰陽兩面，存字共計 624 個，均作東漢官式標準隸書，為研究漢隸至上標本。除石經之外，《明魯王壙志》、明上護軍驃騎將軍蔣鳳墓志等原石，在南明史上都有極高的歷史價值。惜因空間不足，而未能經常展出。

論及碑拓，史博館藏有漢武梁祠石刻、漢畫、磚畫及成套的歷代法書拓本，如漢裴岑紀功碑、延光殘碑、漢三公山碑、北魏張僧妙法師碑、唐房玄齡碑等等，均屬舊拓，對研究漢代繪畫藝術及中國書法名蹟之鈎墜存真實多價值，除偶而舉行特展外，限於場地，無法作專室陳列，殊為可惜！

拾壹、中國錢幣的大本營

史博館是世界上最有「錢」的博物館。若就錢幣的件數而言，是千真萬確的。——館內藏有海軍總部撥贈的明清及民初古錢 309 麻袋，每個麻袋裝有各類銅錢 50 公斤，共達 16 噸。若論錢幣件數，簡直是一個天文數字。其整理工作，因受人力場地所限，尚不知何年何月可以完成。

一代貨幣，關係國家之政治經濟，且對歷史學術之研究，以及民族精神教育之推廣均有重大價值。其蒐藏實與一般好古者之旨趣頗多異意。史博館除有完整的近代中國錢幣、紙幣及有關紀念幣、關金、法幣等收藏外，其富系統性的中國古錢的收藏也稱得上世界最豐富而完備的。其來源除澎湖、金門、馬祖等出土物外，一部分為歷來國內外收藏家如美國的萬得比克夫人（Mrs. K. A. Vanderbeek）、韓可克（Hancook）、我國收藏家徐中嶽、黃寶寶、李鴻球、李東園、夏德儀諸先生所捐贈，一部分則為臺灣銀行及各地法院所移贈。就品質言，有商周之原貝、骨貝、蟻鼻錢、刀、布及歷代以迄民國之圜錢、紙鈔、銀元、銅幣、元寶、銀條、銀錠等；就時間言，自商周直至近代，亙三、四千年，歷代均備；以空間言，除我國而外，有備受中國文化影響之日本、朝鮮、越南、琉球等模仿我國形制之錢幣，並有世界 65 國行使之銀幣等。此外，歷代紀念性質、賞賜、遊樂、壓勝、殉葬之錢幣，均經博徵廣收，其中如最古的原貝、骨貝，各式蟻鼻錢乃至刀、布、五銖等傳世均少，王莽的泉布、陳宣帝太貨六銖、金泰和通寶、蜀漢直為五銖、沈充異文「五朱」、南宋鐵錢、元明各類寶鈔等，皆今世罕靚之品。另有漢文帝時之陶半兩、

圖 8　《九天如意增福財神版畫》　史博館 1961 年入藏　館藏登錄號 07704　高 58.5 公分×寬 35.5 公分

錢範、錢枝等，愈使錢幣專室更為多采多姿，而不愧為中國古錢之重鎮。惜館舍空間太小，無法悉數付展，是美中不足。

拾貳、民俗版畫分外珍貴

史博館展品中的另一項重要藏品是民俗版畫。民俗版畫為中華民族尊天法祖、崇禮尚義思想的另一種表現。中華民俗向有天人合一之思想，每喜將與我同在之自然萬物賦予某種生命或靈魂，以擬人方式象徵某物之主宰，如天神地祇、花神路神等（圖 8），每逢節慶或特殊場合常印製神禡或財門吉語，用示祈福招祥驅魔避邪之意，實有寓教佐政之功，在中華文化史上佔有極重要之地位。這種思想巧妙地運用中國四大發明之一的印刷術，形成一支絢麗燦爛的民間藝術而加以普及，發揚光大。明清以來，印刷版畫的產地最有名的是蘇州的桃花塢、天津的楊柳青、河南的朱仙鎮、山東的濰縣、廣東的佛山鎮等地，他們的製作不論在刻畫、套色及表現技巧均力求精美與地方性，既富藝術價值與文化意義，也具鄉土特色。史博館收藏民俗版畫大多為孫家驥先生所捐贈，無論在數量、類別或內容堪稱世界各博物館之冠，其類別有祖祀、儒宗聖哲、道教諸神、佛教諸佛菩薩、一般敬享、符籙、年畫（包括瑞、福、祿、壽、喜、財、故事畫、雜畫）等七大類。

民俗版畫之外，民俗文物之收藏亦甚豐富，如神像雕刻、民間禮器、日常用具等，其屬於民俗中較通俗或較原始形態之信仰或習慣之產物，均為收藏對象，在民俗學潮流逐漸成為世界上文化學中蓬勃之一支的今日，其收藏日趨重要與珍貴。

拾參、國父塑像名師塑造

國立歷史博物館遠承崇賢尊老之遺意，曾仿照漢代「麒麟閣」及唐代「凌煙閣」設置「國家歷史人像室」，陳列歷代聖哲及中華民國開國元勳之肖像，現因展覽空間無法勻調，暫時更移，但仍不乏許多重要收藏：名作中包括法國名雕塑家保羅・郎度斯基（Paul

Landowski, 1875-1961）所塑國父孫中山先生半身像、陳一帆作于右老半身銅像及秋瑾等數十尊先賢遺像，其中國父像與現立於南京中山陵內國父座像同一模式，原存駐法大使館內，民國五十三年（1964 年）運回史博館永久入奉，法相端莊，神情自若，誠塑像中之傑作。

在收藏的畫像中另一值得一提的是慈禧太后像。此像是現存有數的古代大畫像，乃美國女畫家凱薩琳・奧古斯塔・卡爾（Katharine Augusta Carl, 1865-1938）所繪，完成於光緒二十九年（1903 年）。卡氏當時係經美駐華大使康格夫人介紹駐進北平頤和園一年，一意要為慈禧繪像，當時慈禧太后年近七十，同意畫像，頗不尋常。此畫高 14 呎、寬 8 呎，以油畫出之，色彩柔和而華麗，慈禧髮梳兩把頭，身披金約，正襟危坐，維妙維肖。畫框以紅木精細雕刻，架高逾倍，莊重肅穆，誠一不可多得的文獻，原藏美國華府斯密斯桑寧博物館，民國五十五年（1966 年）、經本館洽商，由美國斯密斯桑寧基金會國家美術文物典藏署撥交本館收藏。（編案：本畫作於 2011 年完璧送還原藏博物館）

拾肆、毫芒雕刻當代神工

在牙雕專室前往往陳列一套為數 8 件的清代八仙牙雕，每件高近 2 尺，雕刻家以圓熟的刀法，依象牙彎曲的素材，為八位民俗中的傳奇人物雕作不同的個性造像。高度相若，相貌各異，粗獷處純樸厚實，細密處毫髮不爽，神采奕奕，造型奇特，誠牙雕中之精品。

中國牙骨雕刻起源甚早，舊石器時代的山頂洞人已有骨針遺物出土，本館所藏商代雕花骨，無論在雕工與紋飾設計均為上古時代牙骨雕刻之代表。至宋以後，牙刻競尚精工，傳說有杭州王劉九者，能在牙籤上刻諸天羅漢，細如牛毛，此為以後毫芒雕刻之濫觴。

本館藏明清精美雕刻無數，最精采的如明牙刻觀音、清牙雕九連環、杏蟬等，意匠及刀法均妙，而杏蟬一件之足翼部分，細薄透明處，令人嘆為觀止，尤其在刻畢染色，質感描寫實盡傳神寫實之能事，誠牙中絕品。

圖 9　《象牙米》　史博館
1987 年入藏　館藏登錄號 76-
00169　長 1 公分×寬 0.3 公分

談到毫芒雕刻，清代最有名的推于碩，當代富盛名推黃老奮，館藏有于碩遺物外，黃老奮作品收藏之豐富更是史博館的一大特色。

黃老奮是廣東番禺人，善篆刻，尤精牙雕人物，每於作品上加刻若干細字，字行成線，細小如絲，故有「魔眼」之譽。若本館藏《象牙米》一件（圖 9），上刻 125 字，以放大鏡觀之，字跡深刻筆致清晰。《別有天地》一件，作一蚌殼微啟狀，殼內細雕大小人物車馬等外，另加細字數十。其他如《蜘蛛網》網絲上刻有抗戰勝利日本投降書全文。另有《紫洞庭》、《螃蟹漁夫》等亦無不精妙。

拾伍、石槨龍袍獨家珍藏

史博館藏有一件長 182.5 公分，寬 95.5 公分，高 66 公分的石槨一座，而對其形狀，近年來曾引發學術界的熱烈討論，然以其紋飾華麗，造型特殊，無論在考古或藝術上均有其舉足輕重之價值。就石槨之收藏言，可以顯現史博館在收藏上的特色與包容性。

其他藏品中，最值得一提的有服飾織繡、家具、文房用具、漆器、琺瑯器、鼻煙壺等等。服飾織繡中最可貴的是擁有清代宮廷各式龍袍，包括黃緞彩繡龍袍、紫紅紗織金龍袍等近 50 件，其他女袍及黑緞地龍紋桌面錦、朱紅緞彩繡盤金桌面等均為有清服飾的代表。

家具中如清末民初時龍椅、太師椅、櫥櫃、炕床、花几、屏風等，質地以紫檀、黑檀等上等木材製造，或加朱漆、螺鈿、犀皮等手法，皆甚難得。文房用具中有罕見的紫端硯與明墨、清彩墨等，均為國之至寶。至於漆器，所藏僅剔紅、螺鈿、剔犀數種，琺瑯器、鼻煙壺等則僅清代物，但均不乏精細佳作，至為可觀。

圖 10　1982 年（民國 71 年）張大千與黃君璧創作寶島　圖 11　1983 年（民國 72 年）何浩天館長主持曹秋圃
長春圖於史博館國家畫廊　九十回顧展開幕典禮於史博館國家畫廊

拾陸、「國家畫廊」藝坊中心

　　史博館附設國家畫廊（圖 10），由故書法家于右任書匾正懸於二樓大廳。其空間由二樓向三、四樓作自然之延伸，空間約佔全館面積之半。主要目的在提高美術創作水準，加強臨時特展活動，尤其是近代中外美術品的介紹與服務，其發揮之意義可想而知。

　　國家畫廊自民國五十年（1961 年）創立以來，無論在採光、背景、空氣調節、掛槽、安全等設施均能隨時翻新，力求現代化，為國內最高水準的畫廊，也是本館主要活動中心，至今舉辦大規模展覽如「全國美展」、「中西名家畫展」、「宋元書畫展」等已無數次，更進而從海外引進珍貴美術品舉辦特展，如「南北朝隋唐石雕展」、「法國印象派大師雷諾瓦油畫展」等是，對藝術之弘揚，成效至宏，深獲各界人士稱許。由於國家畫廊的開放與高水準展覽活動，直接吸引了無數近代中外美術家及收藏家捐獻書畫藝術品的熱潮，如當年名將關漢騫率先捐獻元吳鎮雙雁圖、明董其昌山水中堂、康熙御筆中堂；顧祝同贈宋人仿吳道子天王像巨幅等；陝西同鄉會更以夏圭名跡谿山無盡圖寄存，該作是以長 30 餘尺的《鄱陽白》全紙完成，為宋夏圭存世 30 餘件作品中最長之畫卷，筆法蒼老，氣韻高古，張大千先生評為「人間至寶，第一無上希有」，豈偶然哉！

　　至於當代書畫作品的收藏為數更為可觀，其中除民初各大書家外，尚包括于右任、齊白石、溥心畬、張大千、黃君璧、黃賓虹、徐悲鴻、趙無極、廖繼春、藍蔭鼎、梁鼎

銘等名家所作書法、國畫、油畫、水彩等傑作，使史博館儼然成為近代中國美術品收藏之重鎮，而「國家畫廊」自然當之無愧了。

　　總之，國立歷史博物館近三十年來從艱苦開創，無中生有，到「白手成家」，琳瑯滿目，藏品豐盛，國際重視，洵非偶然。近年尤以館內業務不斷革新，不斷開拓，整個博物館始終充滿著欣欣向榮的氣象，誠如何浩天館長所說的：「這個館整年三百六十五天全部開放，是永遠屬於大家的博物館」；「讓來訪的觀眾，每次進到這個館都有新鮮的感覺和更多的收穫」，我們也期待著這座博物館不斷地蓬蓬勃勃向前邁進。

（轉載自《國立歷史博物館館刊》，第 14 期，1983 年 12 月，頁 57-64）

博物館設置「捐贈文物特展室」的意義與功能

壹、博物館展覽功能之特質

博物館是一個透過文物之蒐集、保藏、研究、展覽等手法，達到觀摩、研究、教育與娛樂之目的，藉以提昇人類文化水準的常設機構。為有效達到此一玄高妙旨與效果，其中有關展覽觀摩之設計自有其積極的意義，它除了陳述該項展覽及展品既有之個別成就外，並應含有引發展覽內在意義作系統的宣導性與啟發性的教育功能。因此，博物館的展覽設計，必是異於目前商品陳列，不是一味炫耀其展品之豐富與珍奇而已；換言之，博物館的展覽應是一個極具內容與目的，且具有系統性與明確性，可茲傳達知識或藝術理念，強而有力的機體設計。

基於此，博物館展覽的屬性常以展覽品完整的內容本身，及反映現實社會需求之價值為訴求；若其內容紊亂，不著邊際，或枯燥膚淺的展覽方式，自為識者所不取。

然則，博物館是一個重要的社會教育機構，本身負有提昇全民文化涵養、帶動社會優良風氣的責任，因此博物館除擔負以上所言正統展覽觀念之外，如何透過展覽活動以教育觀眾，導引觀眾，鼓勵觀眾對博物館增進知識技能、發揚文化等社會責任的努力，積極產生認同與共鳴，進而行動配合，也是現代博物館重要的職責之一。儘管這種展覽型態常失於深度不夠與展覽內容之缺乏系統性、明確性與啟發性，但對提升大眾對國家社會責任及博物館職責的認同感，有著極其正面的意義。國立歷史博物館新成立的「捐贈文物特展室」，應就是此一觀念的新產物。

貳、「捐贈文物特展室」設立之意義

　　國立歷史博物館的「捐贈文物特展室」為本館第六任館長陳康順先生所倡議。陳館長基於行政管理的理念，有感於史博館自民國四十四年（1955年）建館以來能有今日四萬餘件（編案：2020年館藏已達57,380號）的豐富收藏，其實大半受自民間的捐贈。捐贈者始自民國四十六年（1957年）的張默君，此後張岳軍、許丙、徐中嶽、李東園、王洸、楊達志、張大千，乃至外籍人士魏伯儒等陸續解囊，至今已有捐贈者四百餘人；大宗捐贈者如張默君捐贈古玉53件，楊達志捐贈古玉及鼻煙壺近2,000件，王洸捐贈家具瓷器玉器43件，魏伯儒捐贈民俗繪畫68件，沈次量捐贈古印璽101件，丁念先捐贈瓷器碑拓243件，黃寶實捐贈古錢780件，張大千捐贈書畫文物81件……等等。這些文物固然已被分類陳置於各相關展覽室作系統之展出，卻不能明白彰顯背後支撐博物館這股可貴的偉大力量，以及原收藏者如何奉獻社會，乃至收藏歷程的辛苦；何況有些文物因場地不夠或屬性不合而鮮有露臉機會，倘特闢專室以捐贈者為焦點，將捐贈品悉數集中作專題展出，對鼓舞收藏，勉勵奉獻，必能收事半功倍之效，也成為本館富人情味的另一特色。

　　誠然，歷史文物浩瀚無涯，專靠政府力量甚難達到令人滿意的效果，尤其近二十年來，隨著經濟熱絡，民間財力遠在政府之上，但充沛的民間熱線若沒有得到妥善規劃而任其闖蕩，則易淪為社會罪惡的淵藪；反之，若配合政府文化建設將之導向歷史文物或精神文化之投資，庶有助於精緻環境之營造與生活品質之提昇，此點，在英、美、法、日等先進國家已不乏先例。

　　近年來國際古物拍賣市場上，一對清代玉碗叫價千把萬，國人民間財團縱橫標場，往往一擲千金而面無難色，對此情景政府單位都只有乾瞪眼。這些古物一旦被競標回國，倘沉藏於私人祕笈或保險庫，對民族文化並無多大益處。實則，文化為人類所共有，優美文物更應為全人類所共享，孔子曾言「貨物其棄於地也，不必藏於己」，差可作如是觀。他方面，擁有者倘因對古物收藏知識或專業條件不夠（如燈光、溫溼度、蟲害等極為複雜之因素）而折損或糟踏其壽命，豈非一大罪人。政府若能善導國民體察乎此，將之委交國家專門機構代為維護並作系統應用，使文物精神再生，自是兩全其美。

　　此外，文物市場價值不見得與文物應有價值成正比；市場價值常為少數人之喜惡所操縱，此時博物館的學術立場與展覽活動，常可扮演矯正此種怪現象的角色。而捐贈文物特展室也正是此一極富意義的活動之產物，藉由其展示，可給人許多有關收藏訊息的知識與聯想，而文物收藏性質、風尚與角度也因此得到重新的定位；對廣大群眾的收藏方向無疑提供了有力的明燈。至於對捐贈者而言，其德惠可與文物永留青史、教育後代，並可依相關稅法規定，以捐贈古物之價值充作抵繳所得稅等等，則是一般文物附帶的經濟意義，但也是捐贈者所樂於聽聞的。

　　總之，鼓勵文物捐贈對國家、社會、文化，尤其是文物本身、捐贈者、博物館等各方面看均是肯定的，而「捐贈文物特展室」正具體而微地擔負且呈現著這項有意義的責任與功效！

參、特展室設立技術問題與克服

　　以捐贈者為中心規劃而成的捐贈文物特展室，由於各捐贈者所捐文物品類不一，縱使同一位捐贈者在一批捐贈品中也都品項雜陳、無所不包，面對來源、類別、時代、形式、內容、材質、大小、重量等截然不同的文物，欲規劃出一個同時展現，卻可以有系統的、美感的、安全的、水準且有效果的展出誠非易事。

　　為了適應此多樣性的展品陳列，國立歷史博物館的捐贈文物半採固定通天壁櫃，一半則採個體活動展示櫃，並商請黃永洪先生妥為設計。通天壁櫃適合大型器物，尤其是畫作或圖版懸掛之用，上下有固定燈光裝置，壁上加置活動壁板，可以斜撐俾便冊頁之類小畫之陳列，另備多種隔板可置大件之立體文物；大壁櫃空間大，調換靈活，但缺點是對於展品極小者如印章、鼻煙壺之類文物便有燈光濾散，大而無當之感。至於活動展示櫃，底座附有輪子可隨時移動，內有可任意調配的隔板，燈光效果較集中，是小件立體文物如銅、陶、瓷、玉等最好的展示場所，但對4尺以上的畫件之類就顯得侷促而擁擠。

　　為期達到較佳的展出效果，布置時安排立體與平面文物同時展出自是最好不過，對清一色小件文物如鼻煙壺之類，則事先製作相關之中型說明圖版或放大照片以補充觀瞻

之不足；對於平面展品則按其尺寸力求與大小櫥櫃之調和。至於文物安全方面，為普遍符合各類文物，櫥櫃之溫度定為攝氏 22 度，溼度定為 60 度，照明度則以 250 lux 左右（國畫之類則另行考慮降至 100 lux 左右）為共同基準，雖不能盡善，庶離理想不遠矣！

肆、如何發揮「捐贈文物特展室」之功能

捐贈文物特展室的意義已如上述，而如何發揮該特展室之功能，則是一大課題。就史博館「捐贈文物特展室」為例，於民國七十九年（1990 年）5 月 16 日成立，其匾額恭請 103 歲高齡的張岳公[1] 題耑，首檔以張岳公三十年前所捐漢畫拓本 23 件為專題，配合館藏漢磚實物，舉辦「張岳軍捐贈漢畫特展」，內容別致、裝潢劃一，頗為藝文界所矚目，到館參觀之貴賓至為踴躍，對本館此一設施無不讚賞。

此後每二至三個月為一檔，至今計已展出「張默君捐贈古玉展」、「霍宗傑捐贈石灣陶展」、「王洸捐贈玉器瓷器展」、「魏伯儒捐贈《十殿閻王》展」、「楊達志捐贈鼻煙壺展」、「張大千捐贈書畫文物展」等各檔之調配設計，乃就捐贈文物性質及捐贈者不同之身分國籍予以穿插，每檔除出版摺頁簡介外，另出版大開本之精美專刊《文物捐贈特展室展覽專輯》（1991 年）一種，內容除刊印所捐之代表性文物外，加印捐贈者照片及生平與其經歷建樹等事蹟，並對所捐贈文物之歷程與價值也多少有所交代，背後另附所捐文物之清冊及受贈時間等資料以示徵信。捐贈者眼見幾十年前所捐文物被保存得如此完好，無不感到欣慰，而如霍宗傑先生雖因身在國外，錯失觀賞其所捐文物展出機會，但事後來館看到捐贈文物特展室之作為，仍深受感動，再三表示嘉許，並願於近期內將其近年來再收集之 50 餘件石灣陶精品再次捐贈本館，以充實其於民國六十七年（1978 年）所捐 53 件之外品類不足部分，屆時新品之加入，將使本館石灣陶器之收藏更具規模與完整性。

1　編案：張群先生（1889-1990），字岳軍，人尊稱張岳公。曾任行政院院長、總統府祕書長、總統府資政，獲頒一等卿雲勳章、中山獎章。

　　其他方面，觀眾觀賞所捐文物外，目睹附展捐贈者之玉照，見物思人，敬仰之心油然而生，並屢試探索捐贈辦法及資訊，故而史博館特將所訂「文物捐贈辦法」（如附件）排印，於現場備索，頗收具體成效。

　　總之，捐贈文物特展室的成立動機在於飲水思源，表達本館對捐贈者的無上感謝之意；但事實上，在民間收藏風氣已甚蓬勃的今日，實有其更多重的意義，這些意義配合以上的作為，庶足與博物館的功能相輔相成，為現代博物館開闢一個嶄新的實質領域與空間。

（轉載自《博物》，第 1 卷第 1 期，1991 年 7 月，頁 30-35）

附件　國立歷史博物館文物捐贈辦法

中華民國七十七年（1988 年）10 月 21 日

第一條　國立歷史博物館（以下簡稱本館）為加強蒐集中國歷代文物，對於國內外各界熱心文化資產保存人士，擬多方策勵，敦請自願捐贈各類具有歷史、文化及藝術價值之文物（如文化資產保存法施行細則第二條規定），特訂定本辦法。

第二條　本館對各界捐贈之文物，例須審查，由本館聘請文物鑑定專家審慎評鑑，經評鑑合格且適合本館藏展之捐贈文物，本館始予接受，反之，則予婉拒。

第三條　本館對評鑑合格之捐贈文物，應先由研究組就該文物之類別、名稱、形制、用途等項，作初步整理、說明後，始依章辦文物入藏手續，移交典藏組保管、維護及運用。

第四條　本館對捐贈文物之各界人士，為示感謝，得依其捐贈文物之重要性予以下列方式之表揚：

一、謝函。

二、感謝狀。

三、榮譽金章。

四、製作捐贈紀念銅牌，並作永久陳列。

五、教育文化獎章。

前項第一至第四款之表揚由本館自行頒贈，第五款之表揚由本館擬定具體捐贈事實，報請教育部鑑核後，由教育部頒贈。

第五條　本館對於各界所捐贈之文物，得出具證明，說明捐贈之內容、數量及其價值，以供捐贈者依相關稅法規定作抵繳所得稅之用。

第六條　本館對於各界捐贈且已辦理入藏之文物，經有計劃之整理後，得適時，或配合本館相關展覽予以展出，並函邀捐贈者來館參觀，藉以昭信社會，並期策勵社會各界效法。

第七條　本辦法經報奉教育部核准後實施，修改時亦同。

國立歷史博物館簡介

　　國立歷史博物館創立於民國四十四年（1955年），至今已有三十六年歷史，在教育部指導之下，從事歷史文物的蒐藏、研究及展覽工作，並發揮其社會教育之功能。

　　本館發展之初，建築與設備均非常簡陋，如今已擁有古典式大樓一座，坐落於南海學園荷花池畔。自民國四十五年（1956年）7月到四十六年（1957年）春天，史博館接收了原河南省博物館遷移的中原文物，及戰後日本歸還的古物，因此收藏逐漸豐富，其中重要的部分包括了河南新鄭、輝縣及安陽出土之銅器，洛陽地區出土之先秦繩紋陶、漢代綠釉陶、六朝樂舞俑、唐三彩等等，組成了本館主要的收藏。當時在第一任館長包遵彭先生籌劃之下增建館舍，添購文物，至今已有4萬餘件文物，而研究和工作人員亦由創建初期的20餘人，增加到現在的130餘人。

　　在第二任館長王宇清先生及第三任館長何浩天先生及第五任館長陳癸淼先生繼續努之下奠定了發展的基礎，其間又仰賴教育部、外交部及中央圖書館等單位的撥贈文物，使館藏更為充實，而私人收藏的捐贈亦功不可沒，如王撫洲先生、沈次量先生、周樹聲先生、吳頌堯

圖1　1955年史博館創建之初木樓外景為館地，時稱「國立歷史文物美術館」，建築原為日治時期的「臺北商品陳列館」

先生、黃寶實先生、王洮先生、李東園先生、牛春和先生、儲小石先生、霍宗傑先生、張默君女士、張大千先生、黃君璧先生、楊達志先生、金開英先生、余漢謀將軍、孫連仲將軍、易國瑞將軍、錢大鈞將軍……等人，都先後捐贈過私人收藏的文物。

　　現任館長陳康順先生於民國七十九年（1980 年）由行政院文化建設委員會轉任，在教育部指示之下，重新規劃南海學園，把歷史博物館列入社會教育重要發展計畫，而有遷建於中山學園之議。今後的史博館主要重心將在於研究中國歷史文化的發展情形，以生活歷史為經，配合典章制度、美術工藝為緯，計劃闢設史前室、陶器室、銅器室、玉器室、漆器室、瓷器室、文字室、建築室、交通室、錢幣室、服飾室、宗教文物室、石雕室、書畫室、木刻室、牙雕室、印璽室、家具室、樂器室、茶具室、工藝室等 20 個部門，希望能達到展現古代食、衣、住、行、禮儀、年節、信仰、遊戲等生活的面貌。同時也進行籌建理想的圖書館、資料室、文物標本室、古物鑑定室、文物修護室……等等，提供大眾研究與資料之找尋，期使本館成為全國歷史文物及藝術研究的園地。

　　國立歷史博物館自成立迄今，30 餘年來，一本初衷地擔負著：維護國家文物並舉辦各項展覽，引介外國的文物藝術，以拓展國人的精神領域；介紹展出當代藝術家的作品，促成更蓊蔚的美術風氣；並藉由中外文物的交流、溝通，散播宣揚華夏文物之光……等任務。而它的最終目標，乃在於凸顯中華文物的真正價值，將傳統帶入現代人的生活裡，使煥耀出新生命。然本館從始創時期的一無所有，到以收藏豐富著稱，而能充分運作，發揮它在美術方面的社教功能，主要還是應該歸功於社會大眾的熱烈關心與參與。本館的館務運作，包括舉辦學術演講、設立美術研究班等，而主要的三項工作是：典藏、研究與展覽。研究的工作，一直維持著初建館時擬議的基本原則：

一、掌理歷史文物美術品之蒐集、編輯、考訂及出版。

二、依照長久目標與當前客觀條件，選擇確實可行的範圍題目。

三、除就本館特定目標，特殊藏品或資料進行研究之外，亦提供必須之參考資料，協助其他學術機關或學人的研究。

　　三十餘年來的研究成果，從有形與無形兩方面說。有形的以出版為例，如民國五十

年（1961 年）館慶之 12 月創刊的《國立歷史博物館館刊》，主要內容是，年度內館務概介及特定主題的探討、研究。館刊之外，本館至今約出版 90 種書物，分為四類：

一、論文性質的專書，如：敦煌藝術、商周銅器、漢畫與漢代生活、中國博物館史、唐三彩等。

二、古器物專書，如：古陶、玉器、銅器、熹平石經碑拓、石雕藝術、民俗版畫、錢幣等。中國之外，尚有外國的，如：古代埃及文物、哥斯達黎加古代金玉文物等。

三、古人書畫集，如：明四大家、八大、石濤、吳昌碩等名家作品集。

四、今人作品集，如：溥心畬、張大千、黃君璧、趙少昂、鮑少游、江兆申等人的繪畫；廖修平版畫、耿殿棟攝影等。

　　無形的成果則為本館建館之後，從事社會教育，以及文化的維護推廣工作上持續累積的努力。由於本館的調查、蒐集、整理、鑑定歷史文物，以及文物品複製、歷史圖表的製作等工作成果，不僅有助於一般各級學校歷史教室之用，並協助國內外專家的研究實踐等。

　　至於展覽方面，建館以來的一貫宗旨為：

一、由保管、展覽古文物，而負起宣揚文化、教育觀眾的任務。

二、由協進國內藝術活動，而推進中外文物藝術的交流實施方向，大概可區分為國內與國外的展覽。

　　國內展覽包括經常展、特展、巡迴展。經常展是固定性質的展出，計分一、日常固定展出，計有：銅器、陶器、玉器、錢幣、考古人類等各項展覽專室，展示本館重要藏品。二、年度性質的固定展出，如臺陽美展、世界兒童畫展、全國油畫展等。此種展覽本館主要是提供場地，居協助性質。

　　特展則大概分為：一、本館館藏的精品，如：古今玉器、歷代陶瓷、漢唐文物、西藏文物特展等。二、由本館籌辦執行，並集合公家與私人之力構成的，如：蘭亭修禊書

畫特展、臺灣山地（編案：原住民）藝術展、中國古代民間生活特展等。三、國外的文物藝術精品，如：畢卡索陶瓷展、美國珍藏中國貿易瓷展、埃及文物展等。四、近人作品，以本國作家為主，包括書法、繪畫、雕刻、陶藝、攝影、毫芒雕刻、剪紙等。但日、韓、墨以及美、歐各國的作家作品，亦時有展出。

圖 2　1962 年史博館以中國傳統清式建築風格逐步增建為今日外觀（劉營珠攝，2018 年）

巡迴展，則從「將文化送上門」的心意出發，將特展或經常展作品，巡迴展出於臺北以外國內各地方。

國外展覽，大致分為：中華文物的巡迴與交流展，以及參加國際美術的競賽與觀摩展。前者重點為，向國外介紹中國涵容博大的傳統文物。巡展地方，至今幾乎已遍及全世界；展覽專題則如：陶瓷、袍服織錦、民俗文物、四千年玉器、書畫等。後者則譬如參加義大利米蘭國際博物會、舉薦國內藝術家參加巴西聖保羅版畫雙年展、中國古典插花展等，主要乃為幫助並鼓勵國內藝術工作者，使其視野、理念更加拓展開放；再者，也將中國今天的美術發展概況，介紹到國外，使中國文物光輝，廣被四方。

國立歷史博物館，是一所能夠再現歷史演進跡象的博物館。我們希望藉先民遺留下來的文物說明歷史文化演進的情形，故本館的館藏重點乃是：中國歷代先民在不斷有所擴充、製作、發明，以增益其生活的過程中留存下來的生活器皿、藝術創作、歷史文獻、民俗工藝等文物。

下面，按材質、製作、使用上的不同，大略概括出本館館藏的主要內容：

一、銅器類——包括商周時代的禮器、樂器、兵器、飲器、食器，以及戰國迄唐各代的銅鏡等。

二、陶器類——包括時代與性質各異的古陶、漢綠釉、漢唐俑、唐三彩、石灣交趾陶、十二生肖陶塑等。

三、玉器類──包括商周時期的古玉器，及中古時期的巧雕、飾器等等。

四、中國文字史料類──包括展現文字與書法演進形貌的甲骨文、漢磚、金文拓片、
　　熹平石經、碑拓、印璽等。

五、瓷器類──包括宋、元、明、清歷代的各式瓷器。

六、錢幣類──包括商周以來的原貝、刀、布及歷代的圜貨、古泉、紙鈔、銀綻、元
　　寶、銅幣、錢範等。

七、工藝類──包括雕漆、象牙雕、竹木雕等，以及袍服刺繡、家具等實用工藝等。

八、佛教文物──包括石雕、木刻、銅像、善業埿、寶塔、漆器、天王神像、藏畫等。

九、民俗文物──包括民俗版畫門神、日用器皿等。

十、書畫類──括古代及近代人的書法與繪畫。

　　其他還有如史學手稿，名人手稿等，包羅極富，質量並兼。概約而言，館中藏品展
現出來的特色，即可謂是呈現自古以來人民在藝術、歷史與社會、教育與娛樂等不同層
面的生活上的具體反映。

<div align="right">（轉載自《博物》，第 1 卷第 2 期，1991 年 10 月，頁 58-63）</div>

探寶尋琛，無遠弗屆
──兼談史博館古物收藏新方向

國立歷史博物館組織條例開宗明義明示其職掌為：「掌理歷史文物美術品之採集、保管、考訂、展覽、推廣教育及有關業務之研究發展事宜」，諸職掌中文物之採集為其首要項目。一般論文物之採集方法大約包括：一、收購，二、考古，三、徵集，四、受贈，五、撥交，六、代管，七、寄存等七個管道，其中前三項屬於主動採集，可以有效掌握收藏品的系統與特色，最符合博物館採集之原則，就中更以「收購」與「考古」為強而有力的最佳採集方法。然而考古受到客觀環境的決定性影響，臺灣地區發展潛力有限，因此本文擬就「收購」兼談史博館的古物收藏方向。

「收購」必須在幾個條件下才能突顯其效能：一、足夠的經費，二、適當的時機（包括品物的適用性及優異性，後者又包括該文物相關資料的完整性與真實性等），三、售後的意願，四、價格的合理性。

在以上客觀條件下為了充分發揮其經濟效益，博物館均須預先擬妥收購的方針，如：一、寬列並活用收購預算，二、預列優先收藏文物之品類名稱及其等第，三、拓展文物來源之有力管道與視野，四、積極參與並深入了解文物市場狀況等等，以便配合偶發事件，化被動為主動，俾以發揮其文物的收購功能。

史博館年度收購經費有限，民國八十二年（1993年）僅新臺幣 500 萬元，民國八十三年（1994年）為新臺幣 1,000 萬元，故每年擬訂收藏的優先項目包括臺灣本土精

美文物、中原文物，而後為國際文物。本土文物中包含閩南、客家及山地（編案：原住民）文物；中原文物中則包括陶器、漆器、家具、服飾、金銀器、樂器等為優先項目；其他石雕、玉器、錢幣、瓷器等則鎖定在現有藏品中短缺而極須補充以求完整之重要品目上；而國際文物則以參加本館現代陶藝展者為優先，以其價位不高，且具潛力性與代表性之故。至於拓展文物來源，本館除時而主動訪察文物收藏家及古董市場外，另透過誠信的古董商或文物學者提供訊息，並留意國際文物拍賣會；此外，由於業務的往還，間接受到海內外有意讓售文物之收藏家的注意，逕行提供廉讓古物的消息，使本館收購的管道增加不少。

其次，對於市場狀況及文物價位之了解，是文物購藏最重要的問題。一般而言，古董當其付諸交易自屬商品，而商品價格常視其「價值」而定，價值又往往取決於商品本身的「單位效用」，其間加上市場的供需法則而有市場價格。通常市場訂定商品價格的客觀因素，不出地租、工資、成本（利息）、利潤等四大因素，從其單位效用以決定其價格。古董的基本價格也不例外，但除了一般商品的因素外，尚有藝術性、歷史性、教育性、稀有性等抽象附帶價值，且這些附帶價值如「藝術性」之類，也往往是左右古物價值的決定性因素。例如同樣大小的漢代鎏金鍾（盛酒的器具），其兩耳的熊頭把環因其造型特別，在商場的價格可以大大高於另一件；又如同樣類型的瓷器因歷史因素，晉代物應遠高於清代瓷，但商場上卻受情緒的哄擡，價格上反而便宜。諸如此類，站在博物館立場，本應不必太過問文物商場狀況，但若牽涉購藏問題時，則應隨時廣收各類文物價格資訊，予以排比儲存，以備分析研究，俾得合理的價格資料以供不時之需，本館自不例外。

從各界徵得備購的古物一旦到館，程序上仍須經過法定的文物專業評估與議價等兩個階段。在文物評估上，本館均各依文物性質聘請相關專家數人組成委員會，就文物本身之年代、真偽、價格、特徵等提供意見，其合於購藏要求者，再移行政單位會同會計、總務邀約原提供人，就專家提供的文物參考價位進行議價手續。因此，購得的文物無論在性質、品質、價格等諸多方面，均能達到理想的水準。

從以下本館最近購藏的古物狀況，或可略悉其收藏方向及特色：

圖1　《三彩三足盤》　史博館 1993 年入藏　館藏登錄號 82-00413　高 4.6 公分×口徑 18.3 公分×足高 1.9 公分

圖2　《螺鈿曲水流觴圖漆盒》　史博館 1991 年入藏　館藏登錄號 80-00068　長 65.3 公分×寬 37.8 公分×高 19.1 公分

圖3　《冠古琴》　史博館 1990 年入藏　館藏登錄號 79-00353　長 117 公分×寬 19 公分×高 9 公分

圖4　《青花龍紋方盒》　史博館 1991 年入藏　館藏登錄號 80-00032　長 30.5 公分×寬 20 公分×高 9.3 公分

　　一、購自本地收藏家者：包括已故收藏家李鴻球先生生前舊藏之精美古幣（如戰國刀、布及各代古幣）一批，梁在平先生收藏之清代古琴《幽蘭》一件，私人收藏家提供之《清末民間女裙》、《清末九品官夏季涼帽》等等，均係本館系列藏品中所缺的珍貴品物。

　　二、購自本地古董市場者：包括收自於本館專業人員市場訪察或古董商自行推薦之坊間古物者，有戰國《蟠虺紋銅鼎》、漢《綠釉陶樓》、漢《畫像空心磚》、漢《彩繪陶馬》、唐《絞胎枕》、唐《三彩三足盤》（圖1）、遼《三彩印花盤》、清《螺鈿曲水流觴圖漆盒》（圖2）、清《螺鈿麒麟漆几》、《臺灣早期布袋戲偶》等精品，皆為一時之選。

　　三、透過文物學者等之仲介購得者：包括旅居加拿大華裔教授鄭正華的北宋《冠古琴》（圖3）、南宋《玉澗鳴泉琴》、清《自遠堂琴譜》，以及文物學者介紹的明《青花龍紋方盒》（圖4）、戰國《金銀錯綠松石嵌銅帶鉤》、漢代各式《瓦當》、《臺灣早期皮影戲偶》等，品物特殊，至足珍貴。

　　四、參與國際文物競標購藏者：本館隨時留意國際文物拍賣場，並擇取所需之項目數度參與競標。在赴場競標前不外詳細評估文物價值、競標的必要程度及預估之底價。其順利得標者包括於佳士得阿姆斯特丹拍賣會所得之越南沉船瓷器

清《青花軍持》（圖5）、清《青花觚》等19件；
得自蘇富比倫敦國際拍賣會的有北齊《菩薩立像》
（圖6）、戰國《灰陶加彩鴨形器》（圖7）；得
自蘇富比紐約國際拍賣會的有清康熙《粉彩人物
瓶》等，均屬文物中之罕品，館內之重器。

五、通過海外學人之仲介而購藏者：包括傅
維新先生代理購自比利時之清《粉彩雞紋瓷盤》、
清《粉彩鳳儀亭瓷盤》等28件，及港澳人士推薦
之漢《灰陶撫琴屋》（圖8）等，其中後者之撫
琴屋乃巴蜀出土物，件頭大、造型特殊，為古陶
之佼佼者。

六、接受海外收藏家主動讓售者：包括西班
牙巴塞隆納收藏家所讓售的《臺灣原住民頭目刀》
（圖9）、美國華僑孟國幹收藏之清《絲繡壽翁》、
菲律賓收藏家讓售之明《殷大天君銅像》（圖
10）等，亦為本館收藏文物中之嬌客。

七、委託專人赴大陸收購者：大陸出口古物
受彼岸文物局之限制，年代不深，皆清中葉以後
物，但某些文物對本館收藏亦有其特殊意義，如
民初京胡、清末如意頭二胡、清末民初粵《書三
弦》（圖11）等樂器，做工造型均甚考究，已是
不可多得。至於近代苗族服飾，以及黃河流域瀕
臨絕滅的民俗文物，均為本館關心且規劃的收藏
重點，所得成績亦甚可觀。

圖5　《青花軍持》　史博館 1992 年入藏
館藏登錄號 81-00053　口徑 7.5 公分 × 底徑
8.5 公分 × 高 20 公分

圖6　《菩薩立像》　史博館 1994 年入藏
館藏登錄號 83-00071　長 28 公分 × 寬 16
公分 × 高 107 公分

圖 7　《灰陶加彩鴨形器》　史博館 1994 年入藏　館藏登錄
號 83-00073　高 36.3 公分 × 寬 35.7 公分

圖 8　《灰陶撫琴屋》　史博館 1992 年入藏
館藏登錄號 81-00040　長 76.6 公分 × 寬 30 公
分 × 高 64 公分

圖 9　《臺灣原住民頭目刀》　史
博館 1993 年入藏　館藏登錄號 82-
00085　長 64 公分 × 寬 5 公分 ×
厚 2.5 公分

圖 10　《殷大天君銅像》　史博館
1993 年入藏　館藏登錄號 82-00293
高 163 公分 × 寬 51 公分 × 厚 33 公
分　重 71370 公克

圖 11　《書三弦》　史博館 1993
年入藏　館藏登錄號 82-00276　長
91 公分 × 琴面寬 16 公分 × 面深 7
公分

　　總之，在本館近 5 萬件的收藏品物中，來源多係捐贈或撥交，性質上難免有支離瑣碎，缺乏系統的遺憾已如上述，今多方運用管道，以購藏方法選藏最關鍵性之文物，正可彌補此一難點，大大提高整體文物的收藏價值，運用得當，常有畫龍點睛之妙。例如本館收藏之唐三彩，於量於質舉世聞名，但藏品中獨缺器皿一類，多年來無不留意此類器物但都落空，所幸在不久前以合理的價格，一口氣獲得雙耳罐、三足盤及三足爐等各一件，其器型及釉彩均與本館收藏之三彩器頗為相當，雖僅三件小器物，但對本館意義非凡，令人喜出望外。凡此種種，在本館收購的每一器物背後無不有其特殊的意義！檢視近年來本館之文物購藏業務，單就空間而言，近起本地，深至大陸；東自美國紐約、加拿大溫哥華，西迄英國倫敦、西班牙巴塞隆納、比利時布魯塞爾；南自菲律賓馬尼拉，北至荷蘭阿姆斯特丹等地，均有本館近年來收購古物的踪跡，稱之為「探寶尋琛，無遠弗屆」，殆無過言！

<div align="right">（轉載自《歷史文物》，第 30 期，1994 年 4 月，頁 69-75）</div>

博物館的危機管理機制——
以國立歷史博物館為例

前言

　　博物館為儲存人類文化寶貴遺產的地方，也常是大眾關心據以聚集觀賞學習的場所，一旦發生事故或災難，勢必造成對國家社會及人類生命財產重大、甚至難以彌補的損失與後果；他方面，除本身內部問題外，正因為她是大眾注目的焦點，故常成為有心人士製造事端或覬覦的對象，其安全之防範更顯得格外重要。

　　回顧國人對於重大事故的處理觀念應始自民國八十一年（1992 年）的麥當勞爆炸事件，以及其後的民國八十三年（1994 年）大陸千島湖事件、華航名古屋事件等等，隨之經過民國八十八年（1999 年）九二一大地震造成的重擊之後，原以為大事故或災難不會降臨博物館或波及美術館的僥倖心理，在國內才被重新省視並廣泛討論。事實上，博物館存在的危機與一般的核電廠、飛機場等設施並無多讓，若無危機處理應變機制，有朝一日大禍果真降臨，勢必造成無法彌補的慘痛局面，博物館危機處理機制的建立已到刻不容緩的地步。

　　然而，古人云：「預防重於治療」，對博物館而言，事前的防範更勝於事後的對策。因此單有危機處理的對策，而無平日危機管理的機制，便易造成危機發生頻率高，以及處理技術無法盡善的窘境。換言之，處理為技術層面，管理不好，則技術處理率難盡善。

　　此外，常人每有「事不致此」的僥倖觀念，故機關內雖有危機管理的機制，但卻不曾落實，或執行時不夠認真確實，皆能導致同樣的後果。筆者兼任本館緊急災害指揮中心執行祕書，本文係筆者就前應行政院文建會中部辦公室之邀舉辦「文化機構危機管理座談會」所作專題演講後，本於如何建立危機意識的觀念下，以國立歷史博物館的危機管理機制為例，意圖從不同角度探討建立博物館危機管理機制可能性的一篇心得。

壹、危機管理機制建立的必要性

　　博物館不論從積極面或消極面言，均有建立危機管理機制的急迫性，理由很簡單：因為她是人類重要文化資產保存所之外，也是一個廣大群眾聚集的公眾設施。加上危機本身存在幾個特性，使其管理機制之建立顯得更為重要。

　　柯三吉教授曾謂，危機的特性有下列數端：一、不確定性；二、階段性；三、時限性；四、高度威脅性；五、雙面結果性（危機 VS. 轉機）。[1]

　　所謂不確定性係指危機降臨的時地、狀況與發展常非常規所能預測或掌握者。階段性係指危機發生的時機常為正常營運發展中的一個小段落，且有再度發生的可能。時限性亦即危機處理時機的緊迫性，以免事件因拖延而擴大。高度威脅性指其本身具備高度威脅該機關組織的營運及發展命運性格。雙面結果性（危機 VS. 轉機）則指由於危機的刺激及因組織對危機的妥當因應，得令組織得到更妥善及更大的發揮空間而言。

　　總之，危機具有以上攸關組織生存及發展命運之絕對性關鍵特性，甚具破壞力，且具嚴重後遺症，但非正常體制方式所能有效解決，必須訴諸非常手段之危機處理辦法；何況危機處理的目的不僅在消滅其危機來源，暢通管道，防止災害的擴大，更希冀因此可以針對事件核心，洞察機先，進而提前採取應變措施，減少生命財產的損失，此乃危機管理的真義。

1　參見柯三吉〈危機管理問題分析和決策方法〉講演大綱，國立歷史博物館。

貳、博物館的危機來源

從事博物館危機管理之研究首應考察危機的來源。博物館危機的來源約有下列數端：

一、天然因素：風災、水災、震災、火災。

二、人為因素：爆炸、抗爭、蓄意破壞、戰爭。

三、技術因素：意外事故、設備失靈。

就博物館而言，針對以上因素及危害的對象，大體可分文物類、人員類、館舍類、營運類、其他類等五類。國立歷史博物館更就危機的形態狀況，列舉可能的情形如下[2]：

一、文物類：館內展品遺失、庫房藏品遺失、國外巡展展品遺失、國內巡展展品遺失、館內展品毀損、庫房藏品毀損、國外巡展展品毀損、國內巡展展品毀損等。

二、人員類：首長安全遭受嚴重威脅、館內民眾發生意外傷害、館員在館內發生重大傷亡、館員因公在外發生重大傷亡等。

三、營運類：館內遭置爆裂物、媒體嚴重負面或不實報導、信件包裹內藏危險物品、民眾抗爭、館內發生嚴重肢體衝突、會計帳簿或憑證遺失、電腦病毒、館內發生爭吵、遭受電話恐嚇、臨時停電等。

四、館舍類：館舍或庫房發生火災、遭遇強烈地震、強烈颱風等。

五、其他類：發生戰爭。

其中展品毀損、民眾發生意外傷害、電腦病毒、館內發生爭吵、遭受電話恐嚇、臨時停電等似乎是尋常的事故，但就一個文化公共設施而言，稍有不慎，極易蔓延成為對組織造成重大災害或損失的源頭，故宜列為危機管理項目，視其輕重大小列管。至於戰爭，事關對機關組織全面威脅之非常性項目，故以其他類統籌處理。

2　參見《國立歷史博物館危機處理手冊》〈國立歷史博物館緊急災害暨危機處理作業要點〉，民國八十九年（2000年）10月。

參、博物館的危機預測與預防

古人云：「預防重於治療」，故預測危機，對博物館的危機防範特別重要。而預測危機，必先明白危機的形成是有其過程的。

一、危機形成過程

危機形成的過程不外：（一）潛伏期；（二）爆發期；（三）處理期等三個時期。檢驗史上任何重大事故之發生均有一段可以預警的潛伏期，其直接因素也許很單純，如大陸千島湖事件起因於搶匪的貪婪與僥倖心態，但背後相關因素卻相當複雜，如臺胞觀光客的財物炫耀與身分暴露、山勢環境的荒涼隱密、遊艇回程的時間不當、遊艇安全設備簡陋且無危機意識、缺乏緊密通訊網等等，均為危機潛伏的原由。至於爆發期包括時間、地點、人員、性質、受害對象、防制管道等等；若平常有危機意識或處理訓練，也能有效制止災情的發生或擴大，如本館早期的「北京人」生態展覽室因「取火機器」的機械疲勞而發熱冒煙，甚至竄出火苗，若無管理員的在場與機警，在第一時間即時關去電源，並撲滅火苗，博物館有可能因展覽室的易燃物而釀成大災禍。至於處理期，如臺中國立臺灣美術館遭受九二一大地震，樓層震裂，美術品遭受嚴重的安全威脅，所幸館員處理允當，得保財物免於太大損失。

總之，由此可知，重大的意外仍可預防──預測與防範。為了減少生命財產受災損失，能在危機的潛伏期就將危機化於無形是為上策，爆發期與處理期妥善因應，減少危機擴大，是中策處理，對整個過程發展之掌握均極重要。

二、危機的預防

（一）成立危機管理小組：由博物館各組主管及安全維護主管組成專案小組，副首長任召集人，每年開會一至二次，審定危機事項及等級，檢討運作情形；小組下分：警戒組（負責安全、交通管制、現場秩序維護等）、疏散組（負責觀眾及員工疏散等）、救災組（負責搶救災害、防止災害擴大及物品器材搬運與供應等）、通訊組（負責通報及資訊之暢通）、醫護組（負責醫療照顧及災害傷患之急救等）、公關組（負責對大眾及新聞媒體作必要說明與消息發布等）。

（二）進行危機調查：各組室依其職掌範圍進行調查，妥為琢磨，列舉各種可能發生的危機，並交危機管理小組彙整。

（三）預測危機：危機管理小組成員就所列可能發生之危機事項，以腦筋激盪法定期分析檢討，並預測危機發生的機率。

（四）建立危機預警系統：危機管理小組就可能發生之危機事項，逐項擬出預警方法與標的信息，並作成系統。

（五）擬定各項應變計畫：危機管理小組就可能發生之危機事項逐項檢討，並擬出應變方法與計畫。

肆、博物館的危機管理機制與人員分工

一、擬定危機處理作業要點或行動綱領

為了落實危機管理的可行性，各博物館應就其特性訂定作業要點或行動綱領，內容包括旨趣、危機範圍界定、防治指揮中心之組織、人員分工、危機處理程序、處理系統與方法、可能發生之危機分類說明、預警與報警系統、災害處理措施及演練規定等項目。

二、建立指揮機制

成立指揮中心，確定指揮官、執行祕書、各組組長、副組長之職掌、負責人姓名、聯絡電話、緊急聯絡方法。

三、任務編組與人員分工

美國聯邦緊急救災中心之任務編組（Emergency Support Functions, ESF）計十二項：交通、通訊、公共工程、消防、資料收集、群眾照料、資源補給、醫療衛生、都市搜索及救援、危險物品、食物、能源等。博物館之危機處理任務編組可簡分為警戒、疏散、救災、通訊、醫護、公關等組，分工負責，建立正確快速聯絡方法。

四、建立並出版危機處理手冊

危機處理作業要點、指揮機制、人員分工、危機管理等級表（見後）等項完成後，應著手將之編印成冊，俾憑依據執行。

伍、博物館危機處理方法分類與等級設定

一、依受害對象及處理方法分類

如上所言，博物館各部門以腦筋激盪法，先就本部門可能發生的危機事項，廣泛推敲列舉，而後交危機管理小組統合研究討論，並予分類。一般言，博物館之危機事項依受害對象及處理方法約可分為：（一）文物財產類；（二）人員類；（三）館舍類；（四）營運類；（五）其他。

二、按發生機率與危機壓力訂定等級

為明確了解該項危機對機關組織的威脅與影響，以便採取妥善對策，危機管理小組應就所有危機項目，透過「危機壓力表」予以標示，訂定等級。

「危機壓力表」為一個十字形座標，垂直軸代表危機影響值。決定危機影響值的因素包括：（一）惡化可能；（二）是否成為公共問題；（三）影響組織正常運作情況；（四）危及決策者及組織形象程度；（五）損害組織利益程度等等。水平軸代表發生機率，由1（不常發生）到10（一定發生）預測發生率。縱橫相交構成紅色區、橙色區、黃色區、綠色區等四區。

「危機壓力表」的刻度依事件的細膩度而定。軍事事件多作10個刻度，但文化機構以4個刻度應已足夠。發生機率若以英文字母代表，「A」代表輕微影響，「B」代表有影響，「C」代表嚴重影響，「D」代表影響非常嚴重。發生機率以阿拉伯數字代表，「1」代表很少發生，「2」代表偶而發生，「3」代表常發生，「4」代表經常發生。各項危機依其屬性標示其落點，並將其危機等級按實標記於事件形態之前，俾憑處理判斷之參考。（詳如國立歷史博物館危機管理等級表）

三、逐項研究，依各種發生可能，擬定應變措施與步驟

本項為危機管理重心之所在。應不厭其煩，依各種發生可能逐項研究，並擬定應變措施與步驟。以本館危機管理等級表中列為 D1 的「館舍、庫房發生火災或爆炸」一項為例，其處理程序可聊作參考：

（一）隨時更新消防設備，並加強消防演練。

（二）立即通知相關人員（救災組、駐警、會場人員），關閉電源，確認火災樓層，疏散觀眾，進行救災，同時打 119 通報。

（三）立即通知祕書室主任及相關組室主任，並按行政程序向長官陳報。

（四）召開危機處理會議，分組採取必要應變措施。

（五）必要時發布新聞，減少社會大眾對本館處理事件發生的負面評價。

四、作成處理計畫表，每年評估一次，不斷修正，力求周延

各項擬定的應變措施作成後，應即按危機等級製表並印成專冊，連同危機手冊發放員工同仁知照。此外，已擬定的應變措施也並非絕對完美周到或合乎時宜，故須每年評估一次，不斷修正，力求周延。

陸、危機應變方法及處理程序

應變措施擬定後，更須理解危機處理的實際方法與處理程序。以下為面對危機應考慮的處理方法與步驟：

一、確認危機標的

著手處理危機事件之前首先必須儘速對事件的性質、規模、原由、地點、態勢、危害情形等進行了解與確認。

二、暢通內外資訊管道

保持內外資訊管道的暢通，俾便隨時求援或主動發布訊息，避免孤立，是處理危機事件的重要法門。

三、依處理作業手冊釐訂處理步驟

其次應依處理作業手冊據以釐訂處理步驟，以免臨危慌亂，失去方寸。

四、善用人力物力可用資源

多方檢討現有可以掌握乃至可以求助之人力物力資源，以便隨時運用，發揮人力物力應有效果。

五、督導作業，確實掌握標的物的發展

危機處理時須審慎督導，確實掌握標的物的發展段落與周期，妥善提出因應技術與方法，加強橫向聯繫與協調，以期有效消除禍源。

六、善後與復原

禍源消除後，尚須防止其復發與其他後遺症，並儘速復原，讓災害減到最小程度。

七、檢討與評估

檢討包括事態發展的詳實圖文記錄，並提出處理經過之正負面措施之反省，以及得失評估與建議。下列三項任務尤須審慎檢討：（一）確認危機的真正原因；（二）加速復原工作的徹底進行；（三）繼續發展下波的危機管理計畫。

柒、危機處理模擬訓練

面對重大危機的突然發生，員工平時若無實況模擬訓練，臨場必然手忙腳亂，無所適從；而關係組織生命財產及聲譽發展的重大危機事件之發生，怎能經得起絲毫的過失或鬆懈。若要免於不可原諒的狀況發生，只有靠平時的模擬訓練與默契的養成，單有周詳嚴密的計畫與紙上應變方法是不夠的。危機處理模擬訓練應具備下列幾個原則：

一、舉辦員工應變講習

宜每年一次，舉辦員工重點訓練及默契養成，政府單位規定各機關每半年必須舉行全體防火演習及講習一次，危機應變講習應可藉機擴大舉辦，且擇項溝通，加強員工危機意識與應變處理能力，建構相互間的默契及器材使用的熟悉度。

二、召集管理小組，擇項討論並選擇模擬

危機管理小組宜每年就系統整體或擇項舉行檢討會一次或二次，審慎檢討人員分工、聯絡管道、處理程序、處理方法、機具設備、環境安全、最可能之潛在威脅等等，並選擇項目進行預防模擬，作成紀錄，進行改善。

三、測試裝備與定期檢驗

由危機管理小組責成機關總務組管理人員，定期舉行機具裝備之測試與檢驗，長期保持裝備的機動性與時效性，必要時不吝增添設備。

四、模擬簡報與檢討

每次模擬除須作成紀錄外，更須認真檢討，發現問題，找出答案，逐步對照改進，並將成果作成簡報，適時向首長呈報，俾便系統地確切落實，適足應付隨時可能發生的危機之挑戰。

捌、結論

臺灣位處颱風、地震頻仍的島上，高度的危機威脅在所難免，加上經濟發展快速，國民心理修養及價值素質尚待提昇之際，博物館的安全問題日益增高。相反的，博物館員工的危機觀念卻相對麻木，令人憂心。

那麼，就博物館管理角度而言，如何建立博物館員工的危機意識，使博物館在重重危機中保有最大安全，或縱使危機發生也能將財產損失減到最低程度？其要點除了上面

所述者外，更重要的是決策者應具備高度危機意識及敏銳認知能力，以認真的態度執行並處理計畫，依計畫內容分派職責，確實演練並使員工保有機警意識，建立團隊默契。此外，古人所謂「寧可養兵千日而不用，不可一日不練兵」、「凡事豫則立，不豫則廢」，在在說明了面對博物館危機的處理態度。惟其如此，並認真從事，乃能保證博物館財產及生命的安全，達到職責所予的付託。

（轉載自《國立歷史博物館學報》，第 20 期，2001 年 6 月，頁 1-10）

組織再造聲中國立歷史博物館
發展方向的再檢視

前言

國立歷史博物館創建於民國四十四年（1955 年），迄今剛好五十個年頭，歷經「真空館」、「模型館」、「中華文化復興運動鼓手」、「藝術家的搖籃」到「現代藝術的鑽石舞臺」、「博物館文化的創造者」等等，以及國際知名的博物館，至今卻處於屢次被質疑「定位模糊」的尷尬處境。尤其在政府組織改造聲中，一度傳出與臺南的國立臺灣歷史博物館合併傳言後，受到各方更多的矚目與關懷。

近年來政府推行「政府組織精簡與再造」政策，將本館暫規劃於未來的「文化與觀光部」下，體質上有朝「行政法人化」方向邁進的趨勢。尤其是去年（2004 年）12 月 3 日，行政院經濟建設委員會重新召開審議南海學園內國立臺灣科學教育館舊館舍時，初步決定於教育部與行政院文化建設委員會磋商後，報院建請准予撥交本館使用，屆時本館的使用空間加倍，空間不足的長期問題獲得解決。在這關鍵時刻，本館未來的發展與定位，實有再作全盤檢視的必要，以迎接更宏觀博物館新世紀的來臨。

壹、國立歷史博物的特性與發展軌跡

　　「國立歷史博物組織條例」開宗明義揭示其宗旨為「掌理歷史文物及美術品之採集、保管、考訂、展覽、推廣教育及有關業務之研究發展等事宜」。國立歷史博物館是中華民國政府遷臺後所成立的第一座公立博物館，其名稱與同時期成立的「國立臺灣科學教育館」、「國立臺灣藝術教育館」（編案：時稱「國立藝術館」）等機構之冠有「臺灣」二字者不同，且所謂「歷史」意指其屬性而言，既是國立機構，所藏歷史文物自不限於臺灣或中國或國際文物，只是其營運過程巧遇「中華文化復興運動」與大陸文革時期，中華文物從大陸空前大量地流出，是收得的良機，因此本館收藏品及展覽之舉辦就比例而言，自以中華文物佔絕大部分，除長期展示「中華文物通史」外，「原生文明——館藏史前彩陶特展」（1996 年）、「兵馬俑・秦文化特展」（2000 年）、「屈原的故鄉——楚文化特展」（2001 年）等等大展不斷。但就一個現代國家的歷史博物館整體而言，應更具恢闊與宏觀；換言之，其蒐藏應體會大國民的需求並樹立宏規，因此民國五十九年（1970 年）在第二任館長王宇清先生任內便已著手「國際館」的籌設，蒐集了包括希臘、日本等國的文物，並作過展覽的介紹，可惜的是展覽空間及收藏經費的限制，欲作固定長期特展室時機尚未成熟，但展示國際性文物的方向作為，長久以來未曾放棄且力精圖治，如早期的「中西名家畫展」（1975 年）、「古埃及文物展」（1985 年）、「馬雅文明展」（1987 年），到近年來一年數度的國際性大型展覽之舉辦，如「黃金印象——奧塞美術館名作展」（1997 年）、「達文西——科學家・發明家・藝術家特展」（2000 年）、「文明曙光——美索不達米亞羅浮宮兩河流域珍藏展」（2001 年）、「印度古文明・藝術特展」（2003 年），乃至最近韓國等國洽商本館闢室作長期陳展該國文物的可能性等等，均是拓展國人視野，走向世界綜合博物館之林的具體作為。

　　實則本館坐落於臺灣如此地位特殊的海島上，島上發生的豐富人文資源，大異於其他各地，是一個國家博物館不容或缺的保存對象，舉凡史前一、二十個原住民文物，荷西時期、日治時期到民國時期的人民生計與政經文化的奮鬥史跡，要皆斑斑血淚，史不盡書，只是此一部分（歷史），在早期戒嚴時期被當時本館舉辦的美術展所取代，故在收藏及展示上相對地減少，但近年來已逐步加強，如「臺灣常民文物展——信仰與生活」

（1998 年）、「道教文物展」（1999 年）、「客家文物展」（2000 年）、「臺灣原住民文物展」（2015 年）等等。不僅在本館展出，甚至還多方接觸向國外作系列推介。

除了展覽，本館的所有研究、保藏、教育、出版與推廣等等，無不循此發展軌跡積極配合，乃能見其枝葉滿盈。

貳、組織再造聲中的國立歷史博物館

如上所言，本館是數十年政府在文化投資上的重要指標之一，也是行政措施上的重要建樹。然而近年來政府對累積五十餘年的組織架構力聲改造，認為行政院所屬 36 個部會已然是效率的包袱[1]，冀期配合中央一級的瘦身，本館的隸屬與定位，關係著未來館務與發展，著實需要重新思考，實事求是。依目前的規劃，行政院組織再造計畫下，除了部會的精簡外，部會一級機關也有精簡的藍圖，部屬館所將有部分機關重新歸併，國立歷史博物館以其功能屬性將被劃歸未來的「文化與觀光部」，若一旦隸屬「文化與觀光部」後，因與臺南的國立臺灣歷史博物館屬性類近，而一度傳有兩館整併為「國家歷史博物館」之議。不論如何，位於首善之區的本館，基於國內環境或國際趨勢的必要下，其發展旨趣應更明確，乃能發揮更大的功能與效益。

一、國內環境的需求

歷史博物館是博物館中的博物館，每一國家均有其設置的急迫性與必要性，且依其不同時空之需要而有不同的類型，但坐落於一個國家首善之區的規模都較大，如倫敦的大英博物館、紐約的大都會美術館等均屬之。臺灣位於大陸東南的海島上，受大陸影響外，島上子民除地位與拓墾歷史性格均具特殊性，所遺留的先民文物代表島上先民不屈不撓的奮鬥性格，這種性格絕對不是故步自封，而是積極進取的，不是單調無趣，而是多元並蓄的。因此，臺灣本土性文物如原住民多達十餘族，生活習慣各具特色，豐富已極；

1　行政院現設 36 個部會，部會之下又設三個層級，下轄機關數超過 700 個，整個組織較諸世界各國確實龐雜而僵化，有儘速謀求改善之必要。

再如閩南、客家等後移民的文物也略異於大陸原地所見，其文物自是典藏的首選；但只收藏臺灣本土文物是不夠的，其鄰近關係最深的中國華夏文物，日本、韓國，乃至越南、菲律賓、馬來西亞等國文物，更是一個具未來性的歷史博物館所必要的，畢竟它們也是間接影響臺灣文化的要角。此外，臺灣文化受西方歐美文化如荷蘭、西班牙、葡萄牙，乃至近代的歐美、印度，乃至非、澳等國的移民與影響，它們的文明在臺灣人的心目中絕不孤獨，在臺灣文化中甚且是組成的一部分，其間的歷史地緣關係，已是一個現代國民自身必須了解的。還有，從更遠大的角度說，隨著交通的頻仍，作為一個現代國民，對於廣大世界重要文明之理解不應付諸闕如，惟有引進人類經典文明，甚至設法收藏作長期比較研究才是，何況一個國家中有一座綜合性的歷史性博物館，更是一個現代國家及人民應有的認識與責任。換言之，以島國而言，希求一個健全宏觀的綜合性歷史博物館，是現代國家所不容忽視的。

二、國際趨勢的必然

隨著交通工具的便捷，臺灣與國際的互動情勢與日俱增。環視各國的博物館種類繁多，且各類專題的博物館如雨後春筍，但若一味於專業博物館的發展，最終給人以支離破碎，見木不見林之感。何況一般觀眾費時跑遍各博物館，也不見得能得到完整的整合概念，這就是當今各大學注重通識教育並加強整合教育的原因。綜合性博物館的強勢呈現雖為早期博物館概念所採用，但在此科學高度分工的時代更顯得需要。

綜合博物館尤其是大型的博物館之存在，最能表現其國力與國民氣度，對宏觀的現代國家之國民教育與陶冶尤為重要。當然，太大的綜合博物館也許易給人大而無當或目不暇給的感覺，效果適得其反，但為了迎合廣大而不同的層次對象之需要，豐富而多樣的考量是必要的。時間不能重回，歷史文物不能重造，因此歷史博物館的文物蒐藏是難以一蹴而就，一座像樣的綜合性歷史博物館必須靠時間的累積。話雖如此，如果有妥善的規劃與正確的方向，規模不見得要大，經過幾十年的醞釀，也能有傲人的成績的。國立歷史博物館成立之初的原始定位應該如是，今後的發展更應朝此目標邁進才是。

三、組織再造與博物館發展

我國政府近年來推動政府組織再造。政府組織再造最大的意義在於「力求平衡各部會間的業務功能與權限，明顯區隔業務職掌，以功能調整及資源整併方式，強化各部會的實際施政效能」以及「降低施政資源的重複浪費」。不錯，公權力的機關最忌疊床架屋，職權不分，無疑的，只有精簡有力，才能靈活有效率。然而相對於執行公權力的政府諸多機關，博物館的功能與其說是機關，不如說是服務為目的的機構，其功能除了典藏、展覽、研究之外，對外尚包括休閒、觀光等機能。以先進國家為例，博物館的數量與實力是國力文化建樹的表徵，只要定位清楚，提供多元文化呈現，則數量多多益善，不宜動則整併，何況整併成不三不四，籠統而不具特色，行政交互牽扯，效率不彰，實非國家博物館發展之福。有人認為，本館與國立故宮博物院以及臺南的國立臺灣歷史博物館在職掌上有重疊，實則故宮就是故宮，以精緻的華夏文物為主，而難包括各民族的諸多表現；至於臺南的臺灣歷史博物館在建館時就定位在臺灣本土文物及民俗產業，以臺灣的特殊產業及人文表現，不難有可觀的成績。而本館則以具歷史及審美價值之文物為主，並涵括臺灣、華夏與世界性文物，屬綜合性之歷史博物館，尤其與植物園交映發展兼具人文與自然生態合一的優質文化樣貌，三館之屬性及發展方向截然不同，也無重疊之顧慮。現今政府倡導行政法人化，在各具宏規的獨立特色下，應各有廣大的揮灑空間。

參、國立歷史博物館的發展新方向──綜合博物館的成形

從前面的討論，可以了解政府對博物館的經營應該打破「國粹館」的迷失，在首善之區內需要一個深具活力綜合性歷史博物館的方向是肯定的。這個博物館從國立歷史博物館開館一路走來，均在塑造這樣的一個美夢，儘管它的空間不大，但若將國立科學教育館舊館舍納入，在空間上增加一倍[2]，一個綜合博物館的架勢已然成形，加上兩館間之庭園往下開挖三層建築[3]，除了連貫內部機能，其地下二、三層一舉解決停車與庫房問題

2　就使用空間言本館約 1,240 坪，科學教育館則為 1,032 坪。

3　就地形而言，本館所在之處與古亭、圓山同為臺北市的三大高地，絕無淹水之虞。

外，地下一層形成寬大的綜合活動空間[4]，與室外植物園的自然景觀區形成自然與人文共生的「歷史博物園區」，不僅可以提供國人文化心靈的饗宴，也是留住國際觀光客的好處所。

無疑的，除了一般綜合性歷史博物館應具備的條件外，從此本館將更具備幾項特色：

一、打造人文與自然共生的優質環境——臺北植物園園區不大，但植物種顯多，精緻化與專業化是其特徵，相鄰的史物人文園區的交互共生與活化，可以培養特殊的優質環境。

二、活化都會心的文化觀光機能——位居中央政府兼文教古城的核心，史博館因其建築特色具有某種文化的象徵意義，是外人來臺觀光的首選。

三、不斷吸取大陸性文化的資質與深厚傳統——臺灣與大陸只一水之隔，人民生活習慣大抵沿襲大陸，有大陸文化性格的宏觀與沉穩，並兼具海洋文化積極冒險的精神，園區建築是大陸北方風格的再現，有圖騰意義，由之可以回味大陸性文化的特性並加深資質與深度。

四、展現亞熱帶海島國家文化與活力精緻的風情——亞熱帶海洋環境是熱情的、浪漫的，如夜間開放等等，本館活力風情頗受感染，但無聲色交感之弊。

五、隨時喚醒島國與世界文化舞臺的密切連結——把握國際文化脈絡，多方引進世界優質文化，在指標性的觀光中心，易於引導世人了解島民與世界文化直接對話的生態與活力。

肆、結語

常人道：「要培養一個自然科學家只要一生一世，要培養一個成功的藝術家卻需要三生三世」。同樣的，一個像樣的歷史博物館非百年難竟其功！本館的環境與傳統塑造了史博館不朽的文化宏規，五十多年來在有限的經費支注下已逐漸產生了效益，這些效益除了歷任首長與工作團隊的堅持與努力之外，時空環境實是造就的重要因素，儘管臺

4　空間內可規劃古董市集、盆景盆栽市集、茶藝咖啡小吃等精美文化產業。

北市的重心已有東移的現象，但史博館的地位以其既有的根基，屹立於南海學園文教核心，今後若能依經建會的建議，將此區域單純成為歷史博物館與植物園的共生園區，加重人文投資的比重，使其在既有基礎上發揮更大的功效，應是全體國人所期待！

（轉載自《國立歷史博物館學報》，第 30 期，2005 年 10 月，頁 1-7）

呈現文化的多元性
——以國立歷史博物館營運為例

前言

儘管博物館的定義五花八門，但無疑的博物館是集合許多不同意義的實物，目的在藉此詮釋其多元價值，令觀賞者從中得到知識和啟發，其重點在於「許多各具不同意義與價值的實物」，儘管小至單主題的博物館，如「火柴盒博物館」、「郵票博物館」，若缺乏其多樣性、豐富性，甚至文化的多元性，只是一味以量取勝，則充其量不過是某一產品的倉庫而已，失其博物館「博」的本質與意義。

實則，就一個現代博物館而言，如何在「博」的精神上積極著墨，予以發揮；換言之，在文化的「多元性」予以肯定並積極創發，是博物館從業人員處心積慮的努力目標。

當然，「博」的層次可有無限的意義，依文化類別上人事地物時的縱、橫深度之考量已是浩然可觀，若加以技藝精神層次之創發，其多元表現更是漪歟盛哉。

當今交通發達，往來頻仍的世界裡，不同種族人類觀念與生活方式日漸縮短中，或說在縮短整合的過程中，就一個人文博物館而言，最可貴仍然是不同種族的文化生活底蘊的表現；換言之，呈現多元文化價值，才是博物館核心價值之所在。

國立歷史博物館成立宗旨正是肯定了此一價值，其經營方向也無時無刻不與此一旨趣相違背，今後的發展將更朝向此一既定方向邁進，呈現更活潑更具特色的未來。

壹、多元性展現 —— 博物館基本功能發展的新趨勢

美國國家藝術基金會（National Endowment for the Arts, NEA）出版的一本書標示了博物館設立的目的是：「在爲大眾提供教育的經驗，維護文化或科學的遺產，對大眾解說人類的過去或現在，爲大眾提供美感經驗，鼓勵正面的社會改革，爲大眾提供娛樂」。[1]

誠然，世間的亙古長河中充滿漪歟盛哉和無窮奇妙及可行性，有待人類去發掘與理解，但花花世界的萬事萬物是無法讓人在短時間或有效地看遍學遍，扮演專業的博物館及專家們便肩負了收集、整理與提供方便學習的責任。而來館參觀的觀眾其目的除了此傳統理性的學習與求知之外，衍變至今已成爲觀光娛樂乃至社交的重要場域，尤其社交，以前人們都選擇餐廳、百貨公司或高爾夫球場，但只要博物館的設備夠、氣氛好、可看性大，自然成爲聚會的重要場所，這也是現代博物館的一種明顯的趨勢，良性的循環下。以國立歷史博物館爲例，新觀眾比以前增多，且成分也顯然多元化。

博物館的觀眾（或寧說是顧客），其成分既然趨向多元化，其需求也是多元的；老套或枯燥的題材已難滿足成分複雜的眾多觀眾之需求。現今博物館的經營之道也已漸能理解時代的轉變並以顧客之需求與大趨勢爲導向，予以規劃執行。

貳、所謂「文化多元性」

一般對文化的定義，統言爲人類的生活，或是「人類調適於環境的表現」。人類喜歡群居，在調適環境過程中，自有差別，其相似者一般稱之爲「地域社會」或「社區」；人類學家則用以指一群相互依存的家族或聚落。哈伯（Harper, E. R）及敦哈姆（Dunham. A）諸氏認爲渠等具有：一、物理的、地理的、領域的範圍，及二、社會、文化等特質，且具有法的境界、自治、凝集性、共感等特色[2]。由於環境的時空因素與社緣互動是如此的不確定性，地域社會所產生的文化面相自然複雜而多元。

1　美國國家藝術基金會在 1974 年出版的 *Museum USA*，爲一本對眾多博物館館長所作問卷的綜合結論。

2　見劉其偉，《文化人類學》，藝術家出版社，1994 年。

如以狩獵、採集或游牧為生計的族群，他們依季節在一定地域內移動，古時的商朝人、蒙古人，現代的菲律賓小黑人、澳洲諸多原住民等等；渠等也有一些屬於半定居形態的如愛斯基摩人、蘇丹地區的伯瓦族（Bwa）、大陸雲南的少數苗族等，他們以糧食的確保為基本條件。各族間因地域之不同而有別，容易衍成掠食好戰的習性，但堅強奮勇的特質卻值得欣賞。

如以農業為主的民族，生活固定，結社發展迅速，促成都市的發展，教會、學校、商店漸成社會的中心，精緻工業逐漸發達，生活品質提高。其間單以漢人為例，因山界或氣候關係，大如「南船北馬」，小如臺灣閩南與客家，其生活方式大相逕庭，而產生不同的生活工具與生活方法，除了生計之外，他們注重社會地位與人格的完成，樂天知命的特質值得肯定。

又如海邊漁撈為主的民族，以海為田，但海上終非人類久待之所，其民族性從正面觀察如冒險、犯難、果敢、精靈、自由、主動、迅速求新，具生命韌度，有向外拓展性；但從負面而言，則投機刁鑽、急功好利、鬥狠不仁，這些從維京人、日本人、希臘人、英國人乃至臺灣人的性格中可以看到。

地域社會經過時空的洗禮、整合、分裂，逐漸形成廣大且具影響力的文化性格，埃及文化、印度文化、漢文化等，這些文化本身是由許多複雜的文化所組成，均為極具價值的文明經驗之累積。

以臺灣這蕞爾小島為例，文化的多元已極為顯著，閩南人、客家人、原住民等等；再以原住民為例，雖地域相近，也各有其可貴的特質，「我們不能因為高山族的特質水準較低，其經濟觀念有異於現代經營方式，或者更認為其人數僅佔全省人口百分之二弱，即認定其文化特性對現代化社會的存在毫無可取之處，假如是這樣認定，那就明顯的是一種民族中心主義的偏見」[3]，更是違背博物館經營的原則與精神。

反之，文化的多元性古往今來如此豐厚，且客觀存在著，可粗分，可細數，這是一

3　李亦園，〈都市中高山族的現代化適應〉，《中央研究院成立五十週年紀念論文集》，1978 年。

個博物館最最值得珍視的，而一個現代博物館唯有努力發掘捽取、分析、比較，並簡明地呈現表達其多采多姿的特殊屬性，才能突顯其偉大與價值。

參、博物館呈現文化多元性的條件與做法

人類文化多元性的事實與意義既然如此的深刻，而博物館的職責既在呈現此多元性的價值，則如何落實，即是博物館義無反顧的重要課題。

首先呈現文化多元性不應偏離該博物館本身的職掌與目的，以國立歷史博物館為例，其職掌為「掌理歷史文物及美術品之採集、保管、考訂、展覽、推廣教育及有關業務之研究發展事宜」。她是立基於臺灣首善之區，以國家文物美術品為主，包括臺灣本土、華夏文物、國際文物交相映合的小而美之綜合性人文博物館，因此所呈現的多元性格已是十分明白而豐富，其範圍與條件：

一、她是人文歷史的，二、她是國家級的，三、地位適中環境怡人，四、她是高貴不貴的（非質劣而價廉），五、她是服務立基的，六、她是大眾的，七、她是具活力的（非一成不變）。

但也有其限制：一、空間嫌小，二、停車不便，三、藏品偏重華夏文物。

換言之，博物館的多元化營運條件與做法應包括：

一、足夠的空間與規劃：多元性意味著多樣性，足夠的空間才易於同時施展多樣性的豐富格局，而善用空間規劃更是朝向多元化努力的重要條件。

二、足夠的人力與知識：人為開發及發現多元文化存在的泉源，足夠的人力及智能是發展博物館文化多元表現的保證。

三、位置適中與交通方便：博物館的發展與其位置是否理想有關，再好的文化多元理念與做法，在交通不便的地方發展至受限制。

四、持續的經濟支援：多元性文化的展現與更新活動或靜態展示有賴不斷的經費投入，以免一成不變或單調無趣。

五、適當的設備理念與表現：博物館設備固然與經費有關，但妥善而得體的設計理念之配合才能發揮多元的功能。

六、豐富多樣的展品收藏：館藏品的收藏方針不應忽略文化的多元性、豐富性與多樣性；她是發展博物館多元性文化表現的保障。

七、善用社會資源：社會本身於人於物均充滿豐富資源，巧於運用更能發揮文化多元化的有效作為。

八、暢通館際合作與交流：館藏品的涵蓋面及代表性畢竟有限，向國際各大博物館或相關機構尋求支援與交流，是最有效且便捷的方法。

實則，如上所言，儘管發展文化多元化的條件不少，但最重要的關鍵，仍在於人的觀念與做法，主其事者應有以下修養，乃能保證業務的落實：

一、具備文化比較與思考研判能力。

二、勇於接觸各種文化的熱忱，並設法接觸。

三、了解不同文化的關係特質與價值。

四、深諳各種文化素材與觀眾的需要。

五、熟悉館員專長，鼓勵其研究工作與拓展精神。

六、巧妙運用時空點及設備，並掌握如何營造不同文化氛圍的要領。

肆、博物館呈現文化多元性的做法——以本館為例

本館一直被視為一個最具活動力的博物館，其原因就是呈現文化多元的能力，為因應與時俱進的多元性博物館時代的來臨，本館位居首善之區，居於宣示多元文化教育的需要，在既有多元性格的特質基礎上更展現了積極的特性。

一、典藏方面

本館曾為「中華文化復興運動」的重要舞臺，加上大陸文革期間中國文物的大量外流，本館的收藏一度以大量的中國華夏文物為典藏大宗，儘管如此，就時代的材質與器用意義而言，也從文化的多元性考量，內容也是令人耳目一新的：早從新石器的彩陶、

黑陶，歷經西南的漢代羌族鑲銅陶壺，乃至明清西歐訂購的外貿彩瓷；從殷墟甲骨，經漢代諸多拓本、雷峰塔藏經到近代西南麼些古文收藏；從漢代的武梁祠畫像石，經北魏的鮮卑人石雕，到清代的藏人嘎嗚造像等等，林林總總，美不勝收。

其次，本館為中央政府遷臺所建的第一座博物館，臺灣文物自然也是重點之一，所藏的臺灣文獻從連雅堂的《臺灣通史》手稿，經呂世宜的隸書聯屏，到于右老草書；從史前國母山陶器，經雅美族的陶甕，到嘉義交趾陶；從平埔族木雕腰刀，經茄冬入石榴家具，到朱銘木刻關公像等等，諸如此類，表現了臺灣十餘種族在幾千年來島上奮鬥的史跡，近期內將在二樓西側成立「臺灣文物專室」，作系統展示。

臺灣是歐亞大陸最東邊的島嶼，也是南北海上交通的要衝，國際地位重要，島上子民大都有著強烈的民族性格，相反的，也擁有著眼海外關心世界的胸懷，身為國家歷史博物館的本館，也時時以能收藏世界文物為職志，從日本的古陶壺，經越南諸多檳榔壺到非洲木雕；從韓國結飾，經各國古代錢幣，到各國現代陶藝名作，只是收藏好的國際文物需要機緣與資金，目前數量相當有限，這些有待日後的更大努力。

二、研究方面

史博館的研究人員僅 36 位，分布在各組室，依照規定每位受聘的研究人員，除公務配訂的研究業務外，每年應自訂研究計畫，發表研究論文 1 至 2 篇，以去年（2004 年）而言計發表論文 54 篇；從人文的多元性角度看，研究人員的涉獵領域甚廣，除博物館學、考古學、美學、歷史學等理論申述外，從文化表現的角度看，以去年為例，包括：〈泰雅族的歷史與變遷〉、〈朝鮮粉青沙器研究〉、〈西班牙十九世紀歷史畫之面向探討〉、〈西洋光與影的繪畫表現〉、〈中國古代玉器工藝〉、〈灶神圖曆畫解析〉、〈從論語看孔子的情感〉[4] 等等……，出版的專書則如：《天心月圓——弘一大師李叔同》、《百年煙痕——鴉片煙具遺珍》、《農情楓丹白露——米勒、柯洛與巴比松畫派》、《百代昌吉——黑釉‧磁州‧吉州窯》、《臺灣原住民身體裝飾與服飾》、《古剛果文物展——從

4　論文名稱因語順需要而略作截短，謹向原作者致歉。

古儀式至現代藝術》、《武動——武術、養生、文化》、《嘯傲東軒》、《書史與書跡》等等,討論的領域除藝術與史學之外,間及政治、經濟、交通、外交、社會、教育等各階層。實則,史博館設有「歷史考古小組」,專事臺灣及金馬澎湖地區之近四百年陸上文化遺址的田野調查與考古研究;設有「水下考古小組」,專事鄰近海域人文遺跡的水下探勘與資訊收集;設有「編譯小組」、「研究圖書室」,專事國內外歷史藝文諸多圖書的出版與交換;而「南海讀書會」則鼓勵同仁及志工朋友從文化的諸多層面從事探討並分享,在在顯示其文化多元性的關懷與開展,而今後再接再厲的努力更是不在話下。

三、展覽方面

記得學生時代在「西洋美術史」的課堂上,老師以投影機介紹西洋美術尤其印象派的時候,一股如夢的印象總在腦裡周旋,直到以後在史博館看到印象派及雷諾瓦的原作,震撼的情緒久久不能自已。在臺灣的子民有幸直接在故宮看到中國古代大師的作品,事實上已是天之驕子,但世界上美好的事物何止這些,以一個現代國民而言,大量而頻仍地引進展出古埃及、古印度、古非洲、基督教、猶太教、喇嘛教、薩滿教、東非史前文明、愛斯基摩近代文明、乃至日本近代美術、臺灣圓山文化、卑南文化、茶文化、香文化、書畫展、印象派;漢字、麼些文、楔形文等等多元性展示以滿足現代國民知的權利,是一個現代博物館的責任。

因此,積極而頻仍地造就多元呈現的展覽功能是本館成為特色的原因。以臺灣本體性而言,除將長期闢置「臺灣文物史專室」外,隨時考量族群平衡性,從不同表現形式或主題開始作特別展出,有如族群角度的臺灣原始藝術展、客家文物展;有從藝術著眼如「丹青憶舊——臺灣早期先賢書畫展」(2003 年)、現代油畫個展;有從技術表現著眼如現代版畫展、早期民間版畫展;有從歷史角度著眼如「連雅堂紀念文物展」(1995年)、臺灣早期地圖史料展;有從地域性角度如「府城文物特展」(1996 年)、「玉山風華展」(2004 年);有從宗教角度如「道教文物展」(1999 年)、「妙藏心傳——藏傳佛教文物展」(2003 年);其他從政治角度、社會角度、軍事角度、經濟角度等歷史性文物展,不勝枚舉。

　　其次，就華夏文物而言，由於大陸幅員寬闊，歷史悠久，故而在史博館展現的多元性與爆發力也甚可觀，除了常態的館藏品通史展示外，以朝代角度言，如秦代文化的「兵馬俑‧秦文化特展」（2000 年）、「絲路上消失的王國──西夏文物精品展」（1996 年）、民初十二家──上海畫壇」（1998 年）等；以地域角度而言，如「西藏文物特展」（1994 年）、「屈原的故鄉──楚文化特展」（2001 年）等；就族群角度而言，如「邊域明珠──黔東南苗族服飾特展」（1999 年）、蒙古文物展等；就宗教角度言，如「歷代佛雕藝術之美」（2006 年）、「道教文物展」（1999 年）；就文物技術言如「清代漆器文物特展」（1997 年）、「中國古代石雕藝術展」（1983 年）、「石灣陶藝術展」（2013 年）等等。

　　至於國際文物展可補館藏之不足，其多元性更是明顯易見的，如「古埃及文物展」（1985 年）、「印度古文明‧藝術展」（2003 年）；「文明曙光──美索不達米亞羅浮宮兩河流域珍藏展」（2001 年）、「馬雅文明展」（1987 年）；「大地之歌──美國印第安文物展」（2000 年）、印象派畫展、「日本浮世繪特展」（1999 年）、「馬諦斯畫展」（2007 年）、「古文今字──德國藝術家于克文字創作展」（2005 年）……，乃至更寬闊視野的亞洲服飾展、國際攝影展、世界兒童畫展、非洲文物展等等；共同的特色是這些都是在各角度文化層面的整理於適當時機所作的呈現，而非漫無邊際的東拼西湊。惟其如此，才能給予觀賞者完整的知識與概念。

　　除了以上三大主幹，史博館偶而會加入類似「玉山風華」、「臺灣海中異寶」之類屬於自然風物的特展，但其與人文精神生活與發展軌跡休戚相關，仍能讓觀賞者於歷史文物思考之餘沁人心脾的另一感受。

四、教育推廣方面

　　博物館設立的最重要目的，是讓今人從古人的美好經驗得到學習。但教育學習多少帶點勉強，必須有賴妥善的規劃與安排，才能達到良好效果。本館的教育推廣業務也就無時不以此為念。而多元的教育效果與方法更是念茲在茲，勤於從事。

　　就最近本館幾年教育推廣業務文化多元性的關心而言，明顯展現成果：（一）製作配戴 PDA 的「行動博物館」精心規劃車上文物，深入偏遠地區，宣導博物館理念。（二）

長期與不同類型的友館合作，成立專室展示本館規劃的各式展覽，延長展線與空間。（三）迎合國民終身學習的多元需要，每週假日選取不同主題，邀請國內外專家學者舉辦學術講座。

以去年（2004 年）的週末講座為例，內容包括：臺灣現代雕塑的面貌、臺灣百年藥物濫用史、臺灣生態考古學的回顧與展望，臺灣東北角新發現的歷史考古資料、李霖燦教授與納西文學、山東青州造像之美、商周金文鑑識方法、楚子棄疾簠考證及相關問題、近年河南地區考古新發現、非洲藝術巡禮、巴比松畫派及其影響、巴洛克的繪畫與建築、世界青銅文化時期的考古發現、古剛果文物等等，若就長年成果而言，則更豐碩而多采，史博館在文化多元性的努力可見一斑。

伍、結語

一座博物館的生命力與價值仰仗其是否具有活力，而博物館的活力不僅表現在館員的處世態度與力行能力，更在其是否有敏銳觀察力，能從不同層面剖析，並表現其價值。如上所言，其是否抓住「多元」的特性，往往是個關鍵所在。

「多元」不僅表現在文化型態上，也表現在各種細微的技術上，縱使小型的專題博物館也不容對此忽視。肯尼斯‧赫森（Kenneth Hudson）在《具有影響力的博物館》（*Museum of Influence*, 1987）一書說：「一些老大不合時宜的博物館，因為始終自大、頑固、枯燥、拘守僵化的學術等毛病而要被淘汰。」[5] 為應合大時代的趨勢，打破老舊偏見，珍視文化多元性是現代博物館永續經營的重要指針。

<div align="right">（轉載自《史物叢刊 52 博物館營運的新思維》，2005 年 11 月，頁 8-19）</div>

5　見陳媛，《博物館三論》，國家出版社，頁 64。

于右老與國立歷史博物館

去年（2004 年）11 月 10 日是一代書法宗師于右老逝世四十週年的日子，中華粥會[1]計劃出版紀念集，會長陸炳文先生因史博館收藏一件右老生平最大也最重要的作品《國立歷史博物館建館記》，函請史博館提供該作圖片刊登，並邀本人以「于右老與國立歷史博物館」為題寫一篇追思文章，這是一件甚具意義的事。今年（2005 年）是國立歷史博物館創建五十週年，回想建館之初于右老與史博館的因緣，不宜因時間久遠而被淡忘，爰用此稿略記其事。

實則本人於民國五十九年（1970 年）到館，而右老逝世於民國五十三年（1964 年），因此對右老與史博館的關係所知有限；然而甫成立不久的國立歷史博物館在當時是文化史上的一件大事，尤其是民國五十年（1961 年）6 月附設「國家畫廊」後，即為國內最重要的藝術舞臺，也是藝文界匯集的中心。而右老是書學一代宗師，也是藝文界的領袖，關係密切不在話下。

國立歷史博物館籌建於民國四十四年（1955 年）12 月，原名「國立歷史文物美術館」，籌建之初的匾額，商請一代宗師右老題嵩外不作第二人選，這是史博館尚未出生就與右老的首度接觸（圖 1、圖 2）；時右老年方 78 歲，正值書藝邁入高峰時期，九個

1　中華粥會是由吳稚暉先生與于右任先生所創辦，會員多是黨國元老的長者與書畫藝術家。

圖1　于右任題匾「國立歷史文物美術館」。圖為1956
年丙申上巳修禊在本館舉行，前排右六為于右老

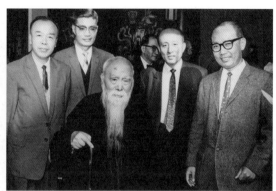

圖2　于右老與姚夢谷先生、第三任館長何浩天、第
二任館長王宇清、第一任館長包遵彭（自左至右）攝
於史博館正門口前

字排列勻稱，筆力蒼勁，令人眼睛一亮，印象深刻。翌年（1956年）史博館易名為「國
立歷史博物館」，除了仍請其為新匾額題耑（圖3），七個字氣勢非凡，高懸正門之上，
也似乎宣告國立歷史博物館的宏觀氣度與恢闊的視野。同時的梁鼎銘先生頃完成頗有劃
時代意義的油畫大作《岳飛大破柺子馬圖》，商請其為此畫題跋，右老欣喜之餘，作歌
一首謂：

> 金兀朮，南侵者，有精騎，柺子馬，萬五千匹重鎧兵，橫行中原當者寡，陣前屹
> 立岳將軍，大破胡兒鄢城下，前鋒已到朱仙鎮，痛飲黃龍期可把，殲滅敵人在眼
> 前，國策一誤如何寫，破賊容易除害難，岳武穆之遺恨如斯也。

並以長152公分之宣紙六條聯屏書成，該二作其後皆入藏史博館，曾數度懸於重要位置，
博得各界讚賞。尤其右老題記，書風鐵畫銀鉤，筆勁圓熟，墨彩光潤，韻入神骨，允為
書藝登乎高峰之傑作。

　　民國五十年（1961年），國立歷史博物館為提昇國家藝術水準與展示環境，在美國
亞洲協會資助下，開始興工建築一座裏外皆美，設備合乎國際水準的「國家畫廊」，6
月23日落成之時，仍恭請右老為匾題耑，「國家畫廊」四個大字的大匾額至今仍高懸史
博館二樓正廳（圖4）。該畫廊是國內外藝術家夢寐以求，引為畢生榮寵的展現場所，
而匾額也是參觀者與展品爭相拍照的地方。

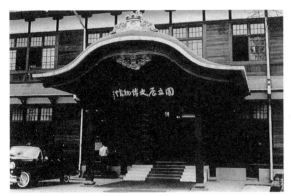

圖3　1957年10月10日國立歷史文物美術館正式改名為「國立歷史博物館」，由于右任題匾

圖4　1961年展覽組主任何浩天、館長包遵彭、研究組主任王宇清與秦景卿先生（自左至右）合影於本館國家畫廊，由于右任題匾「國家畫廊」

　　民國五十一年（1962年）4月，史博館建館已有六年多，軟硬體設施均具規模，為記其盛，包遵彭館長再度商請右老為建館始末寫記，該篇《國立歷史博物館建館記》（圖5）計384字[2]，以八張6尺全宣寫成，談何容易，尤其記首每字逾尺，但右老爽快地答應了。據稱為求慎重，此建館記曾寫了兩次，再擇其滿意者捐贈史博館，該件作品以標準草書寫成，氣勢磅礡，與《題柺子馬圖草書六聯屏》（圖6）被公認為右老書跡中的雙璧，也是學習標準草書的寶典，至為中外人士所珍視，史博館特為之印成字帖行世，一時洛陽紙貴，傳為佳話。

　　自國立歷史博物館開館至右老謝世之間的短短九個年頭裏，右老對史博館的發展向亟關切，除多次主持史博館重要展覽外，並積極參與史博館舉辦的「中國書畫藝術展」、「中日書法聯展」等活動。民國五十一年（1962年）4月並應邀在「國家畫廊」舉辦各

2　國立歷史博物館籌劃於民國四十四年秋，旨在加強民族精神教育，促進國民心理建設。主其事者與歷史考古學人暨美術家，研考蒐集，無間晨夕。於艱困中拓開館務，藏品日益增加，展覽日益生動。建館以來，不數年而規模大備，良堪贊佩。今者，藏品於器用則禮樂兵農貨幣權衡，於書契則殷契漢簡，以及歷代板刻。他如陶瓷金石竹木，設與文教有關，靡不窮搜，益以河南舊藏，及日本歸其得自侵華時物，用是於劫灰兵燹之餘，頗能品彙殊方，各成系統，亦盛事也。民國四十七年至四十九年間，先後增建古物陳列館、國家畫廊各一所，五十年秋更建歷史教學研究室以為歷史教學之研究中心，所有收集區為十類，匄（丐）續學之士，成歷史文物叢刊一輯。其於經常陳列典藏維護研究及教育活動外，兼在海內外舉辦文物美術特展，及書畫巡迴展，都百次，溝通中西文化，增益國民新知，貢獻尤多。歷史博物館建館甫七年，華堂映碧，嘉樹垂陰，簡冊畢陳，鼎彝在目。觀創建努力，占中興之在望。用舉厓略，以誌其事。款：中華民國五十一年四月。三原于右任書。印：右任。

界為其 84 歲華誕舉行的個展，展出的 84 件精品中件件精到，其中尚包括史博館上述的建館記，參觀來賓摩肩接踵，轟動藝壇。

右老畢生倡導「標準草書」，在中華書法史或文字史上均為劃時代的貢獻，其創作自為國立歷

圖5　于右任《國立歷史博物館建館記草書八聯屏》史博館 1968 年入藏　館藏登錄號 26955　高 180 公分 × 橫 96.7 公分（左）

圖6　于右任《題枴子馬圖草書六聯屏》　史博館 1974 年入藏　館藏登錄號 32284　高 152 公分 × 橫 40 公分（右）

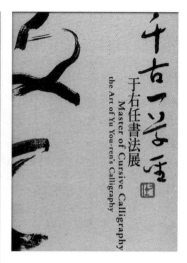

圖7　2006 年國立歷史博物館、漢學研究中心、何創時書法藝術基金會共同主辦「千古一草聖──于右任書法展」並出版圖錄。書中主要為于右任一生各時期的書法作品，包括草、行、楷各體，作品來源除主辦單位之外，亦向粥會、標準草書學會及劉彬彬女士等私人借展，收錄完備

史博物館收藏的重點，故史博館珍藏右老書跡除上述 2 件大作外，尚有草書對聯、移居詩等作品 20 餘件，成為史博館重要典藏，也是中外人士研究右老書法的重要憑藉。明年（2006 年）為右老發表「標準草書」七十週年，國立歷史博物館頃計劃為其舉辦「千古一草聖──于右任書法展」，四十五年（1960 年）前在歷史博物館首次個展的盛況將再現風華（圖7），右老與史博館的不解之緣也將因之憑添榮耀的一筆。

（轉載自《歷史文物》，第 149 期，2005 年 12 月，頁 8-10）

公立博物館執行古物分級現狀
——以國立歷史博物館為例

壹、公立博物館執行古物分級的依據與背景

一、執行依據

政府為維護國家歷史文物，於民國七十一年（1982 年）5 月總統頒布「文化資產保存法」，法中明定「古物分級制度」俾落實古物之普查與管理。為此，法定主管機關教育部於民國八十六年（1997 年）2 月頒布「古物分級指定實施要點」，該要點第七點明載「公立古物保管機構保管之古物，由該機構或邀集學者專家成立評鑑小組評鑑之，其中列爲重要古物或國寶者應予註明；並將古物清冊及照片登錄簿送教育部指定之。」爰於民國八十六年（1997 年）6 月由社教司通函國立故宮博物院及部屬公立社教機構依規定實施並造冊報部，俾憑辦理後續工作。

二、執行背景

國家古物之管理與分級的第一步應是古物收藏的普查，而普查的第一步應就公立古物保管機構先行實施。公立博物館設有文物保管單位，負有文物維護與資料建檔之責，對文物之屬性及價值瞭若指掌，執行古物資料之統整與分類頗為方便，對分級基準的拿捏也較有默契，率先執行，建立標竿，應有立竿見影的具體效果。實則公立機構藏有古物的，絕不止於公立博物館，像總統府、經濟部等所屬單位、省市文獻會、縣市文化中心等多少均有具歷史教育意義的文物之保存，進而臺北地方法院也藏有百年古物，如「搖

鈴」及手工打造的早期「銅製保險櫃」等，但資料的建檔及維護，終究不如負古物保管專責的公立博物館及相關圖書館或資料館。

臺灣地區公立博物館中，以古文物收藏為主的有國立故宮博物院、國立歷史博物館、國立臺灣史前文化博物館、國立臺灣大學人類學系、中央研究院歷史語言研究所考古館、高雄市立歷史博物館等，至於國史館、臺灣文獻館、國立臺灣博物館、國立自然科學博物館、國立科學工藝博物館、國立傳統藝術中心、國軍歷史文物館、國立臺灣美術館、國家圖書館、臺北市立美術館等也多少有古物的收藏。教育部主管單位社教司為作業方便，首批函請提供館藏分級清冊的對象，則只有國立故宮博物院及「部屬社教機構」，實則上述單位均可列為首期的執行機構。

貳、現階段公立博物館執行古物分級的作業情形與方法

公立博物館目前執行古物分級的機構，僅止於教育部函知的國立故宮博物院及部屬社教館所。據教育部所得資料顯示，僅國立歷史博物館及國家圖書館、國立自然科學博物館回報，國立故宮博物院或因數量龐大未能即時提供，其他部屬館所則無重要古物而未呈報。[1]

至於其他相關館所則尚處於被動狀態，但資料現成，一旦被要求執行，應能快速得到結果。

古物的分級作業首重基準的標定。教育部頒布的「古物分級指定實施要點」中載明「古物之條件」為：「一、其有歷史、科學、藝術研究價值者；二、具有時代特徵，並與地方有特殊淵源者。」「重要古物」的條件為：「一、品質精良珍貴，藝術造詣高超，數量稀少者。二、能作為考證當時典章制度之依據，並與當時歷史人物或史事具有深厚淵源者。」至於「國寶」的條件則是：「一、品質最為精良，數量極為稀少者；二、為研究當時文化歷史所不可缺少之代表性證物者。」這些原則性的條件在不同的時空以及

1　截至民國九十一年（2002 年）4 月部方統計各館所收藏之古物有 874,196 件。

個人思想修為下，難能得到統一的基準。因此，終究有賴專業委員會的專業辯證與公斷，故而委員的遴選也自然成為品質的關鍵。

當今各館在委員人選的聘請上，因本身文物性質及熟悉度考量而不盡相同，且其分組執行方式也異。其他方面類似的文物在大陸列為二級文物的，在日本或臺灣可能得到更高的青睞。國立故宮博物院藏品品質均較優良而整齊，分級基準也當較他館為高；儘管如此，其懸殊不應太大，其間資訊的交通應被重視，當資料彙整至中央主管機關時，審議小組應作宏觀的整體考量，才能得到理想的效果。

此外，各博物館自作評鑑後，也應將建議列為重要古物或國寶的古物清冊中，逐一說明建議理由，俾作審議之依據典參考。

參、國立歷史博物館執行古物分級的經過與現狀

國立歷史博物館於民國六十六年（1977 年）8 月接獲教育部要求，將館藏古物中建議列為重要古物及國寶者列冊報部的公文後，一方面由古物保管單位就館藏古物作一檢視，列出較具份量之古物 220 件，一方面組織「古物評鑑小組」，雖然件數不多，但種類複雜，故聘請的委員礙於人數，其成員以學有專長，並有著作之專家為原則。

圖 1 《蟠龍方壺》史博館 1956 年入藏 館藏登錄號 h0000286 高 90.3 公分 最大腹長 39 公分 最大腹寬 26.5 公分 底徑 30 公分 × 24 公分

在評鑑過程中以書面資料為主，必要時再調閱原物。對象以準備的 220 件為主，其他文物則妥備資料候參。由於種類繁瑣，採取不分組方式進行；會中逐一討論各件特殊性及鄰近地區如大陸、日本、韓國等地文物之關係，求其本乎臺灣地域性，終具世界宏觀之原則，計選出擬建議為國寶者 13 件：

（01）春秋蟠龍方壺（天字 63 號）（圖 1）

（02）春秋螭紐特鐘（天字 2 號）

（03）春秋雲龍罍（天字 62 號）

（04）春秋鎮墓獸（天字 69 號）

（05）春秋龍耳鑑（輝字 6 號）

（06）唐三彩武俑（16-37）

（07）唐三彩駱駝（宙字 20 號）（圖 2）

（08）東漢熹平石經殘石（8361、8362，2 件）

（09）北魏九層石塔（7032）

（10）北齊坐佛七尊造像碑（84-00559）

（11）元浴斛（7062）

（12）明監國魯王壙誌（7792）

（13）傳宋天王像（10751）

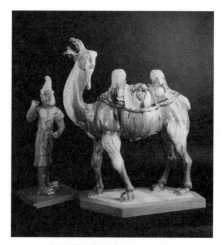

圖 2 《唐三彩駱駝》 史博館 1956 年入藏 館藏登錄號 h0000016 高 85.5 公分 × 長 65.4 公分 × 寬 33.5 公分

選出擬建議為重要古物者 45 件：

（01）商饕餮紋銅鼎（85-00219）

（02）商鸞紋戈（黃 11 字 1 號）

（03）西周伯龢鼎（84-00555）

（04）西周伯頌父方甗（84-00553）

（05）西周作旅簋（84-00548）

（06）春秋大牢鼎（天字 27 號）

（07）春秋陪鼎（天宇 34 號）

（08）春秋虎形尊（天宇 53 號）

（09）春秋簠（發掘 60 號）

（10）春秋金柄短劍（玉器箱無編號）

（11）戰國提鏈壺（84-00550）

（12）東漢大銅鼓（27465）

（13）史前馬家窯彩陶雙耳壺（85-00604）（圖 3）

（14）史前辛店文化陶雙耳壺（84-00490）

圖 3 《馬家窯彩陶雙耳壺》 史博館 1996 年入藏 館藏登錄號 85-00604 高 28.8 公分 口徑 16 公分 底徑 11 公分

（15）漢加彩大陶鼎（84-00489）

（16）漢嵌銅灰陶雙耳壺（85-00217）

（17）漢空心磚（31574）

（18）漢加彩油燈（84-00499）

（19）漢灰陶撫琴屋（81-00040）

（20）唐彩繪女樂俑（宙字 246 號，13 件）

（21）唐三彩天王神像（宙字 75 號）

（22）唐三彩天王神像（宙字 91 號）

（23）唐三彩文官俑（宙字 156 號）

（24）唐三彩文官俑（宙字 414 號）

（25）唐三彩駱駝（宙字 288 號）

（26）唐三彩馬（宙宇 34 號）

（27）唐三彩黃釉馬（宙字 25 號）

（28）唐彩繪舞俑（16-12-359，4 件）

（29）唐彩繪紅裳女騎俑（85-00133）

（30）清文如璧石灣陶日神（7025）

（31）清文如璧石灣陶月神（7026）

（32）元青白瓷觀音佛龕（76-00299）

（33）明永樂青花一束蓮大盤（16-75）（圖 4）

（34）春秋晚期玉玦（玉 172）

（35）北魏石刻菩薩像（85-00639）

（36）北齊千佛造像柱（84-00584）

（37）北齊菩薩立像（83-00071）

（38）隋玉麟符（7077）

（39）北宋冠古琴（79-00353）

（40）南宋玉澗鳴泉琴（79-00354）

（41）商雕花骨（h0000376）（圖 5）

圖 4　《青花一束蓮大盤》　史博館
2010 年入藏　館藏登錄號 16-75　高 7.2
公分 × 口徑 38.3 公分 × 底徑 28.5 公分

圖 5　《雕花骨》　史博館 1956 年入藏
館藏登錄號 h0000376　長 34.9 公分
× 寬 12.7 公分 × 厚 7.2 公分

（42）北宋柳大吉船形銀錠（83-02087）

（43）元行中書省銀綻（83-02029）

（44）清初無量壽佛大藏畫（6911）

（45）清初無量壽佛大藏畫（6912）

附表：國立歷史博物館典藏文物擬建議列為「重要古物」及「國寶」類別統計表

	銅器	陶器	瓷器	玉器	石刻	樂器	銀器	牙雕	繪畫
擬建議列為重要古物者	12	19	2	2	3	2	2	1	2
擬建議列為國寶者	5	2	–	–	5	–	–	–	1
合　　　　計	17	21	2	2	8	2	2	1	3

肆、國立歷史博物館執行古物分級的鑑定基準與檢討

　　入選為準「重要古物」及「國寶」的文物中，依材質分以陶器及銅器為最多（參見附表），石刻次之。就年代言，大都為千年以上，且品質精良，足為當時典章制度之標準或表率者。

　　以《熹平石經》殘石為例，雖然只是一塊高 49 公分、寬 48 公分、厚 10 公分的石碑殘片，兩面有字，後被劈分為二，共存 624 字。石經係東漢靈帝熹平四年（175 年）為統一諸經文義，委請蔡邕等人重校，並勒石立於洛陽門役之太學前，資供學者審視統校之用，無論書跡、刻工均一時之勝。其後戰亂頻起，破壞殆盡。事隔近二千年，殘石迭有出土，但形體破碎，字數也少，史博館此石為箇中翹楚，允為考據東漢經學之圭臬，也是漢隸最重要的範本，故而被選擬為「國寶」之一。

　　成為國寶或重要古物的理由絕不僅是做工佳、品質美得冠冕堂皇，其背後每都有一篇動人的故事外，或對思想觀念、科學技術、社會風尚、民族宗教、法律規章、審美創造、厚生利用等，不同角度熠熠發出史實與見證，對人類文明之發展具有無可取代或難以取代的標竿作用與價值。評鑑委員對每一文物參照相關資料，逐件推敲，討論後作出決論。先選出重要古物，再從中產生國寶。其間標準容有不同，但在意見交換及討論後逐漸達成共識。

誠然，每個人對古物價值的認定，並不是一次完成的，而是隨資訊的不斷擴張與辯證而逐漸深化；同樣的，一件古物的價值也往往在不同的時空背景下增減其意義。國寶與重要古物隔一段時日將被再度檢討並變更指定，是件正常的事。

史博館首次的分級指定作業雖已告一段落，但至今尚有不少新的重器被入藏，如現知世上最大的《唐三彩鎮墓獸》，高 135 公分，品相完好，一派帝王像，為海內外之孤品，列為「國寶」也不為過。而首次分級作業中被遺漏的，或雖為民國以後作品，但具無上價值者，如張大千於民國三十四年（1945 年）完成的四聯屏丈二《墨荷四聯屏》等，也應被認真檢討設法補入。

伍、結語

如上所言，只要公立博物館將建議分級的古物報中央主管機關（編案：行政院文化建設委員會；後改制為文化部）擇時召開古物審議小組會議，即可在短期間完成古物分級的公告任務。公立機構古物分級建立後，除公告周知外，第二階段一方面函告其他機關接受申請，一方面函告民間收藏古物之法人機構並接受申請代鑑手續，第三階段則通告全國，委託直轄市或縣市政府接受私人所有之古物申請分級指定，並設定截止日期，屆時全國古物分級公告遂告完成；公告後一段時日即可正式分級指定，作業過程中或有遺珠，但仍容定期增定或解除。

辦理古物分級指定有如辦理全國美展之評選優勝者，本身並不複雜，只要公私立古物保管機構率先提供，而評鑑委員健全，分組執行，便可大勢底定，至於民間則委託縣市文化局限期接受申請，屆時即可彙整呈報指定，並定期檢討。只是古物分級指定的最終目的在於文化資產的維護、教育與宣揚，因此國寶與重要古物的登記、出版、管理與維護等配套方案之落實，庶可保證古物分級計畫的成功。

（轉載自《古物普查分級國際研討會論文集》，2006 年 9 月，頁 91-94）

資源共享與博物館營運
──以國立歷史博物館為例

壹、全球化與博物館事業

工業革命以後，隨著科技與交通工具的改善，人類致力更寬視野的拓展速度與日俱增；尤其時代邁入 20 世紀末，網際網路的問世，空中交通安全的改善等等，更加速了地球村理想的成形。

地球村的另一個概念──「全球化」的口號，在人類進入 21 世紀的當下正在如火如荼地展開。它的動力，無疑的，是經濟在全球資訊科技的逐波助瀾下所形成。世界各地以美國為首的全球化氣焰，正加速經濟的國際化及自由化，而世界貿易組織（WTO）更以全球最大的多邊經貿組織的超然態勢，帶頭顯示全球化的鋒頭。這種態度表現在世界各地的關稅同盟自由貿易區、共同市場、統一勞動市場、經濟共同體，以及貨幣單一化等步驟，在在顯示其積極的影響力。

而隨著經濟的整合，緊接而來的有全球金融的整合、法律的整合、環保標準的整合，以及軍事的整合，乃至共同政治立場的整合等行動，也在如火如荼地進行，朝向更扎實全球化的目標邁進。英國社會學理論大師安東尼‧紀登斯（Anthony Giddens）說：「21 世紀所有事情即是世界性問題」[1]，其影響層面已見於其他諸如社會、宗教，甚至語言等

1　安東尼‧紀登斯（Anthony Giddens, 1938-），講題：「全球化的進程及其後果」，2002 年 4 月 16 日於臺北市新生南路公務人力發展中心演講。

文化層面。不可諱言，在某方面，文化也常被視為經濟發展的內在動力，而博物館是文化事業的重要組成部分，自也是其中最敏感的一環。

誠然，全球化大體是指經濟資源的透明化與市場交通的便捷等方面而言，而非文化惡性傾軋的藉口與幌子。換言之，對強勢文化體而言，不是任憑無限制的擴張；而對文化弱勢群而言，更不宜冒然趨附自我作賤。故在其整合的區塊上，是基於民族特質的尊重基礎上保有其歷史傳統、成就與權威的珍重與嚮往，勇於發表交流、學習、諒解與相互欣賞，成就更多采多姿的「心靈花園」。

博物館事業是文化產業中重要的一環，其發展直到當下，除了傳統觀念中從事文化遺產的保存、教育等功能外，在倡導終生學習的現代理念下，各館屬性容有不同，但其為全人類謀取更大福祉的責任與企圖不變，其為全人類所共享的理念顯而易見，縱使是天然的生物與礦物之蒐藏亦然，因此其營運的理念隨著經濟蓬勃發展，與日俱增的國際人士之需要與投入，以及有權見識國外的寶藏與知識，其做法與視野已變得更為開放而遠大，態度也更為積極。而如何運用新科技、新策略，使其更具意義，更有效率，則是博物館經營者所必要關切的！

貳、博物館國際化與資源共享

博物館是人類重要文物的珍藏與經驗學習場所，也是國力行動的指標，它有義務、有責任向社會、向國內外廣大群眾打開寶庫，讓知識之泉不斷向人類傳送。其功能除了傳統的所謂收集、維護、研究、展覽、教育之外，隨著時代的變遷，已兼具學習、休閒、觀光、社交、消費、厚生利用等功能。前五者可稱為博物館功能的「體」，由經營者本位出發；而後者可視為功能的「用」，從使用對象的需求為考量。前者是手段，後者是目的。且博物館既為觀眾而生，隨著時代的變遷及觀眾導向的發展與趨勢，後者的目的與考量愈發顯得重要與迫切，終究博物館之價值，端看廣大的顧客（觀眾或消費者）之觀感與需要而訂。

從調查分析顯示，現代博物館顧客群其廣度及深度有普遍加重的趨勢。從廣度而言，

國外的觀眾增多；而國人到國外參觀博物館的習慣與比重也日漸加溫。換言之，觀眾想從博物館中獲取更多、更廣的知識、美感、機會與好處的欲望是與日俱增的，博物館的營運若默守成規，閉門造車，不能滿足觀眾的眼光與需求，勢必陷入窮途尷尬的境地。

要應付觀眾與日俱增的需求，單憑自身的收藏與資源顯然十分有限；要滿足各路來訪的眾多觀眾日愈遠大的視野與要求，其展示的內容、呈現的技術、表現的水準，以及資料的新穎與靈通，更有賴於更多國際資訊與觀念的注入與互補。縱使博物館本身有再豐富的藏品，或那些標榜本土及地域風格的博物館，也不能漠視開放化或國際化的步調。何況在資源共享的理念下，博物館間可以最少的代價得到豐富而多樣的效益，大大發揮一加一大於二的效果。博物館本身也不必為非絕對效益的需要作無限制的擴張或無謂的浪費；進言之，朝向分工合作的精神為人類作更大的貢獻，是時勢之所趨。

因此，所謂博物館國際化，簡言之，就是在管理與服務上達到跨國界、跨民族的交流與合作，以實現資源共享！

質是之故，所謂資源包括有形的典藏品、空間設備、資料文獻、展示活動，及無形的資訊傳播、宣傳服務、技術交流等，為了協進共榮，各博物館間建立互補管道，豐富資料與典藏，以及增加資料取得的便捷性，也成了當務之急。

然而在資源共享的前提下，建立溝通平臺是重要的。而建立溝通平臺應從兩方面考量：

一、對內方面須先：

（一）確定館務特性及發展方向。

（二）整備並出版館藏文物目錄，確立館藏優勢。

（三）對文物及資料全面數位化，並開放借用。

（四）成立圖書資料及訊息資源中心。

（五）商借館外文物資料納入特展規劃。

（六）舉辦國內巡迴展及推廣活動。

（七）強化文物之應用與出版。

（八）研究釋放資源的管道與方法。

（九）提昇開放空間的服務品質與便利性。

二、對外方面

（一）利用訊息技術，觀察國際潮流需求。

（二）蒐集友館資料，理解其館藏活動與特性。

（三）選取合作對象，尋找交流管道與方法（如出版品之交換或人員之互訪等）。

（四）廣結姊妹館，降低合作門檻，提昇互惠機制。

（五）參與國內外組織，把握研討互動機會。

（六）舉辦或合辦國內外特展與交流展，爭取館藏文物曝光率。

為了達到上述的要求，人力物力，尤其是財力的投入是必要的。經費不僅用於軟硬體配套設施，也用於館藏文物及資料的擴增，畢竟這些投入包括有形與無形的投資，其回饋是長遠的。

參、資源共享理念下的實際作為——國立歷史博物館的營運

國立歷史博物館自創建伊始即秉持文物共享與資源開放的理念，積極拓展各種展覽內容，入館參觀之門票收費維持在最低水準，以吸引更多觀眾利用博物館。相反的，為了滿足廣大觀眾之需求，充實展示內容，設法利用社會資源與館際合作等作為逐步展現其資源共享的理念，大體可從以下幾點見之：

一、藏品運用

（一）舉辦巡迴展：國立歷史博物館藏文物近六萬件（57,271 號），除闢室分類作常態展示外，於館外之友館、社區、學校等地頻頻舉辦巡迴展外，並打造「行動博物館」巡迴車一部，車內配裝 PDA 等機具，於國內中南部偏遠地區作華夏文物之巡迴展示，因

圖1　2006 年史博館打造的行動博物館巡迴車下鄉展示時民眾參觀情形

圖2　史博館數位典藏國家型科技計畫

成果豐碩[2]。今年（2007 年）將再依樣打造一部以裝載臺灣文物內容為主的巡迴車，用以平衡城鄉資源分配的差距。（圖1）

（二）典藏數位化的資源分享：最重要也是最基本的工作，就是典藏品後設資料的數位化工程。本館自民國九十一年（2002 年）至九十五年（2006 年）止，參與「數位典藏國家型科技計畫」（圖2）。藏品按重要優先次第依序完成，規格設計與國際習慣同步，圖檔解析度高，有助於國際資料之申借、交流與應用。

（三）藏品與教育體系的結合：藏品固然在展場作常態展出，但為方便中小學生之學習，故配合學校歷史課程提供館藏文物編製《臺灣史前文化》、《中國美術史》等教材。

（四）藏品資料的出借：開放館藏品出借給出版界或友館使用，更是資源共享的基礎，也是本館之所以以「借展」為強項的理由，相對的向美國史密斯桑寧機構（Smithsonian Institution）長期借展《慈禧太后像》等，均是基於此一基礎發展的結果。

二、展覽籌辦

基於資源共享的原則，本館籌辦之展覽與國內外機關團體合作，在人力、財力、物力等的互助下均能收到事半功倍的效果。

展覽可分國際展與國內交換展。歷年引進的國際展不乏大規模者如埃及文物展、兩

2　以 2005 年 1 月至 7 月份統計，巡迴臺南縣山上鄉等 12 個鄉鎮，參觀人數已達 31,335 人（資料由本館推廣教育組提供）。

河流域文明展，每項展覽均作研究與出版。以今年（2007 年）為例，向國外借展的即有 12 次之多，包括「妮基的異想世界」（法國）（圖 3）、「東南亞文物展」（菲、越、泰、印）、「義大利名家瑟古索現代玻璃藝術大展」（義）、「蒙古現代藝術展」（蒙）、「從馬諦斯到當代藝術」（法）、「一個詞人的翰墨因緣」（香港）、「國姓爺足跡文物展」（日本、大陸）、「塔斯馬尼亞現代藝術展」（澳）、「王俊文陶藝展」（美國）、「兵馬俑特展」（中國西安）（圖 4）、「沈耀初書畫展」（中國福建）等。

本館赴國外展出的也有三次，包括「美石美食特展」（新加坡）（圖 5）、「臺灣心、蒙古情——臺灣當代繪畫展」（蒙古）、「中國歷代佛雕藝術展」（韓國首爾）。每一展覽均有專書之出版，如：「古中原文物展」是本館與中國河南博物院長期合作的系列成果，其間並有兩館藏品的多次合作，出版資料互補，滿足學者研究，造福大眾，是資源共享的至佳範例。

以國內之借展方面而言本年度也有「日本漆藝展」、「中日茶文化特展」、「文窗雅趣——文房精選展」、「李霞的人物畫展」等 22 項；本館於國內巡展者如在高雄市立歷史博物館的「古玉新風華」等至 7 月止也達 12 次（如附表），內容多元化，從中促成資源共享的旨趣，可以概見。

圖 3　2007 年「妮基的異想世界」展開幕式

圖 4　2007 年「兵馬俑展」排隊人潮

圖 5　2007 年本館「美食美石展」赴新加坡展出展覽現場

本館九十六年（2007 年）1 月至 7 月國內巡展統計表

編號	巡迴地點（展覽名稱）	展出時間	參觀人數
一、總統走出去，總統府也走出去——總統出訪暨總統府文物展			
1.	馬偕護理專科學校	95.12.09～96.01.05	847 人
2.	臺南縣官田鄉（陽明工商）	93.03.24～96.04.22	2,842 人
3.	崑山科技大學	96.04.28～96.05.26	1,502 人
4.	嘉南藥理科技大學	96.06.01～96.07.31	7,490 人
二、臺中港區文物陳列室			
1.	寶璽藏神——銅瓷展	95.11.03～96.01.07	2,375 人
2.	曲水流觴——徐俊義奇石宴展	96.01.13～96.03.11	22,002 人
3.	古玉新風華——張正芬玉飾設計展	96.03.16～96.05.13	10,521 人
4.	李霞人物畫展	96.05.18～96.07.15	13,951 人
5.	廖修平作品展	96.07.20～96.09.16	3,893 人
三、其他			
1.	高雄市立歷史博物館 （古玉新風華——張正芬玉飾設計展）	95.12.22～96.03.04	14,014 人
2.	高雄市立歷史博物館 （曲水流觴——徐俊義奇石宴展）	96.03.16～96.05.27	18,524 人
3.	弘光科技大學（館藏織品展）	96.03.01～96.04.02	5,290 人
	總　　　計		103,251 人

（本表資料為本館推廣教育組提供）

三、推廣教育

　　藉由教育推廣及活動落實資源共享的理念之實現，就本館去年（2006 年）的例子，以不同形式於全國各地區舉辦各類文化藝術展示與研習活動，透過廣播等管道講授相關歷史文物課程，在各種場合舉行專業性研討會、與社教機構等單位辦理終身學習或親子活動等，計有 21 項之多[3]，受惠者達 25 萬人次，若加上行動博物館及國際機場等展域，則接觸本館文物教育服務的民眾早已超過百萬餘人次。藉由「把知識送上門去」及「傳播美的福音」的理念，共享寶貴資源，實是本館長年努力的目標。但針對不同階層的觀眾或顧客群，文物必須經過包裝或運用不同的方式，才能保證資訊的有效傳達；廣開門

3　2006 年最新統計資料見本館九十五年（2006 年）《年報》。

戶，也才能保證「資源共享」不會流入口號或空談。

四、空間設備

本館位於臺北市中心，交通便利，雖然館舍空間不大，但設備尚稱允當，除了展場及一般休憩空間例行對外營運外，會議室、遵彭廳、庭園空間均充分開放；這些空間除與社會相關團體機構合辦活動外，也提供民間文教或公益團體開會或研習等活動方便使用。以去年（2006 年）為例，就有 20 個機構團體免費借用，達到公器公用的目的。

五、研究出版與發展

博物館所謂資源不僅在有形的館藏品或設備等硬體上，還應包括專業人員智力的無限開發成果。專業人員智慧經驗與研究成果才是文物存在的第一個目的，其累積的能量無窮，透過出版、教育討論等管道，作心得的交換與互動。其他方面，館外社會人士及學者專家的經驗之延攬，本館也是爭取並提供發表園地，納入出版計畫的對象。以去年（2006 年）為例，出版的專書 56 種，包括《日本傳統陶藝》、《西班牙玩具特展》（圖 6）、《歷代佛雕藝術之美》、《千古一草聖——于右任書法展》、《臺灣傳統刺繡之美》、《觀物之生——林玉山的繪畫世界》（圖 7）、《臺灣史十一講》（圖 8）、《博物館與青少年——2006 博物館館長論壇》、《魏晉南北朝文化與藝術》及《史物論壇》（圖 9）、《國立歷史博物館年報》等，其中過半的作者與資料來自國內外的館外人士，而像《史物論壇》之類刊物以高稿酬對外公開徵稿。本館已成為文物及藝文思想與經驗的重要交換平臺，而這種作為今後也當有增無減。

六、宣傳服務

面對廣大觀眾群提供服務是博物館的核心價值之一，服務項目甚多；而透過本身文宣系統作有效傳達是服務也是資源共享的最重要舉措。本館設有網站及電子報，網站採中、英、日文發行之外，增設兒童網站，以服務年輕觀眾。而電子報除了報導本館業務與活動之外，也摘要提供國內外最新的重要藝文活動與訊息，供國內外觀眾瀏覽，達到主動提供資源、知識分享的目的，至受大眾賞識。

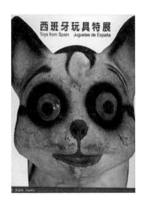

圖6　2006年史博館出版《西班牙玩具特展》圖錄　　圖7　2006年史博館出版《觀物之生 —— 林玉山的繪畫世界》圖錄　　圖8　2006年史博館出版專書《臺灣史十一講》　　圖9　2006年史博館出版學術刊物《史物論壇》

七、人才交流與技術分享

　　當代博物館的蓬勃與發展端靠人類經驗的累積與傳承，因此人才與經驗是博物館的最重要資產。為了經驗的分享，本館有以下幾項：

　　（一）締結姊妹館：為積極推動平等互惠之交流合作，本館至今與世界24個國家的29個博物館簽定文化交流協議書，交流項目包括人員的互訪、出版品交換、展覽與學術交流等。

　　（二）舉辦學術研討會：選定主題邀集相關人士舉辦學術研討會是突破現狀、心得共享的最佳方法，本館每年均舉辦國內外學術研討會，以去年（2006年）為例有博物館青少年為主題之「博物館館長論壇」、「陶瓷鋦釘暨現代修護科技」、「家具之美」等3次，座談會8次。

　　（三）舉辦讀書會及演講：以去年（2006年）為例，本館舉辦過學術講座47場，導覽訓練30場，講者大多為館外專家，而讀書會20場，講者則全為本館同仁的心得分享。此外，館際觀摩、派員赴國外學術研究機構研習等十餘次，是本館同仁的進修與友館的技術分享。（圖10）

肆、國立歷史博物館與國際交流

在資源共享的理念下，國立歷史博物館的營運方向大體如上述，而隨著交通的便捷與觀光風氣的開通加速與國際同步，希求同昇共榮的理念日益迫切，實則本館自建館迄今，對此一方面向極著力。

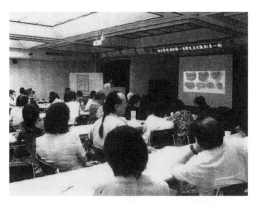

圖10　2006 年史博館舉辦臺灣史系列講座

以展覽而言，歷年與法國羅浮宮美術館、英國大英博物館、美國大都會美術館、俄羅斯冬宮博物館、中國故宮博物院等百餘所著名博物館，均有大型借展或交換展的經驗；現陳列於本館一樓西側展廳的《慈禧太后畫像》，則是長期借自美國史密斯桑寧機構的寶貴藏品。就以當下為例的「東南亞民俗文物展」（2007 年）、即將展出的「義大利名家瑟古索現代玻璃藝術大展」等，均是自國外精心引進，極具意義的活動；而在韓國首爾大學博物館展出的中國「歷代佛雕藝術展」（2006 年），在中國鄭州河南博物院展出的「三千大千世界——張大千書畫藝術展」（2007 年）則是本館向外推出的精美展覽，雙向交流博得國內外有心人士的認同。以「東南亞文物展」為例，雖僅選取菲、越、泰、印等近二十年移民來臺最多的國家[4]為主要對象，洽借其國家級代表性展品，除了撫慰在臺僑民和移民的思鄉情懷之外，對在地的臺灣人而言，是欣賞異國文化的最佳也是最深刻的櫥窗。

就研究與出版而言，本館向極豐盛，平均每年出版物計 60 種左右，不僅形式多樣，領域寬廣，於質於量均甚可觀。

其內容除廣泛運用館際資源，出版國外提供之藝術文物專書，如《剛果文物展》、《兩河流域文物展》等，就數量而言，以近十年為例就有 68 次之多。提供國內學者參究以擴張對異文化的認知與理解外，所有出版，力求雙語或三語呈現，意圖提供國際同好參閱。

4　據統計資料指出，目前單是在臺的菲、越、泰、印新娘就有 30 萬人之多，而每年臺灣的新生兒 6 個之中就有 1 個是他們的子女。

而出版品不僅寄贈國內外各大博物館及圖書館，企求交換；在網路上也可以查詢購得，時而參加國際畫展，或透過書商通路行銷國際，得到不少成效。此外參加或舉辦國際學術研討會，邀請或參與專題演講等直接共享心得與資源。

就典藏品之運用而言，本館除了出版了系列典藏品目錄方便檢索，近幾年全面進行典藏品數位化，其目的除了本身的保存意義之外，與國際互動與連結，在資源共享的考量上或許才是最重要的目的。這些訊息在網際網路發達的現代，正如火如荼地開展，本館也善用此一契機，與國際作了最好的溝通。

至於人員的交流互訪，技術資源的分享等在前節中均有申述，也都在觀念開通的基礎上活絡運作，共為全人類福祉與世界文化的提昇而努力。

伍、結語

博物館是人類智慧資源的保管所。這些資源寶庫本身就是取之不竭的巨大能源。他們閃爍在世界各個角落，古人說：「偉大並不在於力強，而在於正確使用力量」。愛默生（R. W. Emerson）也說過：「找朋友唯一的辦法是自己成為別人的朋友」。國立歷史博物館是大家的朋友，願意表達誠意，與所有朋友分享擁有的智慧能源，珍惜生命的第一個行動──「創造」的精神動力，共為新世紀的博物館營運開拓新運。

（轉載自《分享與交流──博物館館際合作：2007 年博物館館長論壇論文集》，2007 年 10 月，頁 66-82）

鳳鳴高崗，追求完美
──兼談國立歷史博物館的館徽

　　鳳與龍為中華民族的二大族徽。龍文化發跡於西北，其圖騰源自於蛇；鳳文化發軔於東南，其圖騰源自於鳥。兩者成熟於春秋戰國時代，所謂「龍鳳呈祥」，交融繁衍之餘，中華文化因而成其大。秦代以後時潮遞嬗，西北的民族佔盡入主中原的優勢，帝王崇尚龍，後世承襲此一觀念，龍的圖騰一族獨大。相較之下，鳳圖騰漸被排擠而成弱勢，但至今仍隱身於民間信仰之中。

　　鳳文化輝煌於楚。實則在楚之前，以鳥為圖騰的東夷諸民族已如西北諸龍族一般發展得相當繁盛。《左傳》昭公十七年（523年）記載郯子所舉鳥族，已有鳳鳥氏、玄鳥氏、伯勞氏、青鳥氏、丹鳥氏、祝鳩氏、鵙鳩氏、鳲鳩氏、爽鳩氏、鶻鳩氏……等28種。（參見楚戈《龍史》）。尤其是楚國由出土文物證明，在七千多年前已有尊鳳的信仰。楚人的祖先相傳為祝融，漢《白虎通》稱祝融「其精為鳥，離為鸞」，《卞鴉・絳鳥》注「鳳凰屬也」。換言之，祝融即為火神，也是鳳的化身，被楚人以圖騰的概念加以崇拜，戰國時代楚的國勢最強盛，鳳的造型兼併眾鳥之長逐漸明確，並被普遍用於日常生活如服飾、器物，且其地位往往高於龍。人的靈魂也賴鳳的引載乃得安然上天堂。

　　在戰國時代之前的陰陽觀念中，鳳屬陽，龍屬陰。秦代以後帝王崇龍，龍為帝王之尊故改屬陽，鳳轉為皇后或女性的象徵，展衍至今，所謂「龍鳳呈祥」、「龍鳳配」的觀念一成不變。儘管如此，鳳與龍仍是中國皇權的象徵，皇帝坐轎稱「鳳輦」，帝王之儀仗叫「鳳蓋」，天子之詔書則叫「鳳詔」。

　　鳳，是鳳凰的簡稱，雄的叫鳳，雌的叫凰；又名丹鳥、火鳥、鶌鳥、威鳳，古來與龍、麒麟、龜共列為「四靈」。據郭璞註《爾雅·釋鳥》其形象是：「雞頭、燕頷、蛇頸、龜背、魚尾、五彩色、高六尺許」，身上紋飾各有象徵。《山海經·圖贊》說：「首文曰德，翼文曰順，背文曰義，腹文曰信，膺文曰仁」，《抱朴子》從五行觀加以引申闡述：「木行為仁，為青，鳳頭上青故曰戴仁；金行為義，為白，鳳頸白故曰纓義也；火行為禮，為赤，鳳嘴赤故曰負禮也；水行為智，為黑，鳳胸黑故曰炯知也；土行為信，為黃，鳳足下黃故曰蹈信也」。說法略有不同，卻反映出後人對此神鳥的評價與文化意涵。

　　實則，鳳的甲骨文與「風」相同，在商代她是風的化身，有無窮的靈性與力量。凰即皇字，有偉大至高的涵意。到了春秋戰國時代，鳳凰依陰陽五行之說其色屬赤，五行屬火，是南方七宿朱雀之象。溥心畬先生所作的鳳凰就是這種概念。但一般仍以《爾雅》所說的五彩為準。《詩經·大雅·卷阿》謂：「鳳凰鳴矣，于彼高岡，梧桐生矣，于彼朝陽」，棲必擇取高岡或梧桐，飲必是醴泉之水（即自地湧出之甘甜泉水），食必竹實，其叫「聲如簫笙，音如鐘鼓，鳳鳴即即，凰鳴足足，和鳴曰鏘鏘」。朝陽、高岡、梧桐、醴泉、竹實，皆清新高潔之物；換言之，她是絕對完美的象徵，而「有鳳來儀」、「丹鳳朝陽」是天下太平，追求完美的寓義。《詩經·大雅·卷阿》：「鳳皇于飛、翽翽其羽」，故又有夫唱婦隨、琴瑟交好的美麗意涵。漢代以後的鳳凰畫作甚多，現存白帝廟的《鳳凰碑》（又名三王碑）皆在歌頌鳳凰的地位。

　　《許氏說文》引黃帝的丞相天老的話以合眾說謂：「鳳像，鴻前麟後，蛇頸魚尾，龍文龜背，燕頷雞喙，五色備舉，出東方君子之國，翱翔四海之外，過崑崙，飲砥柱，濯羽弱水，暮宿丹穴，見則天下安寧，從凡鳥聲也，飛則群鳥，從以萬數。」也正言簡意賅地框出鳳的出處、高妙與特性。

　　此外，鳳據《爾雅翼》的說法又有「六象九苞」之說：「六象：頭像天者圓也，目像日者明也，背像月者偃也，翼像風者舒也，足像地者方也，尾像緯者五色具也。九苞：口包命者不妄鳴也，心合度者進退精也，耳聽達者居高明也，舌詘伸者能變聲也，彩色光者文采呈也，冠距朱者南方行也，距銳鉤者武可稱也，音激揚者聲遠聞也，腹文戶者不妄納也。」接著也說：「行鳴曰歸嬉，止鳴曰提扶，夜鳴曰善哉，晨鳴曰賀世，飛鳴

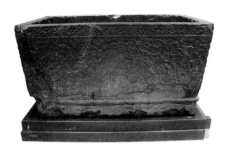

圖1　元《浴斛》上所示的「百鳥朝鳳圖」石刻　國立歷史博物館藏

圖2　清　《花鳥刺繡橫披》　史博館 1969 年入藏　館藏登錄號 29458　縱 73 公分 × 橫 496 公分

圖3　青鸞　臺北市立動物園提供

日郎都，知我唯黃，持竹實來，譯者即其音，而附之聲也。」如此神鳥，歷代詩家歌咏者多矣；魏阮籍詩：「清朝飲醴泉，日夕棲山岡，高鳴徹九州，延頸蹙八荒。」唐呂巖詩：「九苞鳳向空中舞，五色雲從足下生。」皆係美句，而畫家設計家依意造像，應用在生活周遭的所在多有（圖1），委實豐富了中華文化與生活趣味。

儘管鳳凰與龍一樣是虛構的神鳥，但概念中她是鳥中之王，故有「百鳥朝鳳」（圖2）之說。但一般大都認為她是多種珍貴鳥類的混合體，如「鸞」或「天堂之鳥」。鸞（圖3），名青鸞，產於越南、馬來西亞及蘇門答臘一帶，據說全世界僅存者只有百餘隻，臺灣也有飼養，張大千先生曾擁有一對，叫聲確如笙音；雄的身長約 60 公分，而尾巴竟長達 200 多公分，發情開屏，頗似孔雀，美麗至極，可惜已死了一隻。據聞臺灣宜蘭蘇澳有人飼養，臺北市木柵動物園也有一對，形象與鳳有別，但因「鸞鳳和鳴」的觀念，見之難免令人想起了鳳凰。

鳳凰在中國既是神鳥，歷來對她的評價與龍不同，大都是正面的。龍在中國的評價正反面都有，但在西方的觀念中甚至都屬負面，所謂惡龍、毒龍等等。西方也有鳳凰（Phoenix），埃及神話中稱為不死之鳥或永生鳥，相傳五百或六百年引火自焚後，並從灰燼中再生，故名「浴火鳳凰」。相傳此一行為係鳳凰喜愛乾淨，長大後因為除去身上不潔物質，乃叼集香木築巢，而後引火去穢的關係。此

種追求潔淨的觀念與中國鳳凰頗為相近，只是在永
生的觀念有些落差。

　　國立歷史博物館的館徽為鳳紋（圖4），是名
書法家王壯為先生受託從戰國時代的《鳥紋印模
璽》（北京故宮博物院藏）銅印摹刻而來的，只是
喙呈倒鈎而短尾略似梟，但頭象天，目象日，背象
月，翼象風，足象地，尾象緯，嘴上叼有竹實，合
乎「六象」原則而更簡化，可稱為鳳的便體。

圖4　國立歷史博物館館徽　王壯為刻

　　總之，鳳是一種有潔癖的神鳥，追求絕對品味、典雅、高度與完美，因其孤高，不
輕易顯現。但其特性正如《爾雅・翼》所說的：「五色具揚，出東方君子之國，翶翔四
海之外，過崑崙，飲底柱，濯羽弱水，暮宿風穴」；也具備了如《山海經・南山經》所云：
「是鳥也，飲食自然，自歌自舞」的創造精神與特質，合乎臺灣的地域文化與奮鬥精神，
實宜善加推廣。國立歷史博物館的館徽既是鳳紋，也期待在經營與氣度上保有其優質與
特性，在博物館事業上舞出另一片美好天空！

<div align="right">（轉載自《歷史文物》，第192期，2009年7月，頁32-36）</div>

第二部
館
藏研究

塑中神品
——明代陳鳴遠《砂柳盤八果》

就一般對雕塑的認知與概念而言，中國人擅塑，西洋人善雕。筆者曾以本館所藏最大的「雕刻」藏品——《北魏九層石塔》作過簡介，在此且再談談本館所藏最小的「塑造」藏品——《砂柳盤八果》。何況既云中國人擅塑，談談自家本領，當會更是別具親切與意義的。

中國人向是以農立國，對泥土有著比別國民族更深厚的感情，因此，歷代玩泥巴的很是不少。曾聽楊家駱教授說過，他在家鄉見過有善塑者，縱使嚴冬著袍，雙手插袖，也手不離泥；當逢人搭訕時，仍不忘撥土弄泥作他的塑造兒；塑造時不需明眼注視，而能絲毫不爽，臨走前則從袖中托出以贈對方，受者一看才發現它正是自己的塑像，莫不驚喜嘆服！中國人善塑的神技竟至如此，難怪唐代塑造家楊惠之的作品，有著只需在背後觀看，便可呼出像者名字的傳說。

當然，歷代的塑造家所使用的傳統材料都是泥土，泥土塑畢陰乾便是成品。傳世的泥像並非絕無僅有，千餘年來留下的敦煌石窟，便是世界最大的塑像寶庫；但眾所周知，泥像易碎，保存困難，它必經煅燒而後始易流傳，因此，現存較早的塑造遺物，如：《史前新石器時代浮雕人面陶片》（陝西扶風出土）、《史前仰韶文化浮雕蜥形陶片》（河南廟底溝出土）等，無一不是陶製品。

　　為了製作更精美的作品，歷代的塑造家們體驗到對於泥土並非可以毫無選擇的。好的塑造品，必須選用好的泥土，上好的泥土，必須是土粒細、質地純、黏性大、可塑性高、耐火力強的；合乎這些條件的，無疑就是製造瓷器的高嶺土了。不錯，這種純白的高嶺土可塑性極高，是塑造的上好材料，但它一經燒過，則成精白無趣有如石膏作品，必也有待傅釉乃可把玩。然而，對於塑造家而言，上過釉的瓷器，往往過於晶亮，缺乏樸實天趣；何況塑像一上了釉，觸覺蒙蓋，塑味盡失，實在無法滿足他們的欲望，因此高嶺土的發明並不能改善這段塑造史的貧乏與蒼白：這也就是為何唐至明代沒有偉大塑造家的最大原因。——直到明代，相傳金沙寺僧發現砂泥，推動砂器製作的動人故事以後，才重新發揮中國人塑造藝術上的稟賦，為新的塑造史寫下了新頁。

　　製作砂器的特殊原料砂泥，據說全國只有江蘇、廣東、山東等三處省分的極少地區有之，而以江蘇宜興所產最為精良。按字面及常識上的判斷，砂本是不具黏性的，如何能用以製器呢？這是初見這個名詞的人常有的疑點。實則此類砂泥與一般塑性極高的澄泥並不有異，只是其中雜有較多的金屬礦砂，因此作品比一般陶器堅實碩重，因而稱為「砂器」以別於一般「陶器」。其他方面，正因為這些金屬細砂的存在，才影響了砂泥的色澤。關於砂泥，吳騫《陽羨名陶錄》曾列有以下各種名目：嫩黃泥，出趙莊山，可塑性最高；石黃泥，出趙莊山，經陶燒則變硃砂色；天青泥，出蠡墅，燒後變黯肝色；梨皮泥，燒後現凍梨色；澹紅泥，燒後現松花色；淺黃泥，燒後現豆碧色；密口泥，燒後現輕赭色；梨皮和白砂，燒後現淡墨色；老泥，出團山，燒後有白色星點，宛若珠琲，以天青石黃和之呈淺深古色；白泥，出大潮山（山出釉料，並有張公及善權兩洞，石乳下垂，五色陸離，沈周、石濤均曾有遊張公洞畫作傳世）等等。在砂泥中影響色澤最大的是鐵質，不同鐵質成分的化合物，經不同火度煅燒可有黃、褐、赤赭、黑等各

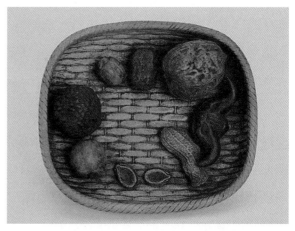

圖1　陳鳴遠　《砂柳條八果》　史博館 1965 年入藏　藏品登錄號 08096　陶器　長 10.5 公分 × 寬 9 公分 × 高 3 公分

圖2 《砂柳盤八果》 盤內的胡桃上有「鳴遠」精美小印

色，何況鐵質之外還有許多金屬的挾雜，再經人工的揉和摻用，更可產生多種自然而奇異的色澤效果，以應所塑各色器物之需。

明代的砂器塑造家大多是高人雅士，史上所載高手不下數十人，他們常自立小窯，長約3、4尺，自製自燒，不假工匠之手；其目的不在謀利，純以藝術陶冶為主，其中最有名的有龔春、李茂林、時大彬、蔣伯荂、李仲芳、徐友泉、沈子澈、陳子畦、陳鳴遠等人。清代以後，陶人更多，作品益夥。既然都是雅士，他們的作品俱以茶壺為主，明周伯高的《陽羨名壺系》、周嘉冑的《陽羨名壺圖譜》、清張芑堂的《陽羨名陶說》、民國李景康、張虹的《陽羨砂壺圖考》，以及日本奧玄寶的《茗壺圖錄》等所錄的，便是以它為焦點；由於製作精妙，銷售除日本、泰國之外，17世紀以後更有遠售歐洲的，大英博物館等處便有不少此類茶壺的收藏。

茶壺的製作以外，塑造家們平日游心自然，關心物象，更有作肖物象形描寫的，體材包括草蟲、蔬果、花鳥、走獸等，益發表現砂器塑造家的絕妙神技，國立歷史博物館所藏的《砂柳盤八果》（圖1），無論在象形技術、神采刻劃、色泥調製、火候把握等各方面，堪稱這種神技的代表，砂器中的白眉！這件塑中絕品盤內胡桃上有「鳴遠」的精美小印（圖2），足證是明代末期砂器大家陳鳴遠的作品。

陳鳴遠，名遠，號鶴峰，亦號壺隱，17世紀後半期（明末清初）人物，相傳為陳子畦之子，蔣伯荂外孫，家學淵源，手藝精湛，宜興縣志稱其手法在徐、沈之間。汪文柏稱其「技巧絕倫」、「可與時大彬相爭雄」，為明季砂器大家；足跡所至，文人學士爭相延攬，極得當時汪文柏、馬思贊、楊中訥等人青睞，待為上賓。陳氏傳世作品不少，雖間有偽作，但其佳品，實非一般俗手可以彷彿的。美洲中國學會（China Institute in America）出版《宜興窯》（*I-Hsing Ware*）一書，列有陳鳴遠作品20餘件，其中不乏與《砂柳盤八果》近似的。

　　《砂柳盤八果》是由菱角一、蓮子一、落花生一、胡桃一、紅棗一、荔枝一、龍眼一、瓜子二、柳盤一等 10 小件組合而成的。「八果」一說，史不曾著錄；明末時候，揚州一帶倒有「八鮮」之說。所謂八鮮者，「菱、蓮藕、芋、柿、蝦、蟹、蟶螯、蘿蔔」（見《揚州畫舫錄》），八鮮之中的前兩種有「子」可作食用。菱角形若蝙蝠，有「福」意，「斷穀常食，可以長生」（見《本草綱目》）；蓮子則「久食輕身耐老」（見同上），兩種皆屬長生果。因此，陳鳴遠一時興發，乃以此兩種果子為基礎，另集六種長生果仿「八鮮」而合為「八果」作為創作體材也未可知。落花生自宋元之交傳入中國以後，就有長生果之稱；胡桃在明朝人的觀念裏是可以「補氣養血，潤燥益命」的；紅棗「久服輕身延年」；荔枝素有「上方珍果」之稱，多食可以「益人顏色」；龍眼「久服強魄聰明，輕身不老」；瓜子合為「孚」字，「孚者信也」，自古相傳瓜子有信德，「炒食補中，多食不老」。何況泥塑果子，既供藝術欣賞或精神寄託等清齋品玩之外，尚有作為神案清供的，從塑造的旨趣來考察，以長生果為其取材基礎，是可以說得通的。

　　如上所述，砂器之可貴，在於器物表面所現窯中自然形成的樸實光彩，與乎細石小粒產生的梨皮效果，其間關鍵在火候與砂泥。火候太老不美，欠火則有土氣，一般總在攝氏 1,100 度左右。至於色泥的取材與調配，各家各有心法，祕不相授，他們常在各穴門外一方地，取色土篩搗，分置窖中，稱之「養土」，製器時取用各種穴土調配成泥，色泥依器色需要佈施。砂製柳盤八果所示各品，色皆不同，且與原物盡肖，如瓜子與紅棗均作乾癟狀各呈烏褐與棗紅色，菱角深紫發光，胡核乾褐，均奇妙無比，幽幽含光，已達火度發揮及色泥運用之越致。

　　至於製作時使用的工具，周容《宜興瓷壺記》說：「至時大彬以寺僧始止削竹如刀，剜山土為之，供春更斲木為模，時悟其法，則又棄模而所謂削竹如刀者。」製壺且但用竹籤，何況一般塑像。砂塑家們運用他們靈活的雙手，手持竹籤一枝，或劃或刺，或印或錐，或枌或捺，或堆或刮，依質施造，表現多種器物的紋理趣味，在八果中幾可看出各種不同技法所呈現的效果。若胡桃及荔枝，更使中空以防入窯爆裂，在技術上均有獨到之處。

　　從構思方面看，作者將八種長生果分開塑妥後，再細心盤算空間用泥黏合，使能在

一件大作品（柳盤）中，得到神形均安的靈動效果，而不失其完整性。把玩之餘，給人有無限滿足之感，這是一般雕塑品罕見的玩味與安排。而當你願意時，仍可將個件小品作單獨之欣賞，且不失其個體生命，例如兩顆小瓜子——現知最小的泥塑遺物，也已透過許多妙趣給人以生的喜悅，從其色澤與質地，很難令人想像它們的前身竟是一丸無生命的小泥團！古人所謂「巧奪天工」，對陳鳴遠而言，實在不是一句溢美或瀆神的名詞了。

總之，《砂柳盤八果》在一般審美觀念下，雖不是一件「偉大」的創作，但卻是我國雕塑史上最靈巧的神品之一。在陳列櫥櫃中，它便是象徵著塑造史上的一塊里程碑，正熠發著中國人的智慧與塑藝的光輝。

（轉載自《國立歷史博物館館刊》，第 12 期，1981 年 12 月，頁 36-38）

失之毫釐，謬以千里
——談館藏毫芒精雕藝術

　　毫芒為毛的尖梢，故所謂「毫芒雕刻」幾乎成為精細牙雕的代名詞；實則，狹義的毫芒雕刻，則專指標榜超感官能力，以纖細如秋毫非眼力所能明辨的刻線所作的圖文創作；素材既不限於象牙，但其內容卻多為簡單圖像或文字線刻，與傳統常見同屬精巧細緻，但與以具象造型為基本訴求者殊多異趣。本館藏有毫芒雕刻作品百餘件，包括清代以迄當代的黃老奮、樓永譽、關學曾等人作品，件件精工，於質於量率皆可觀，允為毫芒雕刻收藏之重鎮。

壹、毫芒牙雕的歷史淵源

　　毫芒雕刻源自古老中國的精細雕刻技術。從近年地下考古資料發現，牙骨與石頭同是人類最原始的雕刻材料，在新石器時代，先民已使用獸骨、獸牙等製作精細雕刻，而象牙因其硬度適中，質色俱美，易於加工，為牙骨器中之翹楚，尤其在商代以前，黃河流域一帶均有象群的繁衍，帝王世紀稱「禹葬會稽有群象耕田」，而甲骨文中有「獲象」之類文字可為明證，故取材方便，牙品不少。如浙江河姆渡及山東大汶口等地均有大量牙筒、牙琮、牙梳之出土，尤以前者出土的七千年前雙鳥朝陽牙雕為佳例。這些作品無論在設計、刻工、打磨等均甚細緻精美，而安陽殷墟出土的牙觚、牙碟、石鴞尊，乃至武丁時代的象牙雕夔鋬盃上嵌有綠松石者，除能看到精美雕工外，更能明白當時精雕藝術的發皇與大貌。

　　東漢以後，由於氣候及環境的變遷，本土象群逐漸絕跡，象牙的供應均賴西域千里迢迢攜來，甚至有遠從尚古巴（今坦桑尼亞一帶）由阿拉伯人轉運而來，來源不易，但牙雕技術在當時如唐有「撥鏤」染色特技，宋有「牙作」之設等，作品雖減少，作工卻有長足進步，時有名手劉九者，能刻諸天羅漢於牙籤上，細若牛毛，而詹成所刻「其細若縷」，幾開毫芒細雕之先河。尤其在明代以後，隨著日新月異的中外貿易，大量輸入象牙後，牙雕工藝更為熱絡，其風格已加入文人精神，與竹漆工藝相結合，走上精巧的路線，而清代養心殿造辦處設有「牙作」，風氣愈熾，加上南方牙料供應充足，南北交映，蔚為大觀而各得擅場。就風格言，約可分北京、江南（以浙江為中心）及廣東三大流派：

　　北京所作以傳統為主流，題材多在插屏、筆筒之類上刻以古裝仕女、山水、人物及花鳥，風格嚴謹，典麗古雅。

　　江南所作與竹木逸品同樣奇峭清新，高雅孤絕，以筆筒、臂擱之小件為主，以山水、人物、蘭竹為題材。

　　廣東所作較多花俏繁縟，時而染以顏色，產品以樓船、套球、宮殿、獅子、牌盒為主，刻以人物花卉等。

　　明清有名的牙匠如明的鮑天成、濮仲謙、尤通；清的封岐、對鎬、朱栻、施天章、李裔廣、張丙文、顧繼臣、葉鼎新、屠魁勝、陸曙明、陳祖章、楊維占、陳觀泉、司徒勝、董兆等人，渠等大多兼擅犀象竹木，率多爭巧鬥妙之士，以窮微究細為能事。而如明曹昭《格古要論》所謂：「嘗有象牙圓球兒一個，中直通一竅，內車二重，皆可轉動，謂之鬼工球，或云宋內院中作者」，是類套球演至明清，曾多至三、四十層，層層細針，重重密鏤，刀刀出神，絲絲入扣，故有「鬼工球」之譽。這種刀法令人聯想到核舟記上王叔遠核舟的神工，以及陳祖章現藏國立故宮博物院的核舟，該件核舟舟底並細雕赤壁賦全文，字如小蟻，字字清晰。

　　實則，核桃質鬆易脆，比起象牙的堅韌，其受刀力相差，何以道里計，故取牙為主材，從事鬥細比妙的風格，在追求超乎感官能力趨勢的推波逐瀾下，風氣與日俱增，本館藏有18層連環套球（圖1）可見端倪外，另有杏蟬（圖2）一件，蟬翼細薄如膜，蟬足細

圖1 《牙雕獅子球》 史博
館1968年入藏 館藏登錄號
27388 高23公分×徑9.5
公分

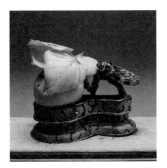

圖2 《牙雕杏蟬》 史博
館1965年入藏 館藏登錄號
08337 長8公分×寬5.5公
分×高5.5公分

毛絨絨，令人嘆為觀止，已為當時鬥細鬥巧的牙工作一註腳。

降至清末民初，北京于歗軒的出現，就現有基礎而更臻層樓，是為毫芒雕刻的開山祖師。

于歗軒能於寬3分許的象牙扇骨上，刻以小行楷三、四十行；於贈端方的3寸象牙插屏上，刻以離騷全文，史書上稱其「細若蠅鬚，非顯微鏡不能晰」的「神技」！這種神技只有顯微鏡或放大鏡發明後，在鏡下審視欣賞才有意義，因此放大鏡的發明是毫芒雕刻發展的關鍵，已大大異於前代鬼工球追求細雕的趣味，向「精微」的境界推進一大步。

民國初年，黃老奮心儀于歗軒的特殊技藝，力為鑽研，14歲時已能在3吋高、半吋寬的圖章邊材上刻以赤壁賦365個字，字字清晰。其後黃氏更孜孜不倦，並將此種技藝取名為「毫芒雕刻」，而名噪一時。黃氏除以象牙為材料外，並於50歲那年首創於五根1吋的頭髮上刻了一首〈滿江紅〉，是為「髮雕」；當代大陸雕刻家沈為眾則以「髮雕」名世，實亦黃氏毫芒雕刻的另一發揮。

貳、毫芒雕刻的材料

毫芒雕刻既以窮微究細為訴求，則質材及工具的選擇當為第一要件。尤其材質不宜太軟、太粗或太硬，太軟痕鈍，太粗易崩，太硬則不宜奏刀。獸牙軟硬適中，尤其象牙材大，且自古為貴重權威之象徵，成為雕匠的最愛。

象牙為象上顎三大門牙，主要成分與一般骨頭近似，為磷酸鈣（$Ca_3(PO_4)_2$）及少量的鎂、鈉、鉀等化合物，呈纖維脈的排列，比骨質更為礦物質化，所含礦物質約為重量的69%，硬度為2.5，比重約1.7至1.9，折射率在1.5左右，因此堅硬密實，且略帶韌性。

象可分為非洲象與亞洲象，非洲象牙較長，牡牙有長至 9 呎者，多呈淡黃色，琺瑯質成分高，故質地較硬，但久之易於軟裂；亞洲象牙以印度、泰盟所產為主，牙色較白，久之變黃，牙質較鬆，光澤略弱；兩者雖略有異，但均為毫芒雕刻的好牙料。坊間時有以「乳牙」所作牙雕者，材源多來自泰國，色白質鬆，重量也輕，刻工草率，售價也較廉。

近年來在環保氣氛下，象牙來源已遭嚴格限制，象牙製品勢將成為絕響，而現有作品自是奇貨可居！

除了象牙外，成分相近的犀角、山豬牙、龜甲、獸骨、海螺、鹿角，乃至純正的琥珀、壽山石、青田石等，均可作為毫芒雕刻的材料，像唐代王倚家所藏筆管上的細雕，就是以鼠牙刻成[1]。毛髮為結締組織所形成，硬度在 2 至 2.5 度，也是適當材料，只是因形較圓渾而中空，奏刀較為不便而已，至於海螺、壽山石等材料質鬆易崩，則不宜作細深的雕刻。

參、毫芒雕刻的表現技巧

毫芒雕刻旨在求其精微、清雅、勻稱、活脫，故使用的工具除一般細刻工具外，尚需精細鋼針、刻印臺、放大鏡等。而放大鏡只在刻妥後審視或鑑賞時使用，在雕刻過程中幾乎用不上。

筆者曾二度訪黃老奮，並與樓永譽、關學曾二位先生就教毫芒刻法。渠等無不強調鋼針的重要，它不僅針尖細銳，且其質材常從百鍊鋼加工而來。雕刻時鋼針在握，於明亮的燈光下，單憑眼力及個人心志與毅力即可完成。一般言，毫芒雕刻的字跡，其寬度應在一根毛髮上下為度。標準的頭髮寬度約 0.001 公分，而人在停止呼吸的靜止狀態下，正如沈為眾所說，脈搏仍然以 0.003 公分的震幅在跳動，若沒有控制脈搏，將震幅縮小到 0.001 公分以下，則毫芒雕刻必是無法理想進行。因此工作環境的清靜之外，為維持心手交合，黃老奮平常就保持心境的寧靜、精力的充沛，尤其工作時將平時的修養，自

1　見宋郭若虛《圖畫見聞志》：「兩頭各出半寸已來，中間刻從軍一鋪，人馬毛髮，亭臺遠水，無不精絕，每一筆刻從軍詩兩句……云用鼠牙雕刻」。

然地導入創作的狀況上，心無雜念，運氣摒息，全神貫注在鋼針之上，用力深沉，往往力透牙髓而汗流浹背，工作的時程，視個人體力而定，約在兩個小時左右，務期作品勻稱、精美、生動。為維持環境的清明，通常選在清晨或深夜時刻，如遇有外在干擾，則立即停止，以免影響全盤的工作品質[2]。作品的成敗，在創作過程中往往很難完全了解，通常必須於填墨後，在顯微鏡下才能得知，如果刻壞一個字或行間不妥，則須全部磨掉重刻。

在如此苛刻的條件限制下，毫芒雕刻家成功的作品不多，加上損眼傷神，創作生命都比一般造型藝術者為短，像黃老奮 60 歲後因眼疾而封刀，一生作品不過 300 餘件。

毫芒雕刻以字為主，字除了刻細之外，尤須有碑帖意，一點一畫、一勒一磔，均須考慮用刀用筆，縱使放大後，仍然完美者乃佳。因此平時須勤練書法，揣摩書家用筆之妙與字間架構，以免刀痕浮亂，鋒芒畢露，像黃老奮及于歗軒，不僅善刻，更兼長書法繪畫。黃氏晚年便以鬻書為業，另有一番境界。

毫芒牙雕完作後須上黑墨或硃砂，以加強其清晰感。像壽山石、海螺之類則可塗以白粉或藍顏料，再以玉蔻紙之類潤拭，以求字跡之完美。此外，為加強色彩感，有於雕刻之前就染以顏色者稱之為撥鏤或茜色，常見的顏色有紅、綠、茜草色等，但大部分以蠟拋光，除加強其觸覺感外，兼有防裂及防止老化現象的保護作用。

肆、館藏毫芒雕刻名家及其代表作

清末毫芒雕刻名家于歗軒外，有黃漢侯、吳南愚、馮公俠、鄺先覺等，但渠等作品絕少；至於當代的黃老奮、樓永譽、關學曾數人作品，館藏則有為數不少的代表作，茲簡介如下：

于碩，字歗仙，一作歗軒、嘯軒，清末民初江蘇揚州人，工書畫，作風近王小某，兼善鐫刻，史書稱其「能於寬三分許之象牙扇骨上刻小行楷三、四十行，細若蠅鬚，非

2　參見皇普寶雲，〈黃老奮對毫芒雕刻的貢獻〉一文。

顯微鏡不能晰，神乎其技」。其贈端方象牙插屏，方廣 3 吋，上刻離騷全文（參見清丁佩《蘿窗小牘》等）。館藏其代表作《牙刻山水圓插屏》（圖 3）作於民國十七年（1926 年），有宋人風，上刻字跡數十行，字字秀麗，驚為神品，於顯微鏡下方能辨識；另一《牙刻仕女方插屏》（圖 4）作仕女題壁圖，作風似王素，毫無刀痕味，至為雅致。另有牙刻扇骨亦均盡精工之能事。

　　黃老奮，原名汝法，廣東番禺人，民國元年（1912 年）生，卒於民國八十二年（1993 年）。童年受教於何柱臣帳下，遍臨各體名帖，12 歲愛好篆刻，夙慕于碩毫芒雕刻，立志奮勉，老當愈勤，故改今名以為自勵。14 歲時曾於 3 吋高、半吋寬之圖章邊款上刻以赤壁賦全文 365 字；16 歲復受黃文寬、莫鐵指點，雕藝大進；24 歲時曾完成於一粒象牙米上刻朱柏廬治家格言 500 餘字；本館所藏其《象牙米》，行書刻養心歌全文 125 字，經放大後字字雅麗，令人嘆為觀止。《紫洞艇》（圖 5）一作長 20.5 公分，船上插以桅旗四、龍珠燈三，桅頭迎風飄揚，煞有氣象；船身分上下兩層，上層欄杆護圍，下層雕樑畫棟，窗戶寬敞，人物 20 餘人分布允當，表情自若，極為傳神，於樓上細刻赤壁賦 365 字，字極細雅，為黃氏代表作，完全異乎于碩單作字線刻繪的窠臼。

　　另一代表作為《蛛蛛網》（圖 6），以蜘珠象徵同盟國的奮力與剛毅精神，上刻「同盟國訓令全文」153 字，被網住的蚊蟲上刻「日本投降書」5 字，其他網線刻「日本投降書全文」及「各國代表簽字」625 字，造型及表現手法均屬上乘。

　　另有《雀屏》（圖 7）是半片竹筒造型，內作高浮雕之竹石花鳥，至為生動，上題朱慶宮詞 28 字外，另於竹篾內側分二行細刻正氣歌 319 字。

圖 3　于碩　《牙刻山水圓插屏》　史博館 1966 年入藏　館藏登錄號 10064　徑 5.5 公分 × 厚 0.8 公分 × 座高 3.5 公分

圖 4　于碩　《牙刻仕女方插屏》　史博館 1966 年入藏　館藏登錄號 10063　長 7 公分 × 寬 4.3 公分 × 厚 0.3 公分 × 座高 4 公分

圖5 黃老奮 《紫洞艇》 史博館 1987 年入藏 館藏登錄號 76-00150 長 20.5 公分×寬 4 公分×高 14 公分×座高 3.5 公分

圖6 黃老奮 《蜘蛛網》 史博館 1987 年入藏 館藏登錄號 76-00151 長 18.5 公分×寬 11.5 公分

圖7 黃老奮 《雀屏》 史博館 1987 年入藏 館藏登錄號 76-00165 高 13.5 公分×座高 3.5 公分

圖8 黃老奮 《牙鵝屏》 史博館 1987 年入藏 館藏登錄號 76-00145 寬 9 公分×高 12.5 公分×座高 3.5 公分

另有大衛像以五彩繪染，其上刻以撒母耳記上十七章 67 字，作風甚為別致。有《牙鵝屏》（圖 8）以高浮雕手法雕妥後略施紅綠淡彩，並於石岩上刻有崔瑗座右銘 108 字，有巧色雕壽山石，雕關公手捧書冊，上刻曹劌論戰 240 字，其餘牙刻漁筏、象牙刀、蚌殼別有洞天、觀音、花生、獅王、多利漁翁、拋網漁翁、牧牛童等，均為黃氏之力作。

黃氏宅心仁厚，不時以所作品義賣濟貧，多年來長居馬來西亞怡保，但心繫祖國，60 歲時因白內障而封刀，但仍從事書法創作，近年來因視網膜斷裂，已近失明，真是藝術界之一大損失。黃氏曾有入室弟子七人，其夫人沈仁君便是其中之一，但多缺乏耐心，較有成就的僅關學曾一人。

樓永譽，浙江東陽人，民國八年（1919 年）生，現居花蓮市，早年從事大理石雕刻，毫芒雕刻則憑其強勁指力及超人的眼力自修而得。樓氏為虔誠佛教徒，主修密宗，長年吃齋，故作品泰半以佛像、佛經為主，素材遍及牛角、羊骨、鹿角、果核等。曾以半年時間完成「中華民國憲法」全文 13,000 餘字，並義賣捐贈慈善機構。其子樓斐心正值壯

圖 9　樓永譽　野豬頭骨雕《佛經梵文》　史博館 1988 年入藏　館藏登錄號 77-00272　長 33 公分×寬 16.5 公分×高 22.5 公分

圖 11　樓永譽　河馬牙刻《華嚴經》　史博館 1988 年入藏　館藏登錄號 77-00288　長 30.5 公分×寬 4.5 公分×厚 0.4 公分

圖 10　樓永譽　《牙刻達摩祖師像》　史博館 1988 年入藏　館藏登錄號 77-00273　長 2 公分×寬 1 公分×厚 0.3 公分

圖 12　關學曾　牙雕《國父上李鴻章書》插屏　史博館 1969 年入藏　館藏登錄號 27475　長 3.5 公分×寬 10 公分×厚 0.2 公分

年，能繼家學，於毫芒雕刻界已嶄露頭角。本館藏有其作品野豬頭骨雕《佛經梵文》（圖 9）、《達摩祖師》像（圖 10）、河馬牙刻《華嚴經》（圖 11），均屬力作。

　　關學曾，廣西人，民國八年（1919 年）生，現居永和，早年喜愛書法及齊白石篆刻，現仍藏有白石老人早年印譜，隨時引為效法。民國三十八年（1949 年）隨軍來臺後常為袍澤刻製圖章，磨練刀法，五十八年（1969 年）自軍中退役，乃發憤毫芒雕刻之製作，並將其大作《國父上李鴻章書》（圖 12）1 件贈藏於本館，該作長 10 公分，寬 3.5 公分，刻有全文 6,592 字，字字明勻，一氣呵成，時黃老奮三度來臺，目睹此件後大為讚賞。兩人遂結師徒之緣，其後關氏常接受黃氏的傾囊相授，稱得上是藝文佳話，關氏時下仍有佳作，但不輕易示人耳。

（轉載自《歷史文物》，第 24 期，1992 年 10 月，頁 57-67）

中國古陶奇葩
──石灣陶藝

壹、石灣名稱由來及其時代背景

石灣陶為交趾陶之主流，產於廣東省佛山鎮西南 6 公里處的石灣。

佛山鎮自宋明以來便與湖北的漢口、河南的朱仙、江西的景德合稱四大名鎮，歷史悠久，文經發達，宋代曾設立市舶務專管對外貿易事務，鎮內的陶瓷、絲繡、鑄造、成藥與民間藝術等五種最具特色的產業，被譽為佛山的「五朵金花」而名聞遐邇。

緊鄰佛山的石灣原是一個村，民國四十三年（1954 年）改為石灣鎮，其西南緊臨東平河。東平河為西江之上游，沿河水可通佛山、廣州；溯水可達肇慶、高要、梧州、南寧等地，水陸交通均便（圖 1）。石灣東南北三面環山，千秋崗、大帽崗、小帽崗等 20 多個大小不等的山崗圍繞其間；這些山崗都蘊藏著豐富的陶土與崗砂，尤以大帽崗為甚，故而大多數石灣古窯都分布於大帽崗一帶，是佛山古鎮陶業的基地，也是我國最早的製陶中心之一。

石灣陶業始於何時眾說紛紜。李景康《石灣陶業考》說：「某君藏有石灣陶器考墨稿，據謂先代所著，未經付刻。此書溯源於宋代陽江窯，次述陽江陶匠因東莞白泥較優，故有建窯於東莞製器者，厥後由東莞再遷石灣，始設祖唐居。」祖唐居係石灣明末窯工商號，為史載最早者。

圖1　廣東佛山石灣位置圖

實則，近年來考古發現廣東一帶從新石器時代晚期至漢代，乃至南宋之古窯遺址有300餘處，出土標本甚夥，所謂廣東古窯僅陽江及石灣一說絕非事實。從考古標本確定石灣窯的最早年代並非明代，而是唐至北宋之間，其陶土胎地、釉色在根本上均與南宋之陽江窯有顯然之不同，而所謂於明代才從陽江窯派生之說更是不能成立。

貳、石灣陶的材質特色

論石灣陶的材質特色，可從陶土、配土、釉料及配方等四個方面來考察。

一、陶土

石灣陶所採用陶土以下列四種為主：

（一）石灣紅土：產於石灣當地山丘，含鐵分高於宜興，鋁稍少，於攝氏 1,000 度至 1,250 度燒成，大多用以燒造皮膚或素燒胎骨。

（二）東莞白土：產於石灣東南的東莞縣，成分以矽、鉛、鐵為主，耐高溫至攝氏 1,200 度。比宜興含鋁為多，含鐵為少，應用時多合石灣山砂始佳。

（三）石灣山砂：產於石灣大霧崗，色金黃、象牙黃或白，品質優劣視鉛之含量而定，熔點高可至攝氏 1,800 度，常被用以配東莞白土以提高火度至攝氏 1,250 度。

（四）白瓷土：於肇慶等地出產，成分可比美福建德化，常用以加東莞白土燒造少女皮膚，加石灣紅土燒造老婦膚色。

二、配土

以上的各類陶土各有優缺點，除了石山人物喜以百分之百的紅土燒成以外，大多會取用不同的陶土調配，以發揮更好的功能與效果。

（一）骨肉：約以 30％的白瓷土，配以 60％的紅土及 10％的東莞土，是塑製人物骨肉的佳配。其間的增減則視色澤而定。

（二）皮膚：白色皮膚習慣上，以 50％的白瓷土及 40％的東莞白土及 10％的紅土配成。

（三）茶壺器物：紅土 80% 加白瓷土 20%，或以紅土 60% 加白土 20% 及山砂 20% 配成。

（四）底座或粗器：以山砂 60% 加白土 30% 及紅土 10% 配成。

三、釉料

石灣陶用釉約可分三大類：

（一）透明釉：即水白釉，以顯示釉下的胎骨色彩，仿舒釉表現的最為澈底而美妙。

（二）呈色釉：即各種金屬的氧化物，如氧化鈷的蕪青、氧化銅及氧化錫混合物的金花銅、硫化銻加銷石的銻黃、氧化銅的鉎口銅（氧化燒為綠色、還原燒為紅色）、氧化鐵的石墨（與炭精的石墨不同）、四氧化三鐵的紅星硃等等，乃至白色釉的瓷泥、灰黃色的稻稈灰等均屬之。

（三）其他：構成釉中矽酸鹽的熔融劑，如鏡料（即鉛玻璃）或玉石粉；用於釉中中和酸性物質的助熔劑，如硼砂或蜜陀僧；用於遮蓋坯胎使厚實的填充劑，如瓷泥或明礬石；具酸性以防燒熔時流淌的阻流劑，如殼灰或稻稈灰等。

四、配方

以上釉料的特殊安排加上火度的控制，可以產生千奇百怪的釉色效果。石灣陶人各有傳家之祕，以下列舉十餘種傳世名釉，用窺其梗概：

（一）無錫釉：呈藍、白、黑的斑駁流淌有如鼻涕，傳得自無錫故名。

（二）萬曆釉：釉色如豬油膏，有大片冰紋，相傳創於明萬曆年間故名。

（三）石榴紅釉：以氧化銅氧化燒後還原形成紅色釉。若多次於氧化焰及還原焰反復燒造則成三稔花釉。

（四）古銅釉：即以金花銅及石墨等配合燒成古銅色釉。

（五）紅釉：石灣紅釉有醉紅、坤紅、石榴紅等，由於紅釉部位及效果，呈現千奇百態之品相。

（六）甜醬釉：以稻稈灰、水白釉加旋渦泥等配合所燒成，如調味之甜醬者稱之。

（七）虎斑釉：釉料略似甜醬釉但加石墨等形成虎皮斑之謂。

（八）玳瑁釉：依甜醬釉配方另塗鉛丹、星硃、石墨等燒成狀如玳瑁者。

（九）翠毛釉：將無錫釉減去石墨而加入金花銅末等燒成，有如翠鳥之背者稱之。

（十）葱白釉：以流動度大之白釉加入少許金花銅及蕪青燒成葱頭白綠相間之效果者。

（十一）仿鈞釉：仿鈞釉亦石灣陶重要釉色之一，昔人謂廣鈞以藍勝；北鈞以紅勝，廣鈞胎聲沉，北鈞胎聲清。實則仿鈞釉，因其技法之不同亦有至多品類。

（十二）仿舒釉：舒釉為宋江西吉州舒翁所創，以各色化妝土製作後施以透明釉而成古拙七彩之器，石灣陶人喜仿之，以明及清初為甚。

（十三）仿唐三彩：唐三彩以低溫鉛釉燒成，色彩流淌自然，石灣陶人則以高火釉仿之，光澤稍遜而渾厚過之，據稱以祖唐居為最早。

（十四）仿龍泉釉：龍泉為宋處州章生二所創，有粉青、翠青、橄欖綠等為著名。石灣人仿之，胎粗而釉光亦遜，聊具一格。

（十五）其他：即低中火釉產品，攝氏 700 度至 900 度為低火釉，攝氏 900 度至 1,100 度中火釉，大多用以應付日愈增加的海外華僑作鄉土之思，其中氧化鐵、氧化銅、氧化鈷等為最多。

大體言之，石灣窯唐代以燒青釉系為主，醬釉次之，宋元時則以醬釉為主，青釉次之；直到明清時期，釉色多樣，七彩斑斕，而達到高峰，而以植物灰釉及長石釉兩大類，形成石灣陶的重要特色。

參、石灣陶的製作方法

一、長窯及其特性

窯的結構與所燒造的陶瓷成品休戚相關。唐時用饅頭窯，作品大多以氧化焰燒成。宋代改為長窯（或稱龍窯或蛇窯）。石灣的長窯集兩者之長，取象於魚，頭尾稍窄，身體較寬闊，依山而築，長約 100 至 200 呎，窯身上面兩側各有投火孔數對，由下而上，順火上揚，有增溫快、散熱也快、省料省時的優點，與景德鎮燒窯之每次需時七天者正好相反；石灣窯燒陶僅費時一日一夜即可完成。

　　石灣窯之窯身闊，故窯內氧氣壓力由大而小，約從第二投火孔開始，最能使氧化高銅失氧而為低氧化銅，產生紅釉，是為還原焰。紅釉系統為石灣窯之一大特色，除火度空氣之控制技巧外，長窯的構造特性是一大特性。

二、石灣陶的燒造程序

　　石灣陶的製作及燒造程序與一般燒陶一樣，即：

　　配土→煉土→成形→乾坯→素燒→出窯→上釉→入窯→釉燒→出窯

　　釉燒的高溫陶瓷均須經過兩次入窯，第一次先低溫素燒，出窯後在坯體上釉，再行入窯高溫燒造。

　　為了適應燒造溫度之控制，石灣窯都於午夜舉火，以便於翌日天黑後開始投柴（石灣人稱為上火），控制溫度，晚間對於窯內亮度之觀察較白天準確故也。石灣窯師父以肉眼觀察火光之強度即知其溫度高低。大抵言之，上火至火色全白而微藍時即為攝氏 1,250 度，即可停火以備出窯。

肆、石灣陶的用途及其創作題材

一、用途

　　石灣窯的唐代時期作品種類簡單，僅見日常生活用之碗、碟、罐、壺、盆及喪葬用的高身罋與香爐；宋元時期器型有所增加。除以上之外，又有盃、罐、盒、擂缽等，其中碗型種類較多而圈足。到了明清時期其用途非止於日常器用，而包括建築陶瓷、喪葬陶瓷、觀賞陶瓷、手工業陶瓷等。其中手工業陶瓷包括糖業、釀酒業、化學工業、染料業等所需之各類陶甕、大盆、大缸等；建築陶瓷則包括花窗、欄杆、磚瓦、瓦脊、華表、壁嵌

圖 2　《琉璃雷母像》　史博館 1956 年入藏　藏品登錄號 07026　長 43.5 公分×寬 42 公分×含座高 92 公分

等。喪葬器則包括陶棺、陶馬、陶狗、陶屋、陶燈、果供等明器；觀賞陶瓷則以美為訴求，有各式神仙、鳥獸蟲魚、瓜果器物等，其中人物神仙種類多達百餘種，成為石灣窯的又一特色。

石灣前輩廖堅稱：「石灣陶塑風格不出芥子園畫傳範圍，尤以山公亭宇等類為然。」雖指清中期以後之趨向，但也可知石灣陶受傳統中國繪畫影響之一斑。

總之，石灣陶的創作範圍因其用途之擴大，而直接影響於題材、用途及風格。

二、創作題材

如上所述，石灣陶之創作題材除日用品外，以摹古為主；在造型方面則亦著重自然之塑造，舉凡常見之動植物、人生百態皆可成為作品。此外，石灣陶人喜以稗官、戲文、釋道、鬼神等以諷世或幻想或叛逆的手法描塑，其手法或誇張或離奇，或幽默或純真，達到紓解胸中臆氣而後已。就創作題材言，可分為以下五類：

（一）人物類：內容有八仙、漁樵耕讀、詩酒琴棋、四大金剛、四大美人、商山四皓、十八羅漢、二十四孝、和合二仙、鍾馗、太白醉酒、羲之籠鵝、踏雪尋梅、東坡遊赤壁、觀棋柯爛、三國故事、水滸傳人物、西遊記人物、道釋仙佛、封神榜人物、東周列國演義、紅樓夢故事、菩提達摩、濟癲和尚、壽翁、陶淵明、麻姑、小孩玩具等等。（圖 2～圖 4）

（二）鳥獸蟲魚類：包括鴨、貓、牛、馬、獅、猴、雞、鷹、鶴、龍鳳、蟲、魚等等。（圖 5）

（三）山公亭宇類：山公亭宇指大小寸許，可供盆景使用之小人物或亭宇，其造型小巧，但形簡意賅，栩

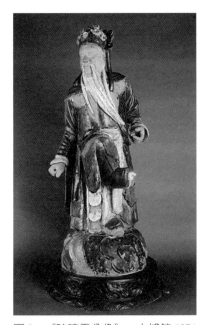

圖 3　《琉璃雷公像》　史博館 1956 年入藏　藏品登錄號 07025　長 43 公分 × 寬 42.5 公分 × 含座高 93 公分

栩如生。山公：各類動作人物及田園或水上如農耕、垂
釣、帆船等。亭宇：亭、茅寮、水榭、橋、塔、屋等等。
小動物：如牛、馬、鶴、金魚等。盆景：風兩歸舟、伯
牙鼓琴、蘭亭雅集、東坡遊赤壁、踏雪尋梅等。

（四）瓜果器物：供擺設觀賞或祭祀之用。瓜果：
仙桃、佛手、柚子、石榴、花籃等。器皿：文房用具、
壁插、水仙蟹爪盆、花盆、花瓶、筷箸籠等。

（五）其他：仿古器物及建築器物之日月神、蚩尤，
乃至祭物及喪葬器之供桌、祭臺等，另產業用染缸、欄
杆、排水管、磚瓦等均屬之。

圖 4　《低溫釉彩塑陶人像》
史博館 1956 年入藏　藏品登錄號
07027　長 27.5 公分×寬 12.5 公分
×高 57 公分

伍、石灣陶的製作名家及其風格

早期石灣陶人已不可考。李景康《石灣陶業考》及
張維持《廣東石灣陶器》均稱可溯自明，茲舉其要者如下：

一、明代：有祖唐居、陳文成、楊名、楊昇、可松、陳粵彩等。

二、清代：有文如璧、來禽軒、春草堂、馮秩來、黃炳、陳祖、黃古珍等。其中以
　　　　文如璧、黃炳與黃古珍最為重要。
　　　　文如璧，順德人，自康熙至光緒歷八代皆從陶業，光緒廿五年佛山祖廟
　　　　重修，瓦脊人物皆文如璧作品，擅石榴紅。本館所藏日神月神（雷公雷
　　　　母）均出自其手。
　　　　黃炳：生於嘉慶末，卒於光緒二十年（1894 年）間，人物花鳥無不精妙，
　　　　尤擅寫眞，所作鴨、貓最稱奇絕。
　　　　黃古珍：道光到光緒名家，為黃炳叔輩，但年紀略小，以花瓶壁掛為主，
　　　　曾見其仿本館日月神作品，稍較低俗，亦有吾觀。

三、近代：有陳渭巖、劉佐朝、潘玉書、黎道生、潘鐵達、劉壽康、陳富、溫頌齡、
廖堅、區乾等，其中以陳渭巖、劉佐朝、潘玉書為較重要。

陳渭巖：光緒至民國人，早年善於仿製古代名窯釉色，以宜興松樹筆筒
等為代表。中年善寫真，人物動物無不兼擅。晚年號壺隱老人，作品多
有名款。

劉佐朝：光緒至民國陶人，少年愛好文藝，善塑小型人物，所作漁樵耕
讀均佳，性喜觀察，手法與眾不同，動態神情入木三分。

潘玉書：光緒至民國初年人物，師陳渭巖，擅塑仕女，從眼神以至嘴
角觀察入微，表現細膩，所作觀音、羅漢等也多獨到。惜以 47 歲英年
早逝。

本館所藏者或多名家作品，惜少款書，殊可嘆惜。

陸、石灣陶的藝術價值及其在陶瓷史上的地位

縱觀中國陶瓷藝術之發展，至六朝以後逐漸走上精美瓷器的途徑。瓷器以坯土精良，
釉色細緻取勝，歷代瓷工無不殫竭心智於坯與釉的技術之研究，爭細鬥巧之餘，其紋飾
品味也因而得到平行發展，經宋代以迄明清的官窯之洗禮，發展成為重科技講工整的境
地，正面上贏得了華貴的尊嚴，他方面卻失去了創作的真誠與豪爽；表面上有了典雅和
端莊，背地裡卻失去了藝術生命應有的獨創性光彩。尤其發展到清代以後，陶瓷的生命
力漸成強弩之末，難怪身為陶瓷大國的我國，近數百年來在國際陶藝競賽中無法揚眉吐
氣，推其原因，乃偏重技術的因襲而缺乏創作力使然。

就創造力而言，石灣陶是保有此一命脈的陶瓷世界。

數百年來石灣陶的發展以民間的正常需要為依歸，不受「官府」權貴之約束，作品
雖然粗糙，卻反映時代的思潮與社會時尚，以藝術塑造為主，不作規整的拘泥，力求思
想之解放與突破，故能富於人性，豐富內容，確實達到藝術兼容並蓄，豪放自然的創造
途徑。

　　石灣窯廠在全盛期曾有陶場 107 座、陶工 6
萬餘人，無疑地是南方陶瓷之重鎮，影響所及，
如臺灣交趾陶實乃石灣之嫡傳。本館所藏石灣陶
從明代（1368 年 -1644 年）以迄民初（1911 年 -），
共 145 件，大多為霍宗傑先生所贈，既是提供國
內外考察石灣藝術發展之標本，也是中國陶藝的
重要史料。當然，藝海無涯，石灣陶的成就並非
無缺點，但其代表民間陶藝的創作力已是光芒四
射，稱得上是中國陶瓷史上的一朵奇葩！

（轉載自《國立歷史博物館館藏石灣陶》，1995 年 5 月）

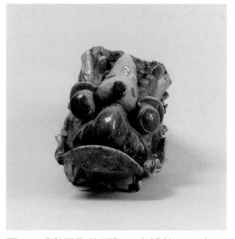

圖 5　《彩塑陶龍頭》　史博館 1956 年入
藏　藏品登錄號 07028　長 43 公分 × 寬 15
公分 × 高 20 公分

表現高度藝術的唐三彩

在古陶瓷文物中，陶器火度較低，易於破碎，質料粗糙，不受重視；加上年代久遠，至今遺存的完整古陶（而非陶片）為數有限。世界古物博物館多以難得中國古陶為憾，惟獨國立歷史博物館擁有 4、500 件漢唐以前古陶，因而備受矚目。其中藝術性最高，博得讚賞最多的，則是這批多達百件的唐三彩陶。

壹、「唐三彩」名稱由來與釉彩演進

「唐三彩」，這個名詞在古籍中未曾記錄，直到民國初年，北平城南琉璃廠的市面，突然從外地流入大量唐代多彩陶，才引起古董商的重視。這批多彩陶，往往一件器物上就擁有赭紅、黃、藍、綠、褐、烏紫等色澤，鮮麗絢爛，頗為動人。當時的古董商以為綠釉是黃與藍二色調成，赭紅加藍則成烏紫，褐釉則為赭紅混入黃釉的結果；彩色雖多，但主要仍以紅、黃、藍三個色塗繪而成，為其他陶瓷中所少見，因此私下稱為「唐三彩」。「三」為極數，用以形容多彩陶也甚恰當，因此這個名詞很快為陶瓷家所接受，正式流通使用。

其實，若從陶瓷發展史上觀察，釉彩與調配的演進根本不是這回事。我國「釉」的使用可溯源至殷周時候的「灰釉」，已有三、四千年的歷史；戰國時代發明「鉛釉」以後，「灰釉陶」與「鉛釉陶」兩大系統便並行不悖，各自發展。

　　灰釉陶以「灰」為媒溶劑，用高火度（約攝氏 1,200 度至 1,300 度）燒製而成，其靈感是殷商時燒造灰硬陶的過程中無意間發現的。燒窯的木柴灰燼往往含有長石及鐵等，燒時火度極高，由上降臨的灰沿化產生自然的灰釉，因窯中缺乏氧氣，在烘熱的激盪下，使「灰」中的鐵質還原成一氧化鐵，顏色上帶有稍微的黃綠味或青綠味；漢代以後乃成青瓷的一個系統，是名聞於世的傳統中國燒陶技術。殷商時曾盛行於河南鄭縣及安陽，以後則分布於黃河、長江流域一帶；六朝的越州窯、隋唐的邢窯，乃至宋以後的瓷，皆此系統下綿衍遞承的結果。

　　至於「鉛釉陶」是攝氏 700 度至 800 度熔化的低火度釉系統。低火度釉乃埃及最先發明，在近東一帶自古有之，但卻屬於蘇打釉（Soda-Glaze）；而我國則使用以鉛為媒溶劑燒造而成的鉛釉，本質上異於西方。現知最早使用鉛釉製成的遺物是於洛陽金村出土的《綠褐釉蓋瓿》，為戰國時物，屬於軟陶。鉛釉陶的分布以長安為中心，盛行於中國北方一帶，因其火度低，可濟急，並可大量生產，而被廣泛應用於燒製明器（陪葬物）之類。唐三彩釉便是此低火度鉛釉陶發展下的一個系統。

　　低火度的釉藥中最早使用的為綠色釉，其起源據日本陶瓷家寺內信一的看法是得自鑄銅技術。鑄銅時，銅與其他原料融體浮附於黏土製成的坩堝上後，經久氧化遂成綠化的氧化銅末。如此，綠色釉首先發明於戰國時代，而普遍盛行於漢朝。綠釉比藍釉發明為早，因此上面所說三彩中的綠色釉，並不完全是藍與黃的混合結果，可以了然。

　　低火度釉中除綠釉外，因鉛釉中滲入鐵質的關係而氧化成紅色氧化鐵，便產生另一種帶紅味的赭褐色釉，與綠釉同時流通，而特別盛行於漢至六朝間。降至隋朝時代，由於釉中鐵質的發色後除去鐵質，而發現黃釉的製作方法，從此更盛行黃釉陶；直到隋代初唐之交，淡黃釉系統另行發展，成為白色釉；此種白色釉金屬成分較少，是一種獨立的透明性釉彩。透明釉的使用必須講究陶土，白色陶土才能使透明釉變白；從此黑灰色的陶土已不適用，於是有刺激使用高嶺土製陶的動機，這是釉彩進步中的意外收穫。隋唐之交（初唐：618 年 -684 年）陶器的燒製已有綠、黃（或赭）、白三種色澤，但卻沒有配合燒造三彩陶的例子。到了盛唐之際（684 年 -756 年），釉藥中加入了鈷，而發明深藍色釉，產生不少塗有藍釉及黃白相間的製品後，所謂唐三彩的釉色才告齊全。

從留存至今的三彩來看，固然有不少綠色是藍與黃在窯中互滲，以及不少烏紫色是藍與赭的混合結果，但彩度上則顯得較低，帶有暗濁味，使釉彩的變化更為豐富。如此多的彩釉交相運用，便產生變化多端的色彩感覺，因此盛唐的三彩作品，往往一件中就具有白、綠、赭紅、黃、藍等五色，仍稱其為三彩；而盛唐之初僅有白、綠、赭三彩的也可以稱之，不一定非得擁有色彩學中的黃、紅、藍等三原色不可了。

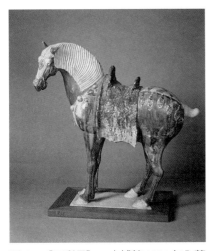

圖1　《三彩馬》　史博館 1956 年入藏　館藏登錄號 h0000030　高 74.8 公分 × 長 73.5 公分 × 寬 38.4 公分

貳、唐三彩的發現

最早發現唐三彩是在清末，當時清廷正在興建從開封至洛陽的汴洛鐵路，這個工事正穿過位於洛陽城北自漢唐以來以歷代墓葬區聞名的北邙山，破壞了無數的古墳，而唐墓中出土的珍貴遺物中，未曾一聞的唐三彩便就此問世。唐三彩發現之初，因屬陪葬物，並未立刻受附近人們重視；民國初年暗中成批流洩北平琉璃廠後，由於古董商的宣揚才名噪一時，引起收藏家及博物館的收藏興趣；但他方面也促使洛陽附近百姓盜掘與亂挖古墓的行為，毀壞古物不勝其數，抗戰時期，再沒有出土的消息了。直到 50 年至 70 年代先後，在河南鞏縣發現了唐三彩窯址，80 年代又在陝西銅川耀州發現了唐三彩的窯爐與作坊，並獲得大量的標本，才大大助長了唐三彩的研究領域。而國立歷史博物館的絕大多數藏品，便是民國初年出土的河南省博物館（編案：1997 年更名為河南博物院）所藏物，外加日本歸還古物等，於質於量皆甚可觀。

參、唐三彩崛起的時代背景

唐三彩的製作正當唐朝國力最強盛的時候，朝政清明，社會安定，經濟繁榮，當時的長安、洛陽、廣州、揚州各地住了許多域外人士，國都長安儼然成為世界政治、文化及經濟的樞紐。國強民富之餘，帝王及達官顯要對於生活的要求大為提高，

加上受到「來生說」的影響，即使喪葬用的明器也大費周章，極力考究。長安洛陽既是當時貴族生活的中心，唐三彩文物的出土也就集中在這地帶，其他如武昌何家壟和長沙兩處雖也小有發現，但數量上簡直不成比例。

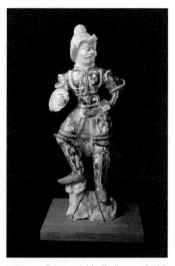

圖2 《天王神像》 史博館 1956 年入藏 館藏登錄號 h0000042 高 69.1 公分 × 寬 27.5 公分 × 厚 20 公分 含座高 72.2 公分

依《舊唐書・職官志》記載，唐朝的政制在「將作監」之下設有甄官署，「掌供琢石、陶土之事，凡石磬、碑碣、石人、獸馬、碾磑、塼瓦、瓶罐之器，喪葬明器皆供之。」其中塼瓦、瓶罐等喪葬明器為陶土之工；陶土之工既由政府提倡並統一製作，製陶技術的發展自然一日千里。印證於出土的文物，早於高宗時期的唐墓並沒有唐三彩的出土，說明了唐三彩確從唐高宗以後方開始燒製。盛唐時中宗景龍元年（707 年）「諭新平總監燒造祭器供皇陵之用」後，三彩明器形制完備，手法高妙，作品豪華雄偉，使唐三彩的製作臻於「絕頂高峯」；開元時代的製作尤然。這些器物除供皇陵之用外，貴族達官之死，也由天子下賜，視官品高低，按例由甄官署統一供應，因此流傳的數量相當可觀。

然而玄宗天寶十四年（755 年）至代宗元年（763 年）間，因安史之亂，使這項規模遭受破壞，很快地衰頹下去。但另一方面說因貴族重臣南遷逃亡，帶動了以高火度燒陶為主的南方諸窯大發展，官方力量的投注促成宋元瓷器的全盛，於陶瓷史上則堪稱一件大事。

盛唐以後，唐三彩的製作雖不能說絕無，如長沙近郊唐墓的三彩碗及盤，上有藍彩流斑，與西安、洛陽稍微不同，而是與當時岳州窯相近的風格；因它究竟屬於軟陶，極難與青瓷系的硬陶相抗衡，終究一蹶不振。現知最晚的唐三彩為武宗會昌五年（845 年）在西安郭家灘張漸墓發現的一件男俑，從其造型看，足以說明三彩在當時的沒落程度！

肆、唐三彩的用途及種類

　　唐三彩乃為明器而作。《禮記・檀弓》說：「夫明器，鬼器也，祭器也」；又說「為明器者，知葬道矣，備物不可用，哀哉！死者而用生者之器也。不殆於用殉乎哉？其曰明器，神明之也；塗車芻靈，自古有之，明器之道也」。古人認為死者有靈，殉葬器物可伴死者來生享用，殷商時候甚至有用真人真物陪葬的。中央研究院曾自殷商墓坑出土大批半截人頭，乃是被鉞刑的傭人或俘虜；器物方面如弓、日用品及食物，全以實物充當，真是配設齊全。到了周朝時人道精神漸盛，才改用以草紮成的塗車與芻靈，孔子仍批評「芻靈者善，謂為俑者不仁」。總之，仍避免使用「俑」這個字，陶俑更是很少製作。但到了秦始皇的時候則不顧一切，提倡用俑，且其大小與真人一般，足見其用心，直到漢代乃稍告平息。雖然人俑無先前之多，卻盛行厚葬風氣，陪葬物以無腐壞之虞的陶器製成，如綠釉黍倉、磨房、樓閣、豬圈、羊圈、魁、釜、尊、爐等，不勝枚舉。六朝時更變本加厲，大量使用陶俑。唐代則因帝王敕命營造，種類因循六朝，規模則更為宏大；加上佛教及西域文化、波斯文化的影響，陣容增強，如守墓的魁頭及神王像、駱駝等是。唐代制度嚴謹，按習慣每一墓坑中必有文人、武人、神王、馬（外配馬夫）、駝（外配駝夫）、守墓魁頭等各一對；此外酌加女俑、樂俑、牛、獅子、鴨、狗、雞、兔，以及生活器具如魁、磴、椿、櫃子、倉、井、廁、房至、香爐、奩、枕、盤、皿、杯、碗、瓶、壺、鍑、罐、洗、缽、杯、盒子、水注等。（圖1～圖4）而先前常見的十二生肖因代之以神王及魁頭，已較少見。

伍、唐三彩製作的方法

　　三彩器物的坯之製作，或用陶鈞或用模塑，不一而足，然而因為是大量生產，往往分工造製，如魁頭之屬，可在另件器物上找到與此件身上某一部分一模一樣的標本，甚至整軀完全相似的例子也有。不過陶藝家有時會稍動手腳，或改變動態，或加繪暗花之類，儘量不使雷同。至於陶土方面，隋代以前多粗糙烏黑，到了隋唐因透明釉的發展而擇用潔白的高嶺土，這是陶瓷史上一的大突破（其實，用高嶺土燒陶的例子早在南北朝

時代就有，河南安陽北齊范粹墓中最早出現白瓷[1]，其後河北省景縣蕭氏墓也曾有純白胎土的綠釉陶出土，此為北齊至隋之間，即西元 600 年前後的墓群，只是未大量使用罷了）。到了隋代的安陽張盛墓還隨葬有白瓷點黑彩的瓷器[2]，兩色釉的出現，打破了早期青瓷的單一色調，是劃時代的一項意義。唐三彩就是在兩色釉的基礎上發展成功的，而白瓷土的使用更是決定性的要素。一般來說，洛陽出土的胎土較為純白，長安出土的則稍帶粉紅味，其間關係決定於坯土中鐵質的有無或比例多少了。

陶坯成形擇一陰涼處乾透後，即可入窯烘燒，素燒後除人俑的皮膚及冠帽等部位騰出保持其原有的坯土顏色之外，其餘敷以透明釉，並視需要在適當位置添加綠或赭紅等其他彩釉，或塗或點，或刷或劃，釉彩交合處

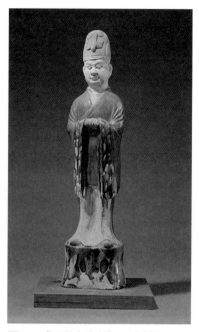

圖 3 《三彩文官俑》 史博館 1956 年入藏 館藏登錄號 h0000131 高 70.6 公分 含座高 74.2 公分

產生水乳交融之趣，而釉彩重疊愈見濃深多變，富於層次；遇作白點時，則先點以透明白釉，待乾後再襯加彩釉，彩釉間可保持適當距離以防滲合。釉事就緒後，乃入窯中烘燒，並妥善控制火候直至攝氏 700 度、800 度至 1,000 度左右。一切過程雖是半人工化，但因窯中熱度的激盪，釉有往下滑溜的現象，所得的趣味效果極其自然，給人有著痛快淋漓的感受。

那麼，如此數量龐大的唐三彩，究竟由何處的窯廠供應？既然中宗景龍元年曾諭新平燒造祭器（新平即今江西景德鎮稍北），絕大多數應是該處產物；但洛陽鞏縣縣南的小黃冶、鐵匠爐、白河鄉一帶窯址中，曾發現白瓷、黑瓷及大量的三彩、黃彩、綠彩等陶片，讓人不得不認為鞏縣當時也曾一度燒製唐三彩大量供應所需的事實。

1　〈河南安陽北齊范粹墓發掘簡報〉，《文物》，1972 年，第 2 期。

2　〈安陽張盛墓發掘記〉，《考古》，1959 年，第 3 期。

陸、唐三彩的藝術價值

唐三彩是融雕塑、繪畫、陶藝三種技術於一爐的藝術結晶，現在從藝術角度探索它的價值。

在雕塑表現上，西洋人善雕，中國人善塑；而塑的藝術在唐代尤其發揮得淋漓盡致，這點可從現存敦煌、麥積山等遺物中見識到。雕塑的可貴在藉豐碩的量塊造型結構，通過質感與動感的顯現，表現由作品內含力量而形之於外的雕刻意識的神全與厚實，唐三彩在造型上的成就正復如是。這種精美的塑物發展到唐代，為使觀者得到「形象」之外的色彩深厚感覺與視覺上的滿足，於是帶進了豐富的繪畫要素，如添加流動的線刻與絢爛的色彩，這就是中國美術史上有名的「繪塐」。擅長此技者如宋法智、吳敏智、安生、張淨眼、韓伯通、張壽、趙雲質、竇宏果、劉爽、毛婆羅、孫仁貴，及玄宗時候

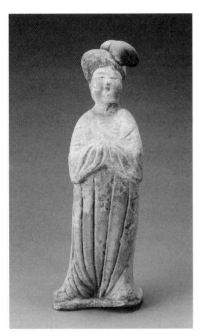

圖 4　《加彩陶女俑》　史博館 1994 年入藏　館藏登錄號 83-01969　高 42.1 公分

的楊惠之等。其中以楊惠之成就最大，他的繪塐在當時曾與吳道子的畫並名於世。然而，繪塐很難保存久遠，乃仿陶藝的傅釉烘燒，成了唐三彩的特色。可惜的是傳世的繪塐作品不多，但從美國所藏的幾軀和尚繪塐便可領略其風采。至於墓葬的繪塐（唐三彩）因是藝匠大量製造的產物，似較粗俗，但其中不乏高手之作，表現飽含豐厚生命力在理想內歛下顯現的結果，深刻而感人。

從造型上說，唐三彩是寫實的，縱有訴之超現實的意念，造型的泉源仍得自自然實物的體會，統一整體的意識則出自一股完人的理想，因此不覺其荒唐，反覺其親切，令人神往。

從色彩上言，唐三彩是浪漫的。其追求的是天真無邪、自然流露及淋漓盡致的美感，表現水乳交融下毫不做作的那種渾沌感覺，使寫實的實體顯得神氣活現。如此超時空的藝術創造，不僅令千餘年後的國人欽慕不已，外國人也交相讚響。一件尺許大小的文官

俑售價百萬金，豈是偶然！

柒、唐三彩在中國陶瓷史上的地位及影響

陶器起源幾與人類發明火的機緣同時，淵源荒遠，但徒歷千萬年無多大長進，直到西元 600 年左右，因唐三彩製造技術的發展神速，精美的陶瓷才在中國應運誕生。瓷在中國產生的原因有三：一、中國有天然而豐富的高嶺土；二、中國有循序漸進使用釉彩的經驗；三、中國是屬於高溫燒陶的技術系統，而後者正是瓷提前在中國誕生的最大關鍵。

中國早在殷商時代就盛行高火度的燒陶技術，並有灰釉的發明，因此殷商製陶在陶瓷史上早已寫下光輝的一頁，而被列入高溫燒陶系統——以後青瓷系的硬陶便是高溫燒陶系統下發揚的結果——除了高溫燒陶系統之外，如前所述，戰國時候又發展了一種低溫燒陶，火度

圖 5 《三彩雙角獸》 史博館 1956 年入藏 館藏登錄號 h0000037 高 34.5 公分×寬 13.1 公分×厚 11.3 公分

總在攝氏 800 度以下。這種方法的好處是可節省燒製時間，可用作大量生產或燒製明器之用，對漢代陶器影響至大。降至初唐（600 年左右），由於政府的重視與提倡，加上釉彩與高嶺土的發明才為唐三彩催生。盛唐時，低溫燒陶的技術達到應有的高峯，保有樸拙厚潤的美感。不久因安史之亂，此發達了 150 年之久（含醞釀時期）的唐三彩時代就此消聲匿跡。從上述可知，唐三彩在陶瓷史上有其影響：一、達到低溫燒陶藝術的最高點，刺激高溫燒陶技術的發展；二、集前代多姿的釉彩於一身，同時結束以浪漫流斑釉為主、炫眼燦爛的彩釉世界；三、率先採用純白的高嶺土為質料，結束烏黑粗糙的陶器時代；四、使雕塑、繪畫、燒陶工藝相結合，啟開追求精純、審美效用的廣大陶瓷王國，踏出使陶器成為純藝術觀賞的第一步。總而言之，它是「陶」進入「瓷」的過渡時期，但本身並無「過渡時期」的不安或生澀，卻自成一種穩健成熟的風格。

這種燦爛絢麗的陶藝風格在我國盛行約百年之久，其間且曾外銷至日本、朝鮮、印

度、巴基斯坦、埃及、伊朗等國,其後因瓷器的替代而衰頹後,便從此不復製作,但影響所及不無可觀。如統一朝鮮新羅時代的韓國新羅三彩、波斯的波斯三彩(約在 800 年 -1000 年時),日本平安時期的平安三彩、中國遼時的遼三彩(約在 984 年 -1100 年左右)與宋三彩等既深且久;而在瓷器製作技術上,如宋的建窯等產品,更是得自唐三彩的靈感與恩賜。

(轉載自《歷史文物》,第 35 期,1995 年 8 月,頁 6-11)

溥心畬書畫
——關於國立歷史博物館所藏

壹、藏品來源

圖 1 《洛神圖》 史博館 1974 年入藏 館藏登錄號 32180 縱 95 公分 × 橫 46.8 公分

國立歷史博物館自民國五十六年（1967 年）首次收藏溥心畬《隱士高詠》的山水中堂一作迄今，計收有畫作 143 件，書法 61 件，合計 204 件，為本館所藏藝術家作品中，個人作品最多的一位；其次為張大千的 154 件（包括繪畫 143 件，書法 11 件）。（編案：資料來源為 1995 年本館館藏數量）

在這 204 件作品中，按其來源可分六個部分：

第一部分為民國五十六年（1967 年）至六十三年（1974 年）入藏的 4 件山水與 1 件《洛神圖》（圖 1），均為溥心畬於民國五十二年（1963 年）去世後，其家屬選送參加本館舉辦的「當代名家國畫展」及「中國書畫美術世界巡迴展」的展品，展後捐贈入藏者；其中《山水人物》中堂（圖 2）作於民國三十五年（1946 年），時溥氏尚寓居南京，是館藏溥氏最早的畫作。

第二部分編號 35745 至 35764 等 20 件，係民國六十八年（1979 年）購自收藏家方哲卿之手。

第三部分為編號 74-00284 至 74-00303 等 20
件，係民國七十四年（1985 年）購自乾隆圖書公司。

第四部分是民國七十五年（1986 年）及
七十七年（1988 年）零星入藏的書畫 10 件。《高
秋》（圖 3）、《山中高士》（圖 4）則分由吳頌
堯及顧力仁所捐贈，編號 37243 的《秋荷白鷺》（圖
5）是吳伯雄自希臘攜回贈館者。《日月潭教師會
館碑》楷書條幅（圖 6）與 76-00010《行書》立
軸（圖 7）則分由劉真與褚承志所贈。

第五部分為編號 81-00242（圖 8）至 81-
00335 的畫及 81-00184（圖 9）以後的書法總計
147 件，乃民國八十一年（1992 年）3 月由溥孝
華的親友所組成的「八人小組」[1]，將溥心畬嫡嗣
孝華生前保有的收藏，分託本館及國立故宮博物
院、中國文化大學等三大機構所掌理者。

第六部分行書兩件為民國八十三年（1994
年）袁帥南舊藏，由其嫡嗣三兄弟轉贈。

貳、藏品類別

除了幾件疑偽作品外，在 130 餘件繪畫中，
以道釋人物、山水、花鳥為大宗，其中道釋人物
37 件、山水 33 件、花卉 30 件，翎毛 15 件、走獸 8 件、仕女 5 件，水族、竹木、蔬果各 2 件。

圖 2 《山水人物中堂》
史博館 1967 年入藏 館
藏登錄號 10759 縱 98.4
公分×橫 48.4 公分

圖 4 《山中高
士》 史博館
1988 年入藏
館藏登錄號 77-
00731 縱 103 公
分×橫 33 公分

圖 3 《高秋》 史博館 1986 年入藏 館藏
登錄號 75-04100 縱 36.5 公分×橫 55 公分

1 溥孝華無子嗣，病中曾委請其表嫂，立法委員丑輝瑛女士處理溥儒及其妻姚兆明之遺物。民國八十（1991 年）
 孝華病逝，丑委員會同其親朋好友曾其、羅淑琴、陳明卿、王鳳嶠、戴中一、陳玉秀、溥毓岐等八人組成「八人小
 組」，共同保管並處理寒玉堂遺物。

圖 5 《秋荷白鷺》 史博館 1979 年入藏 館藏登錄號 37243 縱 99 公分×橫 43.4 公分

圖 6 《日月潭教師 會館碑楷書條幅》 史博館 1967 年入藏 館藏登錄號 10763 縱 168.2 公 分 × 橫 55.5 公分

圖 7 《行書立 軸》 史博館 1987 年 入 藏 館藏登錄號 76- 00010 縱 97 公 分 × 橫 30 公分

圖 8 《山水人物》 （別名：《希夷酣睡 圖》） 史博館 1992 年入藏 館藏登錄號 81-00242 縱 98 公分 ×橫 42 公分

圖 9 《臨漢袁 安碑篆書立軸》 史博館 1992 年入 藏 館藏登錄號 81-00184 縱 109 公 分 × 橫 35 公 分

　　在道釋人物中又以觀音 6 件及鍾馗 16 件佔大多數，其他尚有《達摩渡海》（圖 10）、《布袋和尚》（圖 11）、《寒山拾得》（圖 12）、《希夷酣睡》、《關公》（圖 13）等。溥心畬事母至孝，民國二十六年（1937 年）母親項太夫人逝世時，痛不欲生，曾將金剛經三千餘字工整地寫在棺槨上；此後每逢母親忌日，往往割指沾血，恭寫心經焚祭靈前，或繪觀音像以示崇念。觀音像或以血滲和硃砂繪作，如 81-00285 的《硃砂觀音》（圖 14），或以白描描繪，造型或坐或立，上端往往書以大篇的〈般若波羅蜜多心經〉，端正而高雅。

　　鬼怪是溥心畬畫中常見的題材，而鍾馗為鬼中之王，傳有袪邪斬妖之能，故喜於端午節應景繪製，或白描或寫意，或硃砂勾染，鍾馗或持劍或騎車，或執笏或持板，或揚鬚或引蝠，各應其態，尤以民國四十七年（1958 年）前後所作最多，也最精采，如編號 81-00246《鍾馗》（圖 15）以大筆揮寫長袍，游絲細繪髯鬚，小鬼肌膚染青，飛蝠乍

圖 10 《達摩渡海》 史博館 1979 年入藏 館藏登錄號 35759 縱 92 公分 × 橫 38.7 公分

圖 11 《布袋和尚》 史博館 1979 年入藏 館藏登錄號 35747 縱 56 公分 × 橫 30 公分

圖 12 《寒山拾得》 史博館 1979 年入藏 館藏登錄號 35757 縱 73 公分 × 橫 31 公分

圖 13 《關公》 史博館 1992 年入藏 館藏登錄號 81-00299 縱 120 公分 × 橫 57 公分

降，二者均作驚愕狀，不同凡響；此外有《鍾馗馴鬼冊》十二頁，畫中以諷刺且帶詼諧的筆調描述世間鬼怪的猖獗及鍾馗馴鬼的始末，各幅間夾書絕句一首，意頗深刻。

溥心畬的山水作品中大幅不多，館藏的《雪景山水》（圖 16）、《溪山樓閣》算是大幅中的佳作，至於小幅中的小幅，往往愈見其精妙，其中《直潭飛棧》、《西山秋色》、《淺絳山水》、《鳳凰閣秋景寫生》（圖 17）算是箇中代表。而《淺絳山水》寬僅 3 公分餘，長達 186 公分，布置雄奇，虛實掩映，細入秋毫，一絲不苟，至有可觀。《西山秋色》則是年輕時隱居西山的山色記憶，詩情畫意，俱見真情。

花卉畫 33 件中，梅佔 19 件，為眾卉之冠。梅盡有臘梅、白梅、紅梅、綠萼梅等各類，或水墨或設色，或寫意或工筆，不一而足。

圖 14 《硃砂觀音》 史博館 1992 年入藏 館藏登錄號 81-00285 縱 80 公分 × 橫 33 公分

圖 17　《鳳凰閣秋景寫生》　史博館 1992 年入藏　館藏登錄號 81-00335　縱 13 公分×橫 100 公分

| 圖 15　《鍾馗》　史博館 1992 年入藏　館藏登錄號 81-00246　縱 59 公分×橫 36 公分 | 圖 16　《雪景山水》 史博館 1992 年入藏 館藏登錄號 81-00254 縱 106 公分×橫 32 公分 | 圖 18　《梅》　史博館 1992 年入藏　館藏登錄號 81-00281　縱 121 公分×橫 45 公分 | 圖 19　《芙蓉花》 史博館 1992 年入藏 館藏登錄號 81-00257 縱 94 公分×橫 41 公分 |

其中墨梅 10 餘件，風姿綽約，勾寫俐落，格高氣勝，一如其人，最稱擅場。其他朱蘭、芙蓉、海棠亦多描繪深刻，至有可觀。（圖 18、圖 19）

　　翎毛畫作中取材甚廣，鴛鴦、鵜鶘、仙鶴、白鷺、小鴨、八哥、山雀、老鷹等，下筆寫來均能造型穩當，各具特徵，縱使草草勾繪也絲絲入扣，除說明了溥心畬觀察入微，涉獵廣闊外，也顯露其驚人的表現力。而走獸方面，舉凡老虎、猿猴、駱駝、牛馬，其寫生能力更達到骨疏神密，意態不爽的地步，尤其是《十猿圖》（圖20）、《駱駝與人》、《松虎》等作品，除動物必備的骨肉俱全外，其立意之安排與構圖之趣味，在其作品中均屬無上妙品。

圖 20　《十猿圖》　史博館 1992 年入藏　館藏登錄號 81-00333　縱 17.5 公分 × 橫 110.4 公分

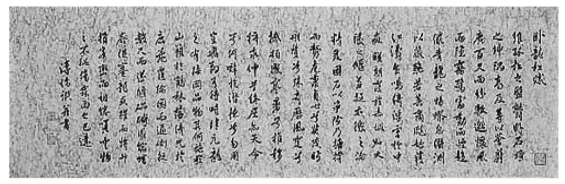

圖 21　《臥龍松賦行書橫幅》　史博館 1992 年入藏　館藏登錄號 81-00209　縱 35 公分 × 橫 115 公分

　　至於書法 61 件中，包括真、草、隸、篆各體，行書比例特多，對聯、中堂、短幀、長卷等各式皆備。楷書中以《日月潭教師會館碑》最具代表，在其自述稱其楷書謂：「大字學顏柳歐後，專寫圭鋒碑」，該碑高 168 公分，寬 56 公分，文字架構端莊、筆畫允當，為當代楷書之最，其後被數度延印為中小學書法範本。另有小楷迴文詩，不僅書體優美，詩文可以任意順讀或逆讀，用辭遣字深具功力。楷書之外、行草尤為獨絕，王壯為評之為「有人比之為散髮仙人，有凌虛御風之意」，溥氏自稱「用筆貴剛柔相濟，互得其用為妙」。館藏品中大半行草，大字如《對聯》，小字如《臥龍松賦》行書橫幅（圖21），均甚美妙絕倫，另有自撰之《寒玉堂千字文》八卷，不僅文意美妙，其書蹟各卷長短不一，有長至 543 公分者，筆勢騰躍，墨瀋淋漓，令人激賞。

參、藏品特色

　　溥心畬作品大多不標示創作年代，館藏畫作標有年代者也僅 10 件，除了編號 10759 的《山水人物中堂》一件確定為民國三十五年（1946 年）於大陸所作，編號 76-00010 的《行書立軸》一件為民國三十六年（1947 年）作於金陵者外，大都係民國三十八年（1949 年，時年五十四歲）來臺以後所作。編號 81-00305 的《觀音》（圖 22）則標明作於民國五十二年（1963 年，癸卯）4 月，係逝世前當年作品。這些有紀年款的作品與其他作品

圖22 《觀音》 史博館 1992年入藏 館藏登錄號 81-00305 縱85公分×橫38公分

圖23 《鍾馗》 史博館 1992年入藏 館藏登錄號 81-00294 縱101.5公分×橫43.7公分

相互對照，尚可看出作品的大概年代；換言之，館藏的溥心畬作品中編號77-00731的《山中高士》及編號35752的《松鶴添壽》可視為民國三十八年（1949年）前後作品外，絕大多數為晚年來臺後14年間的創作。

在其來臺14年間的創作之中，若以民國四十四年（1955年）及四十五年（1956年，時年61歲）赴日為分界點，前期筆墨疏鬆，結構蕭弛，墨色恬淡，色彩清虛，以作於民國三十九年（1950年，庚寅）編號74-00296仿宋徽宗《山水》的《樹下高士》為代表，則編號74-00297至74-00300署名《春夏秋冬》的四色梅，編號00357的《花卉》，編號35763的《歸途》，編號32179的《積雪數峰寒》，編號08206的《夕山樓閣》率多屬之。

後期著筆厚重，沉穩而堅實，故而力拔河嶽，骨貌嶙峋，至具精神，以作於民國五十年（1961年，辛丑）編號74-00293的《山水》，74-00295的《河伯》，乃至81-00254、81-00287、81-00293、81-00294的《雪景山水》、《駱駝與人》及《鍾馗》（圖23）等均屬之。

觀館藏民國八十一年（1992年）「八人小組」託管入藏的該批畫作內容，宜與國立故宮博物院、中國文化大學二機構所委託者共閱，最能凸顯其特色，尤其故宮博物院所託管的件數最多，計畫作293件，書法150件，從中得悉該批畫作題記年款，最早確以民國三十八年（1949年，己丑）來臺以後所作為限，與本館受託入藏的藏品之創作時間均屬一致。

溥心畬的作品風格確如其堂號（編案：寒玉堂）所言，無不處處洩出「孤寒」的意味，這在以晚期為主的館藏作品中感受尤為深刻，如著墨清冷、色韻寂絕、寒江獨釣、孤鳥單棲等等，作品之內容除了少數臨摹者如仿傳宋徽宗的《樹下高士》、仿牧谿

的《觀音》外，有下列習慣上常
見的幾類：

圖 24 《漫畫——畫圖仍不解》 史博館 1992 年入藏 館藏登
錄號 81-00326 縱 22 公分 × 橫 18 公分

一、記趣：如《疏木扁舟》的
山溪漁事，《雨中蕭寺》
的越江雨景，《雁下蘆
洲白》的秋江憶趣。

二、寫意：如《雪景山水》的
借雪懷念袁安，乃至《山
中高士》、《積雪數峰
寒》、《秋荷白鷺圖》、
《梅》、《朱蘭》等。

三、抒情：如《海上添壽》
之自壽，《山水》之柳
塘春色聊抒隱居之樂、《晚涼道上》、《寒林鸜鴿》等率多屬之。

四、遣興：如《溪山樓閣》、《古木遙山》、《無量壽佛》、《寒山拾得》、《鍾
馗馴鬼冊》等。

以上為溥心畬作品最常見的創作動機。此外在晚期的作品中尚有：

一、記遊：如民國四十三年（1954 年，甲午）5 月遊直潭之作，並附詠的《柴車度棧》，
以及《鳳凰閣秋景寫生》等。

二、靜物寫生：如《白描水仙》、《素蘭靈芝》、《瓶花》等。

三、憶往：如《西山秋色》、《松影雙猿》、《十猿圖》、《松》、《瓜》等。

四、崇古：如《希夷酣睡圖》、《洛神圖》、《柳陰散牧》等。

五、應景：如《鍾馗》、《松虎》等。

六、祈福：如《觀音》、《關公像》等。

七、遊戲及速寫：如《螺紋諸相》、《漫畫——畫圖仍不解》（圖 24）等。

　　相對之下，晚期屬於後者的創作動機顯得較為積極而感人，是作者藝術造詣的最高表現，而此更說明了館藏作品的特殊價值。

肆、結論

　　總之，本館所藏溥氏作品除了極少數問題畫之外，仍有 200 件屬於溥心畬晚期的代表作，其中囊括了溥心畬各式書畫面貌，與張大千一樣，同為國內外研究一代大師藝術成就的最重要寶庫。

<div align="right">（轉載自《歷史文物》，第 36 期，1995 年 10 月，頁 226-235）</div>

關於《北魏曹天度九層石塔》

前言

　　本館為慶祝建館四十週年而有精選「館藏重寶四十」之舉——在館藏 5 萬多件文物中選取 40 件最具價值之重寶誠非易事，但對於《北魏曹天度九層石塔》（圖 1- 圖 3）（編案：本館本件品名為《北魏天安元年曹天度造九層千佛石塔》）而言，則是了然於胸，無可取代；它是被公認為本館首屈一指的國寶。

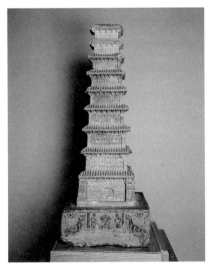

圖 1　《北魏曹天度造九層千佛石塔》史博館 1956 年入藏　館藏登錄號 07032　高 153.1 公分

圖 2　中國山西省崇福寺所藏北魏九層石塔塔剎（林宜君、高檳檳攝）

圖 3　九層石塔被日軍劫走前置於山西省朔縣崇福寺彌陀殿的原貌（原照片現存北京中國歷史博物館，本照片由山西省崇福寺提供）

說它是「國寶」應可名符其實，因就本件而言，它具備了：

一、紀年翔實（北魏天安元年，466 年），是現存我國最早而保存最完美的個體石塔；

二、雕刻時間、石材及技巧均與北魏石雕黃金時代（460 年 -480 年）雲岡曇曜五窟時一致，為印證中國石雕黃金時代的代表作；

三、石塔造像內容反映出當時的社會百態及特殊信仰；

四、石塔呈木造樣式，為研究六朝時代木塔及建築技術的絕好標本；

五、石塔雕刻風格獨具，造型完美，為中國寶塔雕刻（建築）中之翹楚。

此外，本件石塔曾輾轉日本，後歸本館，現今塔頂仍遺存大陸，說明了民初以來文物隨著時代顛沛流離，飽嘗骨肉分離之命運，值得對其全貌作進一步探討並作交代，本文之研究動機與目的在此。

壹、九層石塔的收藏經過及其現狀

九層石塔刻於北魏天安元年（466年），至今已逾一千五百年的歷史，原為山西北部離太原不遠的朔縣崇福寺的鎮寺之寶，被置於該寺彌陀殿的重要位置。（圖 4- 圖 6）[1]

圖 4　山西省北部朔縣崇福寺彌陀殿外觀（林宜君、高檳檳攝）

民國二十六年（1937 年）抗日戰爭開始，山西陸續淪陷，此塔於民國二十八年（1939 年）被日軍入寺竊走。據說當時裝箱時有一我國工人基於愛國情結將其塔頂私藏起來，致使身頂分家，塔頂至今仍保存於朔州市文物保管所（圖 3）；至於塔身經陸海接運日本本土後，連同許多掠奪物被安置於東京帝室博物館。民國三十四年（1945 年）日本投降，有古物歸還我國之舉，在臺灣接收者前後計六批，總共 105 箱 1,497 件 [2]，均

1 原照片現存北京中國歷史博物館。承史樹青先生惠商孫克讓先生翻拍賜贈，至為珍貴，併此致謝。

2 見包遵彭，〈國立歷史博物館的創建與發展〉，《國立歷史博物館館刊創刊號》，1961 年。

圖 5　山西省崇福寺大門牌匾（林宜君、高檳檳攝）

圖 6　九層石塔原置放地點彌陀殿東南角（林宜君、高檳檳攝）

圖 7　九層石塔底座　長 24.5 公分 × 寬 63 公分（林宜君、高檳檳攝）

由前國立中央博物圖書院館聯合管理處自民國三十九年（1950 年）3 月至民國四十年（1951 年）7 月分批接管。本館於民國四十四年（1955 年）成立，奉教育部令接收部分文物，第一次 18 箱 196 件，於民國四十五年（1956 年）2 月接收，第二次 33 箱 81 件，於同年 5 月接收，其餘仍存原聯合管理處。此九層石塔為本館接收教育部撥交之日本歸還古物第二批中的一件，於民國民國四十五年（1956 年）5 月以登錄號第 07032 號入藏，並被長期陳展於一樓廊道。

該塔塔身連同基座（圖 7）通高 153.1 公分，重約 400 公斤，分由三塊方形石灰岩雕刻疊積而成，為中國早期佛塔之典型。其下段為底座，高 24.5 公分，寬長各 63 公分，上層呈凹槽狀以承接塔身。底座正面分三欄，以浮雕手法刻成，中欄之兩邊刻以供養比丘；正中間刻有香爐；至於左右二欄刻以蓮花及吼獅。獅子象徵護法，踞偎兩旁，尾巴長曲高舉，口作開吼狀，頗為神威，獅背上方刻以正面蓮花。底座兩側為家屬供養人像，左側陽刻男像 9 尊，各尊袍冠謹然，下肢露出雙腿，兩手呈合十狀，右側為女像 10 尊，頭束髮髻，腰繫長裙，身作驅前狀；兩側供養人均按身高大小面朝座前排列，其中小人在後，象徵家屬或晚輩。

底座背面為銘文，銘文之兩旁飾以男女供養人一對，使與兩側供養人像銜接，作風一致。銘文字體於暗欄中以北魏書體陰刻而成，字體古拙，頓挫沉實，頗有樸茂、沉鬱之美，下部剝落嚴重，字跡漫漶，不忍卒讀，現殘留字跡可以辨讀者為：

夫至宗凝宆弘之由　人聖不自運暢由來　感是以仰慕者悲嘆

不如功務者因莫不　果乃感竭家珍造□　石塔餝儀麗暉以□

永或願　聖主契齊乾川□□　運表

皇太后皇太子□□　无窮　群邊百辟存亡宗□

延沈楚炭有形未亥　菩提是獲　天安元年歲次鶉□

侶登蘱賓五日辛□　內小曹天度爲亡□　穎寧亡息玄明於□　平城造

從字數而言，該項銘文為少數北魏個體雕刻中文字較多的，文中弘為避皇上名諱弘之別寫，「宆」為「寂」之古寫，「餝」為「飾」之古寫，「川」為「坤」之古寫，「亥」為「孩」之別寫，「侶」為「律」之別稱。

該塔中段石高 107.3 公分，最寬 42 公分，縱 42 公分，為塔身第一層至第七層。其第一層另有寸許之基榫套入底座以保平穩，基榫上有第一層之基座，兩側劃有斜梯，其第一層設計最為壯觀，上為屋頂，有規帶、簷枋及排瓦，下有支栱，線條斜度適中，斗栱有力，與塔壁形成巧妙空間，深沉而幽閟；四刀則各刻有形如漢闕式木樓之大方柱一座以支撐整體。闕有軒蓋筒瓦及規帶，椽頭及桷木、簷板等輪廓清楚，每座列刻三層小佛，每層另刻兩佛並座，明確而莊嚴。前壁壁面作佛像四排，下三排每排刻佛 4 尊，上一排刻坐佛 14 尊，屋簷下之斗栱間各刻佛一，壁面正中間開設主佛龕一，龕門兩邊門豎清楚，橫楣以接榫式構成盝形帷幕狀，簡潔有力；龕內雕置釋迦及多寶佛並座像。像已剝落，但肩張雄偉，有丈夫之相，與雲岡早期雕像所見者相同。第一層之背面作一佛二菩薩，本尊為頭戴三珠冠的交腳彌勒菩薩，坐於獅子座上，兩旁為脇侍菩薩。

至於第一層兩側各設計成一佛二菩薩狀，本尊坐像莊嚴，一副鮮卑人臉孔，頭頂髮上無紋，兩旁之脇侍菩薩作侍立狀，姿態姣好，頭冠簡約。第一層除佛龕大佛外，面壁諸佛四面合計 264 尊。

第二層以上每層高度與寬度作等差級數之有機削減，至具美感；第二、三兩層壁面間各有三排佛像，第二層計得 196 軀，第三層 168 軀，第四、五、六層各二排 120 軀，第七層二排 116 軀。

該塔上段高 21.3 公分，長寬各 20 公分，為塔身之第八層及第九層，其底緊接於第二段上方。軒蓋與面壁之作風與其他各層一致，計第八層刻坐佛二排 116 軀，第九層也是二層 112 軀，各佛高可及寸，整齊而劃一。九層合計小佛 1,332 軀，大佛 10 軀，共計 1,342 軀。

本件塔身體積粗重，加以砂岩鬆脆，幾度輾轉，其部分軒蓋之燕尾多有斷損及剝落現象，現雖缺乏塔頂，但仍不減其雄渾氣勢。

至於塔頂全高約 44 公分，寬縱各約 15 公分，除下端榫頭外，其上分塔座、覆缽及相輪三部分。塔座又分須彌山座及佛龕二部分。山座呈六層重環，其上飾以海波紋飾，海上四面起作木造式屋宇佛龕各一，各一佛龕雕作釋迦及多寶二佛並坐，四角另各作高浮雕之座佛一，合計坐佛 12 尊。中段覆缽之四角各刻以蕉葉，蕉葉間四面各有合十之童子一，至於相輪又分相輪與寶剎；相輪呈七層，頂上寶剎惜已殘損。

貳、九層石塔的銘文及其作者

本件石塔底座背面刻滿銘文，是本件石塔最重要的價值之一。銘文下半雖已漶漫不清，但仍可由其字形及文意揣摩其大概。大陸學者史樹青先生曾釋讀過[3]，大體不錯。另日本學者西川寧、水野清一等人也曾釋讀過。筆者證以原石字跡，揣摩其銘文並標讀如下：

> 夫至宗凝寂，弘之由人。聖不自運，暢由來感。是以仰慕者悲嘆不如，功務者因莫不果，乃感竭家珍，造茲石塔，飾儀麗暉，以釋永或。願聖主契齊乾坤，德隆運表；皇太后、皇太子享祚無窮；群遼百僻，存亡宗親延沉楚炭，有形未亥，菩提是獲天安元年，歲次鶉火侶登蘱賓，五日辛卯內小曹天度為亡父穎寧、亡息玄明於茲平城造。

3　見史樹青，〈北魏曹天度造千佛石塔〉，《文物》，1980 年 1 月。
　　西川寧，〈北魏天安元年曹天度塔くてついて〉，《史學》，卷 21 第 1 期，頁 21。
　　水野清一，《中國の佛教美術》，平凡社，昭和 43 年（1968 年）3 月。

凝寂意為莊重清寂。大業三年隋河東郡首山棲嚴道場舍利塔碑記：「豈岩鷲山凝寂，神智所以徑行……」，飾儀麗暉：儀，法也，《國語‧周語》：「示民軌儀」；暉，通輝，光芒也。天寶三年（742 年）北齊邑社宋顯伯等 40 餘人造像龕記有「金儀重見，爾其寺也」句。天保九年（558 年）北齊佛弟子宋敬業造寶塔記：「造寶塔一礎，……神仙之宮，詎得方其麗，踴出鑽天，可以比其暉。」此意為粉飾儀法，莊嚴容光。

以釋永或：或通惑；《孟子‧告子》：「無或乎王之不智也。」

契齊乾坤：延昌二年（513 年）8 月 2 日北魏比丘尼法興造釋迦像記有：「契感玄宗，明悟不二」，此意與乾坤相契齊。

德隆運表：表，外也，運表，運行於八方也。

享祚無窮：太平真君三年（442 年）北魏永昌王常侍鮑纂造石浮圖記：「願皇帝陛下，享祚無窮，父身延年益壽」。

群遼百辟：遼，僚之別寫；群僚，眾同事之謂。辟，辟陋也，淮南子脩務注：「辟，遠也，陋，鄙小也」，百辟謂大小內小臣。

存亡宗親：北涼信士白雙阜造石幢記：「七世父母，先代宗親，捨自受身，值遇彌勒」。

延沉楚炭：延沉，長離也；楚炭，痛楚塗炭也。

有形未亥：有形，成人也；亥同孩，未亥，未孩也。《老子》二十章：「如嬰兒之未孩」，謂還不發出笑聲之嬰兒。全句與東魏鄭清合邑儀六十等造迦葉像記：「有形之類，一時成佛」意近。此處引用老莊語彙，證明當時釋老並行之社會風氣。

鶉火：星次名，與黃道十二宮之獅子宮相當，史記《天官書》：「柳為鳥注，主草木」，《正義》：「柳八星，星七星，張六星為鶉火，於辰在午」；鶉火即丙午，查對歷代年號表正好天安元年。

侶登蕤賓：「侶」即「律」之別寫。古以十二律排列月份，十二律陰陽各六，其四為蕤賓，位於午，在五月。《禮月令》：「仲夏之月，其音徵，律中蕤賓」。

內小：即內小臣，閹人或宮中侍御也。

五日辛卯：據陳垣《二十史朔閏表》之排列，天安元年五月五日為辛卯，與本塔題記吻合。

這篇造像紀實為塔主曹天度之發願文，全文大意如下：

佛教的旨趣本身是端重而清寂的，因此佛法之宏揚至需仰賴於人。聖教的妙諦本身是無法主動運通的，因此他的推行實有賴於相互的感通，也因此信奉佛教的人總是擔心自己做得不夠，而對那些實際付之宏揚行動的人而言，其回報必是沒有白費的。基於這個認識，我用盡了我全部的家當，造就了這座石塔，除將他裝飾得光鮮亮麗，以求解除長年心中的掛慮之外，並望藉此祝福當今皇上壽與天地並長，德業隆盛，運化於四方；當今皇太后及皇太子永享福祚；諸同僚、內小臣們，以及現存已故宗親都能遠離淪於塗炭之苦，成人小孩均能得到佛的果報。天安年歲次丙午五月五日辛卯，宮內小臣曹天度為亡父穎寧、亡子玄明造於平城（今山西大同）。

按天安為北魏顯祖獻文帝拓跋弘的年號，天安元年即西元 466 年。皇太后為高宗文成帝拓跋濬文明皇后馮太后[4]，皇太子當指獻文帝與思皇后李氏之子拓跋宏（即高祖孝文帝元宏）。

《魏書》及《北史》記載顯祖獻文皇帝諱弘，興光天年生，和平六年（465 年）夏即皇帝位，時年僅 12 歲，翌年改元為天安，時五月曹天度造此石塔。隔年又改元為皇興，其子宏於皇興元年（467 年）八月生，生日比石塔之造為晚，故史樹青先生疑為魏書及北史之皇太子記載有誤[5]。但事實上似可從另一角度考量。

4 見《魏書》卷 13〈列傳〉6。

5 同註 4，史樹青先生文。

因為史載拓跋宏生於皇興元年（467 年），至皇興三年（469 年）才在極勉強的情況下（顯祖弘原擬傳位於京兆王）被冊封為「皇太子」（其間並無皇太子），並於 5 歲（471 年）即位，是為孝文帝，改元延興。石塔上有「皇太子」之稱，故推測本石塔雖起造於天安元年，但完成於皇興三年（469 年），最遲為皇興四年（470 年）。而此時拓跋宏之生母仍為東宮「夫人」，未獲立后，直到皇興三年（469 年）薨後，於承明元年（476 年）被追崇為思皇后。當時沒有皇后，這也就是本石塔上的款記中獨缺「皇后」的原因。

至於皇太后馮氏，年 14 高宗登極時入為「貴人」，後立皇后。高宗崩，顯祖拓跋弘即位尊為皇太后，時弘僅 12 歲，遂臨朝聽政，其孫宏生，太后躬親撫養。太后多智嚴明，威福兼作，尤喜重用閹人，時杞道德、王遇、張祐、符承祖等均親手拔擢，權傾一時。本塔塔主曹天度雖身為漢人，也係閹官，造塔時順便為主人標名祈願，主僕情分，理所當然。

實則曹天度造塔的目的正如造像記上所述，係為其亡父穎寧及亡子玄明而作，而曹身為大內閹人而有子，其中有兩種可能：一為其子乃養子。當時閹官有養子風氣，且得世襲，如王琚之養子寄生、趙黑之養子熾等是。二為戰亂中被俘而淪為閹人，遭遇如趙黑者[6]。二者以後者為最可能。若是，則曹天度應為涼州人。涼州出土有「曹天護造塔」〔北魏孝文帝太和二十年（496 年）造〕，兩人或有親屬關係也未可知。

此外，造塔時間為天安元年（466）五月五日，完成於西元 469 年（或 470 年間），費時約三年，而此時正是北魏皇室如火如荼開鑿雲岡石窟之時（即 460 年起至 494 年遷都洛陽止[7]）。他以一介宮內閹官發願造此巨塔，顯然受到皇室開窟風氣之影響，而其執行雕造的工人，正是雕造舉世聞名的雲岡「曇曜五窟」的同一批人。

6　《魏書》卷 94：「趙黑，涼州隸戶，初名海，五世祖術，晉末為平遠將軍，西夷校尉，因居酒泉安彌縣，海生而涼州平，沒人為閹人因改名黑。」

7　《魏書・釋老志》載和平初（460 年）：「曇曜白帝，於京城西武州塞，鑿山石壁，開窟五所，鐫建佛像各一。高者七十尺，次六十尺，雕飾奇偉，冠於一世。」

參、九層石塔的創作時代背景

如前所述，本件石塔建造於北魏天安元年，此時正值北魏佛教藝術甚至中國石雕藝術最高峰的時代，然其時代背景則可自六朝時代加以考察。

六朝是一段戰禍連年，殺伐鬥爭的混亂時代，王權衰落，社會擾攘，田舍化為廢墟，人命成了草芥，固有禮法制度完全動搖，學術思想起了激烈的反射，有人認為是中國思想最衰落的時期，如梁啟超先生說：「三國六朝為道家言猖披時代，實中國數千年學術思想最衰落之時代也。申而論之，則三國六朝者，懷疑主義之時代也，厭世主義之時代也，破壞主義之時代也，隱詭主義之時代也，而亦儒佛兩宗過渡之時代也」。[8]

實則，正由於思想解放而不羈，美術表現也就趨於奔放與創新，筆者曾於拙作《六朝時代新興美術之研究》一書[9]，舉出數點以說明此時期美術創造轉變的大關鍵如下：

一、為知識分子厭棄舊有觀念與老化形式：在毫無安全感的社會裡，知識階級對人生普遍懷疑，置聖賢名言於度外，以任蕩簡傲、忿狷讒險為超脫，視假譎乖張為風流，一窩蜂「競尚虛無，談玄說理，探討人生的究竟，保性全真」[10]，當時名流學士無不以老莊之學為依歸，所表現於文學的即所謂玄學清談；而「清談所標，皆為玄理」。當時達官士人皆以非老莊書不讀，非老莊言不說。《魏書‧釋老志》也說：「顯祖深覽諸經，論好老莊，每引諸沙門及能談玄之士與論理要」，顯祖拓跋弘如此，閹人曹天度尤然。本九層石塔的銘文中雜有詞近玄理的「有形未亥」（典出《老子》二十章之「如嬰兒之未孩」）之類的老莊用語，也就不足為奇了。

二、為民生疾苦，要求精神慰藉，佛法因以普及：在上者思想如上，至於平民，因為本身缺乏知識，在徬徨之餘，既不能讀老莊書，又無力寄情酒色，自然容易走上宗教之路，於是張陵的五斗米道、張角的太平道成為最流行的宗教。又最初的道教為求更能

8 　見梁啟超，〈中國學術思想變遷之大勢〉，《飲冰室文集》。

9 　黃永川，《六朝時代新興美術之研究》，國立歷史博物館出版，1995 年。

10 　見劉大杰著，《魏晉思想論》，臺灣中華書局，1957 年，頁 18。

適應民眾，乃取佛教神靈不滅，輪迴報應之說為外衣，自此佛教被植入人心，甚至演變成人人互勵，以人法為時尚。《晉書》姚興傳說：「興既託意於佛道，公卿已下莫不欽附。……事佛者十室而九矣！」這種風氣在北魏此時也如《魏書・釋老志》所說：「其好樂道法，欲為沙門，不問長幼，出於良家，性行素篤，無諸嫌穢，鄉里所明者，聽其出家」，而「顯祖即位，敦信尤深。」承明元年高祖拓跋宏還於永寧寺設太法供度，帝為其剃髮施服可知。

而本石塔建於天安元年，此年號之由來，也因佛寺「天安寺」而來[11]，於上者，佛教信仰如此熱烈，於下者互為感染，正如本石塔題記上所言：「乃感竭家珍，造茲石塔」，「飾儀麗暉，以釋永或」的作為了。

其次就北魏本身的時代背景而言，其民族屬於北方的拓跋韃靼，來自亞洲的極北部，約當今西伯利亞的貝加爾湖區域，西元 1 世紀末從北方向西南遷徙，雖不是全未開化，但顯然粗魯不文，本為前秦苻堅所敗，西元 386 年臣服各族，兩年後移都山西平城（今大同），得取慕容文化一躍而為黃河以北諸州的支配者。為了建設平城，拓跋珪曾強制原住河北遼寧諸族 36 萬人及 10 萬餘工職人員移居平城，一時有名的石勒「中山城」、石虎「鄴都」之豪華偉構悉歸平城。到了 439 年平定涼州後，又強制將涼州人民 3 萬餘家遷往平城。涼州即今甘肅武威，為前涼、後涼、北涼的都城，其西過敦煌可接西域，為佛教東渡必經之地，乃一佛教聖地；北魏在未入中土前便已積極接受西域佛教文化，至此如虎添翼，儼然以佛教文化大國的姿態出現。在這眾多的 3 萬餘人的新血中，有貴族、士族、教徒等。雲岡石窟的主持者曇曜依日本藝術史學家長廣敏雄的考察就是移民中的一人，本塔的曹天度應不例外。

北魏佛教文化到了西元 446 年後，因太武帝信賴寇謙之、崔浩之言，大行滅佛，就是史上「三武一宗」之禍的第一次。全國各地佛教美術遭受破壞者難以數計，曇曜也因

11　《魏書・釋老志》：「高宗太安末，劉駿於丹陽中興寺設齋，有一沙門容止獨秀，舉眾往目，皆莫識焉，沙門惠璩起問之，答名惠明。又問所住，答云從天安寺來。語訖忽然不見駿。君臣以為靈感，改中興為天安寺。是後七年而帝踐祚，號天安元年」。

避難中山，才免了這次的殺身之禍。直到 452 年，文成帝因受太子晃的感召，乃於即位當年發願復佛，並命製石像，以帝王的姿容為造像範本，於 454 年敕令於平城置立五級大寺，寺內奉以丈六之大佛以追供太祖以下五位皇帝，共耗費 25,000 斤金銅。和平初年，皇帝尊曇曜為師，封為「沙門統」，在馮太后的主導下，極力修建佛院，重振當年聲勢。自此，當年從涼州移住的大量藝術人才被派上用場，舉國振奮，佛教美術之盛，乃臻於空前之境，而雲岡石窟在天時地利人和下，才有這番偉構。

雲岡石窟全長約 1 公里，分三區，計 42 窟，51,170 軀，其開鑿年代自西元 460 年起到 493 年，因國都南遷才告一段落。其中復以規模最大，藝術性最高的曇曜五窟為代表。曇曜五窟的本尊佛有高至 17 公尺，「冠於一世」（《釋老志》語），為北魏雕刻的黃金時代產物。這段期間的作品，不僅造型雄渾，且設計華麗，窟壁間布滿密密麻麻大小不同的佛像，給人以無限的敬畏感。

雲岡位於山西省大同縣西 30 里的武周山南麓，岡形透迤如雲故名。武周（州）川流經其下，山上盛產砂岩石材，適合雕刻。《水經漯水注》謂：「武州川又東南流，水側有石祇洹舍，並諸窟室，又東轉逕靈巖南，鑿石開山，因巖結構，真容巨壯，世法所稀」，可見其一斑。

按砂岩，為水成岩之一種，為細微砂粒因膠結物（如黏土或矽酸鈣、氧化鐵等）膠結成塊之碎屑岩，或呈白色，或亮鐵紅色。復依所含之礦物分別為高嶺土砂岩、花岡岩質砂岩、雲母砂岩、磷灰土砂岩等種。另又依其中膠結物分為黏土砂岩、石灰砂岩、白雲石砂岩、鐵質砂岩、矽質砂岩等，質地堅硬，適宜砥石或建築雕刻之用。雲岡武周山所產屬於灰白色的黏土砂岩。

本件九層石塔之製作地點為離雲岡僅 30 里的平城。當時雲岡正集舉國上下之力大行開窟之外，又大量採集雲岡石材以建造平城，本件石塔乃基於時代需要與地利之便，就地取材，藉此時代的宗教氣氛以其現成的的雲岡砂岩石材，延請當地的石窟雕刻高手所雕造而成，其創作意義顯得不同凡響！

肆、九層石塔的建造意義及其內容

文物的創作意義與內容攸關作品的形式、價值與生命。今且從塔的製作、佛像雕刻、紋飾、銘文等方面探討其特質。

一、塔的製作意義

塔亦作塔婆、浮圖、浮屠、佛圖等為印度窣堵婆（Stupa）或率都婆之略稱，原為奉安佛物或經文，或為標幟死者生前德業而埋其舍利牙髮等，義譯為墳、塚、靈廟等，多以金石土木築造，用備瞻仰者環繞膜拜或追思禮敬之用。其建築形式由土墳發展而成，乃印度孔雀王朝代表建築之一，與埃及金字塔有異曲同工之妙。有所謂大窣堵婆，在阿育王以後屢經擴大，乃用石塊砌堆而成，作半球狀，直徑約 100 英尺；承之者為圓柱形底座，高約 14 呎，成為高起之路，瞻禮者可遶行其上。窣堵婆之頂為平臺；臺上造壇，壇上列傘形石蓋，層層而上，而高至數百呎左右的。其後於覆缽前以象徵手法雕刻佛像後，壇上傘蓋愈形重要，相反的，半球狀的覆缽漸行退化，傳到我國後，逐與我國高臺與樓閣建築相調合而成為中國式的「塔」。

《佛說造塔延命功德經》說：「若欲免離無常苦惱，超人如來法身壽量，應先發心，持佛淨戒，修最上福。……發心者，發四無量心；言持戒者，持不殺戒；修上福者，無過造塔。」又說：

> 若善男子善女子以清淨心依此軌儀造作佛塔，若自作若教人作，若復讚歎，若當信受，所得功德與造佛塔等無差別。當知是人於此一生，不為一切毒藥所中，壽命長遠，無有橫死，究竟當得不壞之身，一切鬼神不敢逼近；五星七曜隨順驅使，一切怨家悉皆退散，隨所生處，身常無病，一切眾生見皆歡喜，無淨戒者淨戒滿足；不調優者能令調伏，不清淨者能令清淨，破齋戒者齋戒復生；若犯四重及五無間極重罪業，悉得消滅，無始劫來障累皆盡。若有女人欲求男者即生勇健福德之男，四大天王常隨擁護，造塔功德，其福如是。

此外，《大曼拏羅經造塔功德品》第七也有記載：「若諸有情以真實心造佛塔，如阿摩勒果，或高出四指，或高一肘，或高佛尺量一尺，如上大小，當得大福」。

造塔可以得到如上所說的「成就廣大善根福德」，增壽延命，乃至免離無常苦惱，超入如來法身壽量，故從佛教傳入中土以來，風氣熾盛。

塔的建築在未入中原之前，其特徵如日人町田甲一[12]所說大體有三：

（一）基壇重疊，不僅作圓形壇，也有方形基壇，更有於方壇上疊以圓壇者。

（二）周圍壁柱間交配著擁有直線的梯形楣和曲線的栱所構成的佛龕的作品不少，如在西巴基斯坦西北部與阿富汗交接之山上的「阿里馬斯曰特」塔即其一例。

（三）傘蓋層次加多，有九層者。愈至東方，愈增強中國成分，而其中變化最大的是窣堵婆本帶有重疊圓盤，或環輪的典型尖柱，但最後竟演成一疊逐層上削的傘形屋頂。論者每以為傘蓋在古代無論埃及、亞述，都象徵其為無上的王權，其發展是屬必然。

史料記載中國最早石塔為東晉興寧二年（364 年）沙門慧力於瓦官寺所造的「多寶石塔」[13]，惜原物已不傳世。推測其形制應與北涼時代相近。現存最早石塔以甘肅省博物館所藏北涼時代的程段兒石塔等五座圓形石塔為最。其中：

程段兒石塔造於太緣二年（377 年），高僅43公分，由寶頂、相輪、塔頸、覆缽、經柱、基柱等六個部分組成。覆缽形塔腹周開八座圍栱龕，龕內浮雕佛像，西域原塔的象徵意義相當濃厚。

白雙且造塔造於延和三年（434 年），高 52 公分，上部已殘，現存三層，下層為坐佛 6 尊，六腳與思維菩薩各 1 尊，上層列坐佛 7 尊，彌勒 1 尊，風格與程段兒塔略同。

造像殘塔，無紀年，高僅 14 公分，以黑色大理石雕成，側面開龕，內刻彌勒像，樣

12　見日人伊東忠太著，《中國建築史》，陳清源譯本，臺灣商務印書館，1971 年。

13　見《弘贊法華傳》卷一。

式與莫高窟之北涼佛像相似。

以上數件與本件《北魏曹天度九層石塔》相較則顯然更小，缺乏塔身，也較粗糙，只能算是「中國塔」的雛形，尤其形體圓渾而直筒，造型近於經幢狀，姑且稱之為「北涼式塔」，但其造塔意義與內容卻是一致的。

至於本石塔的造型則本諸《妙法蓮華經》「見寶塔品」中所說的七寶塔（詳本文各節），無論在造形、髮飾上均甚精美周到。

總之，西元 466 年本件《北魏曹天度九層石塔》的創建，才樹立了「中國式」塔的典型，也因其造形完美，樓樓相因，深刻剔透，乃刺激了北魏當時平城高塔建築的風氣與發展。

《魏書‧釋老志》謂：「於時（皇興元年，西元 467 年）起永寧寺，構七級佛圖，高三百餘尺，其架博敞，為天下第一」；「皇興中，又構三級石佛圖，欀棟楣楹，上下重結，大小皆石，高十丈，鎮固巧密，為京華壯觀」，意義之大可以概知。

二、圖像雕作

造塔除其本身特具「增壽延命，乃至免離無常苦惱」外，塔身在功用上是用以陳置「舍利」的。舍利包括「生舍利」（即舍利子或骨灰）及「法舍利」[14]，但傳至中國本土後，舍利部分逐漸以象徵性之佛像替代。本九層石塔塔身及塔頂密雕佛像，瞻仰者得以遶行供養，其意義與陳置舍利之原意完全一致。除此之外，本塔的雕造與當時盛行的「法華三昧觀」有著極大的關係，其最大用意在於置塔觀像，以為修持法門之一，故而佛像造型均採禪坐方式，反覆呈現。

本件石塔之主要雕像在塔身的第一層及塔頂的四個主要佛龕上。第一層佛龕分兩組，正面及背面分別為過去佛的多寶佛（釋迦並座）與未來佛的交腳彌勒菩薩。另一組為兩

14　丁福保，《佛學大辭典》：「佛有生身法身二種，故舍利亦有二種，八石四斗之遺骨，生之舍利也；所說之妙法，法身之舍利也」。

側面，各刻有現在佛釋迦禪坐一尊及脇侍菩薩二尊。塔頂之四個主佛龕則各刻有釋迦與多寶二佛並座像。換言之，釋迦及多寶佛是本塔的主題所在。

史載北魏開國諸帝皆為佛道並奉，其後因佛道之爭，演成太武帝（446 年）的中國第一次滅佛。但西元 452 年，文成帝即位，乃下令復法，當時並流行皇帝就是當今如來，禮佛就是禮拜皇帝的觀念[15]，並倣照文成帝身樣形象雕立釋迦本身石像膜拜。興光元年（454 年）命於五級大寺內依太祖以下五帝身樣鑄造釋迦像五身（參見《釋老志》）。和平初（460 年）僧統曇曜並取得馮太后及皇帝的支持，復以五位皇帝相貌在雲岡建造五個大窟。所謂「上既崇之，下彌企尚」（《釋老志》語），這種禮佛即禮拜當今皇帝的觀念與作風正十足地反映在本件的石塔上。

本石塔的題記上極其明晰地提出為「聖主」及「皇太后」祈願，所謂「聖主契齊乾坤」、「皇太后享祚無窮」是。一當時的皇帝年僅 12 歲，大權既由太后掌握，「事無巨細，一稟於太后」，而雲岡石窟之間鑿與平城諸多佛寺均由太后決斷（參見本文參），皇帝與太后猶如「二皇」及「二聖」[16]。故塔身正面主龕及塔頂的「釋迦及多寶二佛並座」，無疑的，是當代權主「二皇」或「二聖」的寫照。

「釋迦及多寶二佛並座」的造型雖早於北涼，但卻普遍流行於雲岡石窟第一期及第二期石窟。如第一期的第十八窟、第二期的第七窟、第九窟、第十窟、第一窟、第二窟，及第十一窟至第十三窟等，其他各期則幾乎少見。北涼的二佛並座只是《妙法蓮華經‧見寶塔品》的寶塔描述，意義僅是忠實於經典，但雲岡此題材的流行，其時間正好與皇太后輔政及攝政的時間〔自天安元年（466 年）至太和十三年（489 年），計 23 年〕相符，本件石塔正是這一風氣下的產物。而石塔的雕造時間為天安元年為馮太后輔政的第一年，這更意味著「二皇」或「二聖」雕刻時代因此形成的另一層意義。

15　《魏書‧釋老志》稱道武帝時的道人統法果，即公開要求佛教徒禮拜皇帝，每言：「太祖明叡好道，即是當今如來，沙門宜應盡禮，遂常致拜，謂人曰：『能弘道者人主也。我非拜天子，乃是禮佛耳。』」

16　二聖見《大代宕昌公暉福寺碑》，二皇見法琳《辯正論》，參見李治國、丁明夷，〈雲岡石窟開鑿歷程〉一文，《中國美術全集》，雕塑編 10，錦繡出版社，1989 年。

　　實則，釋迦及多寶佛並存之造像觀念源於《妙法蓮華經・見寶塔品》已如前述[17]。《法華曼陀羅》頌：「右釋迦佛左多寶，八大菩薩四聲聞。」多寶佛即多寶如來，行菩薩道。在眾經中《妙法蓮華經》最合乎當時時代需要，至為皇家所推崇，如《高僧傳》曇度傳中記曇度謂：「法華、維摩、文品，並探微隱，……當時魏主袁宏，聞名餐挹，遣使徵請，既達平城，大開講席。」本塔刻釋迦多寶佛並坐，實已寓意《妙法蓮華經》的〈見寶塔品〉中「多寶如來寶塔」之精義。

　　《妙法蓮華經・見寶塔品》謂：

> 爾時多寶佛，於寶塔中分半座，與釋迦牟尼佛，而作是言：「釋迦牟尼佛，可就此座」。即時釋迦牟尼佛，入其塔中坐其半座，結跏趺座，爾時大眾，見二如來在七寶塔中獅子座上結跏趺座，各作是念，佛座高遠，唯願如來以神通力，令我等輩，俱處虛空。

　　又說：「即時釋迦牟尼佛，以神通力接諸大眾皆在虛空。以大音聲普告四眾，誰於此娑婆國土廣說妙法蓮華經，今正是時。如來不久當入涅槃，佛欲以此妙法蓮華經付囑有在。」而本塔正是描寫佛在塔中與多寶佛並座時最莊嚴的一刻。

　　這種由內小臣借釋迦多寶佛的莊嚴故事以表達對「二皇」或「二聖」崇敬之意的造塔做法在史上並非孤例，如《大代宕昌公暉福寺碑》載，當時的另一位內小臣也是得馮太后寵幸最多的王遇[18]，也曾「於本鄉南北舊宅上，為二聖造三級浮圖各一區」；則本件石塔在佛像雕造的動機與意義背景上當有更一層的了解。

　　另一重要圖像為布滿本塔塔身的「千佛像」——《妙法蓮華經・見寶塔品》說該七寶塔塔身有「五千欄楯，龕室千萬」。

17　多寶塔原為供養多寶如來全身舍利之塔也。《見寶塔品》：「爾時有七寶塔，高五百由旬，縱橫二百五十由旬，從地湧出，住在空中，爾時佛告大樂說菩薩，此寶塔中有如來全身（即多寶如來全身舍利），乃往過去東方無量千萬億阿僧祇世界，國名寶淨，彼中有佛，號曰多寶。其佛行菩薩道時，作大誓願：若我成佛，滅度之後，於十方國土，有說法華經處，我之塔廟，為聽是經故，湧現其前，為作證明。」案釋迦在靈鷲山說法華經，故多寶佛塔從地現出，即所謂作證明也。

18　宕昌公為王遇爵號。《魏書》卷94：「王遇字慶時……，進幸高祖，……與抱嶷（即杞道德）並為文明太后所寵」。

　　在佛教中有所謂的過現未三劫：過去莊嚴劫、現在賢劫及未來星宿劫，每劫各有一千佛出世。在現世的賢劫的千佛中，釋迦為其第四佛。本塔千萬龕室的「千佛」卻描寫釋迦在涅槃前為眾生講述《妙法蓮華經》時，並為應三千大千世界需要而分身千萬赴各國土講述，千佛講述完畢回耆闍堀山釋迦牟尼佛所時，巧遇多寶塔湧現，「佛見所分佛悉已來集，各各坐於師子之座，皆聞諸佛與欲，同開寶塔。」《妙法蓮華經·見寶塔品》同時暗示過去千佛的情景。

三、紋飾的雕作意義

　　本件石塔擁有早期北魏純樸雄壯的特色，故紋飾不多，強言之，僅基座的香爐、雙獅、圓蓮、供養人及相輪等，今分述之。

　　（一）香爐：本件置於基座正中，其造型於蓮花形容器上作許多顆粒狀物，而常被誤認為「摩尼珠」者。實則早期摩尼珠手顆粒甚大，與本件造型截然不同，顯然為博山爐。

　　博山爐其蓋作博山狀，山峰層層堆積，以示其高深，造型流行於漢代道家，原用以燒艾取香者；本件蓋作博山狀，爐作蓮花狀，一道一佛，得知早期釋老混雜之一斑。

　　佛教供奉儀軌中有所謂「四供養」、「六供養」、「八供養」、「十供養」或「六供具」等，其中香爐最為重要。香爐更是佛前所必需，〈大日經疏〉十一曰：「隨取華等，以心念加之，如華即以華眞言，香以香眞言加之。……以如來加持力故，能成不思議業」。

　　（二）雙獨：獅子古亦作師子，獅子吼聲達數里，群獸聞之，無不懾服，故稱獸中之王，其在佛教象徵護法。本件雙獅踞偎兩旁作開吼狀，《佛學大辭典》謂：「獅子吼，喻佛教威神，發大音聲，震動世界也」；又《大智度論》謂：「佛爲人中獅子，凡所坐若床若地，皆名獅子座」，本塔基座之意義如此。（圖8）

　　（三）圓蓮：作蓮之「花」、「實」俱有狀，稱為「圓蓮」，普遍出現於北魏此期，本件石塔也不例外，圓蓮高掛基座兩旁，寓意釋迦講述《妙法蓮華經》，並宣言「花實俱有」的《妙法蓮華經》之基本精神。

歷代高僧釋妙法蓮華為：

圖 8　九層石塔基座正面拓本

> 蓮華者譬也，蓮華必華實同時而存，以表一乘之因果為同時也。天臺謂妙法者，十界十如權實之法也。九界之十如為權，佛界之十如為實。此權實之法悉為實相，而即空即假即中，故曰妙。蓮華者，譬此權實之關係也，何則，華如權花，實如實法，佛成道後至今時說權法者，是為欲說今之實法之方便，猶如華之為實而開，此謂之為實施權。次說明今日前所說之權法，悉為方便，顯一乘之實法者，猶如華開而實現，此謂之華花蓮現。次一乘之實法顯了，則實法之外無權法，權法悉為實，猶如實成而華落，此謂之華落蓮成，如此以蓮華表權貴之施開發也。[19]

《妙法蓮華經》與涅槃、維摩、文品為北魏此期最盛行的經典已如上述，《高僧傳・僧淵傳》記僧淵：「善涅槃、法華，並為魏主所敬」，本件石塔以圓蓮為飾也就不足為奇了。

（四）供養人：《玄贊》二曰：「進財行以為供，有所攝資為養」，《十地論》三稱供養有三種：「一利供養，捧香、花、飲食等也；二敬供養，讚嘆恭敬也；三行供養，受持修行妙法也。」《蘇悉地經》二稱供養有四種：「一合掌、二閼迦、三真言印契、四運心。」本件石塔之供養人男左女右分列兩側，長輩身高在前，後輩在後，皆掌作印契狀（圖9、圖10），身稍趨前，身著盛裝，與北魏服式一致。

圖 9　九層石塔基座右側面男供養人拓本

圖 10　九層石塔基座左側面女供養人拓本

19　參見丁福保，《佛學大辭典》等書。

（五）眾小佛：《大乘造像功德經》、《佛說作佛形像經》、《佛說造立形像福報經》、《造塔功德經》等均闡述造像之功德。《大乘造像功德經》卷下：

> 此人如是諦念思惟，深生信樂，依諸相好，而作佛像，功德廣大，無量無邊，不可稱數。若有人以眾雜綵而繢飾，或復鎔鑄金銀鋼鐵鉛錫等物，或有雕刻栴檀香等，……或丹土白灰，若泥若木，如是等物，隨其力分，而作佛像，乃至極小如一指大，能令見者知是尊容，其人福報……

造像縱使形體「極小如一指大」，所得功德福報與造塔相同，其雕刻動機如此，而本件「千佛像」意在描述釋迦分身佛回集佛所，並暗示過去千佛的景象已如前述，但也暗示了廣大造佛裝飾塔面以求莊嚴佛域的另一面意義。

（六）塔頂：一般塔頂分塔座、覆缽及相輪三部分，本件石塔則較複雜。

1. 塔座：又稱須彌山座。《注維摩經》謂：「肇曰須彌山，天帝釋所住金剛山也。秦言妙高，處大海之中。」本件須彌座與「北涼程段兒石塔」略似，而是塔柱狀海上作軒宇木樓，軒蓋作木造蓋瓦型式，軒下四面建龕，每龕刻以釋迦及多寶二佛並座，以象徵皇上及皇太后之威權，高高在上，氣宇非凡。

2. 覆缽：為原始窣堵婆古墳的縮小，呈半圓狀，其意義則一，其四方的蕉葉在須彌方座之上，常與山花並存，以象徵大地的珍花異草，仰向覆缽作呵護狀。實則，蕉葉的起源應為印度窣堵婆環繞四面，可資膜拜者遶行的通道之護欄。本石塔於覆缽與蕉葉間的四面廊道上雕有雙手合十的比丘作護法狀。

3. 相輪：相輪又稱輪相，為塔頂凸出之輪蓋，通常為九層，俗稱「九輪」。相者表相，表相高出，令人仰視，故稱「相」。《行事鈔資持記》下謂：「相輪者，圓輪聳出，以為表相故也。」《名義集》七謂：「言輪相者；僧祇云：佛造迦葉佛塔，上施盤蓋，長表輪相，經中多云相輪，以人仰望而瞻視也。」經律中或稱為「金剎」、「金幢」、「露盤」等。相輪上有柱狀為「橖」或「橖柱」，也稱「寶幢」，其兩邊時用以繫幡。本件石塔作七層輪蓋，正合《妙法蓮華經・見寶塔品》所謂之「七寶塔」數；上有寶剎，

與北魏早期塔頂之相輪如出一轍，而相輪都取奇數，奇數屬陽，有上達於天之意。

伍、九層石塔的藝術形式及其風格

以下擬以藝術的角度就該塔在形制、技法、色彩及風格方面探討本塔的成就與價值。

一、形制

如前所述，塔的形制源自印度的窣堵婆，其間經大月氏、犍陀羅等地方的洗禮，造型上已起了變化，一方面擁有泰西風格，同時又略帶中國趣味。

中國寶塔有一定規格，或三層、五層、七層、九層、十三層等奇數的往上重疊，尤其十三層象徵十三重天，更為後世所愛用。而後在層緣施以屋頂及斗栱之物，於最頂上再凸出高高的「相輪」為常型。但北魏以前的塔尚未定型，所以窣堵婆的成分很重，如新疆塔婆遺址以至北涼現存的「程段兒石塔」等均有極濃的西域色彩。直到深入雲岡以後，於窣堵婆下加安木樓，如雲岡第二窟、第六窟等。尤其是第六窟的中心塔柱，約為西元 480 年左右物，其各層中仍留有印度式龕、梯形龕和佛像，但屋上的窣堵婆顯然已因退化而縮小，因縮小而消失。

從雲岡石窟建造的時間來考察，屬於第一期（即 460-465 年間）的諸窟中表現的都為三世佛，殊少石塔的雕作。屬於第二期（即 466-494 年間）雕造的題材以《妙法蓮華經》及《涅槃經》為主，其中第七窟、第八窟、第九窟、第十窟、第五、第六窟、第一窟、第二窟、第十一窟、第十二窟、第十三窟等為代表。屬於第三期（即 494-524 年間）的以第四窟、第三十三窟、第三十五窟、第三十九窟為代表。就各窟中其有石塔製作的以第二窟、第五窟、第九窟、第五十一窟為最典型。

雲岡第二屆中心塔柱未完成，現有三層，每層有迴廊，內壁雕佛像 3 尊，四角有柱，柱上雕刻的大斗栱、闌額、一斗三升式及人字式斗栱均甚清楚，為仿木樓或漢闕樣式。這種樣式在東漢末期徐州的浮屠祠所謂「上累金盤，下為重樓」的風格已見端倪，而本塔頂部有華蓋及垂帳，第一層之主龕作二佛並座。

雲岡第六窟後室之中心塔因高度關係，僅有兩層，上層四面雕六像，下層四面開雙重佛龕，雕刻富麗，為雲岡石窟之最。佛龕外層為屋形，上有屋簷，其下為盔形頂。

至於第三十九窟呈五層的木造塔式，塔頂緊接天井，故無相輪，但斗栱及各層龕形均甚明確。此外，北京故宮博物院藏有北魏黑石四面造像塔（高 14 公分），塔身殘損，僅存中段，一佛二脇侍菩薩及釋迦多寶佛並坐像。除以上之立體塔型之外，雲岡第五窟及第二窟等壁間均有多寶佛之雕作。

綜合以上各石塔之塔身，其形制均作木樓式，風格均近，惟獨塔頂之窣堵婆部分，較早則其份量比例較高，稍晚則比例愈小，同時其蕉葉部分的比例則相對提高，甚至覆缽部分完全消失，而僅存蕉葉而已，其時代均在西元 466 年之後。至於建造於 466 年的本件曹天度九層石塔，窣堵婆比例完好，蕉葉短小呈檻欄式，時代特色至為清楚。

此外，本塔從基座到塔頂，其比例完整而穩重更是他塔所難望其項背。今試從塔身底層的四個基礎點上至塔尖畫線並延長，推測其開度約為 8 度（圖 11），四條線向下延長至基座座寬為 45 公分，其長度之一半為第九層的屋緣。換句話，以八度為開度，底寬 45 公分，其高為 308 公分。本塔塔身高約 153 公分，因此塔的實體正好佔滿了 8 度的下半段，形成了粗細適中的尖形三角錐體，其上則隱約地刺向荒遠的天空，設計相當完美而巧妙。至於塔頂，則又含蓄地加高至塔身的一半，其上卻預留了無限空間的虛靈美感。

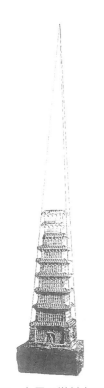
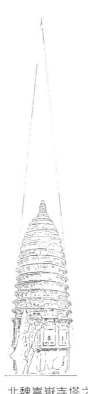

圖 11　九層石塔斜度示意圖　圖 12　北魏嵩嶽寺塔之斜線開度約 10 度

塔的開度以多少度為理想？筆者就便舉出十個歷代最著名的塔作一個粗略的度量（圖 12）如下：

	塔　　名	地點、年代	度　　量
1	北魏嵩嶽寺塔	河南登封，西元 523 年建	約 10 度
2	唐興教寺玄奘塔	陝西西安，西元 669 年建	約 12 度
3	唐薦福寺小雁塔	陝西西安，西元 707 年建	約 7 度
4	唐龍虎塔	山東歷城，西元 10 世紀建	約 7 度
5	吳越閘口白塔	江蘇杭州，西元 10 世紀建	約 10 度
6	北宋虎丘塔	江蘇杭州，西元 961 年建	的 10 度
7	宋靈隱寺東塔	杭州，西元 960 年建	約 10 度
8	宋龍華寺塔	上海，西元 977 年建	約 8 度
9	宋羅漢院雙塔	蘇州，西元 982 年建	約 10 度
10	元金山寺千佛舍利塔	河北淶水，西元 1300 年建	約 12 度

一般言，開度愈大，基盤愈穩，實用價值也愈高，但指向天際的力量也越薄弱，如陝西長安的大雁塔，其開度的在 20 度左右，遠看像座高臺，塔的原意與宗教情感相對減低。開度小，則較優美，但若太小，則基盤單薄，造型瘦弱有如石柱，缺乏塔的穩重性。

從以上數字顯示，歷代造型美的名塔，其開度總在 7 度至 12 度之間，最理想的開度似乎是 9 至 10 度。而本件北魏九層石塔開度為 8 度，符合了這個條件，接近理想美塔的平均值。但作者基於宗教情感，寧願採用較優美的開 8 度。開 8 度在平均數上與以上各名塔比較似嫌纖細些，故底盤稍乏穩定感，因此作者在底座上下功夫，而稍予加寬，使本塔兼顧了優美與穩定感，達到了本塔在造型上的美感平衡，令人有無限的變化與愉悅感受。

其次，關於塔的各層比例。實則，一般而言，論塔的美感多集中在他的漸層與反覆之美上。從實際的尺寸測量，本塔的各層高度及寬度為：

第一層　高 23.8 公分　上寬 38.5 公分

第二層　高 18.7 公分　上寬 35.0 公分

第三層　高 16.0 公分　上寬 34.0 公分

第四層　高 13.9 公分　上寬 32.0 公分

第五層　高 12.9 公分　上寬 30.0 公分

第六層　高 11.2 公分　上寬 28.0 公分

第七層　高 11.1 公分　上寬 26.0 公分

第八層　高 10.2 公分　上寬 20.0 公分

第九層　高 11.1 公分　上寬 18.0 公分

其中各層高度與寬度間顯然存在著相當的美的漸層值數；其最大公約數或等差律為何，一時尚無法理出，但卻有待日後之研究。

二、技法

史載 398 年道武帝拓跋珪將國都自盛樂遷至平城，將河北山東一帶沙門、道士遷解於平城；其後 439 年太武帝滅北涼，更把涼州僧人及工匠掠解於平城，如麥積山的高僧玄高及其後主持雲岡開窟的曇曜皆屬之。這些工匠在平城時世代相襲，不得更易，除建設平城外，更是以後雲岡石窟建窟鑿石的主力。本塔之建造既與雲岡石窟同時，其雕刻手法除了反映北魏早期風格外，也可看出與北涼的深厚關係。

涼州為西域至中原的咽喉，接受古代龜茲等國的佛教文化，但至今遺存不多，現存主要的有武威天梯山第一窟（應為沮渠蒙遜時期，401 年至 439 年間）的作品，和現藏甘肅的北涼石塔。雲岡石窟中第一期曇曜五窟中的大像窟風格即受其影響。

大像窟的佛像多作高肉髻，面相豐圓，鼻筋隆起，蓄八字鬍，身軀碩壯，兩肩齊挺，衣飾或右袒、或通肩，有些衣紋凸起，頗有犍陀羅風。有些衣紋輕薄，帶有印度笈多的風格。圓頭光環常雕飛天，頗有北涼樸質的特點。龕壁上則雕刻排列整齊，密密麻麻的小佛，給人以既豐富又簡潔，既神氣又雄偉的印象，刀法深淺適中，殊少無謂的刻痕，而浮雕及線刻則吸取了漢畫像石的陰線刻劃手法，這些特質在本塔的雕造技法上均已十足地顯現出來。

（一）底座

1. 浮雕圖像：從正面的香爐、供養比丘、雙獅、到兩側的供養人，無論在造型、陽刻手法與陰刻線條，均能融化古拙的技法，並注意於風範氣韻，時時流露出兩漢及兩晉古拙之外的瀟灑澹宕趣味。尤其正面兩邊的正面蓮花，所作高低有致的漸層效果，與雲岡第七窟相似，朝著第三度空間延拓，實已脫離早期生硬的窠臼，開啟了唐代華麗的氣勢。

2. 銘文：中國書法史中有「北碑南帖」之說，北碑源自秦漢，以漢魏為代表，其中魏碑如石門碑、暉福寺、張猛龍、鄭道昭、李仲璇、張黑女、馬鳴寺、龍門等，或古樸瘦硬，或奇古虛和，或俊美秀潤，無一不備，在中國書法史上佔有崇高的地位。康有為《廣藝舟雙楫》說：「魏碑無不佳者，雖窮鄉兒女造像，而骨血峻宕，拙厚中皆有異態，構字亦緊密非常，豈與晉世皆當書之會邪！」

魏碑分碑碣、造像記、摩崖、墓誌、寫經五大類。

北魏初期的各類書法均呈方勁古拙，保有部分隸書的筆致，如《太武帝東巡碑》、《大代華岳廟碑》、《中岳崇高靈廟碑》等，西元 493 年北魏孝文帝拓跋宏遷都洛陽後，漢化達於高潮，書風更為淳熟，可分雄強及秀麗兩大風格。但其間約 50 年間，應為隸轉楷的最大關鍵，由於傳世者少，令人難窺堂奧，而本塔之造像記正是此一關鍵時期的代表作。

本塔書體以毫短而胖，筆鋒尖細的毛筆書寫，字形略作斜勢，筆畫方整，隸意甚濃，比之《太武帝東巡碑》、《大代華岳廟碑》更為深刻，線條或粗或細、結體緊密而古拙，下筆及收筆筆尖靈活，點捺清楚，經石匠鑴刻後，刀痕俐落，粗獷簡潔，於秀麗中顯見沉雄。如「乾」、「齊」、「太」、「小」等字的結構與筆畫均甚誇張有力。這種書風與龍門古陽洞中的《魏靈藏薛法紹造像記》最為神似，與 484 年的《司空瑯邪肅王墓表》尤多近似，給予其後的《始平公造像記》（太和二十二年，498 年）、《孫秋生造像記》（景明三年，502 年）以極大的影響，對其後如《元羽墓誌》（景明二年，501 年）等風格也有相當程度的啟發，在中國書法史隸楷轉變期的意義上實有其重要的地位。

（二）塔頂

至於塔頂的創作風格與塔身一致，但在表現的手法與刀法表現上卻與塔身所顯現的略有不同，例如屋頂筒瓦較細密，佛龕線條多柔弱曲線，人物纖弱，打磨光滑等顯示陰柔美的一面等等，可以看出兩者應出自不同雕工之手。

從塔頂的結構而言，一般雖分塔座、覆缽及相輪三個部分，但各時期及各地方對三個部分的詮釋及概念未盡相同。如塔頂的數量一般都為一塔一頂，但也可以如雲岡第六窟之一塔三頂，如唐九頂塔之一塔九頂，或將塔剎做成山峰形狀的所謂「花塔」或沒有塔頂，僅以蕉葉就代替的不一而足；而本塔應是最原始典型的一種，與印度的「窣堵婆」以後的犍陀羅塔在表現技法上非常接近。

首先在塔座方面以木樓為造型基礎，象徵帝釋天宮，其下水波大海，象徵須彌山[20]海波下為象徵風輪、水輪及金輪的六匹圓輪。在歷代各塔中對須彌山之表現均以山或金剛座的手法出之，惟獨本件以大海表現，海波曲線靈動，洶湧澎湃，造型優美，頗為別致。至於中段的覆缽，上有連珠紋及旋紋裝飾。連珠紋為波斯傳來的紋飾，西域意味很濃，而使用蕉葉護持的造型是以後北魏的獨創，散見於雲岡石窟中，影響其後各代寶塔甚深，形成中國塔最優美的特色之一。本件的蕉葉較短，仍保有印度護欄的原貌，線條也顯得保守而拘謹。

在覆缽上的相輪呈直角平切造型，簡潔有力，與印度之傘蓋式固然不同，與其他常見的各式塔婆也不盡相似，給人以極深刻的印象。覆缽上另有寶剎，惜已崩損，僅留殘骨，但隱約中仍可見其風姿。

就整個塔頂的藝術表現而言，上部簡潔有力，依序遞減，下部細琢綿密，陰邃優美，尤其海波紋、連珠紋與蕉葉紋飾，是全塔最富裝飾美的部位，也是本塔精神生命之所在。

20　《注維摩詰經》一日：「肇曰須彌山，天帝釋所住金剛山也。秦言妙高，處大海之中，水上方高三百三十六萬里」。

三、色彩及其佩飾

刻於本塔底座的造像記說：「造茲石塔，飾儀麗暉。」換句話說，這件石塔於雕造完畢後，必經華麗的粉飾賦彩及裝戴佩飾等手續。今所見本塔一派樸實，但細審簷枋內及凹角細部仍留有朱紅及胡粉等痕跡，得知本塔確曾有過華美的粉飾。此外，本塔既在表現《妙法蓮華經・見寶塔品》中的多寶佛七寶塔，而按經文中對該塔之描述為：「無數幢幡以為嚴飾，垂寶瓔珞、寶鈴萬億而懸其上，四面皆出多摩羅跋栴檀之香，充遍世界。其諸幡蓋，以金、銀、琉璃、硨磲、瑪瑙、真珠、玫瑰七寶合成。」復印證現存石窟塔跡，對本塔之彩飾原貌，應可略知一二。

在雲岡石窟的塔跡遺存中，各式石塔幾乎皆呈現極為繁縟的彩飾外觀，如第一窟、第二窟的紅白相間，第五窟的白底間紅添綠，第六窟的白上間紅添綠加藍，甚至於塗金描黑等不一而足。

本塔就現況考察，其雕造時間早於以上各窟，似應較樸實，於周身打磨精整後，曾經白粉塗飾，簷內的栱木之間則塗以朱紅，各佛像間亦塗以紅色以凸顯主題。其他如屋頂及花紋部位，尤其是七寶相輪，仍應比照早期色彩風格略施石綠等色，以表現其「以金、銀、琉璃、硨磲、瑪瑙、真珠、玫瑰七寶合成」的效果；惜因年代久遠，脫落嚴重，已難考察其原貌，但推測其以充滿鮮卑族之簡潔明麗的色彩，以紅白為主，石綠為輔的彩飾風格，應是十分合理的。

至於佩飾，該塔於落成之時，必如雲岡第十一窟等之頂繫華幡，角垂瓔珞，懸鈴於上地裝演一番，以表達「無數幢幡以為嚴飾，垂寶瓔珞、寶鈴萬億而懸其上」，《見寶塔品》的景觀也是可以推測的。

陸、結論

基於以上的論述，再回歸本件石塔的基本問題——塔名，俾作總結。

關於這座塔的名稱約有幾種說法：

一、北魏九層石塔（日本東京帝室博物館、世界美術全集、國立歷史博物館）
二、北魏曹天度造千佛石塔（史樹青等學者）
三、北魏曹天度九層石塔（一般文物界的稱呼）

這些稱呼經本文以上的探討，可以明白第一個名稱是只見塔身未見塔頂的命名，且失之籠統。第二個名稱標示了作者姓名，更為周延，但著眼於本塔的裝飾特色，事實上並非本塔原作者的本意。第三個名稱通俗簡潔，但與第一個名稱近似，雖覺之籠統，但不失其簡潔。

若以造塔的動機及作品內容考察，本塔的主人應是多寶佛，故本塔應稱《北魏曹天度九層多寶石塔》或更近乎史實，但本文仍以較簡潔之方法稱之，求其簡明而已。

其次，本塔係由三塊石塊疊成，一旦被分開，常被套錯或擺錯[21]。實則，就底座而言，香爐供奉應係正面，銘文則為背面乃為正確；至於塔身，以第一層之有「釋迦多寶二佛並座」者為正面，而交腳彌勒菩薩及二脇侍為背面的套法乃為正確，已如前述。證之原藏崇福寺之照片當更明確而清楚。

至於該塔的原始擺置地點，應與雲岡石窟制度之置於寺院之廳堂中間，俾便繞塔膜拜，並座造像碑觀想修禪之用已去日前述。關於北魏時期的造像題材，除表現法華、維摩二經的釋迦、多寶與維摩、文殊外，由於流行修持「法華三昧觀」祈求未來佛彌勒的蔽蔭，除盛行三世佛外，也雕作現世的本生、佛傳、七佛、千佛，尤其是彌勒等題材，這些風格普遍流行於雲岡，也反映在本件的佛教造型上。

21 如《中國佛教藝術》，國立歷史博物館出版，1978 年，圖版 21，以底座銘文及一尊二菩薩為正面；《世界美術全集 14》，頁 146，以底座銘文及二佛並坐為正面等等。

再其次，就藝術史的角度言，這件石塔更有著如下的意義：

一、本塔建造於西元 466 年，完成於西元 468 年，是現存最早，也是最完整的寶塔。

二、本塔是最早期以一獨立的個件雕刻最多佛像的作品。

三、本塔是北魏天安元年「二皇」正式執政同時的作品，實開以後北魏大量雕造「釋
　　迦多寶並座」題材的風氣之先。

四、本塔造型告別了「北涼式」，正式樹立了「中國塔式」的新典範，影響後代至鉅。

五、本塔直接刺激了皇室廣造寶塔的風氣，影響了聖年高 300 餘尺的永寧寺七級佛
　　圖、高 10 丈的三級佛圖，乃至高千尺的永寧寺九級佛塔等之建造。

六、本塔除了在造型上以開八度方法處理，特別顯出其曼妙之外，在色彩上則施以
　　穠麗的粉飾，與後世所見佛塔風格大異其趣。

凡此種種，足以使其於藝術的成就之外，在藝術史上佔有重要的一席之地！

（轉載自《國立歷史博物館學報》，第 1 期，1995 年 12 月，頁 30-70）

館藏《宋遼陽出土石槨》辨疑

前言

　　二、三十年來，每次走過本館一樓廊道，看到標名《宋遼陽出土石槨》（編案：今館藏名稱爲《雕花石槽》）的一件石刻，龐然大物常給我很大的疑惑——它是石槨嗎？潛意識的反應是：「不是」！與我同樣存疑的頗爲不少，除觀眾的反應外，民國七十一年（1982 年）桓來先生曾於 4 月 14 日《中央日報副刊》有篇〈史博館石槨之疑〉，因而引起本館 6 月 14 日邀集國內知名學者譚旦冏、唐美君、蘇瑩輝諸君子舉行研討會，會中持正反面意見者各有人在，但仍不得要領，以致結論是：「目前仍維持本館原訂之名稱，以『宋遼陽出土石槨』稱之，在下加括號，內打疑問號或待考字樣，等待有進一步可根據之考古資料發表，再作修訂」收場 [1]。時筆者因公旅韓，未能恭逢其盛，現今對此結論仍未釋懷。現且以手邊資料，略抒管見，以就教於方家。

壹、「石槨」的收藏經過及其現狀

　　《宋遼陽出土石槨》（圖 1，以下簡稱「石槨」）乃是民國初年日本在我國遼陽一帶掠奪的古物之一。民國三十四年（1945 年）日本投降，有古物歸還之舉，在臺灣接收者共計 6 批，總計 105 箱，1,490 件，由前國立中央博物館圖書院館聯合管理處自民國

1　參見《國立歷史博物館館刊》，2 卷 1 期，民國 72 年（1983 年）出版。

三十九年（1950年）3月至民國四十年（1951年）7月分批接管者。此為民國四十年5月所接管第四批文物中的一件。民國四十四年（1955年）本館成立之初，該「石槨」乃由教育部撥交，並陳列於本館一樓迄今。

圖1　《雕花石槽》　史博館1956年入藏　館藏登錄號07062，長183.5公分×寬95公分×高93公分

「石槨」之名稱，最早係沿用撥交清冊中所稱「遼陽漢墓出土石槨」。實則該石槨並無出土紀錄，之所以稱為漢墓出土，係因其後撥交的第五批古物有遼陽出土的古陶明器而附會。到館之初，據稱曾徵詢考古家董作賓、屈萬里、李濟、凌純聲諸先生而改易今名迄今。[2]

「石槨」由整塊巨石挖空雕琢而成，其石材為含鐵成分極高的呈暗棗紅色的礫石，硬度在5度左右，屬中國北方石系產品。全器上寬下窄，上緣橫長182.5公分，縱95.5公分；底橫長172公分，縱91公分；高93公分；口緣壁厚約10公分；器裡橫長162公分，縱76公分，深（高）則自右向左呈約67.5公分至70公分之斜面。石壁或因搬運而有裂痕三處，上有鐵鉤釘，推斷係日人所置，罅縫處並以添加物稍作填補，器之左端底部正中鑿有不小的出水口，口內器底並有平順流水道，內壁四面打磨完好，底頗平坦。

器之外觀四面布滿深近1公分之浮雕圖紋；由於兩端雕飾有同方向之飛鳥（同向鳳凰一面方向），推知飛馬頭向為本器的正面（圖2-圖4）。全器圖紋分上中下三欄，上下欄各為裝飾用花邊，上欄寬8公分，上雕以番蓮花之連續圖案；下欄約16公分，雕飾以長線水波紋以為器座。中欄為主畫面，正面中欄之主畫面雕以「丹鳳朝陽」或「百鳥朝鳳」（圖5），北面中欄主畫面則以「四龍拱麟」為主題（圖6），兩側則各以雙馬騰空為主題。

2　同註1，據本館第三任館長何浩天先生口述。

圖2 《雕花石槽》正面──飛馬頭

圖3 《雕花石槽》正面──飛馬頭拓片

圖4 《雕花石槽》正面──飛馬頭拓片

圖5 《雕花石槽》側面──百鳥朝鳳拓片

圖6 《雕花石槽》側面──四龍拱麟拓片

正面之「丹鳳朝陽」畫面，下邊以 11 片蓮花瓣組成之捧護狀花座為邊飾，座上正中之山岡立踞鳳凰一對。山岡左延是為陸地，地上廣植梧桐、牡丹、靈芝、異草等。梧桐葉布滿畫面上緣，葉濃成蔭。圖畫右側為池塘，塘面廣植荷花及慈菇；其上角刻有旭日從東高升，與鳳凰及梧桐遙遙相對，有「丹鳳朝陽」之意；其間填滿大小各式山鳥及水禽，或蹲或立，或飛或舞，形成「百鳥朝鳳」熱鬧異常的富貴繁榮景象。

器背的正中繪有麒麟蹲座圖像。麟呈獸身，頭近龍頭，上有雙角，兩眼如鷹，目光炯炯，馬蹄俊秀，尾大如扇；四角環配小遊龍四條，小龍為四爪鷹足，左上與右下成對作奔走式，右上與左下作回旋式，造型生動，堅實有力，下邊水波盪漾，浪花四濺，龍麟間祥雲飛舞，形成一幅莊嚴穩重的場面。

器之兩側作飛馬兩隻，一前一後，瞻前顧後，奔馳於壽山福海之上，海面波牙洶湧，空中瑞雲裊裊，頗有化外逍遙的美感與灑脫。

貳、創作時代及其背景意義

「石槨」最早的名稱為「遼陽漢墓出土石槨」。漢墓應係「漢人」墓，而非「漢代」墓之謂，從其紋飾及刻工可以斷言。其後經學者們討論結果乃「以宋遼陽出土石槨稱之」[3]；將其時代訂為宋，理由如姚夢谷先生所言，係因「上有牡丹紋，而牡丹作為紋飾在年代上必為唐以後，故暫且訂為宋」。[4]

以牡丹紋作為「石槨」時代的上限，應甚合理；但逕稱其為宋，未考慮其時代之下限，恐有未周。

斷定此「石槨」的年代除其形制外，花紋與風格的考訂應是最佳的途徑。在「石槨」上最重要的紋飾為正面的鳳凰，背面的麒麟、龍，兩側的飛馬、壽山福海，以及作為邊飾的番蓮花瓣紋。今且分述如下：

一、鳳凰

「石槨」正面的主畫面鳳凰乃取材於《詩經·卷阿》：「鳳凰鳴矣，于彼高岡；梧桐生矣；于彼朝陽，萋萋菶菶，雝雝喈喈」的詩意。

清趙之謙《許氏說文敘》稱：「鳳，神鳥也。天老曰：鳳之象也，鴻前麐（麟）後，蛇頸魚尾，鸛顙鴛思（腮），龍文虎背，燕頷雞喙，五色備舉。出於東方君子之國，翱翔四海之外，過崑崙，飲砥柱，濯羽弱水，暮宿風穴。見則天下大安寧。從鳥凡聲也，鳳飛則群鳥從以萬數」。

春秋師曠《禽經》也說：「鴻前麟後，蛇首魚尾，龍文龜身，燕頷雞喙，駢翼，首戴德頂揭義，背負仁心抱忠，翼挾信足，履正小音，鐘大音鼓，不啄生草，五采備舉，飛則群鳥從出」。

鳳凰有雄雌之分，雄曰鳳、雌曰凰，雄鳴「即即」、雌鳴「足足」。

3 同註 1，「宋遼陽漢墓出土石槨」研討會議紀錄。

4 同上。

　　歷朝以鳳凰為圖紋者早矣，三代已甚普遍，但真正依以上所言以寫實手法把《詩經》「鳳凰鳴矣，于彼高岡，梧桐生矣，于彼朝陽」，且五彩備舉，群鳥從出，畫意作完整表達的最早應推唐代。陝西西安何安村出土唐（756 年）的銀器上就有此類圖紋，只是鳳凰立高岡，外加朝陽的設計畫面縱使宋代也未曾出現過，直到明代以後，乃普遍用於繪畫或刺繡題材。

　　由於本「石槨」作風有北方豪放風格，雕口深刻，與元居庸過街塔浮雕近似，而鳳凰之造型與河北北平西城區出土的元代「雙鳳石雕麒麟」頗為一致，應為此一完整題材的最早作例。

　　《焦氏易林》說：「仁政不暴，鳳凰來舍」，《大戴禮記‧保傅篇》也說：「鳳凰生而有仁義之意」等等。以鳳凰為本「石槨」之主要紋飾自有其至高的寓義。

二、麒麟與四小龍

　　近代俗語每喜「龍鳳」並稱，所謂「龍鳳呈祥」，「望子成龍，望女成鳳」；實則，遠古時代，與鳳凰並稱的是麒麟，而不是龍。

　　《文子》〈道原〉篇：「含陰吐陽，而章三光，麟以之遊，鳳以之飛」；《道德篇》：「積道德者，鳳凰翔其庭，麒麟遊其郊」。《易林》也說：「南山高岡，麟鳳室堂，含和履中，國無災殃」、「麟鳳所遊，安樂無憂」……等等。

　　麒麟、鳳凰素來更為儒家所重，以為仁聖之象徵。《論衡‧指瑞篇》謂：「鳳凰麒麟，大物，太平之象也」；「儒者說，鳳凰麒麟為聖王來，以為鳳凰麒麟，仁聖禽也，思慮深，避害遠，中國，有道則來，無道則隱。稱鳳凰麒麟之仁知者，欲以褒聖人也。」

　　麒麟的造型，在京房《易傳》稱其：「麏，麕身，牛尾，狼額，馬蹄，有五彩，腹下黃，高丈二。」[5]《說苑‧辨物》也說：「麒麟，麕身，牛尾，圓頂，一角，含仁懷義」；《博雅‧釋獸》則稱其：「步行中規，折還中矩，遊必擇土，翔必後處，不履生蟲，不折生草，

5　參見《爾雅‧釋獸》節下。

不辟居，不旅行，不入穽陷，不羅罘罔，文彰彬也。」雖然漢代以前對麒麟造型已有如上的傳述，但真正見諸圖形的卻以元代為最早，元代青花瓷器上的麒麟造型，與本「石槨」所作頗為一致。

至於「石槨」麒麟身旁所護持的四隻小龍，形體短小而粗壯，足呈四爪，勢如走獸，與歷來常見身細如蛇的爬蟲在造型上極為不同，但與元代北方所流行的造型卻頗為一致。民國七十二年（1983年）於陝西西安東郊出土的灰陶龍，形呈走獸坐立狀，造型觀念與本「石槨」所示極為相近。尤其元代龍的尾巴與麒麟之呈扇形者，皆可作為「石槨」屬於元代作品的有力佐證。

三、飛馬（龍馬）

「石槨」兩側繪有兩脇生翼的飛馬，此種馬在西方或波斯的神話中屢見不鮮，惟獨中國古來名馬、怪馬很多，但獨缺此類造型。直到《宋書·符瑞志》才有：「龍馬者，仁馬也，河水之精，高八尺五寸，長頸有翼」的記載，但卻未見其造型圓形。直到元代才陸續出現。畫有龍馬的元代青花瓷罐，龍馬飛躍於河水之上，與《宋書·符瑞志》所記「河水之精」描述相同，故能千山萬水，任意遨遊，終取其「仁馬」之德，與本「石槨」應屬同時期之產物。

四、壽山福海

大山居中，滄海無涯，以寓意福壽雙全的圖案廣泛流通於明清兩代；實則其造型及觀念乃源自元代，《元史·禮樂志》多次記載「福海」一詞，本「石槨」龍馬腳下水波雖源自「河水」，但山石吃立，波牙群起，一片生機盎然，更是元代「壽山福海」的最佳寫照。

五、番蓮及蓮瓣紋邊飾

稱圖紋是本「石槨」為元代物之證據，而圖紋中的番蓮紋才是最有力的明證。番蓮的二方連續圖案在宋代以前的磁州窯及龍泉窯瓷器中已見端倪，但其花瓣頗為寫實。直

到元代，才被正式尖銳化及規則化，兩花之間以忍冬圖紋加強其節奏性，葉片則作規則性的卷曲，加強紋飾的力道，凡此均為宋以前所未曾見。今見本「石槨」的番蓮紋結構成熟而完整，應係元代中葉的典型作品。

至於蓮瓣，排列成寶座式邊飾，早在唐代以前的佛像座臺已被普遍使用，其後應用於瓷器及一般日常用具，北宋磁州窯及龍泉窯器尤為常見，初期造型甚為寫實而簡單，或以兩筆成之，瓣長而尖；直到元代乃起了最大的改變，體型變寬潤，甚至以雙鉤成型，內鉤線甚至演變為相對捲曲，頗似雲頭，兩曲捲之間加飾橫系紋，正如本「石槨」上的樣子，其時代已在元代中期。

居於以上的論斷，加上器型的高浮雕手法，可以確定本「石槨」應屬元代中期，約西元 14 世紀初葉的產物。

參、本「石槨」應非棺槨之屬的理由

由於「石槨」是一件長方形的石雕大容器，其用途容易令人與棺槨連在一起，難怪至今仍以「槨」稱之，但經推敲，它是既非棺，亦非槨。

古謂「棺，關也」，目的在掩屍不使與外界通，故古來雖有不少文獻及石棺的出土例子，如北魏石棺、隋代石棺、金代石棺、宋代石棺、元代潘德冲石棺、明代馮氏石棺等等已達近百座，其共同特點是形體夾長，前後檔堵分明，蓋口清楚而緊密。但本「石槨」設有水口，儲存空間過於寬敞深沉，均不合「棺」的體制與要求，故絕大多數的學者雖勉強稱其為槨，也不認為「棺」。至於槨，古籍上確有許多石槨的文獻與記載，近年來也出土不少石槨實例，如周的懿德太子石槨、唐的韋頊石槨等等，但與本件「石槨」迥然異趣，從已知的資料推斷，可資證明其非「槨」的理由如下：

一、就「石槨」的長度而言

古謂「槨，椁也，廓落在表之言也」，指外套於棺外的柩。馬王堆出土的漢代女屍身高僅 154 公分，其內棺長 202 公分。外槨多至三層，分別為 230 公分、256 公分、295

公分，各層除厚度外，其四面間隙各約 5 公分。《東觀漢記》稱：「明帝自制石槨，廣丈二尺，長二丈五尺。」漢尺約合今尺 23 公分，故其長約今尺的 575 公分。其他如以近代發現的唐懿德太子石槨長 300 多公分為例，其體積均甚龐大。

若本「石槨」確作槨用，就現有長度 182 公分，顯然太小。從另一角度言，內有空間長 162 公分，扣除棺槨應留之間隙 10 公分，最多只能容納全長 152 公分的棺一座。而按禮俗棺厚最少為「4 寸」，合約 8 公分左右，上下 16 公分，則棺之容量空間僅有 136 公分。扣去屍體頭腳應預留約 30 公分，則其內棺僅能容下身高 106 公分的小女屍。以一個 106 公分高的小女孩配用如此隆重的外槨於常理判斷是絕無可能。

為了解釋此不合常理的狀況，學者們或以「側身屈肢」的葬法以自圓其說，但均甚牽強，因「側身屈肢」的肢體擺設不穩，不合禮喪習俗，史前或有出現，但上古禮教社會以來就極少見聞。

二、就「石槨」的造型而言

（一）「槨蓋」問題

棺槨首重密合與隆重，故設計上向極精密而周到，如榫卯、榫槽、接縫，均需費心製作，以防輕易撬開。然本「石槨」既無槨蓋，口緣收口完整，打磨妥當，紋飾比例也甚勻稱，毫無接蓋設計，其非槨用頗為清楚。

（二）「前檔後堵」問題

古來棺槨最重頭腳方向，放置時頭必朝南，以應「天之四靈，魂居其中」的古制，形式多上窄下寬，有似梯形。早期有大小相近之例，但其上之圖紋則絕對不同，如後堵繪以玄武，前檔繪以朱雀以便區分。今審視本「石槨」之形制，兩端一致，圖紋相同，且朝同一方向，以槨側為前，與傳統「石槨」的基本觀念絕對違背。

（三）造型比例問題

古來石槨多有石床，槨本身也以石板合成，如唐韋頊石槨、周懿德太子石槨、永泰

公主石槨等均屬之。以韋頊石槨之石板為例，每片高 124 公分、橫 66 公分。懿德太子石槨每片則高 133 公分，與本「石槨」之連座僅高 93 公分實不成比例。

本件口緣不論在長寬方面均比底部為大，呈上寬下窄樣式以方便進出，造型上與一般容器機能相同，但與「槨」在觀念上顯然異趣。

（四）出水口問題

棺槨主要目的既在緊閉，但本「石槨」之左側開有水口，為持反對說之最有力證據。雖然有人以為係「為便於排出腐汁」，以及蘇瑩輝教授有或「以備貫繩入壙之用」[6]的揣測。實則排出腐汁絕非棺槨應有的考量自不必贅言；至於備以貫繩之說，經仔細考察該小口的形制與因長期使用以致有磨損的情形，可知其絕無可能，何況小口作流水方便狀，作用極為清楚。

按本「石槨」的開口頗為不小，從外觀之，呈上寬下窄的倒梯形，下底寬 4 公分而下凹，上底寬約 5 公分、高約 6 公分。若從「槨」內觀之，孔呈雙重，上重直徑約 6 公分，下重之孔徑約 4 公分，顯係為承受木塞而設計，孔前鑿有深約 2 公分、長 30 公分的引水道，道呈左高而寬右低而窄的設計，以便盛液之滙集與迅速排出。此外，水口之內部磨損光滑，乃經多次慣性使用的結果，凡此皆非「槨」器應有的現象。

三、就「石槨」的圖紋意義而言

棺槨上的圖紋是經營者對石槨主人心意最佳的表達，故其意義素為造槨者所特重，創作的出發點不出一護靈、二送靈、三慰靈等。

六朝以前的外槨圖紋以護靈為出發點，故率多為四神或仙獸之屬。四神又稱四靈：左青龍、右白虎、前朱雀、後玄武為主。此外有飾以引靈昇仙場面的，如宋崇寧年間「張君石棺」的仙仗圖；或盼望來生仍能榮華享樂的場面，如元代宋德方（1183 年 -1247 年，

6　見蘇瑩輝，《漫話棺槨之制能否肪止屍體早腐──「史博館石槨之疑」一文書後》，民國 71 年（1982 年）5 月 28、29 日中央日報副刊。

道教宗師，追贈「玄通弘教披雲真人」）石棺的「樓閣人物圖」等，慰靈的圖紋常以表現死者生前豐功偉業或貌美姿色為訴求，如懿德太子、永泰公主墓所呈現者，乃至於表現二十四孝或戲劇如宋李義山雜劇圖、金石棺「小石調雜劇圖」、元「戲劇演出圖」、或明馮氏石棺的「孝行圖」等。

為了追思並借重後世，稍微考究的外槨大多刻記銘文。總之，其石槨上圖文的立義均為「死者」而定，造型及內容多少帶有哀思弔輓的情調與氣氛。

然而本「石槨」上未刻文字，其圖紋不是鳳凰、麒麟，就是牡丹、龍馬，皆出自傳統中國人對現世（或陽世）美好未來嚮往與祈福動機下的產物，帶有十足的滿足與喜樂，本質上與石槨是大異其趣的。何況從龍馬推知其正面為鳳凰，屬「橫置」，而非如一般石槨之以前檔為正面的「縱置」陳放。

四、從雕製技術而言

自古棺槨之製作多在人死後短時間內倉促成之，以防屍體腐朽，故其雕作技法多無法做到精工細緻。不論石棺或石槨，其圖紋雕作均採陰細線之雕法，縱使採用陽雕手法，也多入刀淺薄，求其速成。

反觀本「石槨」卻以整塊大石塊完成，自入山採礦至削石鑿空，已見其工程之浩大，而其圖紋章法之嚴謹，雕工之深刻、打磨之完美，均在品質嚴格管制下，優然為之，圖飾層層細琢成高浮雕，連四角之稜線也精心設計，以凹稜裝飾，非經年累月不為工，此皆非棺槨製作之習慣與效果所可媲比！

五、從出土地點及喪禮習慣而言

從以上的考證既知此「石槨」為元代物，再從其出土地為遼陽，以探究北方之喪葬禮俗。

史料記載，蒙古初期葬法均使用天喪，即將屍體棄於山崖深谷，任鳥獸啄食。至於

帝后，則「移居外氈帳房，晏駕棺用香楠、刳爲肖人形，其廣狹長短足容而已」，[7] 阿爾泰山附近出土雕有虎紋的木棺，即爲蒙古部族首領之棺，雖有圖紋，製作亦甚簡陋，像本「石槨」之精美者絕對沒有。蒙古人固不提倡厚葬，漢人頂多如元代宋德方之以石板拼成，已成逾越了，豈敢張揚，大肆開礦，以偌大石塊雕鑿造槨之理哉！

肆、「石槨」既非槨用，亦非「水槽」或「釀酒槽」之理由

「石槨」非作槨用已甚明瞭，難怪趙廷俊先生（筆名桓來）諸君子早有所疑，提出異議，並假定其「儲水槽」[8] 或「釀酒石槽」。[9]

對於「水槽」之說，姚夢谷先生曾引凌純聲先生的說法表示非常牽強，「因爲在各種盛水質材已經十分方便之時，似乎沒有費如此大的功夫製作水槽之必要。」[10] 此說極合道理，何況水槽只是日用器具，旨在方便使用，何故大張其鼓，精雕細琢，四面雕製此布滿內容考究的精美圖案。

至於釀酒石槽，在北方固然有之，但釀器爲一般日用器，一用多時，可以閒置不顧，自不必勞民傷財，費大功夫掘石雕飾豪華圖案。

伍、「石槨」應係浴斛的理由

既然什麼都不是，那麼「石槨」到底作何用途？至今尚無相當的器物以爲旁證，但從「石槨」既有的資料似乎可以得到一個答案，那就是「浴斛」。

因爲首先它是一個漢人使用裝液體的容器，基本上是不錯的，而關係其真正用途的最大關鍵應是質地、大小、深度、以及紋飾與水口的設計等方面。

7　見趙振績編撰，《中國歷史圖說九》四，禮俗（二）喪葬節下，世新出版社。

8　參見趙廷俊（桓來），《史物館石槨之疑》一文，民國 71 年（1982 年）4 月 14 日中央日報副刊。

9　參見味川，《也談史物館石槨之疑》，民國 71 年（1982 年）5 月 14 日中央日報副刊。

10　參見《國立歷史博物館館刊》，2 卷 1 期，民國 72 年（1983 年）出版「宋遼陽漢墓出土石槨」研討會紀錄。

　　由於水口的妥善設計與使用頻仍的磨損痕跡，可知它是方便洩水的日常用具。長寬大小正合現代雙人浴缸的體制（圖紋以雙為訴求，似可約略見其端倪，只是在保守的中國社會中不易太過露骨而已），而高度卻也合於北方泡水的要求。既為浴缸，木製之外自非石製不為工；其間主角既然是人，器物正面向南橫置，浴者面朝水口，自合「左鳳凰，右麒麟」的紋飾體制。

　　《易林》謂：「斂諸攻玉，无不穿鑿，龍體吾舉，魯班為輔，舞鳳成形，德象君子。」又說：「鳳凰在左，麒麟處右，仁聖相遇，伊呂集聚，時無殃咎，福為我母。」又說：「麟子鳳雛，生長嘉國，和氣所居，康樂無憂，邦多哲人，麟鳳相隨，察觀安危，東國聖人，后稷周公，君子攸同。」又說：「麒麟鳳凰，子孫盛昌，少齊在門，利以合婚。貴人大觀，黿池水溢，高陸為海，江河橫流，魚鱉成市，千里無牆，鴛鳳游行。」又說：「南山高岡，麟鳳室堂，含和履中，國無災殃」……等等。

　　凡此均已說明了本件器物雕製的動機、方法、用途與意義，其中「左鳳凰，右麒麟」，自以「人」在器中為本位，這是本浴斛設計的出發點。

　　沐浴自古為人生大事，尤以齋日為然，周代更有女巫專掌歲時釁浴[11]。《孔帖》謂：「大祀中祀，接神齋宮，祀前一日皆沐浴」。《譏日篇》謂：「沐者，去首垢也，洗去足垢，盥去手垢，浴去身垢。」為去身垢，古多在溪邊或潭中，唐白居易詩：「起向月下行，來就潭中浴，平石為浴牀，窪石為浴斛」。

　　至於一般室內浴所大多以浴盆充當，《汲冢周書》稱：「王會解堂後，東北為赤帝為，浴盆在其中」是，只有皇宮或富貴人家才有大型浴池的設備。

　　史有漢靈帝就有裸游館千間，引渠水入館，浴者尚可共浴的記載[12]，其情形如此：

　　　　靈帝起裸游館千間，渠水遶砌，蓮大如蓋，長一丈，其葉夜舒晝卷，名夜舒荷，宮人靚粧，解上衣著內服，或共裸浴。西域貢茵，墀香煮湯，餘汁入渠，號流香渠。

11　見《周禮・春官》。

12　見《雲仙雜記》，《古今圖書集成》「人事典」沐浴部。

《拾遺記》也記載晉時石虎曾以上好石材在宮內興建浴室，所用澡水且因夏冬氣溫之不同或引渠水、或燒銅球以調節水溫，浴室內更以織有鳳紋的錦障遮掩，設想豪華而周到。記上說：

> 石虎爲四時浴室，用鑰石斌玞爲堤岸，或以琥珀爲□，夏則引渠水以爲池，池中皆以紗□爲囊，盛百雜香漬於水中，嚴冰之時，作銅屈龍數千枚，各重數十斤，燒如火色，投於水中，則池水恆溫，名曰□龍溫池。引鳳文錦步障，縈蔽浴所，共宮人寵嬖者解媒服，宴戲彌於日夜，名曰清嬉浴室。

當然，宮內浴室以唐的華清宮爲最氣派，時稱「奉御湯」，《開元天寶遺事》說：

> 奉御湯中以文瑤密石，中央有玉蓮湯，泉湧以成池；又縫錦繡爲鳧雁於水中，帝與貴妃施鈒鏤小舟，戲翫於其間。天寶六載，更溫泉曰華清宮湯，治井爲池，環列宮室上，於華清新廣一池，制度宏麗，祿山於范陽以玉魚龍、鳧雁石梁、石蓮花以獻，雕鐫尤妙，上大悅，命陳於湯中，仍以石梁橫於其上，而蓮花才出於水際。

除皇帝貴妃的「奉御湯」外，宮內別有「長湯十六所，嬪御之類浴焉。」[13]

至於一般貴人商賈，無力經營浴池者，大多以浴斛充當。《北夢瑣言》稱：「歸登尚書，每浴必屏左右，自於浴斛中坐。」斛狀如斗桶，人可中坐，用水較池少。

《宋史‧蒲宗孟傳》稱：「宋孟以翰林學士出知河中，性侈汰，常日盥潔，有小洗面、大洗面、小濯足、大濯足；小大澡浴之別。每用婢十數人，一浴至湯五斛。」《說文》：「十斗爲一斛」，「大澡浴」一次用水達五斛，其「浴斛」（或澡具）形體必不在小，與本文所稱「石梘」者必不相上下，但較之以鑰石斌玞或文瑤密石建成的浴池則又瞠乎其後。

因爲用水節省，又有浸泡之樂，宋代的澡浴使用「浴斛」之風頗盛，帝王也不例外。到了元代，蒙古人有「忌於流水中沐浴之俗」[14]，帝王使用浴池，王公貴族使用池斛之風自然不衰，《元氏掖庭記》記載順帝仿照石虎建浴池，且使用溫玉狻猊等與諸嬪妃以爲

13　見《古今圖書集成》「人事典」沐浴部。

14　同註 7。

戲的情形說：「順帝每遇上巳日，令諸嬪妃祓於內園迎祥亭漾碧池，池之旁潭曰香泉潭，至此日則積香水以注於池，池中又置溫玉狻猊、白晶鹿、紅石馬等。」

為了專司宮內湯沐，元大都特置「留守司」專掌「行奉湯沐宴游之所」[15]，以設想營造沐浴之器與沐浴設備。

本件「石槨」應即留守司與當時採石局共同的傑作之一。

偌大石塊的來源，實非國家力量不為工。而石材的採掘，元專設「採石局」，「秩從七品，大使副使各一員，掌天匠營造內府殿宇寺觀橋牌石材之役」、「元四年置石局總管，十一年撥採石之夫二千餘戶，常任工役。」知此石料的挖掘雕製應為石局總管及工役的浴斛作品。

本「浴斛」既為石製，其下附座，以保乾爽，人水其中，無破裂之虞，其內空間寬76公分，足以舉手投足，活動自如，高70公分雖不如華清池之「清瀾三尺」，但坐蹲其間，頸部以下可以全部浸泡；其長162公分，與今人所用大浴盆相當，一人固可優游，二人共浴有餘。而既為「浴斛」，對於水口引道，空緣無蓋，內磨平整，使用鳳凰為飾[16]等疑義自可迎刃而解。

陸、結語

《�讉日篇·沐書》謂：「沐者，去首垢也，洗去足垢，盥去手垢，浴去身垢，能去一形之垢，其實等也」。但沐浴與其沐身，不如沐心，與其澡於水，寧澡於德，故晉傅元《澡盤銘》謂：「與其澡於水，寧澡於德，水之清猶可穢也，德之修不可塵也。」換言之，據於德，不忘依於人，這也就是本「浴斛」四面普設三種仁禽仁獸，合乎《易林》所謂「鑿諸攻玉（石），宄不宜鑿，麟鳳成形，德象君子，三仁翼事，所求必喜」的目的。

15　見《元史》卷 90、志 40，鼎文書局。

16　浴池以鳳凰為飾，或作錦步障，參見《石遺記》所云：「引鳳文錦步障、縈蔽浴所」，淵源有自。

而基於「鳳凰在左，麒麟處右，仁者相遇，伊呂集聚[17]，時無殃咎，福爲我母」（此母字當泉源解），則其非元代君王公卿所用之「浴斛」也歟！

（轉載自《國立歷史博物館學報》，第 3 期，1996 年 12 月，頁 11-44）

17　伊呂，謂商之伊尹及商之呂尚；伊尹佐湯，呂尚佐文武，二賢行事相類，如鳳凰麒麟長相左右，永保國家之福。

天下第一對軸
——館藏宋人《天王像》名實考辨

前言——所謂「天下第一對軸」

　　國立歷史博物館珍藏一件高一丈二（370 公分），寬八尺半（255 公分），標名《宋人仿吳道子天王圖》，（又名《宋人天王像》，圖1）的絹本巨無霸大畫軸；與此畫軸同具規模且畫風造型一致的是原藏山東名將李振清先生府上的《仿唐吳道子關公像》；圖2），兩幅大小相當，原為河南安陽蕭曹廟舊藏，單就其紅木軸桿長 283 公分，徑 5.5 公分，重 9.4 公斤，裝於偌大的木盒中，氣勢已甚可觀，而其通軸均由整匹絹布繪成，其間毫無接縫；神像造型堂皇，氣勢磅礡，形色兼備，畫法卓絕，允為古今最大，且保存最為完好的對軸，故以「天下第一對軸」稱之。

　　對軸的另一幅《關公像》據李鳳鳴先生[1]稱係民國十七年（1928 年）北伐完成後，李振清將軍進駐安陽時所發現，與上述「天王像」等共計 8 大幅；此幅為 8 大幅之一（其餘各幅為雷公、雷母等雜湊題材），其後輾轉運抵臺灣，溥心畬先生見之讚嘆不已，曾多次臨摹（圖3），並作漢關侯象贊，其後蔣經國先生等均曾披閱合影。該畫既與館藏《天王像》同一時代，是否也為宋代物，作者為誰？尤其是關公何時以及何以被佛教同奉為釋迦牟尼佛的脅侍天王或伽藍神。館藏《天王像》是眾多天王中的何方神聖？其造型與

1　李鳳鳴先生早年曾追隨李振清先生為副官，於勘亂期間在豫北安陽保衛戰中建有奇功，現居臺北，耳聰目明，著有《安陽保衛戰》等。

圖1 《天王像》 史博館 1967 年入藏 館藏登錄號 10751 縱 370 公分×橫 255 公分

後代造型有何不同？……等衍生的問題，均是有關此對國寶亟待釐清的。

實則，對於館藏宋人仿吳道子《天王像》，筆者一年前曾為《館藏精品》圖錄[2]一書撰寫說明文字

圖2 李振清舊藏吳道子關公像 董夢梅先生提供

圖3 溥心畬 《關公》 史博館 1992 年入藏 館藏登錄號 81-00299 縱 120 公分×橫 57 公分

2 《國立歷史博物館館藏精品》圖錄，蔡靜芬主編，民國八十六年（1997 年）5 月出版。

時，僅尊重現有資料作簡略介紹，而將之視為持國天王。在撰寫的過程中就曾感到宋代有如此大的絹嗎？作品如此精妙，其作者應是那位赫赫大家？等問題，在腦海中盤旋久久不去。本文即以美術史的角度，透過資料的蒐集與排比，從館藏《天王像》著手，逐一解開此「天下第一對軸」所留下的諸多謎團，並期待該畫在亙古的畫史上還其應有的地位！

壹、所謂天王

在佛教思想的結構中將凡夫生死往來的世界分為三個境界：一為欲界，二為色界，三為無色界。欲界又分在上的六欲天，居中的人界四大洲，及在下的無間地獄。而所謂在上的六欲天又包括六個層次，其一為四王天，二為忉利天，三為夜摩天，四為兜率天，五為樂變天，六為他化自在天。

忉利天據佛教的說法是在須彌山頂，帝王姓釋迦氏，謂之天帝釋。四王天則在須彌山半腹之四方，東方天主曰持國天王，南方天主曰增長天王，西方天主曰廣目天王，北方天主曰多聞天王；天王有呵護帝釋的職責，故又稱護世四天王。四天王手下均有八將，除護世之外，天王尚有伺察眾生善惡之責，《止持會集音義》謂：「東方持國天王謂能護持國土，故居須彌山黃金埵；南方增長天王，謂能令他善根增長，故居須彌山瑠璃埵；西方廣目天王，謂以淨天眼，常觀擁護此閻浮提，故居須彌山白銀埵；北方多聞天王，謂福德之名聞四方，故居須彌山水晶埵」，據稱渠等每月六齋日[3]從七曜二十八宿下到人間四洲，以伺察眾生之善惡而報告於帝釋。[4]

古印度在天界除上述四大天王之外，有所謂十二天、二十天、七十二天等等，其中十二天及二十天如下：

十二天：梵天、地天、月天、日天、帝釋天、火天、焰摩天、羅剎天、水天、風天、毘沙門天、大自在天。

3　每月之八、十四、十五、二十三、二十九、三十等6日。

4　見宋智嚴等譯，《四天王經》。

二十天：大梵天王、帝釋尊天、多聞天王、持國天王、增長天王、廣目天王、金剛密迹、摩醯首羅、散脂大將、大辯才天、大功德天、韋馱天神、堅牢地神、菩提樹神、鬼子母神、摩利支天、日宮天子、月宮天子、裟竭龍王、閻摩羅王。（見《諸天傳》）

到了中國影響於後世最深的其為 20 天。祂們都受佛的教化，以護持神法及保護眾生為職志，《大方等大集經》述說最詳[5]。該經〈雲〉並說：「爾時梵釋天王、龍王、夜叉等，合掌向佛作是言：大德婆加婆，已有一切如來塔寺及阿蘭若處；及未來世，若在家出家人，為于世尊聞弟子造塔寺處，我等悉共守護」，天職彰顯可知。

在上述的 20 天中包括了上述的四大天王外，金剛密迹誓言護法，為佛之貼身侍衛，而韋馱天神攝護三洲，且為佛舍利之守護神，在中國佛教思想史影響最大。

金剛密迹，又名金剛神，金剛力士，執金剛、金剛夜叉等，手執金剛杵，護持佛法，相傳為法意王子之化身，常被供奉於佛菩薩兩側或寺門兩邊，故又各伽藍神，其原由據《大寶積經》謂：

> 昔有轉輪聖王曰勇群王，具足千子。有二夫人，有二孩童自然來上夫人膝上，一云法意，二云法念。父王知諸子發道意，欲知當來成佛之次第，使千子探籌。有太子名淨意得第一籌，拘留孤佛是也。得第四籌者釋迦佛也。乃至得最後之籌者，樓由佛也。

> 時後二子，兄為法意曰，吾自誓當諸人成得佛時，為金剛力士親近於佛，聞一切諸佛祕要密迹之事，信樂不懷疑結。弟為法念曰願諸仁成佛道，則身當勸助法輪使轉。其時之勇群王，即過去之定光如來是也；其時之諸子，即此賢劫中之千佛是也。其法意太子即今之金剛力士，名為密迹者是也。

依此本像，則金剛力士僅一人，故《金光明文句記》六曰：「稱經唯一人，今狀於伽藍之門為二像者，夫應變無方，多亦無咎」；但《毘奈耶雜事》十七則說：「給孤長者，

5　見《大方等大集經》，〈月藏分〉第十二，〈諸天王護持品〉第七。

施園之後，作如是念，若不彩畫，便不端嚴，佛若許者，吾欲莊飾。……佛言：長者於門兩頰，應作執杖藥叉。」因此金剛密迹普遍存在於中國早期至唐代的佛教遺跡之中。

韋馱天王又叫韋琨，據說是南方增長天王手下八個將領之一。四天王共有 32 將，韋馱居首，於早期中國佛教中原無赫赫之名，但至唐代，由於道宣和尚稱其曾與天王會談，言及南方天王有一部將韋將軍乃「諸天之子，主領鬼神。如來欲入涅槃，佛弟子護持贍部遺法」[6]，《大慈恩寺三藏法師傳》更說韋馱親受釋迦法旨，於包括中國在內的南贍部洲，保護出家人，護持佛法而聲名大噪。雖然有說法認為韋將軍與韋馱並非一人，但後代不僅無視其事實，並執信崇奉。[7]

實則韋馱天王在中國之所以得到普遍的崇敬，主要原因是俗說佛涅槃時，捷疾鬼盜取佛牙一雙，時韋馱天急追取還，至唐代授南山道宣律師。其典故據《後分涅槃經》稱：

> 爾時帝釋持七寶瓶，五茶毘所，其火一時自然滅盡，帝釋即開如來寶棺，欲請佛牙，樓豆言，莫輒自取，可待大乘共分。釋言，佛先與我一牙合利，是以我來火滅，於佛口中右畔上領，取牙舍利，即還天上，起塔供養。爾時有二捷疾羅剎，隱身隨帝釋後，眾皆不見，盜取一雙牙舍利。

所幸韋馱急追取還。自此在中國早期佛寺建築之正中為塔，塔後往往雕置韋馱像以護持佛塔時而為佛陀的貼身侍衛，並為伽藍之守護神。

貳、館藏《天王像》的年代及其作者

一、館藏《天王像》的收藏始末

本館《天王像》為民國五十六年（1967 年）總統府資政顧祝同將軍所捐贈。

顧將軍，江蘇漣水人，早年從戎，曾參與北伐、抗戰，功業彪炳，民國十九年（1930

6 　見《大慈恩寺三藏法師傳》。

7 　《律相感通傳》稱韋將軍為天人韋琨，古來禪錄多與韋馱天混一，非也。實則後代不僅相混，並視為當然。

年）9 月受任陸海空軍總司令洛陽行營主任，旋駐潼關，時中央政令尚不及關中，將軍遙樹聲威，抗戰期間曾任第三戰區司令長官，日本投降後受任徐州綏靖主任，負責魯、蘇、豫、皖四省之綏靖事宜。政府還都南京，調任首任陸軍總司令，時共軍積極擴張實力，三十五年（1946 年）8 月，中原局勢緊張，將軍奉派兼鄭州綏靖主任[8]，幾度出入河南重要邑鎮，何時獲得此《天王像》則故人已去，無由得悉。

然自董夢梅學長處得知其曾見山東籍李振清將軍曾藏有《關公像》大畫，就記憶、其大小及風格與館藏本件《天王像》頗為相當，尤其頭上光環飛騰，雙腳開立，兩手抱腹，兩像相向，身段造型完全一致，而關公像腋下夾持青龍偃月刀，以對應《天王像》之持杵，構思不可謂不深。因此關公像的流傳經過對《天王像》的身世，應是一條可貴的線索。

關於李振清將軍收藏關公像的始末，在吳延環、趙文希合編的《李振清行述》[9] 有些交代。據李將軍口述，係在民國三十四（1945 年）年安陽保衛戰結束以後，「各界紛紛馳電慰勞，尤其安陽附近的仕紳都認為我軍是鐵的隊伍，不負眾望。尤其對我本人，無不備加讚仰」，於是「安陽耆宿曹德廣先生乃以其多年珍藏的傳家之寶——吳道子繪關公像相贈」。李將軍得到此一巨製，「更視為護身老佛爺，無論行軍作戰終為必帶之物，只要駐下，第一件就是懸掛關公像於正堂，上香祈禱，任何物品都可遺失，唯關公像不能丟掉」[10]，「在煩亂而六神無主時，只要面對關老爺祈禱，心情就會立即靜下來，或在戰場上就會情急智生，克敵制勝」，其對關公像關愛之深可以想見。因此其後李將軍坐鎮澎湖時，每於官兵同樂晚會，他必將關公像懸掛演臺上，展示於全體官兵之前，並與蔣經國先生合影於像前。

李振清將軍字仙洲，山東省清平人，生於清光緒二十七年（1901 年），早年受塾師薛立泉獎勉而投筆從戎，民國十四年（1925 年）任排長，十六年（1927 年）升任營長，二十七年（1938 年）山東臨沂戰役大捷後升任旅長，三十一年（1942 年）升任師長，

8　見《現藏民國人物傳記史料彙編》第一輯，民國七十七年（1988 年）6 月國史館出版。

9　本文所參考之《李振清行述》為國史館藏本，承該館張月英小姐提供，本館李素真小姐協助，謹致謝忱。

10　見吳延環，《李振清傳》。

三十四年（1945 年）升任軍長兼冀、晉、豫邊區行政長，先後參加冀南剿匪之後，守備安陽，大陸淪陷轉駐澎湖，四十六年（1957 年）調總統府戰略顧問，民國六十五年（1976年）因病去世。

從以上的追溯，關公像自民國三十四年（1945 年）即與李將軍長相左右，並轉攜來臺。惜因子嗣多遷移美國，一時無法得知其下落。

然而該畫之現身人間，按李將軍之參謀李鳳鳴先生口述，則可早於民國十七年（1928年）。其經過是這樣的：

民國十七年（1928 年）春北伐之後，李參謀隨李將軍（時隸龐炳勳將軍麾下，任二十軍副營長）駐紮安陽之蕭曹廟。時於廟後夾牆內發現大小相仿之八大木箱，箱內各置軸一，由於蕭曹廟是一座破廟，不宜保管，乃將之運往龐炳勳總司令處（即袁世凱住宅之九府胡同內），由龐總司令監督打開，內容有觀音、天王、關公、雷公、雷母等，排滿住宅庭院，為妥為保存，乃運交管理委員會暫存。民國二十五年（1936 年）軍隊於剿匪後又駐安陽，藉機察看該批古董發現保存依然安好。其後逢抗日戰爭，軍隊均在太行山區與日軍周旋，抗戰勝利後，民國三十四年（1945 年）於多次參與「剿共」行列，該批畫作乃由曹德廣負責空運至南京辦事處，再轉運杭州，其一部分則運往上海，其後則不知所去云云[11]。其中所謂的《天王像》經李參謀印證，正是本館所藏的《天王像》。

若依李將軍口述，並印證李鳳鳴先生的說法，則該幅關公像應係曹德廣負責空運南京前，鑑於李將軍保衛安陽有功，且素崇關公，乃將其關公像一件抽贈於他的。但其餘各畫除《天王像》後為顧祝同先生所得並運抵臺灣外，其餘畫件流落何方則有待日後查考。

二、《天王像》的創作年代及其作者

《天王像》與關公像之作者舊稱均為「宋人仿吳道子」所作，然經考辨其應非宋畫，而係明代作品，其作者應為商喜，其理由分述如下：

11　經過係筆者於今年（編案：1997 年）8 月 2 日面訪李鳳鳴先生口述。

（一）其非宋畫的理由

本件畫作就其衣褶造型、用筆方法與設色渲染等風格均頗有宋畫味道，但人物造型虎背熊腰，衣帶繁縟，力道誇張，粗重而飛揚，則又不類宋畫，尤其是畫作以整張大幅絹布繪成，而宋代並無如此大的絹，因此歷來宋畫稍寬大的畫軸都以雙幅併成。另本作既與關公成對，而關公被佛教引為脅侍護衛或伽藍神則晚於宋代之後，而盛行於明。

（二）其應為明畫之理由

1. 絹本問題：在元代以前，絹布的寬幅不過四尺許，因此傳世的大立軸如董源《龍宿驕民圖》、《李唐萬壑松風圖》等大畫寬度不過如此，再大只能以雙幅拼成，如《江堤晚景》一類。

到了明代，國力昌盛，織工發達，並有闊生絹之生產，《明會典》〈織造額式〉稱：「凡織造緞疋，闊二尺，長三丈五尺，……並闊生絹，送承運庫」。到了嘉靖年間細闊生絹產量大增，如〈十一年題染練絹疋〉謂：「承運庫關支細闊生絹十五萬疋」，此外，四川布政局、池州府、太平府、安慶府等均有闊生絹之生產，長度不拘，而寬度竟達丈許，幾為宋絹多一倍。《天王像》寬度達 255 公分，合約 8、9 尺，正是明代生產之闊生絹所繪製者。

2. 題材問題：本件主題之姿態與造型，尤其是鞋飾打扮、頭上火光、背景雲煙等安排與畫法，與《關公像》顯然成對，應係懸掛寺院的畫作，而關公被引奉作為伽藍神守護寺院則流行於明代以後，淵源大體如此：

傳統隋代天臺宗智顗大師在當陽（湖北宜昌）玉泉山（關羽斷魂之處）建精舍，山上虎豹號叫，蛇蟒當道，時出現二人「威儀如王、長者美髯而豐厚，少者冠帽而秀發」，自通姓名，乃為關羽、關平父子。關羽謂：死後主此山以來未見有像大師般法力無邊者，願捨山為大師作道場，並願永護佛法云云。智顗於寺院建成後，為關羽授五戒，奉為寺院守護神。[12]

12　見丁明夷、邢軍著，《佛教藝術白問》。

　　另有傳說稱唐代高僧神秀到當陽玉泉山創建道場，見當地人均供養關羽，乃拆毀關帝祠，當時關羽出現，述明原由，神秀乃破土建寺，以關羽為「伽藍神」。[13]

　　後世根據以上傳說，乃將關羽列入伽藍神，如杭州靈隱寺於宋時在十八伽藍神旁另塑關羽像。但關羽乃民間神將，在觀念上其身分尚難如本對軸一般，與淵源已久的天王像同排並座，視為「成對」的伽藍神。關羽在寺院中的地位之被提昇應與明代錦衣衛有密切的關係。（見如後論）

　　3. 畫風問題：宋代以前的道釋人物對畫面的處理偏向理性，因此背景乾淨俐落；到了顏輝輩稍喜烘托渲染，瞳瞳乎以呈現神祕的宗教氣氛。到了明代，道釋人物如菩薩仙人，往往以雲霧為背景，畫面朦朧，飄渺雲朵作漩渦狀，以凸顯其莫測高深的神明感。本件《天王像》就是一件相當標準的風格，這種風格同時出現在兩幅光環造型上，層層渲染，飛焰滾滾，熒赫而別致。

　　就人物造型而言，本件無論在立姿、手腕、嘴唇、眼神，乃至衣物錦帶無不顯現出無限的力道。尤其是披膊、衣裾，與飄盪入雲、長及丈餘的腰帶與錦螣蛇（錦帶），均以十足誇張的手法表達，與明代畫院的風格完全一致。

　　就衣飾的造型而言，《唐六典》著錄有 13 種鎧甲，如「明光、光要、細麟、山文、烏錘、鎖子……」等。宋代甲胄大體因循前代，《武經總要》可見一斑，其上並有披膊，身甲邊沿也有皮毛出鋒；明代甲胄與唐宋皆近似，只是披膊加寬加大，而本《天王像》披膊更為誇大，應可視為明代甲胄觀念的延伸。

　　當然，歷代天王像與一股武士的實用甲胄在裝備上有極大的落差，天王神將多裝飾華美，容易誇張失真，除錦螣蛇之外，唐代有身著琉璃瓔珞的，本件腰繫鍊錘以增加威武感，乃是後代衍化的結果。

13　同註 13。

（三）本畫作者應為商喜的理由

從上推測，此一作品應屬明代產物無疑，而另就作品嚴謹的畫風，淳熟的技法，與上好的顏料與絹布等方面考察，其必出自明代畫院的名家之手。

明代畫院規模官制無宋代顯赫，但帝王多好此道，故人才輩出，擅長人物者有蔣子成、犖庸、上官伯達、倪端、顧應文、商喜、戴璡、周文靖、詹林寧、吳偉、呂文英、蔣宥、沈應山、廷輔等人，其中尤以宣宗至弘治朝為最盛。

成祖以前宮內畫家雖已不少，但升遷管道不明，體系模糊。到了宣宗朝，由於熱衷文藝，對宮內畫家視同宦官，或比照武官給予錦衣衛、錦衣衛指揮等之類的頭銜，雖然名目奇怪，但畫家從此有了晉陞管道，權傾一時的謝環還被授予「錦衣衛千戶」，商喜、呂紀、林良被授以「錦衣衛指揮」，周文靖、周鼎、鄭時敏、吳偉等均被授以「錦衣衛鎮撫」等。[14]

錦衣衛在宮中給人禁衛軍的聯想，畫家在禁中心理多少受其影響，畫風雖仿摹宋人，但呈現雄壯高亢，劍拔弩張，明銳出神，豪放有力的氣勢，用筆章法大異於前朝，形成一般特殊的風格，尤以人物畫為最，商喜、黃濟[15]、劉俊[16]、吳偉[17]等均為此中高手，作風亦頗相近。

本對畫軸正是此畫風的明顯例子，而在明代此一風格的人物畫家中，又以商喜與本對軸的畫風關係最為密切，學長董夢梅先生先前見過關公原作，亦力持此一看法。

商喜，字惟吉，河南濮陽人，一作會稽人，生卒年不詳（*編案：活動於 15 世紀中期，*

14　參見《中國美術史》，俞劍華著，臺灣商務印書館。

15　黃濟，福建閩候人，官直仁智殿錦衣鎮撫，用筆豪放，有顏輝神韻。參見《中國美術全集》，楊涵主編，錦繡出版社；及同註 15。

16　劉俊、宋廷偉，善山水，工人物，官錦衣都指揮，註同 15。

17　吳偉（1459-1508），字士英，號魯夫，別字次翁，號小僊，湖北武昌人。幼孤貧，流落常熟為人收養，自弄筆墨習畫山水人物。成化間為宮廷作畫，官仁智殿待詔，弘治時孝宗晉授其為錦衣衛百戶，賜「畫狀元」印章。人物宗吳道子，取法南宋畫院體格，筆勢奔放。早年作白描，則以秀勁見長，兼能寫真。註同 16。

約卒於西元 1450 年），宣宗朝授錦衣衛指揮，畫虎得其勇猛之勢，尤擅人物，兼長山水、花鳥，筆法摹自宋人，無不臻妙，其子商祚繼承父風，亦能人物[18]。商喜畫作為明際士林所重，在其傳世的人物畫作品中有藏於臺北國立故宮博物院的《四仙拱壽圖》，與藏於北平故宮博物院的《關羽擒將圖》，兩者均屬「大作」。

《四仙拱壽圖》，縱 98.3 公分，橫 143.8 公分，繪南極仙翁跨鶴凌空，李鐵拐、劉海、寒山、拾得四仙凌波拱壽，人物有情，氣勢壯闊，線條剛勁流暢，頓挫有力，髮鬚一絲不苟，層層賦染，蒼莽有致，波濤雲煙，氣氛森然。

《關羽擒將圖》，縱 200 公分，橫 237 公分，繪關羽倚石而坐，周倉、關平侍立兩旁，階下木椿綁著側首怒目的赤身漢子，單國強據劉侗《帝京景物略》載城南關王廟壁畫中存有商喜描寫三國吳將姚彬偷盜關公之馬故事，與此圖情節頗為相符；另《三國志》有生擒龐德的故事，與此圖內容亦頗相合，認為此畫有壁畫特色，尺幅又鉅大，可能是壁畫粉本[19]。此幅內容情節，筆致縱橫，可與《四仙拱壽圖》比美。

以上二畫，尤其是後者，在關公的造型與風格上最足以作為與本對軸間之比對，證明其為同一作者。

（一）造型方面：關公臉龐的開相、綠袍的反褶、袖口的襞襀、鎧甲的造型、靴子的紋樣（與周倉所著者相似）、青龍偃月刀的比例等均屬一致。尤其據筆者經驗，耳朵形體雖小，但其內耳骨的線條與造型卻是人繪人殊，最易流露作者習慣性的地方，乃判定古代人物畫（或雕塑）作者是否為同一人的最佳方法。今從圖面上顯示二畫之相同處。

（二）筆致與表現手法：兩畫所使用之俐落長描，簡潔渲染，與明麗設色手法與風格，同出一轍。

從上探索，再印證《關羽擒將圖》中，右下著鎧甲的壯士耳朵與館藏《宋人天王圖像》的天王耳朵造型亦完全一致，足證明此畫之作者為商喜無疑。

18　見《中國美術史》，俞劍華等人著。

19　見《中國美術全集》繪畫編 6，《明代繪畫上》，錦繡出版社。

參、《天王像》名號考辨

一、名號眾說

　　如本文第二節的考察，所謂「天王」，名號眾多。那麼在眾多的天王中，館藏《天王像》究竟是那位天王？從造型與手持信物上考察，傳統有兩種說法，一為韋馱，一為四大天王中的東方持國天。

　　持韋馱說的如董夢梅先生，他認為此天王手執金剛杵，且與關公畫成對作護法重責，均合古制。按韋馱[20] 從宋代開始即被廣泛供奉於寺內，如杭州靈隱寺天王殿內就有傳為宋代木雕韋馱，後代並常與關公成對置於寺內以保護佛法與伽藍之安全，故將本畫件視為韋馱的推理固有其根據。但筆者以為自古韋馱之造型均作金盔銀甲打扮，年輕英俊，皮膚白皙，並保有赤子之心，常見之姿勢有二：一為雙手合十，橫杵於臂上，以示迎合之禮；一為手握杵拄地，另一手插腰以示禦護揚威狀；偶作托杵狀。與本件造型顯然有莫大出入。

　　至於視「天王」為持國天王的理由是，論天王則以四大天王為首，天王殿多懸繪之，此幅或為四幅之一；四大天王手上各有法器，在敦煌第 285 窟西壁就已明顯表現：東方持國天持劍，南方增長天執矛，北方多聞天托塔。這種風格到了明代以後有所改變，並被分別象徵風、調、雨、順：南方增長天持劍象徵風，東方持國天抱瑟琶象徵調，北方多聞天持傘象徵雨，西方廣目天握蛇象徵順。館藏本件《天王像》早年被視為宋人所作，且手上法器呈長扁狀，故以「持國天」名之。筆者於本館出版《館藏精品》圖錄一書作說明時暫持舊說[21]。實則扁長之法器與劍有明顯差別，故應有商榷餘地。

二、《天王像》應為金剛密迹

　　除以上二說之外，筆者從第三個角度探討，認為此「天王像」應為金剛密迹。

20　《後分涅槃經》：「爾時帝釋，持七寶瓶至荼毘所，其火一時自然滅盡，帝釋即開如來寶棺，敬請佛牙。樓豆言：莫輒自取，可待大眾共分。釋言：佛先與我一牙舍利，是以我來火滅。於佛口中右畔上頷取牙舍利，即還天上，起塔供養，爾時有二捷疾羅剎，隱身隨帝釋後，眾皆不見，盜取一雙佛牙舍利」。傳說至唐代南山道宣律師云該二佛牙終為韋馱所追還。參見丁福保，《佛學大辭典》。

21　參見國立歷史博物館《館藏精品》，1997 年出版。

如本文第二節所言，金剛密迹本是法意太子，又名火頭金剛，出身顯赫，曾發誓皈依佛法「當作金剛力士，常親近佛」，以便「普開一切諸佛祕要密迹之事」而得名，其身分遠超過眾多金剛力士。宋釋行霆《諸天傳》稱：「此力士手中執金剛杵，故從所執以立名」，並說：「其像也，露袒其身，怒目開口，遍體赤色，頭上有髻，手中執杵，以跣雙足，威楞勇健」，且頭有三昧火光[22]；因此濃眉大眼，兇顏惡面，身呈赤色，頭上有髻，光跣雙足，手握金剛杵為其造型之最大特徵。

案金剛杵，本為吠陀與印度教神話中的粗棒，多由金、銅、鐵、山岩製成[23]，原為眾神之王，因陀羅的武器，其上有四角或多角。到了佛教中，金剛成為「牢固不滅的象徵」，能摧毀一切；所謂「修行者能持正法，則大士必執金剛之杵而左右之」[24]，而密教中更為斷煩惱、伏惡魔的利器，其長有 8 指、12 指、16 指、20 指不等，造型有於兩端分叉成股如五股、九股者。到中國後演變到後來有類似鋼鞭狀者。

本金鋼密迹像手執金鋼杵呈鐵鞭狀，頭上有造型特殊的三昧火光，頂上有髻，髻前加飾通天冠，凶顏惡面，濃眉大眼，手略呈赤黑，與經典所記皆甚一致。只是「光跣雙足」一節在早期中國金剛力士確是如此，但其後逐代演變，已多漢化著鞋，身著重甲，一派大將駕勢，而為了凸顯其「天主」的尊貴，頂上著冠，均為漢化的必然結果。

肆、結論 —— 商喜「伽藍神」對軸及其畫史上的地位

從以上的考察，得悉此一對軸係明代商喜所作，一為關公，一為金剛密迹，其配對在傳統習慣中並不多見。但佛經上顯示金剛密迹既為天王之一，其職責在「常親近佛」，而本天王身著甲冑，推演為佛寺之守護神，至為順當，此即佛家所稱之「伽藍神」。

22 《諸天傳》：「三昧圓成號火光」。

23 見馬書田，《華夏諸神》，雲龍出版社，1993 年 10 月出版。

24 見同註 23。

關於「伽藍神」如本文第三節所言，於唐代已將關公奉為伽藍神 [25]，此為此畫軸成對的唯一交集。

歷代遺留下來的天王像雕塑或壁畫可謂不少，但多不具名，遍查畫史早期以畫天王像聞名的名家實亦不少，如隋釋玄暢、唐趙公祐、趙溫其、鄭寓、范瓊、陳浩、彭堅等，畫史上稱渠等：

「於成都大石寺畫金剛密迹等十六神像。」——釋玄暢。

「長安人，寓居蜀城，工畫人物，尤善佛像、天王、鬼神，於諸寺畫佛像甚多。」——趙公祐。

「公祐子，繼父之蹤，畫天王帶釋，筆法臻妙，世稱高絕。」——趙溫其。

「善果之後，學昉畫天王菩薩有思。」——鄭寓。

「三人同時同藝，寓居蜀城，善畫人物佛像，天王羅漢鬼神。……」——范瓊、陳浩、彭堅。[26]

以上名家雖有身世而無作品傳世。這種狀況在宋明兩代亦無多大改善，相對之下，商喜的「伽藍神」對軸，時代雖較晚，則能補其不足。

實則，本對畫軸之價值除其已有五、六百年歷史之外，造型完美，技巧淳熟，可為佛教繪畫中之翹楚外，其畫幅之大為中國絹畫之冠，但在畫史上竟然隻字不題。果然，則本文之披露或可稍補其於史上之不足，還其於中國繪畫史上應有之地位焉。

（轉載自《國立歷史博物館學報》，第 7 期，1997 年 12 月，頁 1-31）

25　見丁福保，《佛學大辭典》，〈伽藍神〉條：「有寺院以漢將關羽為伽藍神者」。

26　見俞劍華，《中國繪畫史》，臺灣商務印書館。

新鄭鄭公大墓出土《豐侯》辨疑
——兼談其在文化史上的意義

前言

「豐侯」為國立歷史博物館代管「河南省運臺古物」中的一件（圖 1、圖 2）。該件文物係民國十二年（1923 年）9 月於新鄭南門外李銳菜園中，與為數百餘件其他春秋時代青銅器同時出土，由於立體寫實，造型奇特，不僅在該批出土文物中極為突出，在古文物中也是史無前例，故學者對其名稱、用途等，多所討論，除稱之為「豐侯」者外，稱之為「豐」者有之，稱之為「獸面人身銅像」[1]或「鎮墓獸」者有之，甚至稱之為「爐之座」或「燈座」者亦有之，至今仍無定論。（編案：本館館藏名稱爲《獸形器座》）

正因為「豐侯」的造型奇特，隨時現展於歷史博物館的商周文物展場中，不僅引人駐足睨觀，觀賞者瞠目稱奇，藝術家、民俗學者同聲讚賞，連銅器學者也莫不受其獨特的造型所吸引、驚嘆；尤其用途為何？耐人尋味。為了滿足觀眾「知」的權益，歷史博物館曾為此數度更改其名稱，在學術上如譚旦冏先生等雖曾為文稍作討論[2]，但似乎仍未得到澈底解決，而有進一步探討以求真確的必要。何況如此造型奇特，春秋之前未曾或見的文物，在歷史上實具有特殊意義與地位，在在均須討論、釐清；茲值舉辦「新鄭鄭公大墓青銅器學術研討會」之際，謹就此議題，爰提再作討論，並以就教於方家。

1　容庚，《商周彝器通考》，哈佛燕京學社出版，民國三十年（1941 年）3 月。

2　譚旦冏，《新鄭銅器》，《國立歷史博物館歷史文物叢刊》，第三輯，民國六十六年（1977 年）6 月。

圖 2　《獸形器座》斜面

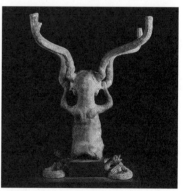

圖 1　《獸形器座》（另名鎮墓獸　豐侯）　史博館 1956 年入藏　館藏　圖 6　《獸形器座》背面
登錄號 h0000289　高 47 公分 × 長 34 公分 × 寬 30 公分　重 7.8 公斤

壹、《豐侯》形制及其出土背景

　　「豐侯」一詞出自《河南博物館運臺文物清冊》中，冊中原箱一號內列有「天字六九號豐侯」，下註「破爲九件」字樣；另早於關百益的《新鄭古器圖錄》[3] 下冊有「民國十二年九月九日又得器，中有殘豐一」的記載。此所謂《豐侯》與《豐》顯然同為一件；這些殘件原殘破不堪（圖 3、圖 4），運臺後；為還原其原貌，並發揮展覽與研究功能，乃在河南博物館運臺文物監護人張克明先生的監督下，由修護者將 9 件殘件拼合修復成現狀。[4]

3　關百益著，1929 年 10 月，商務印書館出版。

4　鄭公大墓此批文物之殘器修護事，起於民國十二年（1923 年）文物移交開封之際，時文物保管所所長何日章特由羅叔言之介，遙聘山東濰縣技師王壽芝、李郁文二先生操役，「時閱兩載，補完者十之八九」；而此器則在八九之外，運臺後乃在張克明指導下修復。

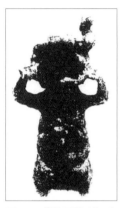

圖3 《獸形器座》本
體殘件（摘自靳雲鶚
著《鄭縣古器圖志》）

圖4 《獸形器座》零件與其他同坑出土文物（摘自靳雲鶚著《鄭縣古器圖志》）「隧中位置圖」）

圖5 《獸形器座》前腹

圖7 《獸形器座》器座

圖8 《獸形器座》頭部

從已修復通高 33.1 公分的本件器物形制比例看，《豐侯》的頭顱甚大，身體短小，整體頗像「ET 外星人」[5]：面貌猙獰，雙目碩大，瞳孔圓睜，咧嘴獠牙，兇悍中露出大排的巨齒；嘴唇厚大上翻，抵觸鼻頭；鼻額間鋪飾明晰的鱗紋。短小的身軀挺胸露腹，腹部微作圓凸，略見受力狀（圖5）；胸前凸出兩顆小乳頭，與肚端細線刻繪出的臍眼，形成令人目眩神迷的玄異氣氛；頸脖粗厚雄壯，從腦後彎接到軀脊；胸前兩脅至背部淺披薄皮，皮背延至臀後，與雙腳鼎立，形成底座（圖6），惜因年久嚴重斷失，無法立正，修復後且以木墊支撐；從斷裂處可見空身勻稱的器壁。《豐侯》手腳短小，均作四爪，前三後一；雙腳各踩攫一條昂首捲曲，身帶棘刺鱗片的大螭，螭體頭身雕製均至精緻；被緊緊抓攫的螭龍頸部則呈僵直狀，身體蟠曲回旋，形成穩固的器座與重心（圖7）。此外令人注目的是，《豐侯》的頭頂雙耳部位呈蛇狀造型向上捲旋，緊緊地攫捲住一對歧出的 S 形八稜條狀支柱物，與前方嘴角邊雙手持握的同狀支拄物分佔四隅（圖8）。支拄物呈對立狀，曲折向上作有力伸張，形成巧妙且具功能性的空間組合。

5 《E.T. 外星人》是 1982 年美國科幻電影中，特別給外星人起名為「E.T.」（英文「the Extra-Terrestrial」的簡稱）。

既名之為「豐侯」或「豐」，是必有其特殊的意義。

首先對此文物從事考證並命名為「豐」的是前河南省博物館館長關百益（1882-1956）。關氏在其《新鄭古器圖錄》一書「何以名殘豐」節下說：

> 案鄉射禮：飲不勝者，司射適堂西，命弟子奉豐升，設於西楹之西，乃降。大射儀略同；鄭康成曰：將飲不勝者，設豐所以承其爵也；豐形似豆而卑。舊圖引制度云：射罰爵之豐，作人形；豐，國名，其君坐酒亡國，載杆以爲戒。夫制度雖有此說，後世不傳其器。此人作酗惡嗜酒狀，又作踞承之態，恐是豐座之僅存者，因其上殘缺，故以殘豐目之。

案「豐」，段玉裁《說文解字》注謂：「豆之豐滿也，謂豆之大者也；引申之，凡大者皆曰豐。〈方言〉曰：豐，大也，凡物之大貌曰豐，又曰朦朧，豐也。豐其通語也。趙魏之郊，燕之北鄙；凡大人謂之豐。〈大射儀注〉曰：豐其爲字，從豆，丰聲，近似豆，大而卑矣。」[6]故在先秦引申為卑而大的一種承托器，甚至於人、物之大者都可稱豐，而這正是關百益將此類似人形且似承托器的文物稱為「豐」的原因。

貳、《豐侯》名稱及用途辨疑

《豐侯》出土後，學者對它的用途及名稱有多種看法，且略檢討如下：

一、「豐侯」

如上所言，關百益引《周禮》及鄭康成註義將此類似人形且似承托器的文物稱為「豐」。至於「豐侯」，按清段玉裁《說文解字》注稱：「鄉飲酒有豐侯者，鄉當作禮，與舺下、觶下之誤同。禮飲酒有豐侯，謂鄉射、燕大射、公食大夫之豐也。」漢代禮家依《荊竹書紀年》等資料，[7]甚而因以衍化為坐酒亡國的「人」，故有侯名，本件既為支架，

6　同註 2。

7　清段玉裁，《說文解字》注：「荊竹書紀年：成王十九年，黜豐侯。阮諶曰：豐，國名也，坐酒亡國。崔駰〈酒箴〉曰：豐侯沉湎，荷罌負缶，自戳於世，圖形戒後。李尤〈豐侯銘〉曰：豐侯荒謬，醉亂迷迭，乃象其形，為禮戒世。」

且作人形，故被附會命名。但引古豐國之事以傅會已見牽強，而坐酒亡國者，「豈得以為醴器乎」[8]，知其去原意已遠。而以《豐侯》之謂卑而大的承托器，雖稍近事實，但此物支架單薄，支點間距甚寬，無力載重，四支支架載重點極度不勻，且件體不小，與所謂「豐形似豆而卑」不甚意合，何況腳下抓攫雙蛇，與飲酒禮所謂的豐應有明顯落差，前人已多表異議。

二、「獸形器座」或「王子嬰次燎爐之座」

當「破為九件」的「殘豐」被修復後，從支架形式看類似一件器物的殘件，甚至是器物臺座，但不知為何種器物臺座之前，僅能普遍名之為「獸形器座」[9]。此外，史博館前典藏組主任張克明先生從器物歧出的 S 形八稜條狀物進而推斷它為「王子嬰次燎爐之座」，理由據張氏表示，傳該件器物出土時上面確曾疊置著「王子嬰次之燎爐」[10]，因此認為它應為燎爐的座架；有一段時間史博館曾以之為名於展覽中公開標示，且沒受到太大質疑。不過若進一步考量，這一說法似有商榷餘地。首先它與出土紀錄有所出入：從資料顯示「王子嬰次之燎爐」出土於民國十二年（1923 年）9 月 5 日[11]，而此支座卻出土於民國十二年（1923 年）9 月 9 日[12]。此外，正如譚旦冏先生所說：「其實爐足二十有三，不僅四條，而此座亦無力能支持爐重；何況爐係用銅鍊懸掛，不宜有座。」其理已明，尤其是兩者的質地與作工均不一致，尺寸及形制比例也不合適[13]，最重要的是「王子嬰次之燎爐」的底部平整，並無明顯接痕，其非燎爐之座應十分明白。

8　清涂灝，《說文解字注箋》五上。

9　《中國青銅器全集》7，文物出版社，1998 年。

10　對該件盤狀物上銘文之釋義說法不一，此從王說。

11　《新鄭古器圖錄》下冊錄一稱：「民國十二年九月五日新鄭續得器中，有王子方器一件」，此方器即後來所謂的《王子嬰次之燎爐》。

12　《新鄭古器圖錄》下冊載：「民國十二年九月九日又得器，中有殘豐一」。

13　《王子嬰次之燎爐》，口長 45.4 公分，口寬 35.6 公分，其底之足間短窄者更甚（不到 20 公分），不合支座間距實際要求。

三、「燈座」

首先將此「支座」稱為燈座的是瑞典的喜龍仁（Osvald Siren）。喜氏在其所著《中國藝術史》中採用此圖並逕稱之為燈座[14]；譚旦冏先生從漢代人形燈座考察也認為「以燈座為宜」[15]。理由應是四支支柱都有接黏痕跡，而只有小燈盤能為此一軟弱的支架所能承受吧！

然而，燈座起於戰國時代，從出土的文物考察，所有以人物為座的燈座，其人物造型都屬身分卑微的僕人或宮女之流，像本件之以不平凡的神像（詳參後文）充當燈盤支座顯然不合體例；再檢驗此文物四支支柱的頂端斷痕並無接黏痕跡，倒是各柱的頂端約 2 公分左右小段均有膠套痕跡（用途推測詳如後文）；何況四個燈盤簡單易明，不致全部被考古人員遺落坑中，但遍尋所有出土殘件，並未發現類似遺物，其非燈座應十分明白。

燈座之外，其用作其他支架更不可能，原因是支點軟弱。

四、「人身獸面形」、「獸面人身銅像」與「鎮墓獸」

張慶麟將本件文物稱為「人身獸面形」[16]，容庚將之稱為「獸面人身銅像」[17]，徐中舒將之名為「鎮墓獸」[18]，三者均基於將之視為一件獨立完整文物看待的結果。

當本件文物出土之初原本殘破不堪，手腳的支捱物及蟠龍均已斷落，僅可大略看出頭呈獸面軀體似人身的樣子，故靳雲鶚於發掘時稱之為「獸面人身小銅像」[19]，其後張慶麟、容庚據以沿用，是對現狀忠實的描述，但並無用途上的暗示；至於名為「鎮墓獸」則是對同時代類似造型文物的合理推斷，且引證鑿鑿，似成定論。徐氏說：「新鄭遺物

14 譚旦冏著，《新鄭銅器》一書，注稱載喜龍仁《中國藝術史》上冊圖版 38A，惜筆者未緣目見。

15 同註 2，頁 75。

16 靳雲鶚，《鄭縣古器圖志》，頁 37。

17 同註 1。

18 徐中舒撰，《古代狩獵圖象考》第八章。

19 靳雲鶚，《鄭縣古器圖志》，9 月 17 日〈河南新鄭縣發見古物之露布〉。

中有銅製操蛇之神，或戴蛇、操蛇、踐蛇之形，古或以爲鎮墓之用；《新鄭古器圖錄》以爲殘豐，蓋不足信。」將之認爲鎮墓神獸頗近事實，但從已修復的實物考察，該文物既無戴蛇，也無操蛇；徐氏在殘像堆中把歧出的 S 形條狀物誤認爲蛇（若有意作戴蛇或操蛇，以本件極端寫實的情形看，歧出的 S 形條狀物意義重要，必然逕作蛇的形象）。但從修復後顯示此四支八稜條狀物頂端均有明顯的折痕，應作如何解釋才能證明其既非一般「鎮墓獸」，也非器物的殘架，則有待進一步推敲。

參、「豐侯」宜係「西王母」造型考辨

從以上的陳述與分析，「豐侯」應似鎮墓獸，但以青銅隆重製作，思考認真，且造型與習慣上常見之面貌恐怖，造型不定的鎮墓獸有別；總之，其表現的內容及對象必有所指，依筆者看法她應爲「西王母」的原始形象。以下謹就管見略作探討如下：

首先先就文物造型再作審視：

圖9　《虎形尊》　史博館 1956 年入藏　館藏登錄號 h0000282　高 22 公分 × 長 27 公分

一、該件文物軀體胸部有兩個不小的乳頭，另從腹部的肚臍及身軀的造型等方面觀察，「豐侯」基本上是一個以人體造型爲主的神像[20]，且爲女性。上肩及背並披有圓領而輕薄似翼的長披被，下延至尾與足，手足瘦小如鳥，指趾均呈前三後一的爪形攫狀，因此「豐侯」卻又是一尊兼具鳥性人身的女神。

二、就其頭部而言，偌大的頭顱，與同墓坑出土的老虎造型近似（圖9），面貌猙獰，雙目碩大，嘴唇上翻，嘴角有鬚，咧嘴獠牙，作嚇叫（而非咬嚼）狀：虎耳兀立，兇悍有神，很容易

20　此點各家均無異議。

讓人聯想到信陽長臺關出土的鎮墓獸。不同的是鎮墓獸多作跪踞狀，且凶狠可怖；相反的，本件卻嬌小可憐，威嚴可敬。

三、其頭頂穿戴蛇飾頭飾，蛇尾自豎立的耳內穿出，正如《山海經》普遍所描述「雙耳珥蛇」之以蛇貫耳[21]狀；蛇身緊緊纏住 S 形八稜條狀物，條狀物尾端各有約 2 公分左右之膠黏痕跡。雙手靠嘴角處緊握類似條狀物（看似抓咬，稍作黏靠，旨在加強條狀物的牢固效果。徐氏釋為「操蛇」之神，操字甚是，蛇字未必）。

四、其雙股前曲，作鞠坐狀（時無坐椅，此一動作頗不尋常。但臀部必有几墊，以支撐重量與身體平衡），兩腳抓攫螭龍，兼有踐踏載乘的寓意。

五、背部椎尾嚴重斷缺雖已稍作修補，但從肢體造型上推測應有延展的尾巴之類，乃能與雙蛇鼎三而立，保持整體器物重心後傾的平衡與穩固；只是尾巴因技術關係，原必另行製造接合，以致容易斷落。

由上觀察，那麼，以青銅特製的這尊略似虎頭獸面的張口鳥性女身「神像」透露了什麼樣的特殊訊息呢？在《山海經》等古代巫書及傳說的故事中記述不少人獸組合的神祇造象，如「狀皆鳥身而人面」[22]的濟山神與荊山神、「其神狀皆龍身而人面」的首陽山神；「狀皆彘身而人首」的翼望山神[23]、「獸身人面，乘兩龍」的南方祝融神[24]等等。春秋戰國時代，山神除了是鎮守山域地理之外，也意味生物靈魂的避護者，理所當然成為類似死者守護神或避邪物的觀念普遍流行於陪葬器物之中。戰國時代隨著陰陽五行的發皇，更加速山神地獄觀念的形成。渠等造型率多作人面而禽獸身體；另有古天神亦多人面蛇身，如伏羲、女媧、共工、相柳、竊窳、貳負等，若人頭龍身者，如雷神、燭龍等，

21　珥蛇，郭注：「以蛇貫耳，蓋貫耳」以為飾，《山海經》記載珥蛇之神多處，如奢比尸神、雨師妾〈海外東經〉、蓐收神〈海外西經〉、禺強神〈海外北經〉、禺䝞神〈大荒東經〉、不廷胡余神〈大荒南經〉、弇茲神、夏后開神〈大荒西經〉、夸父〈大荒北經〉等。

22　《山海經》卷五〈中山經〉。

23　同註 21。

24　《山海經》卷六〈海外南經〉。

也屬人面蛇身之一類。至於像本件之為獸面人身者只有計蒙[25]、西王母等寥寥可數,而具略似虎面鳥性,且為女像者則只有西王母了。

《山海經‧西山經》載:「玉山,是西王母所居也;西王母其狀如人,豹尾,虎齒,而善嘯;蓬髮戴勝,是司天之厲及五殘。」《山海經‧海內北經》也載:「西王母梯几而戴勝杖」;《山海經‧大荒西經》載:「有人戴勝;虎齒,有豹尾,穴處,名曰西王母。」這些是西王母最原始的形象描述,並說明她是一位威儀嚴厲,專司災厲及五刑殘殺之氣[26]的天神。

文中「梯几」,郭璞注云:「梯謂憑也」,梯几即憑几。勝為婦女首飾,有金勝、銀勝、方勝、玉勝、花勝、人勝等;杖為老人用以扶行者,《禮‧曲禮》謂:「則必賜之几杖」,又謂「謀於長者,必操几杖以從之」,疏謂:「杖可以策身,几可以扶己,俱是養尊者之物。」此外,杖亦尊權的象徵,如鳩杖;換言之,《山海經》所稱的憑几戴勝杖並非毫無意義,勝杖或為高長的一種尊崇的飾物,理以手持,但敘述中稱「戴」,應是時人依《周禮》慣例對傳說中西王母造型的解讀[27],以及崇敬心態下所作的特殊表達。

回顧本件原名「豐侯」的「西王母」造型,除了具備上述所有特徵以及咧嘴嘯號外,頭上加戴蛇纏的 S 形八稜條狀「勝杖」,杖上或當套飾白玉之類頭飾,以增加其莊嚴與權勢效果。雙手作類似設計[28],略以表達傳說中持杖示優之意;雙股前曲,呈鞠坐狀,除示對稱與威嚇感外,並合《周禮》「操杖」及《山海經》「戴杖」之意。西王母腳踏雙龍,雖不見於史料,但早期資料記載古天神多乘兩龍,如「南方祝融,獸身人面,乘兩龍」(《海外南經》)、「西方蓐收,左耳有蛇,乘兩龍」(《海外西經》),乘兩龍用以表示神力與威望,則身為西王母的西方天神乘坐雙龍亦屬自然的配搭。至於尾巴,筆者參照同墓坑同時期製作的虎形尊(或稱兕觥)之虎尾,揣摩其大概,擅接豹尾,欲使完

25　《山海經》卷五〈中山經〉:「神計蒙處之,其狀人身而龍首」。

26　見郭璞注。

27　中國西南確有部分少數民族婦女頭上以長杖纏繞長髮為飾,以示隆盛的習俗。

28　手上雙杖造型的黏合角度是否如已修復的樣子,應有再討論的空間。

整穩固，或可借悉其原貌。

肆、西王母作為鎮墓神象的意義

　　西王母原為古部族「四荒」之一。是一種「其狀如人，豹尾，虎齒，而善嘯」的異類，但從《山海經》的描述，到了春秋時代前後，對她的概念已演變為「司天之厲及五殘」的西方天神。據歷代學者考據《山海經》約成書於春秋末年至漢代初年，作地以楚為中心，西及巴、東及齊，書中流露出濃厚的巫術味與當地信仰。

　　常人為接近這位天神，《穆天子傳》書中也記載周穆王十七年（西元前 985 年）穆王曾西征，作客於西王母；西王母並以歌祝頌之曰：「白雲在天，山陵自出，道里悠遠，山川間之，將子無死，尚能復來。」說明她不吝以歌賜福他人「將子無死，尚能復來」。穆王即後人所謂的東王公，依早期的東王公與西王母傳說，其造型前者作鳥頭人身虎尾[29]，後者類虎面而人身豹尾，兩者的相會除了象徵陰陽的協和（用作生火的陽隧圖案），其圖騰也暗示招福驅邪，而被普遍應用於日常生活乃至明器之中。

　　漢代以後在道教粉飾與推波助瀾下，西王母乃更演而為容顏絕世的「靈人」，成為能鍊就不死之藥的長壽神仙之表徵，故而往後均成為能避邪、招祥，賜人長生之神，而其具威嚇辟屬的本質則一，故被廣用於墓室之中，尤以崇尚厚葬的漢代為甚。江寧縣鳳凰山八號墓出土古時方相氏驅鬼專用的「彩繪神人怪獸紋龜甲形漆盾」，其上正反兩面分繪早晚期的東王公與西王母畫像（如江寧縣鳳凰山 8 號墓出土的正面東王公作鳥頭人身虎尾，西王母頭戴勝杖，虎面人身；背面東王公執杖，西王母頭戴長勝杖，椎附豹尾的女神打扮），反映出西漢早期受楚文化影響下以西王母驅邪的看法。《周禮》謂：「方相氏狂夫四人，大喪先柩及墓人壙，以戈擊四隅，毆方良」[30]《周禮·夏官·方相氏》

29　關於東王公的造型，《神異經·東荒經》載：「東王公居焉，長一丈，頭髮皓白，人形鳥面而虎尾。」至於東王公與西王母的配對，《神異經·中荒經》載：「西王母歲登翼上，會東王公也」。

30　《周禮·注》：「方良者，魍魎也，土怪也」。

圖 10 《西王母圖》 史博館 1963 年入藏 館藏
登錄號 07844 縱 53 公分 × 橫 62.5 公分

又謂：「方相氏蒙熊皮，黃金四目，玄衣朱裳，朱戈揚盾，率百隸，而時儺，以索室毆疫」，注曰：「方良者，魍魎也，土怪也。」方相氏為官名，專司驅邪潔墓的工作，方相氏離去後有賴神通廣大類似鎮墓獸者執役，乃能續保墓地長期平安，此時延攬身分超然且具「司天之屬及五殘」能耐的西王母充當自是上策。也惟有身具「司天之屬及五殘」能耐的西王母能達到永遠驅厲避邪的目的。只是西王母在上古觀念中位高權重，實非一般凡夫俗子敢於率然引用者。至於稍後的山東嘉祥武梁祠西壁畫像，像中西王母肩生兩翼，端坐最上方之正中；四川省博物館藏西王母畫像磚上顯示西王母高坐龍虎座上（圖10），更顯示其於墓室中崇高的地位與更多重的意義，且為一般權貴所樂用。

　　然而西王母如何從形象可怖的古部族圖騰，經鎮墓神獸、墓室神像、祠堂靈人，到西方天神，且被應用於鄭公大墓的呢？其間關鍵應如《山海經‧西山經》所說：「西王母，是司天之屬及五殘。」西王母具司掌災屬及五刑殘殺之氣的能耐及觀念之產生，與鄭公大墓在時代上頗為相當。按春秋時代楚國普遍崇尚巫術，所謂「楚人信巫鬼，重淫祀」，為驅逐魍魎，於墓室中設置鎮墓獸的習俗已甚蓬勃發展，並隨著強盛的國勢，流風所及，而達於中原。鄭本姬周宗親獲封，東周時周室衰微，鄭國以周宗室的擁護者自居，一面保有中原光榮傳統，一面吸收鄰近楚俗乃至西北列國文化，在事死如事生的思想洗禮下，流行於楚國的鎮墓獸觀念一旦傳到鄭國，終因西王母的特殊意象而得到滿足並略作改變，成為特殊鎮墓神像造型的考慮應屬順當。此外從鄭公大墓出土的九鼎八簋之制度理解，此一大墓的主人地位頗為崇高，歷來推論當為鄭成公或鄭簡公。周室頹微之際，鄭公身為中原的一國之君，死後意圖仿效傳說中穆王會西王母，甚至以首度延聘當時傳說獨具「司天之屬及五殘」神威的西王母為鎮墓獸，乃是極其自然且合乎常理的事。

鄭公大墓在時代上既推斷為春秋中晚期（西元前 6 世紀），上距周穆王約四百年，下距東漢武梁祠等壁畫 [31] 也有八百年。其中因神話傳說的出入，環境的變易，故而在造型觀念上難免有所落差。其西王母造型尚遺有傳說時代的圖騰意味，應是中國現存最原始的西王母造型。

伍、結語

從以上的探討可知，此一所謂的「豐侯」，應為以西王母為基礎的一件鎮墓神像！

從歷史的軌跡理解，鎮墓獸的產生與商代早期墓穴中以狗殉埋以示其淨的意義有關。此一信念降至周代，由於避免山魈土怪擾亂墓地的觀念尚在，《周禮》謂：「方相氏狂夫四人，大喪先柩及墓入壙，以戈擊四隅，毆方良」，而「楚人信巫鬼，重淫祀」比周更有過之，史學家考察楚為殷商後裔，殷人尚鬼，鎮墓獸之需要自楚為盛，其源有自。

縱觀歷來出土鎮墓獸以楚墓最夥，表現也最為旖爛可觀，材料多選漆木製作，不論是信陽長臺關或當陽曹家崗等地出土，其造型大多頭面圓鼓，大眼無珠，口吐長舌，身作方柱形，腳呈踞坐式；與本件之落在蕞爾小國的鄭國，且以寫實手法之青銅材質隆重製作，尤其意有所指，在造型上選採西王母像者，大異其趣。鄭國墓葬固然受楚文化影響，試觀此一鎮墓獸，其內容卻表現了拘謹的稽古務實態度，在眾多的鎮墓獸中形成一種特例。而本件在時代上約屬春秋中晚期，比上述常見的戰國文物為早，於文化或造型意義上均甚突出。

此外，西王母在中國上古文化史上佔有極其重要份量，論其淵源應始自春秋時代而盛於兩漢。歷來對於兩漢以後的造型演變較為清楚，但對其原始狀況卻僅存傳說之簡單文字描寫，至於實像則不可知。本件西王母造型除可彌補此一遺憾，他方面，在傳統概念上西王母被延用於墓室起於西漢，但從本例可知其源頭可溯自春秋時代。

另外，從出土文物的作工、材質與造型手法等方面考察。此一鎮墓神象與其他同坑

31　武梁（77 年 -151 年）、武開明（91 年 -148 年）。

的器物頗為不同，唯獨與《虎形尊》（或稱兕觥）最為類似，出土坑位也最接近。獸形尊彝（尤其是兕觥）的形制在殷商陪葬器物中極為普遍，但東周以後幾近絕跡，春秋時代中晚期復見此例，形式寫實，但製作手法卻顯倉促，造型同屬虎形頭像，兩者必然在鄭公去世前後所作，之間是否隱含某種關係與意義，則有待往後的考察。

　　總之，以青銅製作此一鎮墓神像已是特例，而其獨特的造型對墓主人的地位以及充滿神話氛圍的上古中國文化史，應具重大意義。

（轉載自《歷史文物》，第 96 期，2001 年 7 月，頁 14-26）

關於館藏東漢《加彩油燈》

圖 1 《加彩油燈》 史博館 1995 年入藏 館藏
登錄號 84-00499 高 88 公分 × 寬 49 公分

前言

　　油燈在中國起源甚早，造型簡單，但降至漢代，尤其是東漢，在造型上起了極大的變化，不僅形體變大，造型複雜，裝飾內容多采多姿，富於神仙的神祕色彩，無疑的，這是受到當時剛興起的道教信仰之影響。館藏東漢《加彩油燈》（圖 1），高近 3 尺，支生 7 小燈，其上彩繪西王母及代表道教上天世界的諸多神祇，一派神仙神祕色彩，最能表達此一特質；從其造型除可看到當時道教對民眾思想與生活關係密切，而經過進一層的分析當更可了解其對美術影響之深遠！

　　本文旨在從不同的面向，透過歷史研究方法探討諸如社會的、文化的、民俗的等角度，從而理解其思想與信仰，意圖其藝術旨趣之顯現焉。

壹、東漢加彩油燈的形制

　　國立歷史博物館於民國八十四年（1995 年）購入一件東漢《加彩油燈》（館藏登錄號 84-00499），其高 86.5 公分，寬 47 公分，徑 24 公分，據貨主供稱其出土地點為四川，從地域風格看是不錯的，進貨時陶質粗鬆而略帶潮溼，但彩繪鮮麗如新，顯然出土不久，由於年代久遠，時空變異，稍有不慎，顏料容易隨手脫落。

　　此油燈全身呈燈塔狀，分三段以鉚榫套疊，使儼然一整件，各段支生大小多少不等共 4 層 8 盞之動物托盤油燈，設計精緻巧妙，至有氣勢。其下段高 46 公分（內含榫突 3.5 公分），分兩截，下截加彩浮雕呈獅頭狀之蟾蜍，額頭扁平若座，兩耳聳翹開張，雙眼炯炯有神，大嘴咧開作吐水狀，下身碩圓，前足趴蹲，後足作踞坐狀，腳趾銳利，蹲勢隆重而穩固，截上之兩側安置手捧油燈之奇獸仙人一對，狀頗端莊；上截淺浮雕彩繪仙女，靈巧而雅致，其下旁生複雜場面，內容不乏羽人瑞獸，惜顏料掉落嚴重，難以分辨；截上之兩肩支生手捧油燈之奇獸仙人一。中段高 30 公分（內含榫突 4.5 公分），上浮雕本件主角西王母像；西王母髮髻高聳，服裝寬容，端坐於龍虎座正中，龍虎座之兩側浮雕龍虎造型頗為寫實，頭上各頂有燈盞一支，身上巧繪朱色與白色，間加綠彩，雍容而華貴。座下作玉兔搗藥，玉兔兩側圖像模糊，左側似作九尾狐，右側似作三足鳥。上段高 18.5 公分，圓雕一乘騎天馬的天神，雙腳緊夾馬身，雙手各端捧燈盞一支，右高左低，臉部轉向正前方，至有威儀。惜彩料脫落嚴重。

貳、油燈的造型沿革與道教信仰

一、東漢以前的油燈沿革與造型

　　《儀禮・燕禮》云：「宵則庶子執燭於阼階上，司宮執燭於西階上，甸人執大燭於庭，閽人執大燭於門外。」鄭註：「燭，焌也」，賈公彥疏：「燭，焌也；古者無麻燭，而用荊焌。」《周禮・秋官、司烜氏》云：「凡邦之大事，共墳燭，庭燎。」鄭註：「墳，大也，樹於門外曰大燭。於門內曰庭燎。皆所以照眾為明。」春秋時代以前只流行焌燭之類，尚無燈的發明。

燈或鐙字始見於戰國時代。《楚辭‧招魂》：「蘭膏明燭，華鐙錯些」；而現知出土燈也以戰國為最早。

在周代，「鐙」與「登」同字，指的是形似豆的一種容器，這種容器裝油加芯就可點火照明，順理成章成為燈具。「鐙」的概念既然來自「登」，因此早期的「鐙」與「登」在造型上沒太大區別。鐙使用油膏，安全可靠，形體小，造型穩重，移動擺置方便，成為室內重要用具，其材質包括陶、銅、鐵、石、玉等，出土以銅鐙、陶鐙為主，頗為富貴家庭日常所喜用。

戰國時代各國間經濟活動活絡，燈的製作概念，秉承傳統神仙思想，加上技術日益精良，造型活潑而多樣，近年來出土不少，除豆形燈外，常見的有人俑燈、羊燈、豬燈、雁形燈、熊燈及少數的燈樹。

進入秦漢以後，燈的製作更為精巧，有些且帶機關釦紐，可以活動自如，或翻蓋為盤如吉羊燈，或加鍊條可以懸掛如長沙出土帶鍊人體吊燈，或加活動罩門可以任意調光，或加空管可以收集煙灰，甚至鎏金鍍銀，華美至極。其中燈樹，一座多盞，頗為壯觀，像河北平山縣中山王墓出土的 15 連枝燈，一樹支生 15 盞燈盤，枝幹間錯落，有造型活潑的遊龍、玩猴、鳴鳥等，設計頗為別致。

古人自古有事死如事生的思想，尤其富貴人家對死人厚葬由來已久，油燈有照明驅邪作用而普遍用於陪葬。燈在宗教信仰尤其是道教的加持下展現另一番風華。

二、受道教影響的油燈及其造型

東漢末年，社會擾攘，民心浮動，宗教信仰滋生，道教興起。而燈火神祕，熾熱光明，有招光放陽，破暗開明，昌盛輝煌，驅邪揚正的意義，在宗教儀式中尤其是道教頗受重視，對於埋入陰暗地宮陪葬的器物群中尤其不可或缺。因其寓意特別，配合當時普遍的神仙思想與信仰，故強烈地影響其在造型上的概念，這些特徵從墓坑出土的遺物可以得到證明。

這些與道教信仰有關的燈具遺物，在造型方面大多為燈樹，顯其脫俗不凡外，並表

隆重，因係陪葬物，少部分銅器外，多為陶製，尤其是在道教流行熱絡的地區如四川、山東、河南、陝西等地，身上往往布滿彩繪，題材多為神仙傳說或道教故事，乃至飛禽雲紋等。而呈樹的造型卻與道教「長生樹」與「命樹」的觀念有關。

《太平經》卷112謂：「人有命樹升天土各過，其春生三月命數桑，夏生三月命數棗李，秋生三月命數梓梗，冬生三月命數槐柏，此俗人知所屬也。皆有主樹之吏，命且欲盡，其數半生；命盡枯落，主吏伐樹。」；又說：「其人安從得活，欲長不死，易改心志，傳其樹近天門，名曰長生。神吏主之，皆潔淨光澤，自生天之所，護神尊榮」。可知在早期道教的信仰中，人的生命有命樹司之，更有主管命樹榮枯的吏官。若樹高大近接天門，則可長生，為了延命添光，乃於樹上加油添燈，並於燈頂加置能接引靈魂入天國的靈物如鳳凰之類。河北平穀西柏店出土的東漢《綠釉九連陶燈臺》應是典型的例子。某些燈座或以仙人為飾，此類仙人持燈的造型來自戰國時代的人俑燈，戰國的人俑燈如河北平山縣出土的銀首人俑燈、湖北江陵望山出土的人騎駝銅燈、河南三門峽上村嶺出土的漆繪跽坐人物燈等，人俑有男有女，其共同特色是宮廷或富貴人家的奴僕造型。其呈仙人造型者臉或呈鳥喙狀，有羽人意，要皆欲主人命樹之可長可久也。

參、東漢加彩油燈的宗教內容與藝術價值

東漢加彩油燈在造型上有幾個特點：

一、繪素西王母端坐頂上：本件燈座的主角為肩生兩翼的西王母，其下及兩旁配搭神仙異獸，豐富地營造了一片傳說中天國的氣氛。西王母除了是傳說的四荒之一，劉映祺先生更認為係古戎狄的先人[1]，其後在神仙思想的吹捧下，儼然成為天堂之門守護者的象徵，道教信仰更逕以西王母為標榜，寓意長生，而普遍地被尊崇於墓室山牆之上。燈既為光明未來之所寄，以之為圖像充分表達此一意念。而西王母相關的玉兔司藥、人首鳥身的神醫扁鵲、蟾蜍及各種山神一應而上。

1　〈西王母與涇川回山〉，《中國道教》，第 3 期，1991 年。

　　二、以蟾蜍為基座：蟾蜍常伴隨西王母，甚至作詼諧逗趣狀，以愉悅主人。本件蟾蜍身體圓渾，口吐水，頭呈獅頭狀。中國不產獅子；獅子的意象概念來自印度或波斯。獅子勇猛，吼聲達數里，群獸聞之，無不懾服，獅子吼比喻威神，傳釋迦牟尼出世時，一手指天一手指地，作獅子吼；更以佛為人中獅子，凡所坐若床若地，皆名獅子座。印度阿育王於西元前 3 世紀已以獅子象徵佛力與堅毅，此燈座作於東漢末年，時佛教已東傳至中國，道教受其影響，故蟾蜍頭鼻造型受其影響，頗具威猛相，與傳統概念稍異。西王母神像既離不開蟾蜍，只是為何以之為基座卻是重點。按燈座的意念既為命樹，在造型上其立基必須雄厚穩固外，往往有以水池為地者，冀其樹木滋長可久也。《太平經》卷93謂：「物之大者，以木為長也。故寅為始生木。甲最為木之初也。故萬物見於甲寅，終死於癸亥。故木也，乃受命生於元氣太陰水中，故以甲子為初始。」全燈為命樹型，蟾蜍善吐水，以之為樹座尤顯示作者的巧思與創意。

　　三、以仙人為托：此油燈支生 7 支小燈，各燈均以仙人為托，暗示燈樹及天。《太平經》卷98謂：「夫真道而多與神交際，神道專以司人為事，親人且喜善，與不親人且驚駭，與不俱爭語言於人旁，狀若群鳥，相與往來，無有窮極。」葛洪《神仙傳》也說：「仙人者，或竦身入雲，無翅而飛，或駕龍乘雲，上造太階」。本件 7 支小燈的燈托造型以無翼的仙人充當，某些仙人臉部其狀如鳥，體態輕盈，造型奇特，正如《太平經》所謂「狀若群鳥」，可相往來，無有窮極的美意。

　　雖然如此，本件陶燈的內容重點仍為西王母；為何以西王母裝飾此一陶燈，才是本件內容與藝術價值之所在。

　　如前所述，燈樹的造型目的不離「命樹」的主體概念，命樹的目的既在使其人「欲長不死」，故「易改心志，傳其樹近天門，名曰長生」。且由「神吏主之，皆潔淨光澤，自生天之所，護神尊榮」，而此一無上尊榮的神吏自然是非西王母莫屬。

　　關於西王母的造型與性格，在歷代史籍中有戲劇性的轉變與描述：

　　一、「西王母其狀如人，豹尾虎齒而善嘯，蓬髮戴勝，是司天之屬及五殘。」「有人戴勝，虎齒有豹尾，穴處，名曰西王母。」（見《山海經》），因其有司天之

厲及五殘能耐，故被漢人引作驅鬼或隆重的鎮墓之
神，筆者曾於〈新鄭鄭公大墓出土《豐侯》辨疑〉一
文中討論過，其造型正如江寧縣鳳凰山8號墓出土
的《彩繪神人怪獸紋龜甲形漆盾》上所繪的樣子，
而國立歷史博物館所藏的《獸形器座》（另名《鎮
墓獸》、《豐侯》），應該就是最早的西王母造型
（圖2）。

圖2　《獸形器座》（另名《鎮墓
獸》、《豐侯》）史博館1956年入
藏　館藏登錄號 h0000289　高47公
分×長34公分×寬30公分　重7.8
公斤

　　二、「乙丑，天子觴西王母於瑤池之上。西王母為
天子謠，曰：『白雲在天，山陵自出，道里悠遠，山川
間之，將子無死，尚能復來。』」（見《穆天子傳》），
此時的西王母是一位能歌以賜福他人的人。

　　三、「羿請不死之藥於西王母，姮娥竊以奔月」（見
《淮南子‧覽冥訓》），此時的西王母是一位擁有長生
不老仙藥的神仙。

　　四、「修短得中，天姿掩藹，容顏絕世，真靈人也」，並謂「夫欲修身，當營其氣，
太儦真經所謂行益易之道。益者益精，易者易形；能益能易，名上仙籍。不益不易，不
離死厄，行益易者，謂常思靈寶也。靈者神也，寶者精也。」（見《漢武帝內傳》），
此時的西王母是一位天姿絕世的神仙，且懷成仙之道。

　　西王母被塑造成一美麗而長壽的無上神仙以後，到了東漢配合道教信仰，逕以為標
榜，寓意長生，而普遍地被尊崇於墓室山牆之上。燈為光明未來之所寄，而燈樹的造型
目的既不離「命樹」，以之為圖像充分表達此一意念，自是理所當然。

　　其次就藝術觀點而言，本燈座圖像豐富，設計明確而穩健，手法寫實，造型動靜皆
宜，純熟有力，尤其色彩上層以礦物顏料圖繪，紅白相間，下層綠色點綴，層層相因，
給人以超凡入聖的神聖感。

肆、結語

綜上而言,館藏東漢《加彩油燈》不僅不能只將它當作一盞油燈看待,在製作的意義上它是一座「燈座」,而且與道教信仰的「命樹」概念有著密不可分的關係!尤其主神西王母及相關的玉兔司藥、九尾狐、三足鳥神、扁鵲、蟾蜍,乃至各路神仙所涵蓋的神靈世界,可以印證漢畫,給人對當時社會的、文化的、民俗的以及思想與信仰,有著更深的理解。只是西王母既具至尊地位,頭上竟還加立手捧雙燈的騎馬天神,與常見的習慣頗有扞格,是否另有其他意義,則有待日後再作探討。

(轉載自《國立歷史博物館學報》,第 28 期,2004 年 9 月,頁 1-18)

館藏馬白水鉅作《太魯閣之美》

壹、馬白水《太魯閣之美》的收藏經過與現況

水彩畫大家馬白水（1909-2003），享壽 95 歲，遼寧本溪人。瀋陽遼寧省立師專美術科畢業，先後任教於遼寧、北京等地省立師範、國立中山中學等校，並赴各地作水彩寫生。1948 年 12 月自上海渡海到臺灣環島寫生兩個月，並於臺北市中山堂舉行個展時，其作品為美術界尤其是當時省立臺灣師範學院（即今國立臺灣師範大學）學生所賞識，薦請校方特聘為該校水彩專任教授歷 27 年，其間兼任臺灣藝專、私立文化大學教授，並應聘主持國立編譯館中學美術教科書編輯及主任委員。中國美術協會常務理事，歷屆全國美展、全省美展、中山文藝獎等評審委員。

1974 年馬白水自師範學院退休後，與夫人謝端霞女士移居紐約曼哈頓，考取駕照，開始其旅美及世界各地寫生、展覽、講學的生涯，足跡除美國各大城市之外，還包括加拿大、英國、法國、馬來西亞、北歐三國、中國大陸等地，但臺灣是其故鄉，返國活動次數也最多。

臺灣既是馬白水居住最久也最熟悉的地方，晚年雖移居他鄉，但心繫故土。每次回國都勤於寫生，縱使重返紐約居所，也常憶寫臺灣風光以釋懸念之情，《太魯閣之美》便是在此種情境下醞釀出來的代表作。（圖 1、圖 2）

《太魯閣之美》（214×69 公分 ×24）由 24 張 7 尺宣紙拼聯而成，1999 年初完成，當年 9 月在本館為其舉辦的九十回顧展時首度亮相，畫作氣勢雄渾，驚豔一時，允為其一生創作達到最高峰時的代表作，翌年，以半買半送方式珍藏。除刊登於本館《館藏精品》圖錄外，並印成縮小版，用廣宣揚。

圖 1　馬白水繪《太魯閣之美》

貳、太魯閣的地理景觀與意象特質

臺灣值得入畫的景點很多，但最具世界級特色的當非「太魯閣」莫屬 [1]。「太魯閣」（Taruko）為泰雅族太魯閣族語，意指峽谷的「雄偉」、「美麗」，位於中橫公路與蘇花公路交會點，距花蓮市北約 25 公里。峽谷由立霧溪豐沛的溪水不斷向下侵蝕，穿越眾多大山，尤其是廣大的大理石層，形成了 U 型峽谷的奇特景觀有奇岩、峭壁、深峽、縱谷、飛瀑、流泉、古木、雲海……。民國 49 年（1960 年）4 月中橫公路沿溪貫通，自太魯閣向西攀爬經天祥到大禹嶺約 70 多公里。大禹嶺標高 2,565 公尺，是中橫公路東西兩段的分界點。東段的立霧溪上游支流多而短，河蝕劇烈，下切作用嚴重，尤其是天祥至太魯閣段所謂的「內太魯閣峽」長約 19 公里，或狹窄或開朗、或明媚或陰森，地形落差大，有高達千尺絕壁，水流湍急，白色大理石此起彼落，碧水流沙，聲色俱妙，時而陰風陣陣，林木搖曳，燕鳥飛鳴，時而光風霽月，隨著峰稜陡壁指向白雲藍天。這些天然景觀經公路的開鑿與串連，更形成了不少令人印象深刻且相當密集的重要景點，是中橫的精華所在，而傳統概念的「太魯閣」正包括了這些景點。

1　編案：2016 年 3 月，《太魯閣之美》成為花蓮新城車站大型公共藝術作品，運用窯燒玻璃創新技法重新呈現畫作，成功地將該作結合於車站建築。

圖 2　馬白水　《太魯閣之美》　史博館 2000 年入藏　館藏登錄號 89-00684　每屏縱 214 公分×橫 69 公分
共計 24 屏

　　這長約 19 公里的重要景點從東而上有：太魯閣牌樓、長春祠、天王橋、寧安橋（不
動明王廟、銀帶瀑布）、白沙橋、溪畔、燕子口、靳珩公園、印地安人頭、錐麓隧道、
錐麓大斷崖、流芳橋、九曲洞、順安橋、慈母亭（慈母橋）、太魯合流、綠水、天祥（祥
德寺、天峰塔、福園、梅園、晶華飯店、天祥活動中心）等等。景點配搭天然山水景致，
成了數個極富詩意的風景帶，常是旅客印象深刻的地方，也是藝術家最青睞或引作畫題
的所在！尤以下列各地的景色最富形色內涵：

一、太魯幽谷

　　太魯閣是中橫的起點，立於立霧溪出山口，溪水沖開中央山脈後形成廣大的沖積三
角洲，溪水逐漸平緩，整個山谷與兩岸高山形成強烈對比，幽谷緊接蘇花公路、遙望太
平洋極為壯觀，兩岸尚有富世、崇德的河階，與沖積扇的水路構成美妙的圖紋，中橫的
牌樓是最重要的標幟，也是旅客矚目的焦點。

二、長春飛瀑

長春祠距太魯閣 3 公里，循懸崖小道而入，為紀念築路殉職之榮民員工而建的白牆黃瓦祠堂，附近一片青山秀水，其上高山飛瀑從禪光寺旁隱約而降，分泉注入祠前谷底。高山封閉，山谷廣闊，溪水潺潺，祠前東望可見到沙卡丹與立霧溪會合的沙卡丹河階，前有長春橋連接彼岸，形勢極為險要。人工與自然景觀合一，最宜入畫。

三、峽谷鳴燕

從長春橋沿路而上 7 公里處，兩岸峭壁更形陡聳，峽谷幽深，峭壁為變質的褐黑大理石，壁上布滿溶蝕小洞，成為洋燕及雨燕築巢的地方，早年此地群燕飛舞，蔚為奇觀，故名「燕子口」；中橫開通後燕子行蹤杳然，據說只要季節得宜尚有春燕回巢，憑添幾許生趣，但無論如何「燕子口」的隧道與壯麗峭壁可夠讓人留連忘返。中橫開鑿，洞口忽明忽滅，處處驚險，是太魯閣的明星景點。

四、靳珩公園

公園距燕子口僅半公里，附近的靳珩橋正好銜接隧道與公園，公園位於公路轉角的小丘上，內有一座紀念段長靳珩先生殉職的大理石碑，及當時合流工程處殉職的員工紀念碑。公園裡林木成蔭，花草奇石相映成趣，小橋流水，風景幽雅，遊客小憩，緬懷先人辛勞與遺澤，頗有一番情境。

五、九曲迴廊

又稱「九曲洞」，離靳珩橋 3 公里，是太魯閣鬼斧神工，人定勝天，最精采的一個景點；此地峽谷更窄，水勢更急，峭壁更陡，甚至倒懸，深谷急流，暴雨後形成「雨泉瀑」蔚為奇觀。中橫的施工者從壁中穿鑿，或留岩為柱，或就壁鑿窗，深室一片漆黑，臨澗光透谷底，洞內曲折迴轉，有如九轉迴腸。洞外奇岩怪石，尖峰絕壁，置身其間，有如隔世仙境。雖稱「九曲洞」，實為一條足可通車的隧道。近年因考量遊客逗留的安全，另於內側再開一條更寬直專為行車之用的雙線隧道後，遊客在悠閒中能放心體驗，使此路段成為更經典的景點。

六、錐麓斷崖與虎口線天

燕子口至慈母橋間即著名的錐麓大斷崖，斷崖最高處達 1,666 公尺，以近乎垂直的角度插入溪谷，平光的崖壁上鑿有一條小徑供人通行，此即合歡越嶺古道中的錐麓古道，但多坍塌，走行不易；遊客可從靳珩橋到流芳橋間的公路上遙觀，並體會峽谷窄小，有如線天般的「虎口線天」的懾人景象，也是太魯閣讓人印象深刻的奇景。

七、慈母橋與合流

橋距九曲洞僅 3 公里，與橋畔的慈母亭均為白色大理石所建，慈母亭原名蘭亭。傳說一位原住民慈母因兒子出外打獵被水沖走，久久沒有音訊，為想念兒子，每天傍晚佇立在山坡上期待愛兒歸來，後人乃將此亭改名慈母亭。亭的前面即是立霧溪與荖西溪的會合處，故名「合流」，「太魯合流」原為花蓮八景之一，立霧溪間兀立大塊青蛙岩，沿曲折的石階下溪到岩頂，上有朱亭雄峙叢林間，俗稱「青蛙戴皇冠」，臨風振袖，頗有出塵之思。

八、天祥

天祥距慈母橋 3 公里，標高 450 公尺，距中橫的最高點標高 2,565 公尺的大禹嶺 57.6 公里。因位於立霧溪與大沙溪合流處，屬河階臺地，原名「他比多」，為泰雅族世居地，後因紀念文天祥而易名，空間夠大，地勢起伏有致，風景氣候均佳，內有福園、梅園、晶華飯店、青年活動中心等。從上俯瞰，溪谷寬廣且深，稚暉橋、普渡橋、天峰塔盡收眼底。走過普渡吊橋拾級而上，經孟母亭可到祥德寺，七層的天峰塔就在眼前，它是天祥的地標，站在塔上可目睹天祥全景[2]。為畫家最喜愛的題材之一。

參、《太魯閣之美》的構思與表現

對於太魯閣的風景，早從民國四十九年（1960 年）通車以來，已博得畫家的青睞，

2　參見太魯閣國家公園管理處提供資料及戶外生活出版《臺灣豐富之旅》等，2001 年 9 月。

紛紛前來寫生；馬先生也不例外，他或基於旅遊，或帶學生寫生，或因舊地重遊，每次均有作品留存。因此從早期到晚期有關太魯閣的作品不勝其數，對太魯閣的各個景點也都如數家珍。此一大作《太魯閣之美》係他考察上述各景點的特徵從左而右，循中橫公路足跡，描寫其太魯閣峽谷自東而西的壯麗構成。全作以 24 張 7 尺宣紙拼成，結構上類似中國傳統畫卷，作次序展開，對照實景大體無誤，每幅各有一景，計有新城、新城山、東西橫貫公路牌樓、霧下山腳、長春祠、禪光寺遠眺、寧安橋、立霧溪畔崖谷、布洛灣、燕子口、靳珩橋（印地安人頭附近）、錐麓大斷崖（隧道）、流芳橋、虎口線天、九曲洞、科蘭溪谷口、太魯合流、慈母橋（亭）、岳王亭附近、綠水附近、富田山、天峰塔（祥德寺）、天祥（稚暉橋）、天祥（豁然遠眺）[3]。以徒步遊覽的心情，從清晨、早上、上午、晌午、中午、下午、傍晚、夜晚等八個時段，大約以 3 幅為一個時段的概念作時間的轉移，而每幅有一主題，可獨立成景，是本畫作的特色；也可隨意截斷或兩幅或 3 幅、4 幅拼接，獨立成景，這是本件作品最費心機也最具特色的所在。整體連接，讓人有若欣賞寬頻銀幕般的視覺感受。至於遠看整幅通景可讓人在同一個時空體驗從白天到夜晚這山路蜿蜒，雲彩裊繞，色彩鮮麗，凸凹有致，而又氣勢磅礴，變換莫測的壯麗峽谷景觀，更是此一作品獨到的巧思。以下且按幅檢討其內容與架構：

一、新城

新城位於立霧溪沖積的三角洲南岸，界臨太平洋，蘇花公路與北迴鐵路交錯，市鎮繁榮，是花蓮進入太魯閣的必經之地。本幅近山高聳，遠山丘陵平緩，新城樓房遙布在薄霧裡，廣大的晴空中白雲朵朵，如清雲般自大洋那端輕盈升起，意味著美妙的樂章即將開始。（圖 3）

圖 3 《太魯閣之美》1

3 若以距離比例的分配而言，東半部各景顯然較為緊湊，西半部從太魯合流到天祥雖僅 3 公里，但卻佔了全作品三分之一的長度。

二、新城山

以簡明有力的線條鉤勒高聳摩天的山形，著以從東方海上透進的鮮軟晨曦色面，令人有著清新之感。山腳下率性而壓縮地圈點著濃鬱的樹叢，樹叢間與路欄間橫置一輛白色客車，旅客點點，劃破了清晨的沉寂，這些旅客與第三幅保有進入神祕序幕的暗示。

三、中橫公路牌樓

豎立在左下腳的紅牌黃瓦牌樓是中橫的標幟，正式揭開太魯閣之美的序幕，上面微露太平洋的天空，但全幅已邁入山區；從左圖延續而來三三兩兩的人物留戀在牌樓之前，眼光隨之引向高遠的新城山，山在橫布的清暉與晨曦之間，顯得輕快而自在。清虛的筆調，有引人入勝的效果。

四、霧下山

立霧溪的北岸就是霧下山，旅客越過長春橋就是霧下山腳，作者為應合修長的輻面，結構上予以狹窄化，用之表現近景，作空間的轉換，並推遠太魯閣。（圖4）

圖4 《太魯閣之美》2

五、長春祠

從霧下山腳的中橫公路上遠望長春祠，紅黃併陳的建築在青山綠水中特別醒目；也是整件作品的焦點之一；白雲朵朵從山腰而降，雖顯得有點板滯，卻能帶動整體造型及深沉的效果。

六、禪光寺遠眺

以象徵手法在長春祠背後的山巔上兀立禪光寺，寺廟居高臨下俯瞰崖谷雲層，雲層橫跨兩岸高山形成的深廣山澗，雲端層巒高鎖著井然疊嶂，深沉而有力。

七、寧安橋

越過長春祠前的峽谷，視覺焦點跳到下方不動明王廟前的石壘以及平遠的寧安吊橋，相對於被壓扁的沉重石壘與清明秀小的橋架空間，就是佔了畫幅大半邊的高聳峭壁，峭壁呈石綠色豎立在遠空清氣間，與沉重高聳的遠山和斷雲形成另一個對比，整個顯得溫明優雅。（圖5）

八、立霧溪畔懸崖

畫境進入地如刀切的峭陡山壁，窄小的峽谷，公路在壁上攔腰通過，近景如此，對岸也高入蒼

圖5　《太魯閣之美》3

穹，難見天日；晴天時白雲偶探山巔，本幅時已近午，明暗愈見分明，半壁的石岩質地堅實，表現頗為深刻，與對岸山巒又是一次動靜陰陽剛柔的大對比。

九、布洛灣遠眺

「布洛灣」為泰雅語「巨響的山谷」之意，原為族人聚居之所，位於燕子口附近的河階上，三面環山，四周遍植百合及鐵莧等植栽，現留存原住民傳統民居及生活文物等，河階落差大。本幅以豐富的色彩表達村落四周的植栽與神祕而歡樂的景象，山谷間彩雲依偎，似乎在訴說著神明對這塊土地的眷戀，是全幅最亮眼的所在。

十、燕子口

時光已近晌午，太陽不知覺地移向山頂的另一端，燕子口面向山壁的峽谷中，特別顯得幽暗，峭壁被擠壓在邊緣的窄縫間，洞口忽明忽暗，畫面色彩暗沉，車輛在摸索中緩緩駛過，全幅蔽塞，毫無空隙，既沉悶、又緊張，作者成功地掌握了畫面的結構特質。

十一、靳珩橋（印地安人頭）

豔陽又向頭頂上移，正好照在「印地安人頭」赤黃色的岩壁上，顯得光輝明亮，公

路從左下角進入，拐彎經過靳珩橋，再進入隧道，綠水潺潺，白雲悠悠，燕子口的緊張雖得到釋放，但色彩的驚豔與造型的驚奇卻此起彼落隨時在際遇中。（圖6）

圖6　《太魯閣之美》4

十二、錐麓大斷崖（隧道）

穿過靳珩橋進入錐麓斷崖。大斷崖在立霧溪的北麓，以高險陡峭聞名，本幅以鐵紅烏紫鉤勒尖石中立於崖前，緊迫的力量向左上方擠壓，與上幅明亮空間形成谷口；陰面處則灑落沉重而浮動的影痕，大筆潑墨的筆調意味著此岸斷崖的荒藐與神祕。

十三、流芳橋

時光到此已進入中午，豔陽高掛，作者以留白表現廣大的向陽面，以黑色處理陰影；黑白對比之餘，用淡藍淺紫調整質面與空間，高掛的垂瀑也以簡單的色面處理，傳統所謂「黑白、濃淡、乾溼」的墨法變化，西式的面塊，表現路口及紅色綱架的流芳橋穿向無明的對岸，意味著另一個高潮即將開始。（圖7）

圖7　《太魯閣之美》5

十四、虎口線天

過了流芳橋，峽谷更為狹窄，兩岸崖頂間距比谷底緊迫，簡直像一條細線，欲見天光，端賴正午，所謂「線天」者也。本幅以三分之二的留白表現崖壁難得的受光面，崖壁斜立空際，另面的崖面則急速轉入漆黑渾暗。山頂是造型活潑的面塊，而扮演畫眼的洞口卻再次出現在左下平凡無奇、幽暗崖面的細小邊緣，給人無限遐思。

十五、九曲洞

正午來到畫幅景點的最高潮，但作者卻以最平實有力的手法來處理——在同樣大小的畫幅上出現層層相因節奏清楚的黑白縱向塊面，造型簡明，線條剛直；承接它的是一路排開的紫鐵般大塊巖壁，壁間透露數個高低有致、造型美妙切割銳利的小洞口，這是九曲洞的標幟，洞口內隱約間有行人車輛，熙熙攘攘，引人入勝。

十六、科蘭溪谷口

沿立霧溪南岸溯水而上，溪水湍急，到了科蘭溪谷北望中橫，路線細長而蜿蜒如入優美畫境，群山疊翠層層推遠；過午之後的中橫明豔依然，公路在遠處靜靜地劃過，陽光從雲隙間或遮罩山頭，或篩灑山腰，呵護這優美而壯麗的山河。（圖8）

圖8 《太魯閣之美》6

十七、太魯合流

合流與慈母橋同位於老西溪的出口，但畫幅上被分為兩幅作品處理，因為它們同是讓旅客印象深刻的景點，尤其是前者的青蛙石造型特別，是中橫的標幟，作者以較豐富的色彩處理，是全幅精采點之一，相對於左側的大山，河谷則顯得微小而幽靜，景中添加朱亭雄立於巨石上，亭內及小路的人物玩覽悠悠白雲，為神山增加幾許美趣。

十八、慈母亭（慈母橋）

與前段線條緊湊雄偉的筆調與色彩相比，此幅的風格忽然間優柔許多，筆致細膩，這固然受景線到此顯見空曠優美有關，但慈母橋與慈母亭對離鄉數十年、垂垂老矣的作者而言感受特別深刻所致，據說馬先生還曾坐在亭上，頻頻拭淚。畫幅的斜陽照在山坡上，溫暖了浪人的心，似乎也訴說母親的愛。

十九、岳王亭附近

過了慈母橋進入岳王亭附近山區後，景色較平淡，但巒嶺重重，雲影陣陣，即速感受一股涼意，所謂山深日易曛，不覺已是傍晚，山色漸漸沉重，餘暉投在山腳稜線上趕路的人們。與大山相比，人的渺小讓觀賞者再度陷入茫然的思緒之中。（圖9）

二十、綠水山區附近

描寫綠水附近的崖面，右邊大半以斧劈的筆法斫出灰綠的山壁如門半掩，左側則是乘勢而起的層

圖9　《太魯閣之美》7

層山頭，黃昏的餘暉灑在遠處坡壁上，坡壁稜頂露出綠樹點點，左下方一輛客車正急速地隨影移動，看似蕭瑟，也反映歸途投宿者的心情。本幅與上幅併看，更能體會完整的畫意。

廿一、富田山腳

翻過綠水，北背為鍛煉山，對岸的富田山隔著立霧溪雄崎山谷，山頂昏暗，整座山以類似傳統皴法的筆觸大筆揮掃，並已穿上暗紫色的外衣，近身的山腳是昏暗山殼的剎那印象，令人感到別樣的壓力，上下對比，愈能讓人領受到傍晚月光即將降臨的氛圍。

廿二、天祥塔（祥德寺）

行程進入天祥區，眼簾看到的是吊橋、寶塔與高懸的滿月，山色沉靜、雲影寂寂，但旅人依舊。這是整幅最後的高潮：在直線與曲線、黑暗與明亮、剛硬與柔和、塊與面、點與線的對比與調和下的小心經營，透露作者逆中求勝，永保樂觀的人生哲學與期許。滿月高臨大地，意味作者心境的喜悅與對這塊土地的情懷。（圖10）

圖10　《太魯閣之美》8

廿三、天祥

天祥是整件作品的句點，與隔壁兩幅共同體驗更能理解整體氣氛。從公路上透過立霧溪遠眺的稚暉橋從右邊繞進，虛掛在溪上；天祥正坐落遠處的山谷中，更遠的山腰，灰藍色的白雲，偎繞在頂上，所有的景物沉睡在寧靜的薄霧護慰中。作者以更細膩的點描與藍灰調設計，敷染這場耐人尋味的夢幻景致。

廿四、天祥與豁然

延續沉睡而灰濛的天祥山谷，屋宇在薄霧中，近景是大半面積深沉而烏紫的山壁作為整幅大作的結束；但與之強烈互映的是遠處豁然的山巒，彩度稍高，層次出奇的井然而顯耀，她們在明媚月光中高高俯視腳下夢幻的世界，並向新的時空不斷地推演、伸展，畢竟這不是中橫的終點！

肆、《太魯閣之美》的表現技法與形色特質

馬白水先生在授課時常聊到他的創作生涯，大體上有三個時期：描寫自然（約 55 歲以前），表現自然（約 51 歲以後），創造表現（70 歲以後）。時期與時期間多有重疊，而且題材也以風景或山水為多，三個時期的表現技法與形色重點如下：

一、描寫自然：認真觀察物體的關係與比例，忠實描寫自然的空間感與色彩感；所以空氣、光線、陰影所呈現的豐富色彩是重點，鍾愛透明水彩及大量水分，反對使用白色與黑色[4]，強調點線在色塊中的整體量感與舒暢感，忽略景物的質感。（圖 11）

圖 11 《長春祠在望》

4 反對使用不透明水彩，尤其在學生學習的課堂上最為嚴格。他認為水彩加入黑白易減低彩度與明暢感，讓色彩硬濁化。

二、表現自然：在造型上針對景象（物）的特色予以誇大或縮小，表現作者對大自然的深刻體驗。為了強調陰陽對比效果，加入黑色與白色，並以簡明大塊的平塗色面表現，筆觸簡潔有力，因此陰影效果特別明顯而神祕。（圖12）

三、創造表現：創造的題材雖以曾寫生過的風物為對象，但作主觀的詮釋與重新組合，許多部分作了大幅的增減或修改，造型更簡潔有力，黑墨的比例增多，畫面渾厚，尤其喜用宣紙作畫，東方文人氣息極為濃厚。（圖13）

《太魯閣之美》完成於1999年，時年90歲，是馬先生創作表現處於最高峰，也是晚年最大，著力最重的作品。從以上的分析，其結構除了擇取十餘個最具典型的景點作約等距的分配外，中間穿插次景點，使成連貫；每一畫幅的畫眼焦點予以擠壓，或邊緣化，從懸殊的對比建構其張力；而畫幅間的造型連接點則視整幅需要，在合理條件容忍下，使其左右儼然相連，從而保持平衡。以第十幅（燕子口）與第十一幅（靳珩橋）的連接點為例，若論空間或道路的銜接顯然不合理，但就山勢的折騰與畫境的轉運，有著從「陰險」到「陽夷」的實境特質與對比美趣，加上畫眼的平衡，給人以更大的想像空間，從而達到了意境效果。而為表現整個峽谷的深沉、雄壯與緊迫感，畫面採頂天立地的構成以平攤張力，再以時而出現的白雲予以劃開沉悶，加強畫面的活潑與變化。

造型方面他認為「宇宙萬物皆六面體，上強下弱，猶如人立」[5]，「即使所畫大山或小草，擺飾或玩具，它們的上半部由於凸出顯眼，常被我們首先發現：因此要把它的頭部和上半部儘量加強，表現得重而實。」這種觀念十足地反映在本件作品的造型手法之中。

圖12 《長春祠》

圖13 《去錐麓》

5 馬白水，〈彩墨十二講〉，《彩墨八十回顧展專輯》，臺灣省立美術館（今國立臺灣美術館），1990年1月。

　　至於筆觸技巧方面，馬先生除了平實的粗線與斫的筆觸外，大量使用平塗與渲染，以迎合繪畫二度元的本質；六面「立體」的觀念雖統合在整件作品中，但相對於整體大觀、立體的影子已被淡化，代之而來的是陰陽輕重、強弱或大小色面的鋪疊。馬先生曾說過：「現代藝術是想像，是遊戲」，又說：「要異想天開，要想入非非，更要超越現實和超越時代」[6]，強調「無中生有」，發前人所未發。太魯閣長 19 公里的壯闊景象就如此像魔術般地被操弄，此起彼落，離奇地呈現在觀者眼前。

　　色彩的布設是本件作品迷人的所在。整體而言本件作品畫幅雖大，且表現的時間雖長（從早到晚），但使用的基本色彩卻不是非常豐富，大體以黃、綠、藍、青、紫為主，黑汁配上留白居間貫穿整體，點綴性的紅與橙適時提神，從而展開其壯麗的色彩世界。

　　馬白水晚年的創作常能巧妙地融合了中國傳統的水墨與西洋的水彩觀念與技法。中國傳統水墨畫講究「墨分五彩」，所謂黑白濃淡乾溼，這種觀念施之軟性的宣紙有著墨暈與渾厚等意外效果。西洋的水彩色彩變化豐富而清新，但失之表面與輕飄；若加以水墨或白粉，才能保證色調的渾厚含蓄與多變。色彩加黑表現黑暗或沉重；加白表示明亮與輕快；加濃表現近實與厚重；使淡表示悠遠與朦朧；施乾呈現粗糙與硬質；用溼表現滲潤與淋漓，這些手法均關乎用水。馬先生巧妙地施展在此件作品中，因此中景多以乾濃色調予以平塗，以表現大白天強烈的對比，陰陽分明；左景淡灰色調予以渲染，以表現清早清明而調和的氛圍；右景用黑溼的色調加以渲疊，以呈現傍晚沉酣而含蓄的特殊感覺。整件 24 幅每幅設色不同，但墨汁與留白貫穿了全景，完成了既對比又矛盾，但卻是大調和、大統一的一件大作品。

伍、結語

　　馬白水先生是一位熱情十足、樂觀進取、勇於挑戰的藝術家，是當代我國最具代表性的水彩畫家，畢生以水彩創作為使命，完成的作品無數，晚年雖身在他鄉，但他永遠懷念臺灣這個午夜夢迴，無限牽掛的故鄉，爰而集結畢生之力為其一生建立一塊豐碑，

6　馬白水，《羅馬假期》，頁 193，新生出版社，1971 年 9 月。

並獻給臺灣，它的名字就是《太魯閣之美》。這件作品不僅是他一生最大也是藝術最巔峰時的作品，是本館所藏的最大作品，也該是當代彩墨畫最具代表性的最大作品。

當然，作品的價值不在它畫幅的大小，但太魯閣是臺灣的地標與精神象徵，其地貌與特殊景觀涵蓋臺灣的許多人文地理面貌，因此幾十年來多少藝術家歌頌它，企圖用各種手法表現它，但多失之皮毛或管見，執著或刻畫。——回顧此《太魯閣之美》不僅氣勢磅礴，形色的節奏性與創造性豐碩而巧妙，處處流露作者超然的性靈玄光與情感熱力，才是此作品給人的最深刻印象。

馬先生自己曾說過：「表現不是現實的再現，不是照像機所攝的原來樣子；而是一種個性偏好心靈精神的自然流露，是自我情感的思想表現。」、「（藝術）不能用現實眼光衡量，是一種不似之似，似是而非的，耐人尋味的。」[7] 這種觀念的實踐在他晚期作品中屢見不鮮，並多方嘗試，甚至喜歡以同一個主題作許多不同的效果嘗試與表現[8]。太魯閣是他再熟悉不過的題材，生涯中有關太魯閣一帶的零星作品為數不少，晚年他也喜以之作類似集錦的表現，實現其熱力十足的藝術創造目的。

若從此一觀點考察，《太魯閣之美》無疑的是馬白水創造理想的充分實現，此作的毅力與熱度蓋過他的所有作品，為他的藝術生涯下了美好的句點，也為水彩界立下了一個新的里程碑。

（轉載自《國立歷史博物館學報》，第 37 期，2008 年 6 月，頁 1-24）

7　同註 5。

8　如「碧潭」、「黃山」等系列。

關於館藏明《仇英款漢武帝上林出獵圖》[1]

前言

　　上林苑是中國上古時代最大的園林，起建於秦，輝煌於漢武帝，衰敗於西漢末年，尤其是漢武帝勵精圖治，以逞獵遊之欲，於山水、營院、林木、奇獸、乃至生產設備等方面精心設計建造，皇室臣子數萬人生活其間，日日遊樂，夜夜笙歌，故為東方朔、司馬相如等人嚴厲批判，但生活藝術美輪美奐，亦為後人所樂道，或作詩吟詠，或繪圖傳頌，其間最富盛名的是司馬相如的《上林賦》，因其詞藻典麗，明人唱頌並據以作圖附會者有之，仇英的《子虛上林圖卷》因而問世，但複本不少，國立歷史博物館珍藏明《仇英款漢武帝上林出獵圖》為其一，全圖總長 12 公尺，以傳統青綠山水工筆完成，不僅布局緊湊，筆墨精到，畫中之人物場景栩栩如生，服裝制度考證詳實，於藝術的價值不遑多讓。對理解仇英的藝術造詣，亦屬不可多得的一大佐證。

　　本文從司馬相如《上林賦》內容，參酌古來對上林苑之傳述，以史學方法作比較與分析，冀期理解畫作之真實內涵與應有之藝術定位焉。

1　編案：館藏名稱為《仿仇英漢武帝上林出獵圖》。

壹、館藏明《仇英款漢武帝上林出獵圖》的收藏原由

館藏明《仇英款漢武帝上林出獵圖》（圖 1-12 局部）（以下簡稱《漢武上林圖》）原為比利時收藏家 Guilmini 所藏，經時駐比利時大使傅維新先生之介紹，於民國 75 年（1986 年）5 月由本館報請行政院文化建設委員會撥款贊助，以 100 萬比利時法朗（折合新臺幣 87 萬元）購藏。

《漢武上林圖》絹本寬 44 公分，長 1209.5 公分，卷末有「嘉靖三十五年吳門仇英實父製」款及「十洲」、「仇英之印」2 枚，並有項元汴收藏章「天籟閣」、「子京」、「檇李項氏士家寶玩」、「寄敖」、「項子京家珍藏」等 12 枚，雖大多模糊，但對照上海博物館所編《中國書畫家印鑑款識》有關項元汴可辨部分之印鑑均無疑問。

至於拖尾長 266 公分，紙本，上為署名蔡羽書「司馬相如上林賦」全文，蔡氏鈐印「九逵」，閒章「蔡傳榆長年壽永安樂」、「包山蔡氏真賞」、「壽白長壽」，另有項元汴收藏印「寄敖」、「子京」、「神遊心賞」、「虛朗齋」、「平生真賞」、「項

圖 1　明《仇英款漢武帝上林出獵圖》局部　史博館 1986 年入藏　館藏登錄號 75-00017　縱 44 公分 × 橫 1209.5 公分

叔子」、「項墨林父秘笈之印」、「項墨林印」等印。但經對照上海博物館編《中國書畫家印鑑款識》及簽名卻屬仿刻。蔡羽卒於嘉靖二十年（1541 年）（參見《歷代名人年譜》），而此賦之書其紀元晚於死後十七年，顯然不合理。仇英曾客居項家一段時日，由此推知此卷應為項家留傳的明代遺物，後人再偽託蔡羽跋尾，只是是否為仇英之原跡，則有進一步考證的必要。

　　類似的畫跡於國立故宮博物院藏有 4 卷，《明仇英上林圖卷》卷尾王守（字涵章，號涵峰子）跋謂：

> 按司馬相如字長卿，蜀郡人也，少游梁時，著子盧賦，後武帝讀而喜之曰：「朕獨不與此人同時哉」，有蜀人楊得意奏曰：「臣邑人司馬相如自言爲此賦」。上召問相如，相如對曰：「誠有之，然此諸侯之事，不足觀，請爲天子游獵之賦，上令尚書繪筆札，於是撰上林賦，明天子之義以諷之」。

說明了《上林賦》的由來，接著說：

圖 2　明《仇英款漢武帝上林出獵圖》局部　史博館 1986 年入藏　館藏登錄號 75-00017　縱 44 公分×橫 1209.5 公分

> 然其命意奇絕，詞采煥發，如天孫之錦，經緯錯綜，絢爛燿目，故自古畫家未有圖之者。惟吾吳實父仇氏，以能畫鳴世，獨得古人祕奧，且兼仿唐人宋人及元季諸公之長，凡珍禽異獸，奇花野卉，衣冠制度，纖悉具備，似天花散落，種種飛動，蓋其胸中奇偉，且博覽名跡甚多，盡會其旨，故能集大成而形容若此罕麗也。

也說明了此畫題之創作始自仇英。該畫仇英自款謂：「嘉靖辛卯（1531 年）清和畫始，戊戌（1538 年）孟冬竟」，算一算其製作長達七年半乃竟全功。

　　張丑《清河書畫舫》也記載：「仇英實父爲昆山周六觀作子盧上林圖卷，長幾五丈，歷年始就」，不僅說法一致，且表示該畫的原始發動者是周六觀。

　　周六觀爲昆山（今江蘇）富豪，陳繼儒《養生膚語》稱其：「癯然一儒也，能詩善畫，作趙

體書亦逼真，又好客，好古玩，好聲伎，好鼓琴」，
家世收藏頗為豐富。

　　仇英的《上林圖》繪就後，模本衍生，以文
獻考察最少有 7 卷，除臺北國立故宮博物院的 4
卷：署名《元人上林羽獵圖卷》，縱 47.5 公分，
橫 1298.2 公分，無款，有項元汴藏印 3 枚；《明
仇英上林圖卷》，縱 53.5 公分，橫 1183.9 公分，
款如上述，完成於戊戌（1538 年）；《明仇英上
林圖卷》，縱 44.8 公分，橫 1208 公分，有嘉靖
壬寅（1542 年）款，及署名趙伯駒的《上林圖卷》。
另外，國立歷史博物館藏 1 卷，大陸民間流藏 1
卷（名《子虛上林圖》，縱 54 公分，橫 1350 公分，
楊新題為《天子狩獵圖》，無款；另《式古堂書
畫彙考》所稱的《上林較獵圖卷》，有嘉靖庚戌
秋日款（1550 年）。7 卷的尺寸，內容結構大體
相同，相較之下本館藏的《漢武上林圖》時代最
晚，就筆墨及精準流暢度而言，除了第六卷未能
見到圖像尚難研判外，也以本館館藏的這卷《漢
武上林圖》為最佳。

圖 3　明《仇英款漢武帝上林出獵圖》　局
部　史博館 1986 年入藏　館藏登錄號 75-
00017　縱 44 公分 × 橫 1209.5 公分

貳、上林苑的原由及大概

　　欲探討《漢武上林圖》之前，且從上林苑理解其原由。《長安志》稱：

> 武帝微行始出，北至池陽，西至黃山，南獵長楊，東遊宜春，詔隴西北地良家子
> 能騎射者從之……。以為道遠勞苦，又為百姓所患，乃使大中大夫吾邱壽工與待
> 詔能用算者二人，舉籍阿城（即阿房宮）以南，盩屋以東，宜春以西，提封頃畝，
> 及其賈值，欲除以為上林苑。

圖4 明《仇英款漢武帝上林出獵圖》 局部 史博館1986年入藏 館藏登錄號75-00017 縱44公分×橫1209.5公分

西漢上林苑係為滿足漢武帝出遊打獵的欲望，於建元三年（西元前138年）就秦代舊苑的規模大為擴張的結果，建苑過程雖曾為東方朔以毀壞農田為由上書力諫，終未予理會而成為上古時代最大的中國皇家園林。園林建成後司馬相如曾作《上林賦》諷諫，希能體恤民情，所謂「藉辭以推天子諸侯之苑囿，其卒章歸之於節儉」云云。

上林苑占地依文獻記載說法略有出入，方300里、340里，周牆400餘里等等。其周長約合今制130至160公里，其範圍據《三輔黃圖》稱：「東南至藍田、宜春、鼎湖、御宿、昆吾；旁南山而西，至長楊、五柞；北繞黃山、瀕渭水而東」，相當於今西安市與咸寧、周至、戶縣、藍田等五縣的縣境。因其地位特殊，故由中央政府直接管理，最高首長由「水衡都尉」[2]兼任，下設丞、官、尉各若干人分別董理上林均輸、御宿、禁圃、輯濯、鐘官、技巧、六廄、辨銅等事物。

偌大的園林，其內容包括：

一、山水

司馬相如的《上林賦》稱其涵括「關中八水」[3]終南山及九㟓山間，自然景觀頗為豐富，有天然池十[4]，人工池較大的如昆明池、影娥池、琳池、大液池等。

2　應劭曰：「古山林之官曰衡，掌諸池苑故稱水衡」。

3　《上林賦》：「始終灞滻，出入涇渭，酆鄗潦、潏，紆餘委蛇，經營乎其內」。

4　《三輔黃圖》：「上林苑有十池：初池、麋池、牛首池、蒯池、積草池、東陂池、西陂池、當路池、犬臺池、郎池」。

二、苑

上林苑中尚有甚多園中之園，《關中記》稱：「上林苑門十二，中有苑三十六」，部分集前代舊苑改建，如宜春下苑。樂游苑，則為宣帝所建；而御宿苑等則為武帝時之新建，規模內容均甚可觀。

三、宮

即宮殿建築。《關中記》載上林苑內有宮殿十二處，其中以建章宮規模最大。《三輔黃圖》稱其周牆長 30 里，南牆設正門「閶闔」三層，高 30 餘丈，屋頂安銅鳳凰，下有樞機；正門東側為「鳳闕」，高 25 丈，頂安銅鳳凰；西側為神明臺，「上有九室，恆置九天道士百人」；北牆設北門，高 25 丈，一名「北闕門」。宮牆內又分南、北兩部分，南部為宮廷區，北部為苑林區。宮廷區四周以內垣圍

圖 5　明《仇英款漢武帝上林出獵圖》　局部　史博館 1986 年入藏　館藏登錄號 75-00017　縱 44 公分 × 橫 1209.5 公分

繞，南垣設正門高 25 丈，正門東西各有樓房高 50 丈，多以木料疊積而成，前殿建於高臺之上，與未央宮遙相對映，區內有 26 座單體殿宇與六組殿宇組合而成。至於苑林區內開鑿大池名「太液池」，刻石為鯨，長 3 丈，池中堆築象徵之瀛洲、蓬萊、方丈等 3 個島嶼，長年種植各類植物，並置各種形式遊船，如雲舟、鳴鶴舟、容己舟、清曠舟、採菱舟、越女舟等。

建章宮屬朝宮之外，其餘大多為特殊用途或活動而建，如犬臺宮為觀看跑狗場所；扶荔宮專植南方植物用作觀賞之所；宣曲宮相當於音樂廳，長楊宮則有垂楊數畝，是武

帝出獵時常來的休憩處所。

四、臺觀

臺是登高賞景或觀星覽斗察符瑞、聽災變之用，前者如眺瞻臺、望鵠臺、避風臺等；後者如神明臺，可高50丈[5]，上有9室。如建章宮北的涼風臺：「積木爲樓，高五十餘丈」，用途更為多元。

至於觀的用途與臺相近，但結構較完整，用途則更多元而特殊；《三輔黃圖》記載了上林苑的21個觀如昆明觀、燕升觀、觀象觀、三爵觀、白鹿觀、平樂觀、走馬觀、魚鳥觀等，其功能與設備顧名思義，略可了然，如平樂觀是雜技演場，走馬觀是馬術表演場，觀象觀為天文臺等。

五、奇花異獸

上林苑像一座奇妙的植物園，也是珍禽異獸的豢養場。司馬相如《上林賦》及《西京雜記》均提到武帝興建上林苑之初，國內外紛紛進貢的花草樹木就有二千多種[6]。另有珍奇花卉及水生植物栽種於宮苑附近及重要景致之處。

為了活躍苑區，苑內所豢百獸除常見的馬、鹿之外，包括青兕、牦牛、鸚鵡、紫鴛鴦以及外國動物，如：九真之麟、大宛之馬、黃支之犀、條支之鳥等；水中動物也不少，如：蛟龍、赤螭、鮔鱣、鰅鰫等，當時茂陵富豪袁廣漢因罪抄家的私園珍貴鳥獸悉數納入苑中，牠們或供觀賞，但大多為「天子秋冬射獵」而設，豐富了遼闊的大園林。

六、生產機制及設備

上林苑內有作坊、礦場、工廠、菜圃、果園、養魚場、牲畜圈、馬廄等生產製造基地機制以供應皇家的日常之需。以馬匹而言，苑內馴養數 10 萬匹御用馬，以為狩獵、交

5　《漢書·郊祀志》顏師古注：「高五十丈，上有九室，恆置九天道士百人」。

6　內容包括梨十、棗七、栗四、桃十、李十五、柰三、查三、椑三、棠四、梅七、杏二、桐三、扶老木、守宮槐、柟、樅等等。

圖 6　明《仇英款漢武帝上林出獵圖》　局部　史博館 1986 年入藏　館藏登錄號 75-00017　縱 44 公分 × 橫 1209.5 公分

通及軍事訓練等之需。此必須有大空間豢養，大型的御馬廄仍以「苑」稱之，共 36 苑，分布於上林苑的西、北部，《三輔黃圖》稱：「宦官奴婢三萬人，養馬三十萬匹」。

古籍對上林苑的描繪大體如此。漢武帝在位的後期因對外戰爭頻仍、軍餉不敷，乃將上林苑之部分土地佃給貧民耕種、養鹿、放牧。此後因疏於管理，而漸有百姓入苑墾殖，到西漢末年大部分土地恢復農耕，上林苑已形沒落。[7]

7　參見周維權，《中國古典園林史》，臺北：明文書局，1991 年。

參、《上林賦》與館藏《漢武帝上林出獵圖》

上林苑涵蓋層面如此廣闊，確屬美輪美奐，但因其營造誇大奢侈，故為大文豪司馬相如作《上林賦》批評。文中假借亡是公與子虛、烏有先生三人對話，旨在諫諷武帝之奢華，但辭藻美麗古雅，至受欣賞傳頌，大大提高後人對上林苑的想像，成為後代畫家引為繪畫構想與表現的材料。

《上林賦》全文 2,286 字，略可分六至七段。開宗明義舉楚與齊之欲建苑囿引申上林苑規模及內涵，尤其文中對人文生活的內容描述多引人入勝，茲節錄全文如下：

> 亡是公听然而笑曰：「楚則失矣，而齊亦未為得也。……獨不聞天子之上林乎，左蒼梧，右西極，丹水更其南，紫淵徑其北……」，「蕩蕩乎八川分流……，出乎椒丘之闕，行乎洲淤之浦……」，「赴隘陜之口，觸穹石，激堆埼……」，「於是乎蛟龍赤螭，鮑鱣漸離，鰅鰫鰬魠，禺禺鱋魶」[8]，「捷鰭掉尾，振鱗奮翼……」，「崇山矗矗，巃嵸崔巍……」，「亭皋千里，靡不被築……」，「揜以綠蕙，被以江蘺……」，「其獸則旄貘犛，沈牛麈麋，赤首圜題，窮奇象犀……」。
>
> 「於是乎離宮別館，彌山跨谷，高廊四注，重坐曲閣，華榱璧璫，輦道纚屬……」[9]，「象輿婉僤於西清，靈圉燕於閒館……」[10]，「醴泉涌於清室，通川過於中庭……」，「於是乎盧橘夏熟，……垂條扶疏，落英幡纚……」，「紛溶箾蓼，猗狔從風……」[11]。「被山緣谷，循阪下隰，……玄猨素雌，蜼玃飛蠝……」，「棲息乎其間，長嘯哀鳴，翩幡互經……」。「若此者數百千處，娛遊往來，宮宿館舍，庖廚不徙，後宮不移，百官備具」。

至此漸入文章的主題：

8　皆魚名，見《四庫全書》文選註引周洛及司馬彪、郭璞等人說，以下同。

9　司馬彪曰：「纚屬，連屬也。」

10　張揖曰：「山出象輿，瑞應車也」，「靈圉，眾仙之號也」。

11　郭璞曰：「紛溶箾蓼，支幹挐欀也」；張揖曰：「猗狔猶阿那也」。

「於是乎背秋涉冬，天子校獵；乘鏤象，六玉虯 [12]，拖蜺旌，靡雲旗 [13]；前皮軒，後道游。」[14]「孫叔奉轡，衛公參乘」[15] 作為護衛，「扈從橫行，出乎四校之中」[16]。「鼓嚴簿，縱獵者」[17]，聲勢浩大，「河江為阹，泰山為櫓」[18]，「車騎靁起，殷天動地……。」

接著作者描述狩獵者：

「生貔豹，搏豺狼，手熊羆，足壄羊」[19]，「蒙鶡蘇，絝白虎」[20]，渠等或「被斑文，跨壄馬」[21]，「凌三嵕之危，下磧歷之坻」，「徑峻赴險，越壑厲水」，「椎蜚廉，弄獬豸」[22]，「格蝦蛤，鋋猛氏」[23]，「羂騕褭，射封豕」[24]，身手矯健，不同凡響，果然「箭不苟害，解脰陷腦；弓不虛發，應聲而倒」[25]，「於是乘輿弭節徘徊，翱翔往來」，「睨部曲之進退，覽將帥之變態……」，人獸追逐，或「流離輕禽，蹴履狡獸……」，或「軼赤電，遺光耀……」，或「彎蕃弱，滿白羽」[26]，或「射游梟，櫟蜚遽……」[27]，乃至「凌驚風，歷駭猋，乘虛無，與神俱……」，終至「道盡途殫，迴車而還……」。

12 張揖曰：鏤象，象輅也，以象牙疏鏤其車，輅六玉。虯謂駕六馬，以玉飾其鑣勒，有似虯龍也。

13 張揖曰：析羽毛，染以五采，綴以縷為旌。有似虹蜺之氣也。畫熊虎於旐，為旗似雲氣也。

14 皮軒，以虎皮飾車，天子出，道車五乘，游車九乘。

15 李善曰：孫叔者，太僕公孫賀也，字子叔；衛公者，大將軍衛青也。大駕太僕御，大將軍參乘。

16 跋扈縱橫，不案鹵簿也。

17 鼓，嚴鼓也；簿，鹵簿也。善曰：言擊嚴鼓於鹵簿之中也。

18 櫓，望樓也。

19 韋昭曰：生謂生取之也。

20 郭璞曰：絝謂絆絡之也。

21 虎賁騎，皆虎文單衣。

22 蜚廉，飛廉，龍雀也，鳥身鹿頭。

23 皆獸名。

24 封豕，大豬也。

25 張揖曰：脰項也。

26 蕃弱，夏后氏良弓之名。

27 蜚遽，飛遽，天上神獸也。

圖 7　明《仇英款漢武帝上林出獵圖》　局部　史博館 1986 年入藏　館藏登錄號 75-00017　縱 44 公分 × 橫 1209.5 公分

　　接著描述凱旋的隊伍：「歷石闕，歷封巒，過鳷鵲，望露寒」[28]，從四方歸來「下棠梨，息宜春，西馳宣曲，濯鷁牛首」[29]，而後武帝「登龍臺，掩細柳」[30]，「觀士大夫之

28　張揖曰：此四觀武帝建元中作，在雲陽甘泉宮外。
29　張揖曰：棠梨，宮名，在雲陽東南 30 里。
30　張揖曰：觀名也，在豐水西北。

勤略，均獵者之所得獲……」[31]。「於是乎游戲懈
息，置酒乎顥天之臺」[32]，「張樂乎膠葛之㝢，撞
千石之鐘，立萬石之虡，建翠華之旗，樹靈鼉之
鼓，奏陶唐氏之舞，聽葛天氏之歌」[33]，「千人唱，
萬人和……」，「俳優侏儒，狄鞮之倡，所以娛
耳目樂心意者……」。樂舞之徒「曳獨繭之褕紲，
眇閻易以卹削……」[34]，渠等「芬芳漚鬱，酷烈淑
郁，皓齒粲爛，宜笑的皪……」，「於是酒中樂
酣，天子芒然而思，似若有亡[35]，曰：『嗟乎，此
大奢侈……』，於是乎乃解酒罷獵，而命有司曰：
地可墾闢，悉爲農郊，以贍萌隸」[36]。

　　於是乎「隤墻填塹，使山澤之人得至焉……
與天下爲更始。於是歷吉日以齋戒，襲朝服，乘
法駕，建華旗，鳴玉鸞，遊于六藝之囿，馳騖乎
仁義之途……」。「若此，故獵乃可喜也，……
從此觀之，齊楚之事，豈不哀哉，地方不過千里，
而囿居九百，是草木不得墾辟，而人無所食也，
……。於是二子愀然改容，超若自失，逡巡避席

圖 8　明《仇英款漢武帝上林出獵圖》　局
部　史博館 1986 年入藏　館藏登錄號 75-
00017　縱 44 公分 × 橫 1209.5 公分

曰：『鄙人固陋，不知忌諱，乃今日見教，謹受命矣』」。

31　郭璞曰：觀名也，在昆明池南。掩者，息也。

32　張揖曰：臺高，上干顥天也。

33　葛天氏，三皇時君號。

34　張揖曰：褕，襜褕也，紲，袖也。郭璞曰：獨繭，一繭之絲也。閻易，衣長大貌也。卹削，言如刻畫作之也。

35　司馬彪曰：亡，喪也。

36　韋昭曰：萌，民也。司馬彪曰：隸，小臣也。

《上林賦》對上林苑的建造動機及其規模內容描述細膩而生動，其建造重點既在狩獵，作賦的目的也在勸諫罷獵歸田，因此《漢武上林圖》的重點除了卷頭之亡是公與子虛、烏有二子對話作開端之外，仍以帝后宮內休憩、帝御龍舟、帝乘輦赴獵、帝騎馬觀獵、帝置酒顯天之臺、帝罷獵歸田等六個主題，為全圖的主軸，主題間則夾添山水景觀、奇花異木、珍禽怪獸、樓臺亭閣等。在六大主題中更是糾合服裝、排場、送迎、觀覽，乃至追逐、擄掠等浩大的場面此起彼落，豐富了整件作品的內容。

肆、《漢武上林圖》的技法表現

《漢武上林圖》的內容目的及其構思與其他六卷大同小異，已如上述；它必須透過其精準的技法之落實，乃能達到完美的境地。今且從以下角度略作探討：

一、布局設計

圖 9　明《仇英款漢武帝上林出獵圖》　局部　史博館 1986 年入藏　館藏登錄號 75-00017　縱 44 公分 × 橫 1209.5 公分

通卷以三條河面間隔四大段山林組成。首條河面波濤洶湧，水怪揵鰭振尾，游戲其間，空中飛禽擺翼，此起彼落。次條河面波浪暢動，舟檣飄颻；末條河面則風平浪靜，風帆點點，強烈的對比已見情節鋪陳的不平凡。

首段山林作深山古道，松柏蒼翠，泉聲咽石，谷間臺地板屋錯落，廳堂樸實，屏風前亡是公等三人坐談，山後雲煙飄裊與河水接合。

第二段山林以上林苑宮牆內的「宮廷區」宮殿建築群為主，所謂彌山跨谷，華榱璧璫，「醴泉涌於清室，通川過於中庭」，其間奇花異果，飛蠷玄猿，娛遊往來，百官備具，

與上林賦情節應對巧妙。

第三段山林最長，佔全圖一半以上，描述本圖卷的主題——武帝出宮校獵的苑林區場景。此景又分三部分：（一）帝乘輦出宮，扈從隨行，車騎靁起，殷天動地。（二）帝騎馬觀獵，獵場上「凌三峻，下磧歷，蒙鷗蘇，絝白虎，弓不虛發，翔翔往來，終究道盡途殫，迴車而還」的驚險景象，是本圖的最高潮。（三）帝置酒顥天之臺。所謂「張樂撞鐘，奏舞聽歌」，歡呼暢飲，天子茫然的場面。

末段最短，中夾隔水，下半段描寫帝罷獵歸田的車騎行列。因其釋農郊，以瞻萌隸，「遊于六藝之囿，馳騖乎仁義之途」，故為前段尾端的河岸百姓呼應列隊歡呼。上半段山林宮舍隱約於良田之間，與天下為更始，誠美好之結局。作者使用說故事的方式，讓故事主角在一個大場景的不同時空下重複出現，但又不失其整體性與連貫性。整個布局的節奏與《上林賦》作了美妙的應和。

圖 10　明《仇英款漢武帝上林出獵圖》局部　史博館 1986 年入藏　館藏登錄號 75-00017　縱 44 公分 × 橫 1209.5 公分

二、物件的造型與空間安排

《上林賦》的內容頗為複雜而緊湊，形容詞尤為難能。為反映這豐富內涵，本圖卷在每一段落的深度空間上作了深入的安排，揉用了平遠、高遠與深遠的手法，以免畫面平鋪直敘，平淡無奇。這是本圖比《清明上河圖》高明的地方。山水間、林木間、建築間穿插多少互補，聚散有致，而又動靜得宜的人物或動物。人物的組成及動作造型各依劇情需要而變化，伸展誇張者有之，木訥沉著者有之，驚慌追逐者有之，交頭接耳者有

圖 11 明《仇英款漢武帝上林出獵圖》
局部 史博館 1986 年入藏 館藏登錄號 75-
00017 縱 44 公分 × 橫 1209.5 公分

之，或按身分鹵簿排班，或按實事鞠躬哈腰，身分表情，眾多變化，主客互換，此起彼落，配以持物或佐件使場景顯得張力十足，神氣活現；大景小景交錯或吵雜，或寧寂，或緊湊，或舒坦，就如鹵簿的排列也一改傳統的靜態方陣直排，而是行動自若，依勢排開，宛如一首生命交響曲，提高作品的劇情與可看性。

三、物體的配置與考實

工筆畫貴在工整而靈巧，避免刻板，物件造型更須合乎時空與法度，本圖既然是歷史故事畫，忠於史物與真實是其基本要件，因此考證是必要的。仇英以 7 年的功夫完成此畫，對物件的制度與造型的史事內容之揣度必然花費相當心血。首先鹵簿的規格，所持的器物或甲冑、車駕次第、武帝不同時機的穿著與打扮，均有詳實的考證與推敲，絕非等閒將事。以鹵簿為例，依漢蔡邕撰《獨斷》稱：「天子出……大駕則公卿奉引，大將軍參乘，太僕御屬車八十一乘」、「凡乘輿車皆羽蓋，金華瓜、黃屋、左纛、金鋄、方釳、繁纓、重轂、副牽」、「黃屋者蓋以黃為裏也」、「左纛者以犛牛尾為之，大如斗，在最後左騑馬騌上」、「金鋄者馬冠也，高廣各四寸，如玉華形，在馬騌前。方釳者鐵廣數寸，在騌後，有三孔插翟尾，其中繁纓在馬膺前，如索帬者是也」、「重轂者，轂外復有一轂，施牽其外，乃復設牽，施銅金鋄，形如緹亞飛鈴，以緹油，廣八寸，長注地，左畫蒼龍，右白虎，繫軸頭。」這些都一一反映在畫面上，而武帝的起駕校獵、登臺之禮服及常服、陪駕的大將軍、太僕等公卿之穿戴與持物，均極力考究不輕易放過，其可貴如此。

四、筆墨與設色

傳統書畫特重用筆與造型表達，比較其他各圖卷，本卷在線條方面皆工細如絲，但卻更為遒勁有力且絲絲入扣，絕少皴擦，清楚明白。表現在山骨林木者，按捺折曲，挺切有勢，時而頓挫鉤寫，時而率點成林，表現在水流波浪者，或輕盈滑動，或長描遊戲，或迴鋒起伏，或短轉成花；表現在亭臺樓閣者，或平整纖明，或中鋒落垂，或因象挑剔，或長線直追；表現在人物動物者，衣紋俐落，鉤描明白，表情行止，點畫入神；表現在旗幟飄帶者，或顫筆行勻，或折轉有勁。一般言之，工筆畫在用筆上最常見的毛病是游絲纖弱，或平板無奇。而本件以中鋒出之，卻也因象調變，曲直得宜，長短勻停，粗細有致，點線肯定，一氣呵成，較之上述各卷，均有過之。

設色方面，本件大部分以赭石鋪底，而後著以石綠及石青，因絹色的年久發黃，相較之下，愈覺其鮮麗明豔。大部分石綠石青皆礦物彩，保存得宜可經年不變。其石綠於濃淡不一層次變化下，或覆以石青，愈提其神。林木染以汁綠，松

圖 12　明《仇英款漢武帝上林出獵圖》局部　史博館 1986 年入藏　館藏登錄號 75-00017　縱 44 公分 × 橫 1209.5 公分

針間酌加墨瀋，墨綠相間，頗有群蒼疊湊，脈絡起伏之妙。在眾青綠的群山峻嶺中布點的樓臺人物、旗幟、車馬等，朱紅、或明黃、或粉白，鮮明奪目，熱鬧異常，尤其顏料細緻近乎透明，層層幹染，愈顯古雅典麗而厚重，較之上述其他圖卷均甚完好。

伍、結語

從以上的討論概可理解，本《漢武上林圖》確為幾卷明人所作《上林圖》系列之一，

筆者有幸藉國立故宮博物院文物清點之便，閱讀了其中有文徵明跋尾完成於壬寅年的《仇英上林圖》，以及其他圖卷資料，相較之下，本卷不論在骨法用筆、造型設色、物象精神、章法氣韻等的精準度、周延性與富足性上，乃至絹素素材、顏料墨質之考究上皆係上品。只是畫身曾多次被重新修裱，最後一次應於清代早年完成，是否為不肖之徒移花接木的結果，則不得而知。此外，撇開「模本」的概念，對應於《上林賦》的內容，其故事安排、章法布局、景觀營造、場景效果、景物動態、故實考證、表現手法等等，更可看出仇英在此畫經營上的苦心與造詣。

縱觀古今中外堪稱藝術大師的大家都有幾件絞盡腦汁，曠日廢食，驚天地，泣鬼神的大作，如：達文西的《最後晚餐》、畢卡索的《格爾尼卡》、顧愷之的《雲臺山圖》[37]、李唐的《萬壑松風圖》⋯⋯等等。明四家之一的仇英費盡數年之功經營的大作《上林圖》，無疑的在氣勢與價值上足可與司馬相如曠世之作《上林賦》交相輝映。惟因印鑑的模糊，比對費時，是否為仇英原跡，則有待進一步儀器的佐助釐清，尤其是本圖款記嘉靖三十五年（1556 年）製，仇英作畫多不記年，且作畫時間與其史上所記卒年（1552 年）略晚，但近代對其卒年另有二說，即 1559 年與 1561 年，則本圖卷頗成重要佐證史料。儘管如此，若就藝術角度而言，身為最佳圖卷的《漢武上林圖》，在美術史上的意義與價值也仍有其一定的地位。

（轉載自《國立歷史博物館學報》，第 8 期，2009 年 8 月，頁 5-25）

37　雖然原畫不見留傳，但從其構想布局可以了然。

國立歷史博物館的回眸　劉營珠攝　2008 年

事略

寄給同仁的一封信

黃永川
國立歷史博物館 第十任館長

2005 年 4 月黃永川前館長攝於國立歷史博物館三
樓荷風閣

親愛的同仁：

時光荏苒，四十年的博物館生涯，就在此劃上了「滿意」的句點。回想這段時光，同仁們合作無間，歡樂相處，協力完成了許多值得回憶且具意義的工作，很是感謝！

博物館是一個提供表演或資訊學習的大舞臺，而我們都是為這大舞臺前熱情觀眾提供服務的人。今後本人即將走到臺下，成為忠實的觀眾，以最大的掌聲為你們的表現喝采。

國立歷史博物館是金字招牌的美麗殿堂，在此工作是令人稱羨的，只是在有限的條件下，優勢不是永遠存在的。就文化工作而言，我們體會到：兩點間的最短距離不一定是直線，惟有「駕輕車，就熟路」、「勝人者有力，自勝者強」（《道德經》），秉持理念，努力不懈，再創新局才是。

再次謝謝大家多年的協助，祝福大家，並祝

身體健康，闔家歡樂！

 敬上

2010 年 1 月 15 日

自在無爭
——悼念黃永川館長

張譽騰
國立歷史博物館　第十一任館長

2010 年 1 月黃永川（左）退休卸任，由張譽騰（右）接任第十一任館長

永川館長是我博物館界的前輩和學習典範。回憶民國七十年代，隨著國內經濟發展的轉型，臺灣文化界也油然興起一股令人矚目的古典文化再生與創新運動，永川館長所致力鑽研及推廣的中華古典花藝尤其能引起各界迴響。我當時甫任職於國立自然科學博物館，對於永川館長將傳統文化藝術重新發掘與創新發揚的成就便極為欽羨。當時臺灣尚未流行「本土化」這個名詞，但很多學者專家都同意這種與古為新的做法正是當時臺灣所需要的在地文化！

或許是一種緣分，也或許是一種使命傳承的必然，我在民國九十九年（2000 年）從永川館長手中接任國立歷史博物館館長職務，迄今已進入第六個年頭；這段期間我才赫然發現史博館每件重要館藏與所有一切制度興革等，無時無處不是浸淫著永川館長的研究心血。其治學的嚴謹與治事之勤慎讓我在敬佩之餘，還使我在推展各項業務之時獲得許多幫助及啟發。對我們而言，永川館長所締造的豐富的博物館發展經驗和眾多精闢的研究成果，是我們深深受益的。

　　永川館長能書會畫，是學者也是藝術家，更是一位虛懷若谷令人如沐春風的謙謙君子。他出生於貧苦農家，完全靠著自力向學而能貢獻所學於國家社會。他在史博館服務40年，一生就這麼一個職務！其專心致志始終如一的精神是眾所周知的。而我與他認識30年，我最自嘆不如的便是他的一貫自在與隨緣盡興。很多人也常予人自在之感，但多是部分的；而永川館長卻是從頭到腳裡裡外外皆自在。很多人處世也很隨緣，但多是被動的；而永川館長則是積極參與又不伐不求，處處與人為善，時時為人著想。所有與他共事過的人最敬重他的，就是他那種不與人計較是非的無爭特質。

　　永川館長的一生履歷，也正是政府遷臺以後我國博物館經營的變遷發展史。在由諸多從大陸來臺的老一輩人士主宰臺灣藝文界和博物館界的漫長歲月中，永川館長以一介本土青年，孜孜不倦且誠懇地向前輩們學習，終而能集眾家之長並勇於傳承。乃至在時移勢遷後的當代，他也能一秉博物館作為公共服務事業的永恆價值與獻身之初衷，超然於各種偏執的主張及作為之上，讓社會民眾仍能保有一寸純淨不染的精神聖地。我很榮幸有此機緣，接續永川館長未完的博物館志業，我想我們能夠儘量讓我們任事服務的心更純化、更無爭與更無私地奉獻，也就是對永川館長最深摯的懷念！

<div align="right">（轉載自《澄懷味象志在凌雲——追思黃永川教授》，2015 年 4 月，頁 1）</div>

天賦自由的藝術人生
——黃永川

劉營珠

國立歷史博物館　主計室主任

1944 年 7 月 22 日，一名男嬰誕生於嘉義縣六腳鄉，一個純樸的小村落。

這位農家小孩身為長子，從小必須分擔家計。縱使年幼即展現他喜愛繪畫的特質，可是，家裡環境困苦，無法提供畫具畫材等奧援，於是他便隨牆塗鴉，只要稍有餘暇，就在牆上畫了又畫，即使遭家人責打還是要畫，不停地畫⋯⋯。

進入東石中學，少年遇見了改變一生、帶領他走進藝術世界的貴人——藝術家吳梅嶺先生。

畢生致力於美學教育的吳梅嶺老師，不僅學有專精，更充滿了愛心和使命感！只要學生對「美」有興趣，他就會鼓勵孩子學習，提供諸多機會甚至免費供給畫材、畫具，無條件地默默付出。在此環境薰陶下，學生因而接觸「美」、欣賞「美」、創造「美」。

少年一直在吳梅嶺老師的畫室習畫，每到寒暑假，總會有許多學長自各地回到吳老師畫室幫忙，在在開啟了少年視野！原來大學校院設有美術系可以報考與就讀，於是，在老師學長鼓勵和同學相互激勵下，高二那一年他決定朝藝術之路大步邁進。

17 歲，少年另有一段際遇，結下了不解之緣。

在校學習工藝課程時，少年總能短時間內完成作品，百般無聊之際，他好奇地趴在教室窗邊觀看隔壁班到底上些什麼？見到花藝老師的優雅動作與高貴氣質，心靈深深被觸

動，驚豔如此畫面這般美好動人！……花藝老師多次見他在窗外流連，似乎興趣濃厚，於是傳授他花藝基礎，此舉彷彿播下了一顆種子，日後在這位少年身上萌芽茁壯，開花結果。

高中畢業，他考上了第一志願，進入臺灣唯一的美術大學──師大藝術系，系上名師如雲，學長皆一時之秀。所學以水墨為主的他，對其他畫種仍力求觸類旁通，期間曾受溥心畬、黃君璧、林玉山、陳慧坤、馬白水等多位大師之薰陶，畫藝日益精進；涉獵都是自己所喜愛的藝術相關科目，如魚得水；與學長同學相處，其樂融融。

在師大的日子，生活十分愜意，但受限於交通等因素，活動範圍多在校園或學校附近。直到大二那一年，他有機會到「國立歷史文物美術館（今國立歷史博物館）」參觀，初相遇時，幾乎是一種「驚為天人」的心情。各式文物與藝術品琳瑯滿目，令人目不暇給！展場二至四樓面向植物園荷花池，更讓熱愛大自然的他驚喜萬分，心生想望：「如果以後有機會一直待在這裡，不知有多好？即使幫忙擦玻璃、為文物除塵，也讓人覺得歡喜！……」自此之後，他常常拜訪歷史博物館，到植物園寫生、畫畫。

與畫筆為伍的日子，雖滿溢喜悅，終究也有遭遇瓶頸時刻。

有一天，他在畫蘋果時，忽然覺得畫畫很沒意思！即使蘋果畫得再神似，又如何呢？……這番念頭讓大三的他決定換個方向自我突破，也確定了攻讀研究所的決心，計畫往學術理論方面深入探究。

目標越來越清楚的他，找到了屬於自己人生的藝術之路。大四，他以一幅《橫貫公路》三聯屏榮獲畢業展國畫部第一名，畢業後回母校試教以及入伍服役，並於1967年考取當時唯一設有藝術研究所的文化大學攻讀碩士，所學以理論及美術史為主，旁涉花藝史領域。

研究所課程修畢，原本有機會到國立故宮博物院服務，幾經考量，加上大二那年機緣以及植物園的魅力，他選擇了國立歷史博物館成為一生的志業。自編輯而主任、研究員、副館長、到館長，直至2010年退休，凡四十寒暑。

他，就是黃永川先生。

圖1　故黃前館長永川於臺北寓所繪製《合歡春陽》
畫作時神情　2013 年

永川先生是我任職國立歷史博物館期間共事最久的館長，擁有豐富的公務行政資歷，更是一位飽讀詩書、溫文儒雅且極具才華的文人。創作是他藝術生活中的大部分，對山水畫情有獨鍾，以山水畫見長，取材自中外名山大川，因喜近大自然，心有所感，下筆為畫，先感動自己，並感動了別人。

令人讚嘆的是，除擅長繪畫外，永川館長兼擅詩文書法，在他的作品裡時時可見「畫中有書法、畫中有詩文」。又喜以「風花雪月」鑲嵌對聯，作品高達兩百餘對，一次，在我網誌烏松崙賞梅紀錄中，他分享了昔日賞梅有感的作品：「風靜雪如梅，風動梅若雪，花浮山霧寒，搖落曉天月」；「風動一枝香，孑然傲雪霜，今年花更早，月下展新裝」。

第一次見到永川先生是我甫調任史博館後幾日，當時他是副館長，出國剛回來，一襲深色唐裝，散發著濃厚文人書卷味，大隱隱於古色古香的博物館一隅。一時之間，我彷彿以為自己跨越時空來到了古代？

更深一層認識，是一次臺中出差的機緣。

當時副館長帶領幾位主管共同前往，公務車上，大夥兒打開了話匣子，描述舊時生活的趣聞趣事，興味盎然，雖然年紀不一，但因背景相似而拉近了不少距離。一路行程中，副館長時而發出讚嘆：「哇，你們瞧，夕陽好美！」……他專注每一個新奇，掌握美的共鳴，時時發現「美」、欣賞「美」的態度，讓我留下了深刻印象。

平日喜愛與他人分享的我，那次出差之後，在電子郵件通訊錄上加上了幾位同事，包括永川副館長。而他是我見過使用電腦、網路頻繁的少數長官之一，針對分享內容，尤其是有關我的書寫及攝影作品，他會適時給予回應或鼓勵，對一個創作新生而言，此舉實為莫大鼓舞，感恩！

圖2　《烏松崙梅林》　黃永川繪　2012年　180×97公分　　圖3　《烏松崙梅園》　劉營珠攝　2012年

　　鍾愛自然又愛花癡迷的我，對於永川先生帶領中華花藝文教基金會協同中華婦女蘭藝社在國立歷史博物館合辦的一年一度插花藝術展，最為驚豔與讚嘆！每一次展覽只有短短9天，日日都有我的蹤跡，每每也會見到他穿梭在展場中導覽的身影。

　　曾經和好友聊及欣賞花展的感動，也感嘆為何不在若干年前學習插花？如今想要涉獵，時間與現實生活卻不允許。好友告訴我，昔日所見市坊插花未能觸動心靈深處，不會引發學習念頭，而中華花藝文教基金會的插花是藝術，與刻板印象迥異，它賦予花的生命及意境，內涵和中華傳統哲學關係極深，令人動容。至此，我恍然大悟，心中不再抱憾，想想能當個欣賞者，也是一種幸福。

　　財團法人中華花藝文教基金會於1986年由黃永川先生創建，並擔任董事長。

　　身為當今中華花藝與基金會總舵手的他，投入中華花藝源自於17歲的機緣，扎根於研究所時期，史博館美好工作環境則提供他對中華花藝的探索與開展，且透過插花藝術展覽的舉辦，讓花藝愛好者創造「美」，使更多民眾得以欣賞「美」。

　　二十餘年來，永川先生對美學教育不遺餘力，誠如他個人自述：「中華花藝為中國最優美的生活藝術，光以花器而言，歷代作品蔚為大觀，但自清代中期漸被淡忘。余投入此道之心血佔據此一時期之大半人生，從史料收集、耙梳，到系統整理、建立，乃至編寫教材，設法推廣，前後出版11本此類著作。」

圖4 《陽明山新雨》 黃永川繪
2010年 135×71公分

永川先生另有一項專長，是我至為陌生的領域。他喜好藝術，也愛文物和古董，擁有藝術家、花藝家美譽，同時是文物鑑定家。我常想，一個人為什麼能樣樣專精，難道他一天有48小時嗎？

在永川先生個人自述中，似乎找到了些許答案：「在史博館四十寒暑之間，曾赴大英博物館進修，因業務需要而跑遍世界各大博物館，探訪名山大川，看遍並玩味古今中外藝術名品，增長文物鑑賞力，並藉參與故宮兩年的文物清點機會，得以親近嚮往已久之歷代名品原貌，無疑乃個人藝術生靈的的強力注入」。

認識永川館長好些年了，陸續聽聞他生命中的小故事，印象雖深刻，卻未曾完整記錄。日昨觀賞了他在國立國父紀念館展出的80餘件書畫近作，隨即又前往「黃永川的書畫藝術世界」網站欣賞諸多精采內容，有所感懷，並細細咀嚼其中深意。

天下文化所出版《讓天賦自由》譯本深受世人歡迎，常被選為讀書會或閱讀寫作的指定書籍。其內容主要強調：「天命，是個人天資與熱情的結合之處，將擅長做的事（天分），和喜歡做的事（熱情）結合，便能締造更高的成就與自我實現。」綜觀永川館長的生命故事，在在呼應著前述觀點，天賦自由百分百！他是自己的貴人，也遇到了很多貴人，興趣與工作相結合的幸福，更滋養了他的生命和藝術人生。

做自己喜歡的事，即使再忙也不累；做自己擅長的事，自能全心投入，充滿喜悅和成就。然而，普世之人能如永川館長這般「興趣與工作相結合」者，少之又少！因此《讓天賦自由》一書不斷呼籲：「全體人類都必須活出天命，如果我們能發現自己的天命，並鼓勵他人發現他們的天命，人類的發展就有無限生機！若做不到這一點，生命當然也可以繼續，只是失色許多」。

在永川館長身上，我看見了另一項重要關鍵：感動，與讓人感動。

「感動」，有如心靈鑰匙被開啟，使人產生一股自發性的力量，主動想要追求與投入，樂在其中且終身不渝。17歲的「感動」，成就了他在中華花藝上諸多貢獻，造福無數；尋幽訪勝，造訪鍾靈毓秀所得到的「感動」，俱化為一幅幅佳作，美化自我與他人心靈。

「讓人感動」，來自於一種對生命的熱愛、對人文的關懷熱忱，或者安於當下的自在，使他人在享受其服務或欣賞其作品時，心靈有所悸動，久久不已。在永川館長的生命故事、人生態度以及各類作品中，我看見了他「讓人感動」的特質。

希望這個社會「發現自己天命」或「鼓勵他人發現天命」的人日益增加，也期待更多「容易感動」或「讓人感動」的人。

寫於 2013.08.21 颱風天，觀賞「黃永川書畫展」翌日

圖 5　《阿里山賞櫻》　黃永川　2013 年　70×127 公分

【後記】之一

2013 年欣賞了永川館長在國立國父紀念館的書畫展後，我寫下本文在網誌分享並發表於主計月刊。此文在我們主計同仁刊物中發表後，得到不少迴響！除了對拙作肯定外，更對永川館長的風範、作品，以及藝術文化上的貢獻，深表敬意。

某次教育部舉辦所屬主辦會計研討會的場合，一位科技大學的會計主任告訴我，和永川館長一樣，他的故鄉也在嘉義六腳，自從讀了月刊上關於永川館長的故事後，平日就會帶孩子賞畫看展的他更加留意相關訊息。

就在這位朋友讀了拙作，同年 12 月永川館長作品在嘉義市博物館展出的最後一天，他特地前往觀賞，正巧遇上作者親自導覽，簡直喜出望外！除讚嘆作品精采之外，他對於館長的發心更是感佩不已！原來，館長一一將創作背景、感受、技法等巨細靡遺且不厭其煩地解說，明顯感受到他希望能引發觀者美的共鳴進而接觸「美」、欣賞「美」、創造「美」……。

嘉義展出作品之一《阿里山櫻花》，永川館長同時也在臉書上分享，愛花癡迷的我看一眼即難以忘懷，遂書寫本短文藉以表達主計朋友對永川館長的謝意和敬意。

【後記】之二

　　永川館長不幸於 2015 年 4 月辭世，兩岸文化藝術界痛失巨擘，同感哀悼！國立歷史博物館年度花藝展於 2016 年元旦開幕與展出前夕，我到他的臉書留言如下。

　　今年花藝展第一次沒有您參與，往年展覽前夕，總能先睹為快，聆聽您為本館志工與花藝基金會成員導覽解說，如今景物依在、人事已非，想起來有點心酸……。

　　您飽讀詩書、涵養豐富，卻極喜愛我所分享的圖文，總不吝適時回應與鼓勵，能得到如此賞識，對我而言，實為莫大鼓舞！同是愛花人，許多與花相關的點滴記憶，總會在見到某些花草（如凌霄花、使君子）時，輕輕喚起您說過的話，或留下的文字，更想起了昔日記憶。

　　人生機緣，甚是奇妙。

　　何其有幸，兩年前我寫了您的故事：天賦自由的藝術人生，沒想到，此內容成了親友悼念您的紀念文，更令我珍惜的是您曾在本文留言：「謝謝妳，我的人生在妳的筆下重新活過一遍！感動妳的耐心與細心，加上敏銳觀察力與解析能力。我樂於成為妳『人生教本』中的『小小插圖』」。

　　在您人生最後二個月某傍晚，我有幸於荷花池畔見到由夫人相伴的您，也因此到臉書留訊息，敘述八個多月來以為您一切安好的錯誤訊息，導致我錯過而未探望的懊惱。無力上網的您並未閱讀，直到驟逝祕書的告別式場合，我才有機會請您看看留言，您接收到字裡行間的真誠，留訊回覆：「謝謝妳百般的關懷。……」

　　您的離去，令人不捨。您在世時，慶幸自己曾經寫了那些文，做了一些事。

黃永川
——多方位的文化人

黃春秀

國立歷史博物館 前研究助理

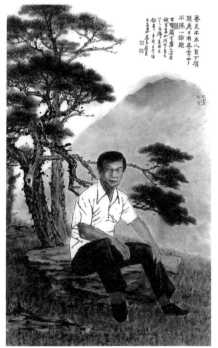

《自畫像》 黃永川 2011 年 124×62 公分

關於「文化人」這個辭語，幾乎可以說是藝文界對黃永川的通稱了，凡提到黃永川，鮮少有人不加上「文化人」一辭。譬如在擔任國立歷史博物館館長時，致力提升館務，被稱為「拚命三郎」的黃光男博士就如此說：「黃永川先生是位兼具傳統涵養與現代創新的文化學者，儘管他在退休前是國立歷史博物館的館長，但是認識他的人都知道在臺灣有位飽讀詩書，又具才華的藝術創作者。在諸多學養中顯示亮麗成績與能量，對於書畫學理、書畫創作、文物考究、藝術美學的精研所具備條件，使他成為大時代中的文化人」。

黃永川，1944 年出生於嘉義縣牛埔村，一個多數居民務農的偏遠小農村，但他小時候就喜歡塗鴉，顯露出繪畫天分。1959 年，他考入位於嘉義縣朴子鎮的東石高中，由於鍾情繪畫，他欣然加入吳梅嶺老師主持的美術教室。吳梅嶺是日據時期的臺北師範畢業，因入校較遲而錯失親炙臺灣美術史導師石

川欽一郎的機會，但卻終身不改對美術的喜愛，曾經參加當時畫名正盛的林玉山所創辦的春萌畫會，並三度入選臺灣當時最具有代表性的「臺灣美術展覽會」。然而，吳梅嶺不只是個人喜愛美術，更想推廣美育，讓大家都喜愛美術。於是他白天教學，晚上協助朴子女子公學校家政老師繪製刺繡前的一些圖稿，再沒有多餘時間作畫，而且長期居住鄉間，便和主流畫壇疏遠了。

黃永川遇到吳梅嶺老師後即正式接受美術的啟蒙課程，又與同學相互激勵，乃能如願考上當時臺灣唯一有藝術系的臺灣省立師範大學（今國立臺灣師範大學）。師大藝術系的教學方針是「學不分中西」，設有國畫、油畫、書法、水彩各科；而且名師如雲，都在藝壇上掌領各種專業，譬如教國畫的溥心畬、黃君璧、林玉山；油畫的廖繼春、李石樵、陳慧坤；水

黃永川以橫貫公路作品於師大藝術系畢業展獲得國畫組第一名（家屬提供）

彩的李澤藩、馬白水；書法的王壯為、宗孝忱、虞君質等。而黃永川是以水墨為主，兼及各類畫種，力求觸類旁通。學習中又有各種展覽、觀摩、研討、思考，加上另有專家張隆延、莊尚嚴等來校演講，讓他在在處處都可學習，點點滴滴都可尋思。所以大學四年，不僅開闊了眼界，也拓展了心胸。

他在畢業展以《橫貫公路》獲得國畫組第一名，也受到極大讚譽。但是他認為：大學是磨練並厚植技法，以建立個人的美術觀念；但要擴建知識領域而培植個人的藝術生命和藝術境界，就須繼續攻讀研究所。概而言之，他跨入藝術領域後，便確定要雙管齊下：以書畫創作激發能量，以美術學理獲取滋養。所以他畢業後，暫回母校東石高中實習教學，指導學弟十餘人考取大專美術科系；接著去服兵役，而後，貫徹其志，於 1967 年考入中國文化學院（今中國文化大學）藝術研究所，主修理論及美術史，旁及花藝史領域。期間雖只創作一幅《礦谷暮色》，但他的書畫創作衝動及藝術人生之理路卻更為清晰。

　　林柏亭（國立故宮博物院副院長退休）是黃永川師大和文大藝研所的前後期同學，兩人因性相近、志相投，而結為終身摯友。他對黃永川進入藝研所後的學習方向曾如是說：「他進入美術史領域後，興趣溢出書畫範圍，熱衷佛教美術，故碩士畢業論文提出『六朝時代新興美術之研究』」。而黃永川藝研所畢業後即至國立歷史博物館服務，便以館藏品為研究重心，撰寫了有關佛教美術的《善業埿造像之研究》。在職期間他熱心工作，也繼續研究，亦未放棄藝研所時期的興趣：中華花藝。1980 年，他考取了公務員的公費出國，將近一年在大英博物館東方部研究美術史及博物館學，尤其關注該館珍藏的敦煌佛畫。研究結束之前，大英博物館協會並安排他參訪英格蘭、蘇格蘭境內的十餘座博物館，讓他真實而深切地感受到，世界文化文明的深遠浩瀚與幽微奧妙。

　　他一生從未懈怠學習和研究，「終其身未改其志」的堅持，在美術史和美術理論上的相關著述可分為三部分。第一是年輕時代治學初期所寫前述那二本佛教美術書籍；第二是插花藝術的相關著作，有《中國古代插花藝術》、《中國古典節序插花》、《中國茶花之道》、《中國插花藝術》、《瓶史解析》、《瓶花譜解析》、《中華插花史研究》等；第三是配合國立歷史博物館的研究、展覽、典藏、研討會、出版等文教業務而發表的，數量多、主題異的論述，譬如：〈民初繪畫在中國美術史上的地位〉、〈中國古陶奇葩——石灣陶藝〉、〈水下考古的發展對文物保存的貢獻〉、〈新鄭鄭公大墓出土「豐侯」辨疑〉、〈顧愷之「畫雲臺山記」的創作背景與繪畫意涵〉、〈論中國的色彩學體系及其運用〉等，不勝枚舉。這部分雖屬於單篇，但分別論及繪畫、陶藝、文物保存、色彩學等各方面，內容豐富、論理精闢，見證了他在史博館四十年中，與時俱進的深刻學養和無所不學、無所不在的治學精神，絕對當得起卓越的美術學者之稱譽。而「治學即所謂治人」，所以「勤奮專一，實事求是」亦是他處世為人的原則。每個曾與他交往的人都能感受到他溫文儒雅的性情、謙謙君子之風；個性淳厚，認真專注。

　　再至於黃永川的藝術造詣，亦即他的藝術創作，則是書畫和花藝並駕齊驅，無分軒輊。雖然一般人認為，花藝屬於應用性的美；書畫則是精神境界裡崇高的抽象藝術，評價為書畫在先，花藝居次。但黃永川是臺灣當代人中，第一位關注到中華花藝，提倡發揚並普及傳統中華花藝，進而開創出臺灣的中華花藝盛況，培養無數熱愛中華花藝人

黃永川創辦中華花藝文教基金會（中華花藝文教基金會提供）

才的宗師級人物。他創辦了「中華花藝文教基金會」，在花藝上的成就無人可比，這也是他最異於眾而備受稱讚的平生事功。而他的書畫創作，依林柏亭的說法是：「擺脫古人山水符號的堆積，也不是某老師畫法、風格的抄襲，成就了一種新的畫境與自我的風格」。黃光男則是說：「澄懷味象、清幽自適而能感應萬事萬物」。而吳梅嶺老師則概括黃永川繪畫的內容趨向為：「以山水見長，然亦兼擅人物、花卉、走獸。除傳統題材外，復關心本省文化景觀，凡是具有意義與美的題材，都能入畫」。

事實上，黃永川的書畫創作還應該加入詩詞，而且是書、畫、詩三者合而為一。因為他的水墨畫上必有款書，即繪畫加上書法；而所題多數是他自己作的詩詞。例如《拙政園春色》一畫題詩為「柳陌石欄著碧苔，花源忽傍竹陰來；舊園春色濃於酒，留歡閒蕩幾徘徊。」詩意優雅分明，既詠實景又含幽情。又如《玉山朝陽》，不只畫出臺灣第一高峰的崇高巍峨，以及鍾靈毓秀之氣，更襯以詩云：「初陽擎出玉芙蓉，氣壯群山樂屈從；瑰岸雄姿比壯色，不慚東亞第一峰。」另外要補充的是，因為他生長在鄉下，長時間接觸大自然，以致他對自然風物充滿了濃情厚意，曾以嵌字方式，將「風」、「花」、「雪」、「月」這四個字，寫了不下二百首輕鬆快意的短詩聯句。而這些就成為他單獨成立的書法作品，也可以說是他書法的一大特色。因為嵌入這四個字的詩句，流溢著清

黃永川於 2009 年獲頒教育部優秀教育人員獎，與夫人林紀和合影（家屬提供）

新可喜的氛圍，令人讀之欣然愉悅，甚至舒緩了書法藝術所承載的千年傳統文化的沉重感。不過，書寫風花雪月的聯句畢竟稍嫌輕巧，或許應說是黃永川送給自己的悠閒時光吧！稍舉一例，如：「尋梅踏月隨風去，醉柳落花似雪飛」。

創作以外，他從青壯至老的四十餘年光陰都奉獻給史博館，不只以文化服務社會大眾，也同時將自身造就成為文物專家。因為史博館是國家重要文物的典藏庫，所以他對外做展覽或者文物購藏；對內則是研究中國歷代重要文物等，都是在接觸文物，辨真偽、識年代、研考其意涵等，一一都是學問。而他亦曾兼任國立臺灣藝術大學和國立臺灣師範大學的美術系教授等，在 2009 年榮獲了行政院頒贈的特等服務獎章，及教育部頒贈的「優秀教育人員獎」等。

2015 年（民國 104 年），他因肝癌過世；但他七十二年的一生中，以一個農村孩子，所成就的學、藝、事等方方面面，豈非皆由於他的勤奮不懈、持之以恆，才將自己造就成為美術殿堂裡，飽受讚譽的書畫藝術家、美術學者、花藝家、文物鑑定專家、美術教育家。所以，稱譽他為臺灣當代多方位的文化人，孰云不宜！

國立歷史博物館黃永川館長功成榮退

高以璇

國立歷史博物館 助理研究員

　　國立歷史博物館第七任黃館長永川於史博館基層做起，歷任研究組編輯、典藏組主任、研究組主任、研究員兼副館長而陞至館長，於史博館任職達四十年之久，於國內藝術界、學術界、博物館界聲望迭著。

　　2006 年就職典禮中，教育部周常務次長燦德幽默地以「過五關、斬六將」喻黃館長襄助多位前任館長發展館務，並稱許其「真誠、務實、專業」的特質，將帶領歷史博物館開創新氣象！猶記 2006 年黃館長永川就任時發表感言謂：

> 為首善之區打造一個名符其實的「國家歷史博物館」是政府及人民共同的心願。……本館希望在未來的努力與措施上再得到長官的支持與同仁們的配合，共同打拼，逐漸落實以下數點：一、展覽、典藏與研究出版理念上：平衡本土、華夏及國際份量之比重，把握人類文化多元價值，增加典藏，強化臺灣史觀，與國際接軌，做互動學習與呈現。二、教育推廣做法上：以專業為導向，鼓勵靈活思考，體驗並迎合時勢與社會需要，付諸行動，讓文物美術品在現有優勢下，配合各種場域、層級與對象，創發高度效益與價值。三、硬體設備上：秉持人文與自然共生理念，善用環境空間，加強硬體設施，提供顧客舒適學習與妥善休閒環境。四、資源運用上：在資源共享理念下，結合異業與社會資源，透過資訊科技與各種詮釋工具，活化文物，鼓勵創發，締造加值，引領時潮。……

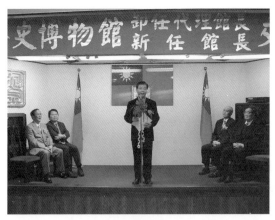

2006 年 3 月國立歷史博物館黃永川館長就職典禮致辭留影

2007 年 8 月兒童寫生比賽頒獎典禮黃永川前館長與得獎小朋友合影

　　黃館長永川於任內除勤勉同仁克紹箕裘、穩定中求發展，更秉持熱誠、務實、專業、服務、共享、創發的處事態度與核心價值，帶領史博館全體同仁建立一個具國際視野的、國家級的、精緻而多元的博物館學習環境而努力。近年更發揮典藏資源效益，成立文創小組推動數位典藏與學習之產業發展，期將史博館推向知識時代的博物館。在貢獻悠悠四十載、引領史博館館務穩定發展四年後的今日，黃館長屆齡功成榮退，全館同仁獻上衷心感謝與祝福。

<p style="text-align:center">※　※　※　※　※　※　※　※　※</p>

　　國立歷史博物館於本年（2010 年，民國 99 年）1 月 15 日下午 2 時舉行館長交接典禮，由教育部政務次長林聰明擔任監交人，張譽騰自黃永川手中接過印信，正式接掌史博館館長。

　　林聰明政務次長在交接儀式致辭中，推崇卸任館長黃永川從基層開始服務到榮退，四十年全部奉獻給史博館的成就，並恭喜他獲得文化獎章；他也特別提及，近幾年史博館打造兩輛行動博物館專車，巡迴各鄉鎮市的中小學，讓各地學生可以加深對歷史文物的了解。

　　黃前館長永川致辭時憶及，四十年前就讀臺灣省立師範大學藝術系（今國立臺灣師範大學美術系），到國立歷史文物美術館（今國立歷史博物館）參觀，當年曾被媒體戲稱為「真空館」，裡面空蕩蕩；他看到研究同仁一邊解說、一邊用手巾擦拭玻璃，當時就立下到此服務的心願。畢業時，擔任國立故宮博物院副院長的莊嚴老師問他是否要到故宮去服務？但他回答：「已心有所屬」，在史博館一待就是四十年。

　　黃前館長將人生的旅途比喻為四季，66 歲的他，來到了秋天，正是個美的季節，也是充滿感恩、收穫的季節，他希望能夠達到「八八」米壽，倘若能突破「再回到春天」，那就更美好了。語末他特別感謝副館長高玉珍及所有館員；也感激特地請假到場觀禮的妻子「來接他回家」，兩人鶼鰈情深，羨煞與會者。黃前館長永川說，史博館是他貢獻最多，也是學習最多的地方；雖然卸下職務，但會持續擔任歷史博物館的義工：「國立歷史博物館是我此生第一個，也是四十年從一而終的工作，我會持續擔任義工，為我所愛奉獻下去。」屆齡榮退的館長發表離退感言，博得滿座掌聲。

（作者案：本文轉錄自作者二文：〈國立歷史博物館黃永川館長功成榮退〉全文，原刊於《歷史文物》No.198，20 卷 1 期，2010 年 1 月；以及〈國立歷史博物館館長交接──黃永川館長榮退將持續擔任史博義工，張譽騰館長履新籲提升國民歷史認同〉節錄文，原刊於《歷史文物》No.199，20 卷 2 期，2010 年 2 月）

2008 年 10 月「當前藝術發展之觀察與省思：美學、經濟與博物館」學術研討會後，黃永川館長與工作同仁合影

2010 年 1 月黃永川館長退休前夕與國立歷史博物館研究組同仁合影

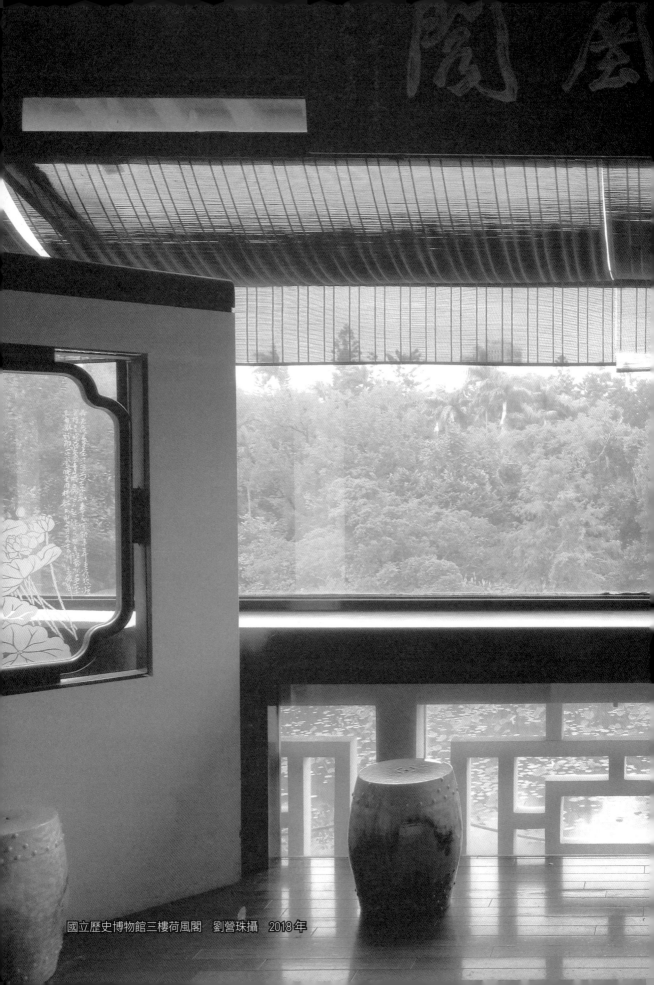

國立歷史博物館三樓荷風閣　劉營珠攝　2018年

附錄

黃永川館長於臺北寓所 2015 年（《安邸
AD》雜誌拍攝提供）

黃永川先生大事年表（1944-2015）

編輯部

（編案：本年表係以故黃前館長永川先生編寫之版本，後經其家屬、中華花藝文教基金會及國立歷史博物館增補而成。）

1944（民國 33 年，1 歲）　・生於臺灣嘉義。

1959（民國 48 年，16 歲）　・入東石高中，繪畫受吳梅嶺老師啟蒙。

1962（民國 51 年，19 歲）　・入臺灣省立師範大學藝術系（1967 年升格為國立臺灣師
範大學美術系），受教於黃君璧、林玉山諸師。潛心於
傳統水墨畫之研習。獲國際婦女會主辦全國大專國畫比
賽第二名。

1966（民國 55 年，23 歲）　・自臺灣省立師範大學藝術系畢業，畢業展國畫第一名，
獲張敏鈺先生獎學金。
・畢業後返回東石中學試教一年。
・獲南部師管區舉辦全國祝壽美展國畫組第一名。

1967（民國 56 年，25 歲）　・入中國文化學院（1980 年升格改制為中國文化大學）藝
術研究所，從事美術史及中華插花藝術之研究。

1970（民國 59 年，27 歲）　・自中國文化學院藝術研究所畢業，獲前副總統陳誠先生
獎學金。
・出版《六朝時代新興美術之研究》一書。

．任國立歷史博物館研究組編輯，兼任致理商專（2015 年升格改制為致理科技大學）講師。

．完成《中國古代插花藝術》初稿。

1974（民國 63 年，31 歲）　．中華民國畫學會會員兼任研究組組長。

．任中日青年書法展評審委員。

．任國立臺灣師範大學美術研究社國畫指導老師。

．《今日生活》等刊物發表中國插花藝術史等論作。

1975（民國 64 年，32 歲）　．兼任實踐家政專科學校（1997 年升格改制為實踐大學）美術史講師。

．任經濟部國畫研究社指導老師。

1976（民國 65 年，33 歲）　．任中華民國世界兒童畫展評審委員。

．任經濟部及國營會國畫指導老師。

．應邀參加第十二屆中日美術交換展於東京。

1977（民國 66 年，34 歲）　．應邀參加中華現代美術展於美國洛杉磯。

．應邀參加第十三屆中日美術交換展於日本東京。

．應邀參加中華民國書畫展於韓國漢城（今首爾）。

1978（民國 67 年，35 歲）　．應邀參加第十四屆中日美術交換展於日本東京。

．於《雄獅美術》等刊物發表〈中華插花藝術史略〉等論作。

1979（民國 68 年，36 歲）　．與張金星、陳振豐、劉耕谷諸先生發起成立朴子鎮梅嶺美術會，受任第一任理事長。

．作品應邀參加「中華現代國畫展」於西德。

．於國立歷史博物館出版《善業埏造像之研究》一書。

．與張德文教授、鄭善禧教授等成立「文興畫會」，受任畫會研究組組長。

1980（民國 69 年，37 歲）　・應邀參加「中華現代國畫展」於韓國漢城。

・考取本年度公務員公費出國進修，10 月赴英國倫敦大英博物館研究美術史及博物館學。

1981（民國 70 年，38 歲）　・代表我國由倫敦轉赴巴黎參加在塞紐斯基東方博物館舉辦之「中國現代繪畫趨向展」開幕式，作品《谷口橫雲》頗受讚譽。

・應大英博物館協會安排，訪問英格蘭、蘇格蘭等十餘所著名博物館。

・大英博物館研究結束返國。

1982（民國 71 年，39 歲）　・代表我國赴日本參加「亞細亞美術展」揭幕，參展作品《垂天飲澗圖》。

・代表我國出席在韓國漢城舉行之「國際博物館會議」。

・代表我國赴馬來西亞參加「中華現代美術展」開幕。

・榮登《中華民國名人錄》〈亞太國際出版〉。

1983（民國 72 年，40 歲）　・作品應邀參加在比利時舉辦「中華現代美術展」；日本舉辦「亞細亞美術展」等展覽多次。

1984（民國 73 年，41 歲）　・與中華婦女蘭藝社於國立歷史博物館籌辦第一次「中國古典插花藝術展」，並出版《中國古代插花藝術》一書。

・應邀在國立歷史博物館演講「中國古代插花藝術之特色」（5 次）。

・奉派赴美經辦「中國四千年玉器展」，於 Fresno 大都會博物館演講「中國古代插花藝術」。

・日本小原流文化事業部取得《中國古代插花藝術》一書之日文出版權並出版該書。

・應中華民國插花協會之邀演講「中國插花藝術的取材與配材」。

　　　　　　　　　　　　　‧應日本「おもろ華會」之邀赴日主持花展揭幕剪綵並致辭。

　　　　　　　　　　　　　‧應聘臺北市插花協會顧問。

　　　　　　　　　　　　　‧應邀參加海內、外國畫展 3 次。

1985（民國 74 年，42 歲）　‧應中華婦女蘭藝社之邀演講「如何欣賞一瓶中國插花」。

　　　　　　　　　　　　　‧應國際花友會之邀演講「中國的歲朝插花」。

　　　　　　　　　　　　　‧應聘中國文化大學家政研究所碩士論文指導教授。

　　　　　　　　　　　　　‧應臺北市立美術館之邀演講「中日插花藝術風格之比較」。

　　　　　　　　　　　　　‧獲選為「中華服飾學會」常務理事。

　　　　　　　　　　　　　‧獲「火奴魯魯東西文化中心獎學金」在夏威夷研究中西文化之差異，並於該中心演講「從市場的演變看中國古代服飾制度」。

　　　　　　　　　　　　　‧應中華民國花卉研究會之邀演講「中國插花藝術的地道與立足點」。

1986（民國 75 年，43 歲）　‧應財政部臺北關聘為文物藝術品鑑定顧問。

　　　　　　　　　　　　　‧應邀參加第十一屆全國美展，展品《名瀑秋聲》。

　　　　　　　　　　　　　‧於國立歷史博物館出版《中國古典節序插花》一書。

　　　　　　　　　　　　　‧應國立故宮博物院之邀作「中國古代插花藝術」學術演講。

　　　　　　　　　　　　　‧應中華民國花藝設計協會之邀演講「中國年節的用花習俗」。

1987（民國 76 年，44 歲）　‧創辦「財團法人中華花藝文教基金會」並任董事長，推廣中華花藝。

　　　　　　　　　　　　　‧出版《中國茶花之道》一書，並應國立歷史博物館之邀作數場演講。

　　　　　　　　　　　　　‧應臺南縣文化中心、臺南市文化中心、臺中市文化中心等單位之邀作「中國插花藝術」演講十餘場。

．應邀參加臺北市立美術館「中國現代水墨畫展」，展品《七美濤聲》。

．應國立自然科學博物館之聘代鑑購藏古文物。

1988（民國 77 年，45 歲）　．於國立歷史博物館出版《中國插花藝術》一書。

．應美國舊金山亞洲藝術博物館之邀，率團赴美舉辦「中國古典插花展」，並於芝加哥植物園、華盛頓沙克勒博物館、夏威夷火奴魯魯藝術館舉行插花藝術展，作 6 場巡迴展及專題演講。

．於美國舊金山亞洲博物館出版《中國插花藝術》英文版。

．應邀參加在美國加州聖荷西埃及博物館舉辦「中華民國當代藝術創作展」，展品《雁塞入晚》。

1989（民國 78 年，46 歲）　．任國立歷史博物館典藏組主任。

．應邀參加第十二屆全國美展，展品《柏嶽山門》。

．完成「中國花藝講義」全卷，由財團法人中華花藝文教基金會出版。

．應邀率團赴歐洲於比利時、荷蘭、法國等地作「中國插花藝術」巡迴展，數次演講及示範。

1990（民國 79 年，47 歲）　．於中華花藝文教基金會出版《瓶史解析》一書。

．應邀參加國立歷史博物館在美國各大洲舉辦之「中國現代繪畫五年巡迴展」，展品《變奏的音符》等 2 件。

1991（民國 80 年，48 歲）　．應國立歷史博物館之邀參加「中國藝術文物討論會」，提出論文〈民初繪畫在中國美術史上的地位〉。

．於中華花藝文教基金會出版《瓶花譜解析》一書。

．任中華民國博物館學會理事。

1992（民國 81 年，49 歲）　・以「證元」及「薦元」為號。

・應行政院文化建設委員會之聘任生活藝術委員會委員。

・應國立故宮博物院之邀講述「中國插花藝術及其表現技法」。

・應財政部基隆關稅局之聘任鑑定古物及藝術品顧問。

・應邀參加第十三屆全國美展，展品《夜泊鹿特丹》。

・應太平洋文化基金會之邀參加「海峽兩岸當代水墨繪畫聯展」，作品《輕歌踏月歸》。

・應日本沖繩縣書道美術振興會之邀於「沖繩縣書道展」作特別展出，作品《四時佳興》行書。

1993（民國 82 年，50 歲）　・應國立藝術教育館（今國立臺灣藝術教育館）之邀講述「山水的畫法」並揮毫示範。

・任元墨畫會會長。

1994（民國 83 年，51 歲）　・應邀參加國立臺灣藝術教育館「中韓水墨畫展」，作品《北關濤聲》。

・應邀參加嘉義市文化中心舉辦「嘉義市藝術名家邀請展」，作品《得瓜圖》等 3 件。

・應邀參加國立臺灣藝術教育館「全國名家水墨油畫大展」於中正藝廊，作品《雪山白木》。

・任梅嶺美術會第九屆理事長。

・應馬來西亞文化部之邀參加「1994 吉隆坡國際水墨畫研討會暨展覽」，展品《雲海》、《石鏡含風》等 2 件。

・應有熊氏藝術中心之邀舉辦首次個展並出版《黃永川作品集》。

1995（民國 84 年，52 歲）　・擔任澎湖將軍一號沉船考古計畫副主持人，從事水下考古工作。

．出版《采芹齋花論》一書於永餘閣藝術公司。

．發表〈中國古陶奇葩——石灣陶藝〉一文於國立歷史博物館。

．發表〈關於北魏曹天度九層石塔〉一文於《國立歷史博物館學報》。

．應邀參加第十四屆「全國美展」，作品《拉拉山之晨》。

．應聘南京博物院顧問。

1996（民國 85 年，53 歲）　．兼任國立歷史博物館研究組主任。

．出版《中華插花史研究》一書於國立歷史博物館。

．發表〈且熔金玉遞清煙——香爐的沿革及其應用〉一文於國立歷史博物館。

．發表〈館藏宋遼陽出土石槨辨疑〉一文於《國立歷史博物館學報》。

．應邀參加美國加州大學主辦「水下考古學術研討會」，發表〈澎湖將軍一號沉船的發掘計畫與作業方法〉一文。

．發表〈廿四番花信風考釋〉一文於《國立歷史博物館學報》。

1997（民國 86 年，54 歲）　．任國立歷史博物館研究員兼副館長。

．任中華民國畫學會常務理事。

．發表〈關於陳摶的天下第一聯〉一文於《國立歷史博物館學報》。

．發表〈館藏中國史前古陶〉一文於國立歷史博物館。

．發表〈天下第一對軸——館藏宋人天王像名實考辨〉一文於《國立歷史博物館學報》。

．發表〈拓跋氏與北朝石雕藝術的勃興〉一文於國立歷史博物館。

· 發表〈易經與中華花藝的六十五個花相〉一文於《國立歷史博物館學報》。

1998（民國 87 年，55 歲）
· 兼任國立臺灣藝術大學美術系教授，教授「中國繪畫思想」及「東方繪畫思想」。
· 發表〈挾纊添薪話暖爐〉一文於國立歷史博物館。
· 發表〈略論書藝與花藝〉一文於《國立歷史博物館學報》。
· 發表〈氣挾風霜爍古今——陳慧坤老師的畫藝〉一文於國立歷史博物館。
· 於「中國文學美學學術研討會」發表〈瓶史與明季公安體的美學觀〉一文。
· 發表〈南越王墓在中國考古學上的價值與意義〉一文於國立歷史博物館。
· 應邀參加第十五屆「全國美展」，作品《山城漱丹》。

1999（民國 88 年，56 歲）
· 復任中華花藝文教基金會董事長。
· 發表〈水下考古的發展對文物保存的貢獻〉一文，刊於國立歷史博物館《世界文化百年論文集》。
· 發表〈從花藝發展看百年來民間藝術生活〉一文，刊於國立歷史博物館《世界文化百年論文集》。
· 發表〈臺閩與中華文化〉一文於《國立歷史博物館學報》。
· 發表〈黃色性猥褻象徵意義之非議〉一文於《國立歷史博物館學報》。
· 發表〈論中國的陶藝與花藝〉一文於《國立歷史博物館學報》。

2000（民國 89 年，57 歲）
· 發表〈臺灣「食」與食器〉一文於國立歷史博物館。
· 發表〈從傳統到創新——關於 2000 中華花藝展〉一文於國立歷史博物館。

・參加「鄭公大墓學術研討會」，發表〈新鄭鄭公大墓出土「豐侯」辨疑〉一文。

・發表〈顧愷之「畫雲臺山記」的創作背景與繪畫意涵〉一文於《國立歷史博物館學報》。

・發表〈讚嘆與表現──兼談花藝表達〉一文於《國立歷史博物館學報》。

・應邀率團赴北京及上海舉辦「兩岸中華插花藝術展」並作演講。

2001（民國 90 年，58 歲）
・於國立歷史博物館「書畫鑑定教學研討會」發表〈書畫科技鑑定〉一文。

・發表〈博物館的危機管理機制〉一文於《國立歷史博物館學報》。

・發表〈臺灣先賢的書法〉一文於國立歷史博物館。

・發表〈地域性格對花藝創作風格構建的省思〉一文於《國立歷史博物館學報》。

・於「道教學術研討會」發表〈道教與中國早期的山水畫〉一文。

・參加「臺北・漢城・煙臺現代水墨畫聯展」。

・應邀參加第十六屆「全國美展」，作品《太魯閣雄風》。

2002（民國 91 年，59 歲）
・任中華海峽兩岸文化資產交流促進會理事長。

・於國立歷史博物館發表〈全球化趨勢下博物館的因應之道〉一文。

・發表〈書法的藝術性與欣賞〉一文於國立歷史博物館。

・參與「海峽兩岸楚文化學術研討會」發表〈楚文化的藝術特質〉一文。

- 發表〈論中國的色彩學體系及其運用〉一文於《國立歷史博物館學報》。
- 應邀率團赴漢城世宗會館舉辦「中華古典插花藝術展」。

2003（民國 92 年，60 歲）
- 兼任中華水下考古學會副理事長。
- 兼任國立臺灣師範大學美術研究所教授。
- 發表〈關於藏傳模印泥佛──擦擦〉一文於《國立歷史博物館學報》。
- 參加「臺灣現代水墨畫展」作品《魚鷹吟》等 3 件於河南新鄭河南博物院。
- 於「東方美學學術研討會」發表〈陰陽觀與中國的色彩學體系〉一文。
- 發表〈論禪道與花藝〉一文於《國立歷史博物館學報》。
- 於國立國父紀念館及北京中國國家博物館、上海圖書館舉辦「黃永川書畫展」，並出版《黃永川書畫集》。

2004（民國 93 年，61 歲）
- 任國立歷史博物館第八任代理館長。
- 兼任中華民國博物館學會常務理事。
- 兼任國立國父紀念館策展諮詢委員。
- 兼任高雄市立歷史博物館典藏委員。
- 發表〈關於扳指〉一文於《國立歷史博物館學報》。
- 發表〈關於館藏東漢加彩油燈〉一文於《國立歷史博物館學報》。

2005（民國 94 年，62 歲）
- 兼任中華民國文化資產維護學會常務理事。
- 發表〈組織再造聲中國立歷史博物館發展方向的再檢視〉一文於《國立歷史博物館學報》。
- 發表〈于右老與國立歷史博物館〉一文於國立歷史博物館《歷史文物》月刊。

2006（民國 95 年，63 歲）　・任國立歷史博物館第十任館長。

・任國家歷史文物數位典藏計畫主持人。

・發表〈機盡造化──2006 牡丹與中華插花藝術〉一文於國立歷史博物館。

・發表〈會向瑤臺第一香──牡丹的姿容與文化意涵〉一文於國立歷史博物館《歷史文物》月刊。

・發表〈童心與奇遇──西班牙加泰隆尼亞的玩具〉一文於國立歷史博物館《歷史文物》月刊。

・發表〈靈漚傳緒──江兆申書畫紀念展〉一文於國立歷史博物館《歷史文物》月刊。

・發表〈蛻變中的臺灣現代陶藝〉一文於國立歷史博物館《歷史文物》月刊。

2007（民國 96 年，64 歲）　・兼任中華海峽兩岸文化資產交流促進會名譽理事長。

・兼任中華水下考古學會名譽理事長。

・兼任中華民國博物館學會副理事長。

・發表〈論花藝與香及其創作〉一文於國立歷史博物館特展圖錄。

2008（民國 97 年，65 歲）　・發表〈館藏馬白水鉅作「太魯閣之美」〉一文於《國立歷史博物館學報》。

・發表〈承天載物・寶器分花──論花器及其應用〉一文於國立歷史博物館《歷史文物》月刊。

・發表〈臺灣早期咖啡文化〉一文於國立歷史博物館《歷史文物》月刊。

2009（民國 98 年，66 歲）　・兼任國立故宮博物院院藏文物盤點委員，兩年內得便細觀歷代院藏名蹟。

・兼任中國書法學會第十六屆顧問。

‧榮獲行政院頒贈特等服務獎章。

‧榮獲教育部頒贈「優秀教育人員」獎。

‧發表〈天光水影──2009 中華插花藝術展〉一文於國立歷史博物館《歷史文物》月刊。

‧發表〈鳳鳴高岡‧追求完美──兼談國立歷史博物館的館徽〉一文於國立歷史博物館《歷史文物》月刊。

2010（民國 99 年，67 歲）　‧擔任國立歷史博物館館長屆齡退休。

‧兼任國立故宮博物院藏品徵集評審委員。

‧兼任桃園縣及金門縣文化資產審議委員會委員。

‧兼任中華文物保護協會顧問。

‧兼任福建省《東方收藏》出版社學術顧問。

‧榮獲教育部頒贈「文化教育獎章」。

‧發表〈秉德守真──中華花藝的精神所在與其價值〉一文於國立歷史博物館《歷史文物》月刊。

2011（民國 100 年，68 歲）　‧任文化部文化資產局古物文物資產專案小組委員。

‧任臺北市傳統藝術審議委員會委員。

‧任臺北市文獻委員會蒐藏審議委員。

‧任國立歷史博物館顧問。

‧任國立臺灣傳統藝術總處文物蒐藏諮詢委員。

‧任臺北市古物、民俗及有關文物審議委員。

‧任新北市及臺南市古物審議委員會委員。

‧應邀參加文化復興總會舉辦「百歲百畫臺灣當代畫家邀請展」，展品《走入綠色巨塔》。

‧任臺灣山水藝術學會顧問。

‧參加「臺灣書畫 100 年百人大展」，展品《草原神鷹》。

‧參加「百家萬歲書法展」於國立國父紀念館，作品《行書》。

‧參加政大舉辦「中華民國史論文研討會」藝術史組論文評論人。

2012（民國 101 年，69 歲）
‧任中國書法學會第十七屆顧問。
‧參加中國書法學會「翰耕墨耘五十年」會員大展及回顧大展於臺北。
‧參加臺灣山水藝術學會創會首展於文化部文化資產局國際展廳。
‧發表〈妙造自然──寫景花的意涵與表現〉一文於中華花藝文教基金會《花藝家》雜誌。
‧發表〈籃花的結構與特殊表現〉一文於中華花藝文教基金會年度展《花藝家》雜誌。
‧由杭州西泠出版社出版《中國插花史研究》一書。

2013（民國 102 年，70 歲）
‧任國立歷史博物館諮詢委員。
‧任嘉義市美術館籌備委員。
‧發表〈當機作務──無花器的花藝表現〉一文於中華花藝文教基金會年度展《花藝家》雜誌。
‧於國立國父紀念館及北京中國美術館舉辦個展，出版《黃永川書畫作品集》。分別由中華花藝文教基金會和北京團結出版社出版。
‧北京中國美術館收藏作品《烏松崙梅林》。
‧於嘉義市市立博物館舉辦個展。

2014（民國 103 年，71 歲）
‧於黑龍江哈爾濱中俄博覽會舉辦「中華插花藝術展暨臺灣名家黃永川書畫展」。
‧發表〈異材質在花藝上的創作與運用〉一文於中華花藝文教基金會年度展《花藝家》雜誌。
‧由山東畫報出版社出版《瓶史‧瓶花譜‧瓶花別冊》套書。

2015（民國 104 年，72 歲）

- 接受北京安邸雜誌社專訪，發表〈花裡乾坤〉一文於《安邸 AD》雜誌。
- 4 月 20 日晚於臺北寓所安詳逝世，享壽 72 歲。
- 7 月 22 日獲頒「總統褒揚令」，內文：「國立歷史博物館前館長黃永川，誠篤穎慧，秀異槃才。少卒業國立師範大學藝術系，旋獲文化大學藝術研究所碩士學位，嗣公費赴大英博物館修習博物館學，卓犖超群，早擅聲華。歷任國立歷史博物館主任、研究員兼副館長、館長，暨臺灣藝術大學、臺灣師範大學教授等職，潛心華夏文物考究，專精館務經營管理；擅長水墨國畫創作，悉力國人美學教育，陶甄薪傳，啟迪功深；疇咨博采，藝壇望重。尤以擔任館長期間，首創「臺灣生活館」、「行動博物館」，籌置機場文化藝廊，厚植社會人文內涵；汲取國際作品策展，促進館際多元交流，覃思擘劃，靖獻孔彰，爰以「驚艷米勒——田園之美畫展」創下國內觀賞人數居首之紀錄。復興辦中華花藝文教基金會，出任董事長，推廣傳統插花藝術，撰述系列技法專書，著作豐贍，群倫詠讚。曾獲頒優秀教育人員獎、三等教育文化專業獎章等殊榮。綜其生平，盡瘁藝術文化教育，恢弘中華花藝美學，懋猷遺緒，彤史流芳。遽聞溘逝，悼惜彌殷，應予明令褒揚，用示政府崇禮賢彥之至意。」

2020（民國 109 年）

- 國立歷史博物館為紀念黃永川前館長逝世五週年，特別出版《承先啟後四十年——黃永川與國立歷史博物館（1970-2010》紀念文集。

黃永川先生著述目錄

陳嘉翎

國立歷史博物館 助理研究員

本著述目錄係以黃前館長永川先生於《國立歷史博物館館刊》、《歷史文物》、《國立歷史博物館學報》、《博物季刊》、國立歷史博物館研討會論文集與展覽圖錄所發表之論文為基礎，並參考比對「全國圖書書目資訊網」、「國家圖書館館藏目錄查詢系統」、「臺灣期刊論文索引系統」、「臺灣文史哲論文集篇目索引系統」等相關資料庫整理而成，計收錄專書17冊，論文89篇、電子資源1篇，共計107筆資料。本目錄依資料性質，分專書、論文及電子資源三大類，每類中依發表時間先後排序，包括同一篇論文分別登載於不同時間或刊物，但略有修訂，故仍視為兩筆；另外，黃永川以筆名黃河長發表者計有5篇。

資料著錄採用芝加哥格式（Chicago-Style Citation），依專書、論文及電子資源概分如下：專書部分包括作者、書名、出版地、出版者、出版年份；論文部分包含作者、篇名、刊名、出版年份、頁次；電子資源包括作者、篇名、刊名、卷數、期數、出版年份。以上按論述主題歸類分析，藉此可探究黃前館長永川的研究取向。

一、專書

1. 黃永川。《善業埿造像之研究》。臺北市：國立歷史博物館，1979。

2. 黃永川。《中國古代插花藝術》。臺北市：國立歷史博物館，1987。

3. 黃永川。《中國古典插花藝術》。臺北市：文建會，1987。

4. 黃永川。《中國古典節序插花》。臺北市：國立歷史博物館，1986。

5. 黃永川。《中國茶花之道》。臺北市：中華花藝文教基金會，1987。

6. 黃永川。《中國插花藝術》。臺北市：國立歷史博物館，1988。

7. 黃永川。《世界宗教史話》（一）、（二）。臺北市：華嚴，1993。

8. 黃永川。《黃永川作品集》。臺北市：永餘閣藝術，1994。

9. 黃永川。《六朝時代新興美術之研究》。臺北市：國立歷史博物館，1995。

10. 黃永川。《采芹齋花論》。臺北市：中華花藝文教基金會，1995。

11. 黃永川等。《澎湖海域古沉船發掘將軍一號實勘報告書》。臺北市：國立歷史博物館，1997。

12. 黃永川等。《澎湖海域古沉船將軍一號試掘報告書》。臺北市：國立歷史博物館，1999。

13. 黃永川等。《中國佛雕藝術》。臺北市：國立歷史博物館，2002。

14. 黃永川等。《中華插花藝術》。臺北市：國立歷史博物館，2003。

15. 黃永川等。《中國插花史研究》。杭州：西泠印社出版社，2012。

16. 黃永川。《文人花》（全二冊）。濟南：山東畫報出版社，2015。

17. 黃永川等。《中華花藝探賾》（二）寫景花。臺北市：中華花藝文教基金會，2015。

二、論文

1. 黃永川。〈俯瞰推遠法——中國古代繪畫中對空間的觀念問題〉。《中華文化復興月刊》3卷8期（1970）：42-44。

2. 黃永川。〈民初繪畫在中國畫史上的地位〉。《藝壇》80期（1974）：9-10。

3. 黃永川。〈中國古代服裝織繡展覽〉。《藝術家》創刊號（1975）63-68。

4. 黃永川。〈別署最多的畫怪「金冬心」〉。《今日生活》114期（1976）：67-69。

5. 黃永川。〈從造型美看布袋戲〉。《雄獅美術》62 期（1976）：4-20。

6. 黃永川。〈表現高度藝術的唐三彩〉。《國立歷史博物館館刊》8 期（1976）：34-44。

7. 黃永川。〈溥心畬書畫——關於國立歷史博物館所藏〉。《藝術家》253 期（1996）：226-235。

8. 黃永川。〈中國插花藝術發展史略〉。《雄獅美術》88 期（1978）：80-90。

9. 黃永川。〈正視自己的國粹——插花藝術〉。《雄獅美術》89 期（1978）：72-74。

10. 黃永川。〈中國書畫裝潢格式之探究〉。《國立歷史博物館館刊》9 期（1979）：27-30。

11. 黃永川。〈民間技藝的整理與發揚〉。《國立歷史博物館館刊》10 期（1979）：1-3。

12. 黃永川。〈天寒歲暮話年畫〉。《中央月刊》12 卷 4 期（1980）：91-94。

13. 黃河長。〈塑中神品——明代陳鳴遠砂製柳盤八果〉。《國立歷史博物館館刊》11 期（1980）。

14. 黃永川。〈中國插花藝術發展史略〉。《國立歷史博物館館刊》11 期（1980）：15-18。

15. 黃河長。〈在巴黎舉行的「中國現代繪畫新趨向展」〉。《國立歷史博物館館刊》12 期（1981）。

16. 黃永川。〈美術品的科學鑑定〉。《國立歷史博物館館刊》12 期（1981）：37-39。

17. 黃永川。〈關於天發神讖碑〉。《國立歷史博物館館刊》13 期（1983）：19-23。

18. 黃河長。〈在馬來西亞舉辦規模宏大的「中華當代繪畫展」〉。《國立歷史博物館館刊》13 期（1983）。

19. 黃河長。〈具有歷史意義的南北朝隋唐石雕藝術展〉。《國立歷史博物館館刊》14 期（1983）。

20. 黃永川。〈歷代畫梅考〉。《國立歷史博物館館刊》14 期（1983）：18-22。

21. 黃永川。〈國立歷史博物館〉。《國立歷史博物館館刊》14 期（1983）：57-65。

22. 黃永川。〈關於中華插花藝術的花瓶比例〉。《國立歷史博物館館刊》15 期（1984）：15-20。

23. 黃河長。〈不負古人告後人——記「中國古典插畫藝術展」〉。《國立歷史博物館館刊》15 期（1984）。

24. 黃永川。〈中國插花藝術中的賞水與枝腳之美〉。《歷史文物》16 期（1986）：22-25。

25. 黃永川（黃河長）。〈「中國四千年玉器展」載譽歸來〉。《歷史文物》16 期（1986）。

26. 黃永川。〈中國插花的天地之道與方位應用〉。《歷史文物》18 期（1988）：122-124。

27. 黃永川。〈九秋與中國插花〉。《歷史文物》20 期（1989）：62-65。

28. 黃永川。〈從「五位頌」論中國繪畫的創作〉。《歷史文物》21 期（1989）：43-45。

29. 黃永川。〈博物館設置捐贈文物特展室的意義與功能〉。《博物》1 卷 1 期（1991）：30-37。

30. 黃永川。〈國立歷史博物館簡介〉。《博物》1 卷 2 期（1991）：58-63。

31. 黃永川。〈失之毫釐，謬以千里——談館藏毫芒精雕藝術〉。《歷史文物》24 期（1992）：57-67。

32. 黃永川。〈探寶尋琛，無遠弗屆——兼談史博館古物收藏新方向〉。《歷史文物》30 期（1994）：69-75。

33. 黃永川、方圓。〈概談佛教插花〉。《歷史文物》31 期（1994）：80-90。

34. 黃永川。〈吳梅嶺先生其人其藝——兼賀百齡繪畫首展〉。《歷史文物》34 期（1995 年）。

35. 黃永川。〈表現高度藝術的唐三彩〉。《歷史文物》35 期（1995）：6-11。

36. 黃永川。〈關於北魏曹天度九層石塔〉。《國立歷史博物館學報》1 期（1995）：33-70。

37. 黃永川。〈廿四番花信風考釋〉。《國立歷史博物館學報》2 期（1996）：13-29。

38. 黃永川。〈館藏「宋遼陽出土石槨」辨疑〉。《國立歷史博物館學報》3 期（1996）：11-44。

39. 黃永川。〈關於陳搏的天下第一聯〉。《國立歷史博物館學報》4 期（1997）：13-24。

40. 黃永川。〈關於中國插花中的六十五個「花相」〉。《歷史文物》45 期（1997）：46-50。

41. 黃永川。〈美國博物館協會第九十二屆年會會議側記〉。《歷史文物》46 期（1997）。

42. 黃永川。〈易經與中華花藝的六十五個花相〉。《國立歷史博物館學報》5 期（1997）：1-18。

43. 黃永川。〈天下第一對軸──館藏「宋人天王像」名實考辨〉。《國立歷史博物館學報》7 期（1997）：1-31。

44. 黃永川。〈略論書藝與花藝〉。《國立歷史博物館學報》8 期（1998）：13-30。

45. 黃永川。〈氣挾風霜爍古今──陳慧坤畫展〉。《歷史文物》58 期（1998）：6-15。

46. 黃永川。〈臺閩與中原文化〉。《國立歷史博物館學報》10 期（1998）：1-17。

47. 黃永川。〈論中國的陶與花藝〉。《國立歷史博物館學報》12 期（1999）：1-23。

48. 黃永川。〈館藏珍品──唐善業埿造像〉。《歷史文物》69 期（1999）。

49. 黃永川。〈「黃色」性猥褻象徵意義之非議──從黃色的特性談起〉。《國立歷史博物館學報》14 期（1999）：1-10。

50. 黃永川。〈顧愷之〈畫雲臺山記〉的創作背景與繪畫意涵〉。《國立歷史博物館學報》16 期（2000）：1-28。

51. 黃永川。〈挾纊添薪話暖爐〉。《歷史文物》82 期（2000）：5-15。

52. 黃永川。〈水下考古的價值與本世紀重大成就：從澎湖將軍一號沉船考古談起〉。《海峽兩岸水下考古學術研討會論文集》（2000）：52-73。

53. 黃永川。〈論讚嘆與表現——兼談花藝表達〉。《國立歷史博物館學報》18 期（2000）：1-12。

54. 黃永川。〈道教與中國早期山水繪畫的創建〉。《道教與文化學術研討會論文集》（2001）。

55. 黃永川。〈博物館的危機管理機制——以國立歷史博物館為例〉。《國立歷史博物館學報》20 期（2001）：1-10。

56. 黃永川。〈新鄭鄭公大墓出土「豐侯」辨疑——兼談其在文化史上的意義〉。《歷史文物》96 期（2001）：14-26。

57. 黃永川。〈地域性格對花藝創作風格構建的省思——兼談臺灣的海洋花藝文化表現〉。《國立歷史博物館學報》21 期（2001）：1-16。

58. 黃永川。〈水下考古的價值與二十世紀重大成就——從澎湖將軍一號沉船考古談起〉。《歷史文物》100 期（2001）：5-19。

59. 黃永川。〈楚文化的藝術特質〉。《海峽兩岸楚文化學術研討會論文集》（2002）。

60. 黃永川。〈論中國的色彩學體系及其運用〉。《國立歷史博物館學報》23 期（2002）：13-28。

61. 黃永川。〈關於收藏傳模印泥佛——「擦擦」〉。《國立歷史博物館學報》24 期（2003）：33-49。

62. 黃永川。〈陰陽觀與中國的色彩學體系〉。《第四屆東方美學學術研討會論文集》（2003）。

63. 黃永川。〈論禪道與花藝〉。《國立歷史博物館學報》26 期（2003）：1-12。

64. 黃永川。〈熱向海南——鄭和下西洋首行六百週年紀念活動另一章〉。《歷史文物》129 期（2004）。

65. 黃永川。〈關於扳指〉。《國立歷史博物館學報》27 期（2004）：1-26。

66. 黃永川。〈關於館藏東漢加彩油燈〉。《國立歷史博物館學報》28 期（2004）：1-18。

67. 黃永川。〈組織再造聲中國立歷史博館發展方向的再檢視〉。《國立歷史博物館學報》

30 期（2005）：1-7。

68. 黃永川。〈呈現文化的多元性——以國立歷史博物館營運為例〉。《史物叢刊 52，博物館營運的新思維》（2005）。

69. 黃永川。〈于右老與國立歷史博物館〉。《歷史文物》149 期（2005）。

70. 黃永川。〈會向瑤臺第一香——牡丹的姿容與文化意涵〉。《歷史文物》152 期（2006）：82-91。

71. 黃永川。〈筆端靈彩帶笑看——陳炳義的繪畫世界〉。《典藏今藝術》162 期（2006）：237。

72. 黃永川。〈機臻造化，巧契心源——關於中華花藝的造型觀〉。《國立歷史博物館學報》33 期（2006）：1-16。

73. 黃永川。〈童心與奇遇——西班牙「加泰隆尼亞」的玩具〉。《歷史文物》157 期（2006）：6-11。

74. 黃永川。〈公立博物館執行古物分級現狀——以國立歷史博物館為例〉。《古物普查分級國際研討會論文集》（2006）。

75. 黃永川。〈靈漚傳緒——江兆申書畫紀念展〉。《歷史文物》158 期（2006）：6-7。

76. 黃永川。〈蛻變中的畫灣現代陶藝——從全國現代陶藝邀請展談起〉。《歷史文物》159 期（2006）：6-13。

77. 黃永川。〈臺灣：中華花藝的新故鄉〉。《2007 花藝文化國際學術研討會論文集》（2007）。

78. 黃永川。〈資源共享與博物館營運：以國立歷史博物館為例〉。《分享與交流——博物館館際合作：2007 年博物館館長論壇論文集》（2007）。

79. 黃永川。〈寶器分花—— 2008 中華插花藝術展〉。《歷史文物》176 期（2008）。

80. 黃永川。〈承天載物，寶器分花——論花器及其應用〉。《歷史文物》177 期（2008）：6-16。

81. 黃永川。〈館藏馬白水鉅作「太魯閣之美」〉。《國立歷史博物館學報》37 期（2008）：1-24。

82. 黃永川。〈臺灣早期咖啡文化展〉。《歷史文物》180 期（2008）：82-87。

83. 黃永川。〈天光水影──2009 中華插花藝術展〉。《歷史文物》188 期（2009）：
36。

84. 黃永川。〈關於館藏「明仇英款漢武帝上林出獵圖」〉。《史物論壇》8 期（2009）：
5-25。

85. 黃永川。〈鳳鳴高崗，追求完美──兼談國立歷史博物館的館徽〉。《歷史文物》
192 期（2009）：32-36。

86. 黃永川。〈秉德守真──中華花藝的精神所在與其價值兼談理念花的特色及其應用〉。
《歷史文物》201 期（2010）：68-79。

87. 黃永川。〈歌頌民族魂的畫家──李奇茂〉。《李奇茂教授藝術風格發展學術研討會
論文集》（2012）。

88. 黃永川。〈當機作務──無花器的花藝表現〉。《歷史文物》243 期（2013）：62-
69。

三、電子資源

黃永川。生活藝術系列‧中華花藝篇 。臺北市：國立歷史博物館，2003。

國家圖書館出版品預行編目（CIP）資料

承先啟後四十年：黃永川與國立歷史博物館（1970-
2010）／國立歷史博物館編輯委員會編． -- 初版． --
臺北市：史博館，2020.11
面； 公分
ISBN 978-986-532-121-5（平裝）

1. 黃永川 2. 國立歷史博物館 3. 臺灣傳記

069.9733 109013420

承先啟後四十年
──黃永川與國立歷史博物館（1970-2010）

A Forty Year Legacy:

Huang Yung-Chuan and the National Museum of History (1970-2010)

發 行 人　廖新田
出 版 者　國立歷史博物館
　　　　　100051 臺北市中正區南海路 49 號
　　　　　電話：+886-2-2361-0270
　　　　　傳真：+886-2-2393-1771
　　　　　網站：www.nmh.gov.tw
編 　 者　國立歷史博物館編輯委員會
主 　 編　郭冠麟
執行編輯　陳嘉翎
文稿蒐集　陳嘉翎、高以璇、陳建文
文字校閱　高以璇
設計印刷　四海圖文傳播股份有限公司
　　　　　105407 臺北市松山區光復南路 35 號 5 樓之 1
　　　　　電話：+886-2-2761-8117
出版日期　2020 年 11 月
版 　 次　初版
定 　 價　新臺幣 500 元
統一編號　1010901276
國際書號　978-986-532-121-5（平裝）
展 售 處　五南文化廣場臺中總店
　　　　　400002 臺中市中區中山路 6 號
　　　　　電話：+886-4-2226-0330
　　　　　國家書店松江門市
　　　　　104472 臺北市中山區松江路 209 號 1 樓
　　　　　電話：+886-2-2518-0207
　　　　　國家網路書店
　　　　　http://www.govbooks.com.tw